珍藏版

水色
魔法森林

精靈植物水彩
插畫全技法

小紙　著

森林裡的水色魔法

閒熱的夏天，午覺醒來後，總是迷迷糊糊。恍惚間，一叢叢茂密的藤蔓、灌木打開枝丫，眼前展開一座深邃、清涼而神祕的森林。嗯，在《水色愛麗絲》裡我們已經跟著兔子先生去尋找愛麗絲的身影，那麼這一次，就來探索森林裡專屬植物和精靈的祕密吧！在這本書裡，你將學會下面四種魔法：

魔法 /：筆尖生出藤蔓與花朵

植物是最能表現文藝氣息的小物，那些彎彎曲曲的藤蔓，深翠淺青的葉片，粉紅的花朵……跟著小紙的詳細步驟，你也能迅速掌握插畫技巧。很多水彩書都在教寫實植物怎麼畫，學起來相當複雜。而小紙會教你怎樣用最簡單的方式，畫出可愛的植物造型，不用費勁去研究太過寫實的技巧，輕輕鬆鬆就能畫出清新文藝的花草季節。

魔法 2：讓魔法師與小精靈現身

在《水色愛麗絲》裡畫過了童話王國的王子與公主，現在該讓魔法師和小精靈們現身了。穿著魔法長袍的魔法新生，撲閃著透明翅膀的花間精靈，還有天使少年翩翩而至。不同特點的人物應該怎樣設計，不同身分的造型應該怎樣配色，小紙都會詳細告訴你。

魔法 3：水色喚出魔力動物、美味與場景

來一點輕鬆的小魔法！可愛的小動物們，香甜的下午茶點，復古的懷錶時鐘，還有雜貨鋪裡無數的小物，通通用魔法畫筆變出來吧！有了小物，整個場景怎能不改造一下呢？小紙教你打造完全森林風格的月夜，還有飛滿彩色氣球的藍天，用水彩畫出自己的小浪漫。

魔法 /：商業接稿經驗密技傳授

學過那麼多插畫教程，但接商稿的時候仍然摸不著頭緒，不知道該注意什麼？小紙把她的接稿經驗告訴你。哪些是初學者容易忽視的問題，哪些是接稿時可能發生的情況。10分鐘看完小紙的漫畫與問答，商業插畫稿件的經驗值——嗖嗖嗖滿點！

森林裡的水色祕密還有很多，和小夥伴們一起探究這些有趣的魔法吧！

目錄

Chapter
1

通往水彩森林的
祕密小徑

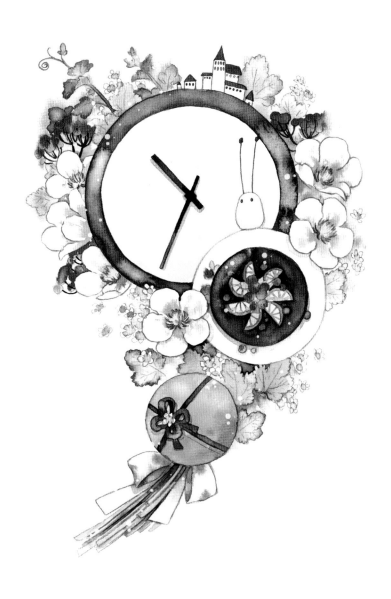

第一次接觸水彩

簡單來說，水彩就是水與色彩的結合，而水彩畫就是用水彩畫出來的作品。水彩的色彩透明度高，組合形式多樣，一層顏色再覆蓋另一層產生豐富的色彩。當然組合不好也會出現髒色，最後影響整體的畫面效果。

水彩畫有很多種繪製技法，主要分為「乾畫法」和「溼畫法」兩種。繪製技法不同就會有很多相應的繪畫工具。本書附贈的畫材手冊詳細地介紹大量入門級畫材，包括顏料、紙張、畫筆及它們的試用感受，以供新手畫師參考，因為好的畫材選擇也是學好水彩畫的關鍵之一。

水彩顏料靈動自然，清澈透明，非常適合表現清新畫風或者古風，所以水彩是喜歡這類風格的畫師及愛好者的福音。小紙希望通過學習，大家能對水彩畫有所瞭解，更能熟練地掌握畫材的使用方法和繪畫技法，繪製出美麗的作品。

必備的水彩工具

畫水彩畫最不可缺少的就是繪畫工具，那需要哪些工具呢？最主要的就是紙張、顏料和畫筆了。

紙 張

畫畫之前當然要先準備畫紙。畫紙的種類很多，紋理也多，在繪畫之前要先確定好用哪種紙，紙張也會影響畫面的最終效果，所以選擇的時候要慎重。當然在網上購買畫紙的途徑比較多，品牌也十分豐富，可以購買到世界各國的紙張，這樣也有利於大家根據自己的需要來選擇適合自己風格的紙。

日本FABRIANO水彩本

顏 料

同樣在網上也能購買到世界各國的顏料。顏料根據品牌和形態的不同價格有高有低，一般顏料有管裝和固體兩大類，但是作畫效果大同小異，對初學者來說影響不是很大。而且顏料都很耐用，即使價格稍貴，也能用很久。

德國盧卡斯24固體水彩

畫 筆

畫筆同樣有很多品牌和不同的型號。初學者一般可以不用備齊所有型號的畫筆，只要夠用即可。小紙的畫筆就很多，但是經常用的也就5支左右。如果對多種型號畫筆的使用感興趣，不妨買來試一試，畢竟適合自己的才是最好的。

日本荷爾拜因SQ系列

其 他 輔 助 工 具

調色盤、顏料盒和海綿是必備的，白墨水也經常用到，至於其他像留白筆、洗筆皂和裱紙專用的畫板，大家可以根據需要再購買。

日本WATSON白墨水

初學者適合用好的畫材嗎？

　　至今在學習水彩畫的圈子裡，有兩種差異較大的觀念，一種認為「畫材根本不重要，最重要的是畫技」，認為初學者用一般的畫材就夠了，沒有必要用好的。畫得效果不好，是你畫技不夠，努力不夠。另一種則認為「有了高級的畫材，我就能畫得跟大神們一樣好了」，光顧著收集高級畫材，實際上沒有花多少時間來鍛鍊自己的畫技。

　　小紙個人覺得，想要畫得好，好畫材和好畫技都很重要！

　　有第一種想法的人，小紙能理解，因為小紙以前就是這種想法。當時認為，自己用的畫材一般，但是也畫得不差，那些把畫得不好的原因歸咎在工具不好的人，肯定是在磨練畫技上還不夠努力。而只要畫技好，就不需要很高級的畫材。

　　等到自己有錢買各種大師級畫材之後才發現，不是「畫技好了，畫材就一點不重要，高級畫材用起來差別不大」。真正好用的東西只有自己用了，才會知道有多好，畫出來的效果差別有多大。

　　例如，小紙當了專職的水彩插畫老師後，因為很多學生預算有限，所以想讓學生們使用自己的老方法，做基礎練習的時候推薦用便宜的國產紙或者巴比松，顏料和畫筆基本上也使用一般的，沒有太多要求。因為價格便宜，所以用起來不心疼。結果就是很多學生做平塗和漸層的效果時要練習很久才能做好，而且最終效果還總是不盡人意。

　　在同一種畫紙上使用不同的顏料會有不同的效果，使用不同的繪製技法也會用到不同型號的畫筆，所以使用畫材的時候不僅要注意畫紙的選擇，還要配合合適的顏料和畫筆，才能得到我們最想要的效果。

　　那麼用好工具比用一般工具能更快、更好地畫出好效果，這是投機取巧嗎？並不是，沒有哪條規定一定要先用普通的畫材，來磨練初學者的身心才能提升畫技。畢竟，畫得開心，這一點才是最重要的，不是嗎？

　　按照小紙教了幾百位學生的經驗，一個剛入門的初學者，用好的畫材進步得更快，正因為他們的畫技不足，所以好用的畫材能讓他們在入門摸索時，更迅速地得到畫出美好效果的愉快體驗。所以大師級畫材用起來不一定比其他普通畫材好，畫技好就是一切的「畫材無用論」，努力磨練畫技的確是學畫之路上最重要的一環，但是好工具的輔助作用也不可小覷。

Chapter
2

森林深處的
植物魔法

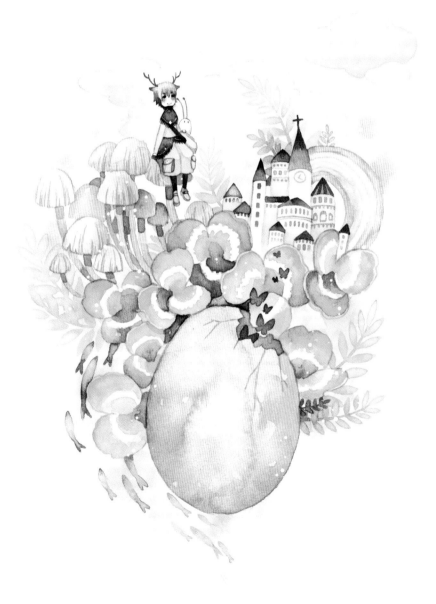

❧ 簡單花兒 ❧

本節不用打鉛筆稿，直接用色塊畫簡單的花兒，畫背景的時候可以用這種畫法，此處用的都是普通版保定紙。

簡單花兒 ①

從最基礎的花兒開始練習，這種呈現三角形堆積的花形很有趣。

1

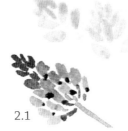
2.1

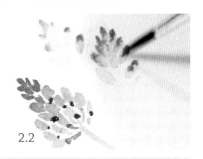
2.2

1. 先用茜紅畫一簇層疊的花的剪影。

2. 用草綠色簡單畫出花的枝幹和花萼，再畫種類相似但顏色不同的黃色的花，畫完後趁著底色的黃色未乾，在花的尖端點一筆橙色。如果橙色滲透得太過就把筆洗乾淨，用海綿吸水，再用這支乾淨，水分很少的筆，把多餘的顏色和水分都吸掉。

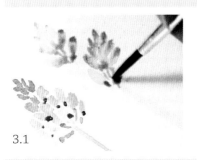
3.1

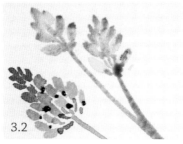
3.2

3. 繼續用剛才的綠色畫枝幹和花萼，因為這個時候黃色還未乾，所以綠色滲透進去了一些，把覺得滲透得太過的地方，用筆吸掉多餘的顏色 控制一下。

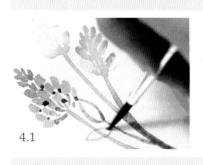
4.1

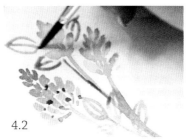
4.2

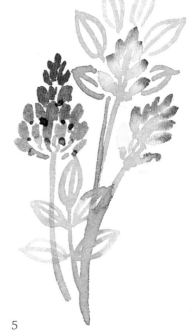
5

4. 簡單地畫一些葉片。　*5.* 完成。

簡單花兒 ②

這種花兒的花形也是一簇簇的，分列兩邊，不需要畫得對稱。

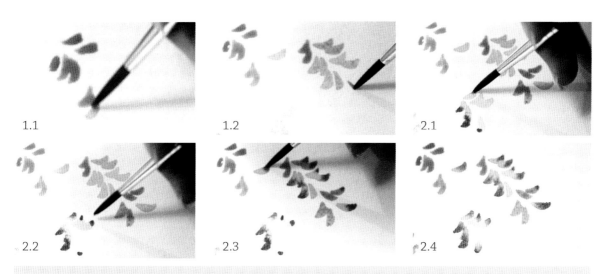

1.1　　　　　　　1.2　　　　　　　2.1

2.2　　　　　　　2.3　　　　　　　2.4

1. 這次畫的花靠近枝幹的那一端比較尖細，向外的一端比較圓潤飽滿。

2. 上面那一步動作快一點，而這一步在外端加深色做漸層就手到擒來，只要底色未乾，加上去的顏色就會自然暈染開來，已經乾了的話就再加點清水抹開。

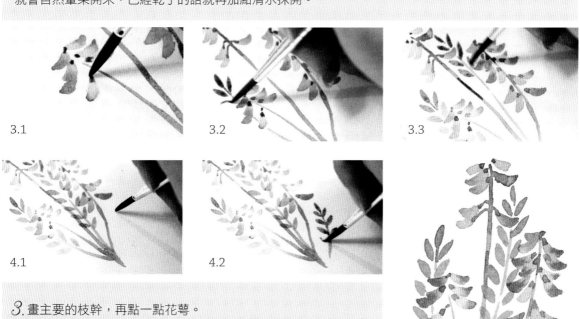

3.1　　　　　　　3.2　　　　　　　3.3

4.1　　　　　　　4.2

3. 畫主要的枝幹，再點一點花萼。

4. 把葉子也畫出來，葉子的方向都要向上的，初學者經常畫成對稱且平直的葉子，這樣的葉子只能是一排排平行線，一排排的「一」字，葉子的方向應該向上，同時是倒八字的狀態才是最自然的。

5. 完成。

5

簡單花兒 ③ 紫色的小小花朵讓人感覺寧靜而神祕，注意花簇的弧線形。

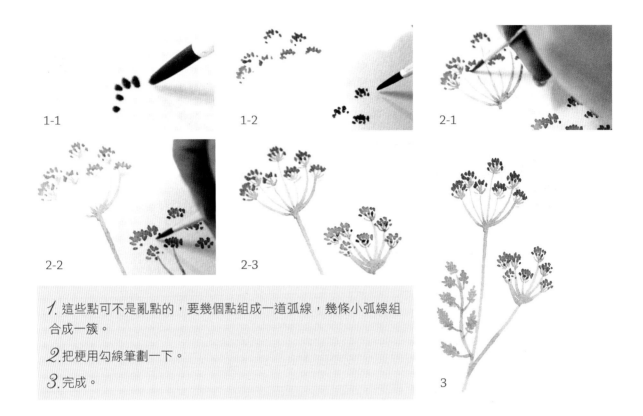

1-1

1-2

2-1

2-2

2-3

1. 這些點可不是亂點的，要幾個點組成一道弧線，幾條小弧線組合成一簇。

2. 把梗用勾線筆劃一下。

3. 完成。

3

✿ 小 葉 青 草 ✿

用簡單的剪影和概括的形體來畫路邊的青草，這是畫背景的時候經常用的畫法，用的都是普通版的保定紙。

橢圓葉青草 圓滾滾的葉子非常可愛。

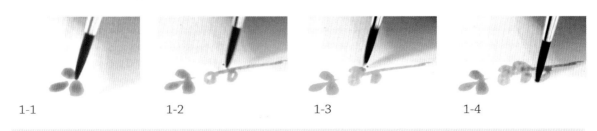

1-1

1-2

1-3

1-4

1. 這種草很好畫，注意重點是葉片外端畫得圓滾滾會增加其可愛度，葉片也不一定要對稱。

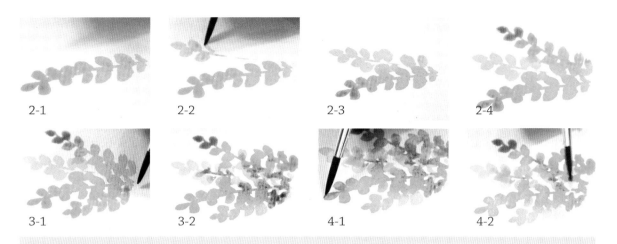

2-1 2-2 2-3 2-4

3-1 3-2 4-1 4-2

2. 一株草，可以發散生長出好幾條枝幹，枝幹的下端要集中在同一個中心點。

3. 枝幹不要畫得一樣長，長短不一才自然，整體形狀畫好後，在根部加入深綠色。這個時候底色未乾，加入的深色會自然擴散形成漸層。

4. 顏色過深的部分用筆吸掉多餘的水分和顏色，完成。

小小草叢
簡單又清新的草叢，用黃綠配色增加變化。

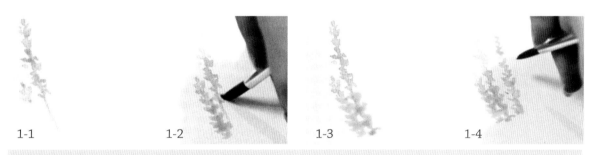

1-1 1-2 1-3 1-4

1. 這種草叢畫起來看似簡單，就是拿筆點著畫，其實不簡單，因為點得太隨意就會不好看……黃色畫到一半用草綠色銜接上繼續畫。

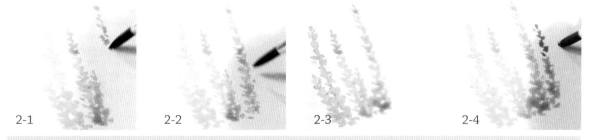

2-1 2-2 2-3 2-4

2. 畫這種草叢要注意，枝幹需要畫得長短不一，另外間距不要一樣，學生跟著畫的時候很多都會畫成了五指山……

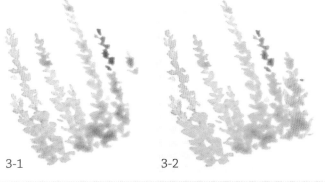

3-1 3-2

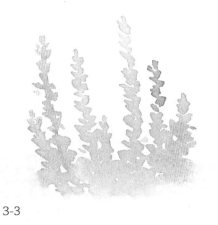

3-3

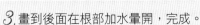

3. 畫到後面在根部加水暈開，完成。

4-1 4-2 5-1 5-2 5-3

4. 這個是同一種類的草，我示範兩次給學生看，都拍了下來，先用黃色點著畫。

5. 用淺綠色接著畫，注意重點仍然是不等距，長短不一。

6-1 6-2

7-1

7-2

6. 畫幾筆綠色，再換回黃色繼續畫，當然這
兩種黃綠色不能差太多，對比太大銜接會很
不自然。畫完後根部加水暈開。

7. 從根部開始加深色做漸層。

8. 等顏色乾了之後，加入的深色會擴散開
來，顏色就沒有剛加入的時候那麼深，和原
來的底色自然地融合在一起了，完成。

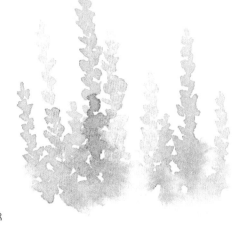

8

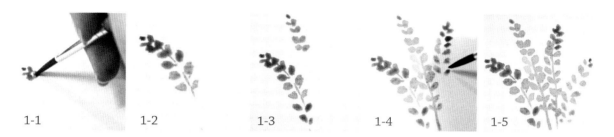

1-1 1-2 1-3 1-4 1-5

1. 這種草的葉片比第一種要小一些，中間的梗要畫得更柔軟一些。

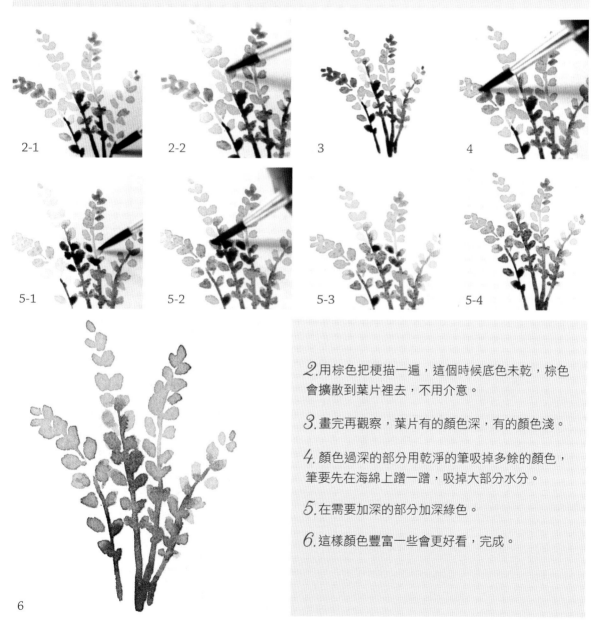

2-1 2-2 3 4

5-1 5-2 5-3 5-4

6

2. 用棕色把梗描一遍，這個時候底色未乾，棕色會擴散到葉片裡去，不用介意。

3. 畫完再觀察，葉片有的顏色深，有的顏色淺。

4. 顏色過深的部分用乾淨的筆吸掉多餘的顏色，筆要先在海綿上蹭一蹭，吸掉大部分水分。

5. 在需要加深的部分加深綠色。

6. 這樣顏色豐富一些會更好看，完成。

橄欖形葉片的小草

中間圓、兩頭尖的葉片很像橄欖，這種草也不對稱，可以畫得自然一點。

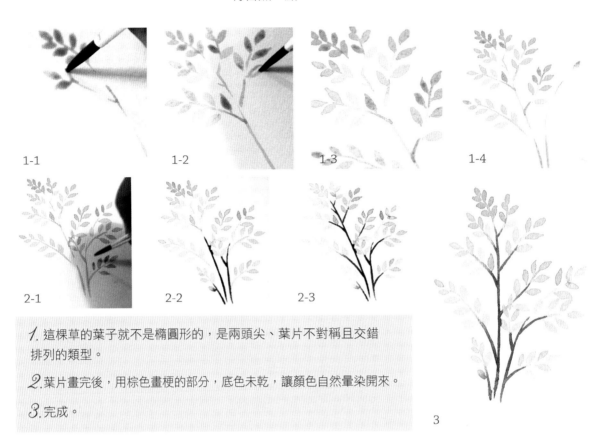

1-1 1-2 1-3 1-4

2-1 2-2 2-3

3

1. 這棵草的葉子就不是橢圓形的，是兩頭尖、葉片不對稱且交錯排列的類型。

2. 葉片畫完後，用棕色畫梗的部分，底色未乾，讓顏色自然暈染開來。

3. 完成。

草地

草地是很常見的背景元素，可以裝點畫面上很多空曠的部分。

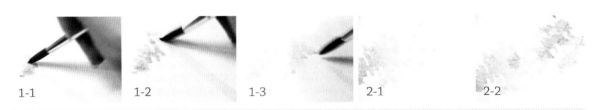

1-1 1-2 1-3 2-1 2-2

1. 草地畫起來很簡單，就是不停地點點點。畫的時候用的是達‧芬奇的373尼龍筆，顏色是黃綠色，點的時候注意疏密結合，不要都畫成一坨，也不能畫得太散亂。

2. 黃綠色點了一部分，然後加深一點的綠色，讓顏色自然擴散開來。

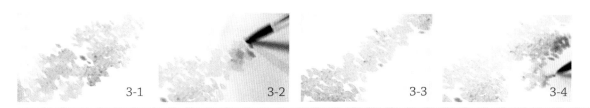

3-1　　　3-2　　　3-3　　　3-4

3. 接著用黃綠色來點，點了一部分之後，用前面的綠色接著點。

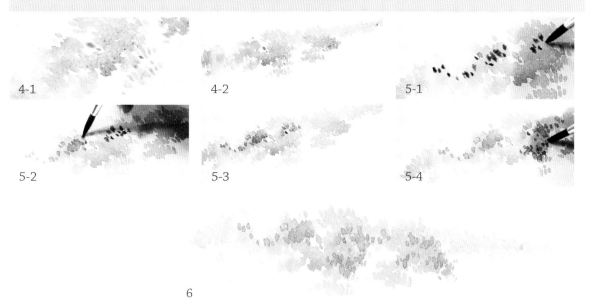

4-1　　　4-2　　　5-1

5-2　　　5-3　　　5-4

6

4. 到這一步，草地的大致形狀就畫好了。

5. 等底色乾了之後，加更深的綠色，點的面積要比底色小很多，點完後加水局部暈染一下。

6. 這樣草地就完成了。

❧ 童 話 植 物 ❧

童話植物 ①

把普通植物的葉脈稍加改造，留出一些圓圓的白點，葉片就變得很不一樣了。

1　　　2

1. 這個是我以前畫的螢光植物，線稿畫出來很簡單，用的水彩紙是德國的塞尚。

2. 這裡示範一下留白筆的用法，以史明克的留白筆為例。

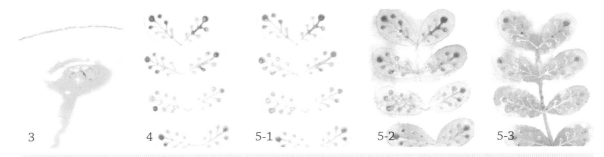

3　4　5-1　5-2　5-3

3. 留白筆有一個特點，它會因為擠壓液體的時候有空氣而形成氣泡，因此需要戳掉氣泡。

4. 留白液畫了之後就不好修改，所以只能畫對精細度要求不高的圖。史明克的藍色留白液畫出來顏色很好看，畫完後等它自然風乾。

5. 塗水，先塗黃色，再塗淺綠色，最後塗藍綠色。

> 需要確認留白液乾透了再上色，小紙有一次在半乾的時候以為乾了，就把顏色塗上去，結果筆黏上了一坨留白液，還好能把黏在筆毛上的膠弄下來，如果弄不下來的話筆就毀了，然後留白膠被抹開的畫也毀了。

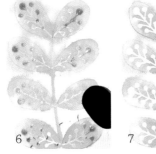

6. 等顏色完全乾透了，再用橡皮擦輕輕擦掉留白液，這裡不推薦用太軟的橡皮，不好擦。

7. 擦掉留白液，原本有留白液的地方就完全是空白的。

8. 可以往裡面加黃色，做從黃色到白色的漸層，完成。

6　7　8

童話植物 ②

這種植物通常在童話風和裝飾風背景中很常見，不用打草稿也可以畫出來。注意梗的線條要有弧度，不能畫成僵硬的直線。

1-1　1-2　2-1　2-2

1. 這種植物的葉片圓圓的比較可愛，然後葉片的方向都是微微向上，不要平行於地面。先用蜂鳥的酞青綠畫葉片，然後再加深一點的綠色混色。

2. 因為形狀簡單，如果想要有細節可以在顏色方面下手，多加一個深色可以讓顏色更豐富一些。用蜂鳥的深銅綠描畫梗的下半部分，下面一排葉片的根部也塗一點，只要占整張葉片的三分之一就可以了，然後加水做漸層。

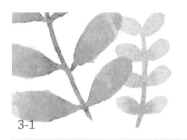

3-1

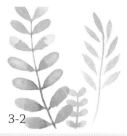

3-2

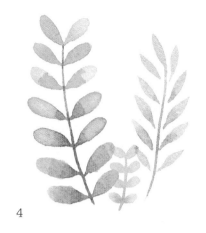

4

3. 如果要畫一大片這種植物，排列上可以有大小、高低，以及顏色深淺的不同，因為如果畫得一模一樣會顯得很呆板。

4. 末端也可以畫尖尖形狀的葉片，這棵植物的深色部分用的是蜂鳥的綠松石，完成。

童話植物 ③

這種植物其實是抽象簡化的花朵，不規則的花朵形狀很隨意，又像滿天星一樣浪漫，畫起來也簡單。

1

2　　3-1

3-2　　4-1

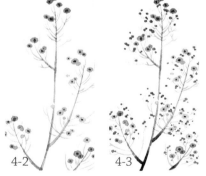

4-2　　4-3

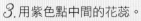

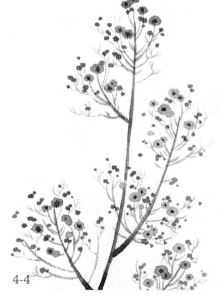

4-4

1. 這株植物的草稿也很簡單，不過用的這張塞尚水彩紙好像受潮了，並不好用。

2. 水彩紙上的線稿只畫了大的枝幹，之後按照電腦上的草圖，大概畫一下花朵。

3. 用紫色點中間的花蕊。

4. 枝幹不一定要用綠色，既然是現實中沒有的幻想植物，藍色的枝幹又有何不可。先畫主幹，畫得粗一些，其他的枝幹畫得細一些，線條要流暢、有弧度，不要畫直線。這樣就完成了。

❦ 雛 菊 綻 放 ❦

雛菊 ①

小紙喜歡有雙層花瓣的小雛菊。它是插畫背景中常用的花朵之一，品種和顏色也很豐富。

1

2

1. 畫出草圖，這次用的顏料是吳竹耽美顏彩36色，紙是阿詩中粗紋。

2. 底色是紅梅加一點點朱紅混合。

3

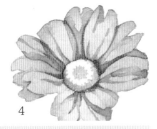

4

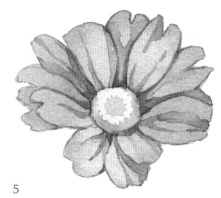

5

3. 第一層陰影是紅梅，混了一點胭脂；第二層是胭脂。畫花瓣陰影的紋理時，要注意色塊的線條變化，花瓣的兩頭比較粗，中間比較細，並沿著花瓣的弧度來畫，不要畫成粗細都一樣的直線。

4. 用陰影把中間花蕊的立體感表現出來，花蕊中間有個「洞」，即凹下去的地方。

5. 加一點點紫色把花蕊周圍的陰影層次畫得更豐富些，完成。

雛菊 ②

這朵雛菊的顏色調配和畫法跟前面的一樣，花是同一個品種，形狀類似。

1

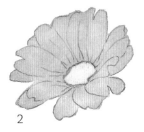

2

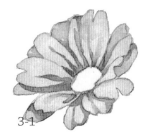

3-1

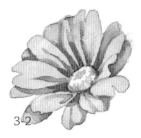

3-2

1. 畫出草圖，注意前面的花瓣和後面的花瓣在透視上的區別。

2. 底色的紅梅是有點偏茜紅的顏色。

3. 更深色的陰影集中在花蕊周圍。

4. 完成。

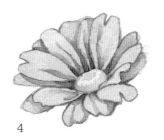

4

雛菊花苞

這是另一種雛菊，有未放和待放的兩種花苞。

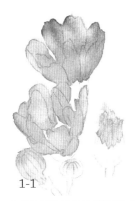

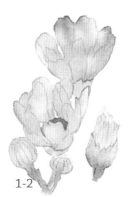

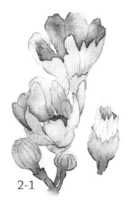

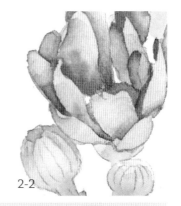

1-1 1-2 2-1 2-2

1. 花的底色是塗水後在局部塗橙色，剩下的塗紅梅。綠色是先塗黃草，再塗青草。還有更淺的綠色叫若草，顏彩的特色之一就是名字都很文藝。

2. 把前面和後面的花瓣一個大的層次畫出來，顏色是紅梅和橙色的混色。

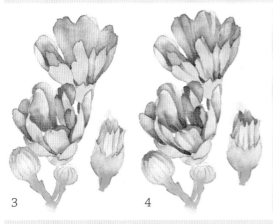

3 4

3. 單獨把每一片花瓣的層次分出來，想要突出前面的花瓣，只要沿著花瓣的輪廓，把它四周的顏色加深就行了，這樣後面的花瓣就會比前面的花瓣暗。

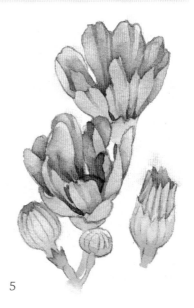

4. 也畫上花瓣的皺褶和陰影，注意線條要有粗細變化，更深色的部分用牡丹，是個類似紫紅色的顏色。

5. 綠色部分的層次也簡單畫一下，描線，完成。

5

白色雛菊

這是一種特別的雛菊，花瓣邊緣帶有一層藍色，其餘部分的花瓣顏色是白色。

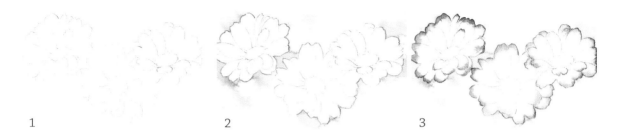

1 2 3

1. 用的是albireo水彩明信片，是荷爾拜因出的木漿紙。顏料是日下Kusakabe，專家級透明水彩24色套裝，日下的顏色整體比較淡雅，顏色的名字和顏彩類似。

2. 先塗一層水，在花的周圍塗一層淡淡的背景色，背景色是用萌黃和空調出來的藍綠色，萌黃雖然有個「黃」字，但其實是淺綠色，空指的是天空，是天藍色。

3. 幫花瓣邊緣畫上藍色。塗完藍色色塊後，稍微用水暈染一下，不能讓藍色的邊緣太明顯、太死板。這個藍色是濃青色，蘸取了很多顏料才達到的濃度，因為本身顏色太淺了……覺得日下和吳竹透明水彩一樣是個相對消耗顏料的牌子，而且乾了之後顏色會比溼的時候淺一些。

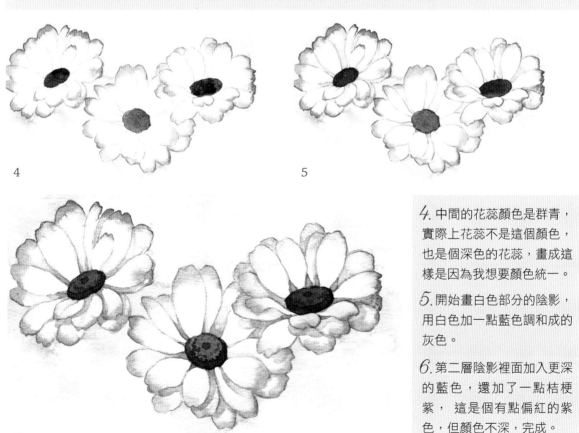

4 5

6

4. 中間的花蕊顏色是群青，實際上花蕊不是這個顏色，也是個深色的花蕊，畫成這樣是因為我想要顏色統一。

5. 開始畫白色部分的陰影，用白色加一點藍色調和成的灰色。

6. 第二層陰影裡面加入更深的藍色，還加了一點桔梗紫，這是個有點偏紅的紫色，但顏色不深，完成。

堅果小分隊

榛果

榛果是森林系插圖中經常見到的元素之一，讓我們來體會它的可愛之處吧！

1

2

1. 畫出草圖，這裡使紙用的是獲多福細紋190克。

2. 先塗水，上一層淡黃色，不要用鮮亮的檸檬黃，用土黃或者那不勒斯黃。

3-1

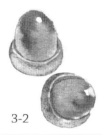

3-2

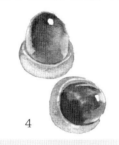

4

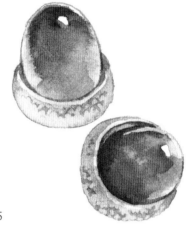

5

3. 在底色未乾的情況下塗棕色，記得留出高光的位置。

4. 用更深的顏色把果實的明暗交界線強調一下。

5. 描一些殼斗上的鱗片狀突起部分，注意不要畫滿，完成。

長形松果

松果的人氣也不比榛子差，同樣深受童話或魔法森林裡居民的喜愛。

1

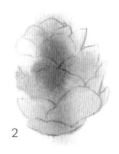

2

1. 先塗水，再塗一層黃色，這裡的繪製方法和畫榛子類似。

2. 點上一些淺棕色。

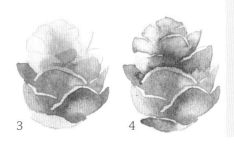

3

4

3. 顏色乾了之後開始一層一層地用更深的棕色加深，邊緣留出來的白線是為了表現松果的厚度。

4. 頂端的顏色要淺一些。

5. 用紫色混合棕色調出陰影色，讓松果的層次更豐富，立體感更強。

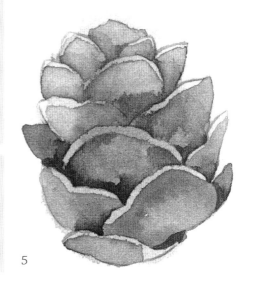

5

圓形松果

這是一種圓乎乎，像一朵盛開的花朵一樣的松果。

1-1

1-2

1-3

1. 跟前面一樣，塗水之後塗黃色混合淺棕色。

2-1

2-2

2. 每一瓣都有厚度，留出厚度的部分，其他塗上紅棕色。

3. 用更深的顏色畫陰影，完成。

3

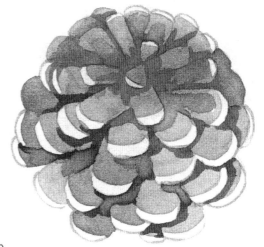

❧ 雨後青草 ❧

青草

這是最常見的一種草，平時大家仔細觀察，就會發現簡單的小草葉片組合在一起，也有各種角度和弧度哦！

1　　　2

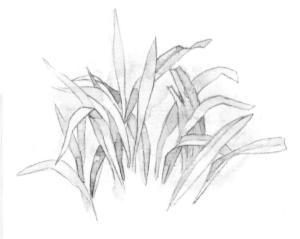

1. 紙用的是維達隆，顏料是蜂鳥。塗水，再塗黃色和淺綠色。

2. 等底色乾後，用永固淺綠劃分一下大的層次。

3. 更深的第二層層次用深銅綠上色，然後把淺色部分的線描一下，完成。

3

闊葉草

這種類型的草也很常見，畫特寫時要注意葉片的各種角度。

1　　　　2

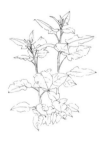

1. 畫草圖，紙用的是阿詩中粗紋。

2. 塗水，水可以塗到線稿輪廓之外，然後塗一層淺黃色，讓部分顏色自然地暈染出去。

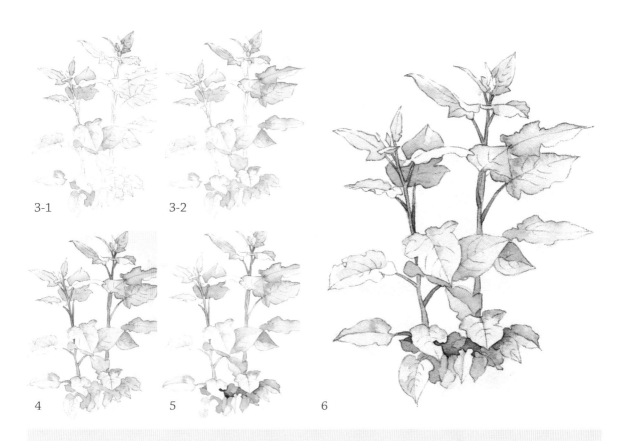

3-1　　　　　　3-2

4　　　　　　5　　　　　　6

3.用淡酞青綠一片一片地為葉片做簡單的漸層，把大的層次感畫出來。

4.梗的顏色用生褐色。

5.調更深的綠色加深最下面的葉片，因為被上方的葉片擋住，陽光透不過去，所以下面被上面葉片的陰影遮蓋著，顏色應該暗一些。

6.完成。

心形三葉草

這是比較常見的心形三葉草，又名車軸草，是小紙小時候的零食之一，味道很酸……

1-1

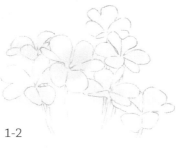

1-2

1.塗水，然後塗淺黃，趁著沒乾點一點淺綠，這樣黃色和綠色就能自然地融合在一起。

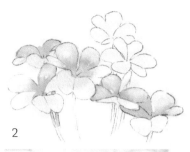

2

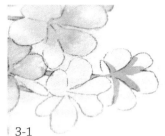

3-1

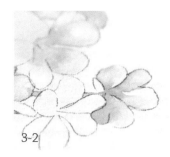

3-2

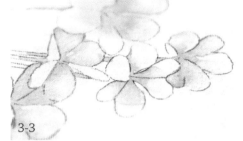

3-3

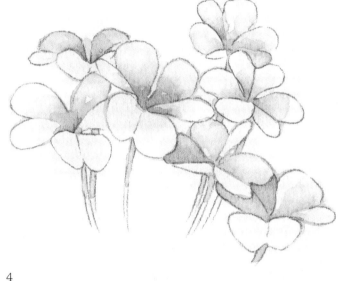

4

2.底色乾後用更深的綠色畫層次。

3.這組是從側面拍的，因此稍微有些變形。塗色塊，然後塗水暈開，基本的畫法就是這樣。

4.描一下淺色部分的線，注意線條要有粗細變化，而且不能太粗，完成。

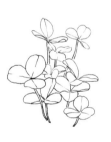

白花紋三葉草

這是另外一種三葉草，葉片中間會有一道弧形的白條紋，小紙更喜歡這種。

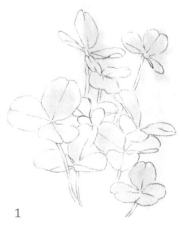

1

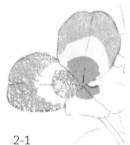

2-1

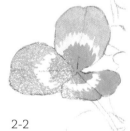

2-2

1.塗水，塗淺綠色做底色。

2.這種三葉草葉片中間有一道弧形的白條紋，當然這個條紋不是整齊平滑的。先用色塊為葉片上色，中間留出一道弧線，然後再用筆尖畫一些類似鋸齒的形狀。

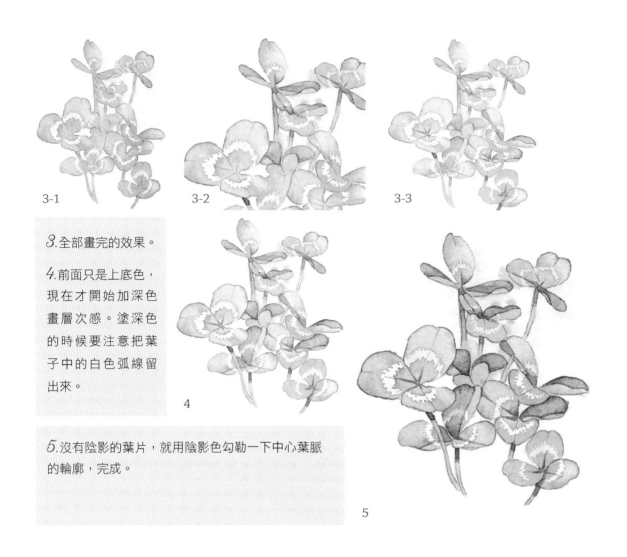

3-1 3-2 3-3

3.全部畫完的效果。

4.前面只是上底色，現在才開始加深色畫層次感。塗深色的時候要注意把葉子中的白色弧線留出來。

4

5.沒有陰影的葉片，就用陰影色勾勒一下中心葉脈的輪廓，完成。

5

✿ 玫 瑰 迷 情 ✿

單朵玫瑰 ①

玫瑰花開成圓形，顯得浪漫又可愛。

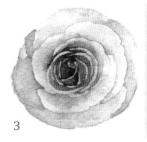

1.紙用的是阿詩中粗紋。

2.先塗水，再塗一層淺紅色，中心位置顏色加重，左邊那道深顏色是底色乾後畫的花瓣層次。

1 2 3

*3.*周圍的花瓣顏色淺一些，而中心部分深一些。

*4.*再用深色加些小塊面的陰影，最後用比底色深一點的顏
色描線，完成。

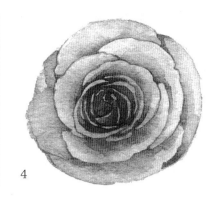

4

單朵玫瑰 ②

這是常見的不規則外形玫瑰，比圓形玫瑰顯得更自然，富有變化。

*1.*紙用的是阿詩中粗紋，
用4B鉛筆描好線稿後，
塗水。

*2.*塗一層加水調淡的胭
脂紅。

1

2

3

*3.*底色乾後，用朱紅來畫第二層顏色，從中心開始畫起。

*4.*基本畫法就是把顏色塗在向裡邊的邊緣部分，再換洗乾淨
只有清水的筆來把顏色抹開，做簡單的漸層效果。

*5.*花蕊部分的顏色是最深的，前面做暈染的時候加了水所
以顏色變淡了，現在再來加深。

*6.*幫需要強調輪廓的地方描線，用的顏色就是之前中心加
深的顏色，完成。

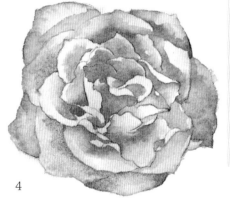

4

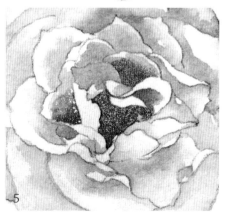

5

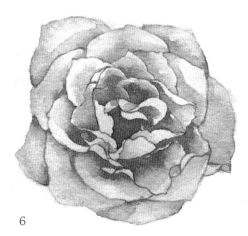

6

帶葉玫瑰

只畫花朵有點單調，這次再加上葉子，綠色的葉子與嫩黃的花蕊搭配很清新。

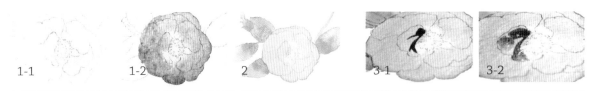

1-1 1-2 2 3-1 3-2

1. 紙用的是獲多福中粗紋。露出花蕊的話，就要先畫花蕊，因為小紙的作畫習慣是先畫畫面中淺色的部分。塗水，花蕊上點一筆黃色，若顏色擴散開來不要緊，花瓣部分加胭脂紅，紅色也會擴散，只要不把花蕊部分的黃色蓋掉就可以了。

2. 葉子先塗淺綠色，在向著玫瑰的那一端塗深一點的綠色。

3. 開始畫花朵的褶皺和層次，先塗色塊，再用水暈染開。

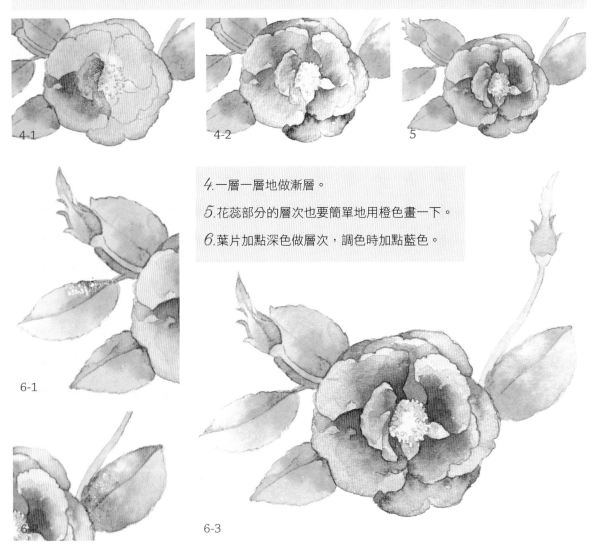

4-1 4-2 5

4. 一層一層地做漸層。

5. 花蕊部分的層次也要簡單地用橙色畫一下。

6. 葉片加點深色做層次，調色時加點藍色。

6-1

6-2 6-3

側面的薔薇花 / 來練習畫花朵的側面，從側面看，花瓣的層疊關係更清楚了。

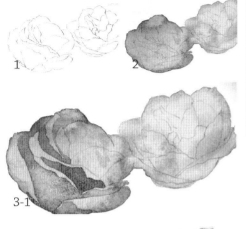

1. 紙用的是獲多福中粗紋水彩紙。

2. 塗水，塗底色。

3. 底色乾了之後，一片一片地幫花瓣畫漸層和陰影。

4. 在最深的陰影色中加了點紫色和褐色，因為陰影的面積不會太大，否則深色太多花的顏色會被壓暗，完成。

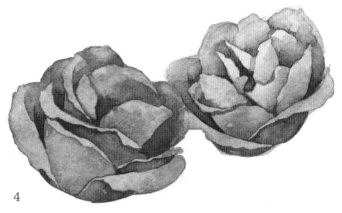

✿ 枝 葉 我 的 最 愛 ✿

長圓葉片 / 這是幾枝有些複雜的葉片，除了橫向的葉脈，也有豎著發散的葉脈，注意複製到水彩紙上的時候，線條要描得圓潤、流暢。

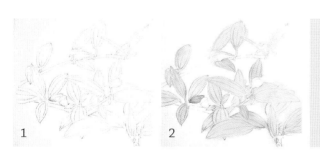

1. 畫出草圖，用的是維達隆的細紋紙。

2. 底色塗一層淺綠色。

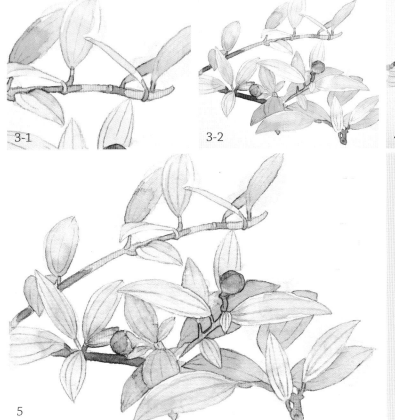

3-1

3-2

4

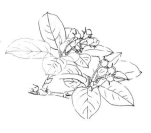

*3.*花苞用蜂鳥的原色紅塗一下，枝幹的顏色是土黃混合棕色。

*4.*把枝幹的前後層次簡單分一下，葉片也用蜂鳥的綠松石把大概的層次畫一下。

*5.*更深色的部分加入盧卡斯的綠松石，盧卡斯要比蜂鳥的顏色深一些，然後幫葉脈描線，注意線條的粗細變化，完成。

5

帶有小花苞的枝葉

最常見的葉脈是這種類型的，即以中間的葉脈為中心，向上倒八字伸展。這次組合了不同角度、不同大小的葉片，這樣畫面會更豐富一些。有興趣的話，大家還可以在葉片後加入躲貓貓的小精靈哦！

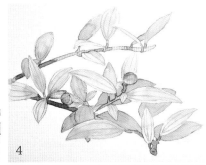

*1.*這裡使紙用的張是獲多福細紋190克。

*2.*底色是各種偏黃的淺綠色混色，這裡小紙直接上色，沒有先塗水，因為獲多福乾得比較慢，動作夠快的話不用怕顏色乾掉了銜接不上。

*3.*當然也可以先塗水，後面畫的一些葉子就是先塗水再上色。

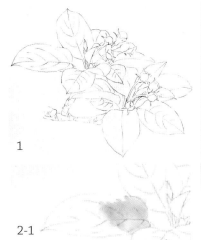

1

2-1

2-2

3

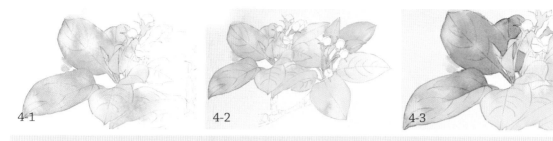

4-1　　　4-2　　　4-3

*4.*底色上好後，就可以開始把葉片的前後層次用深色分出來。

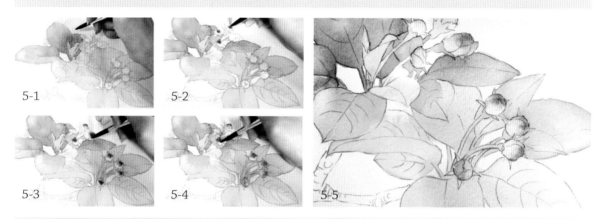

5-1　　　5-2　　　5-5

5-3　　　5-4

*5.*畫到這裡發現花苞沒有上色，補上。因為這裡的花不是主角，所以用申內利爾的胭脂紅做簡單的漸層即可。顏色剛點上去的時候有些濃，把筆洗乾淨再用海綿吸掉水分後，把多餘的顏色吸掉。

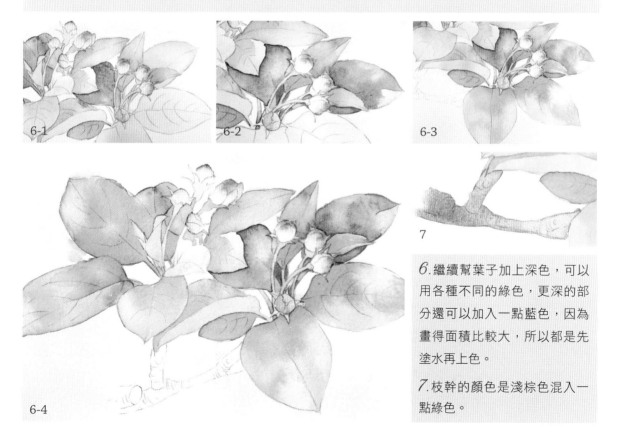

6-1　　　6-2　　　6-3

6-4

7

*6.*繼續幫葉子加上深色，可以用各種不同的綠色，更深的部分還可以加入一點藍色，因為畫得面積比較大，所以都是先塗水再上色。

*7.*枝幹的顏色是淺棕色混入一點綠色。

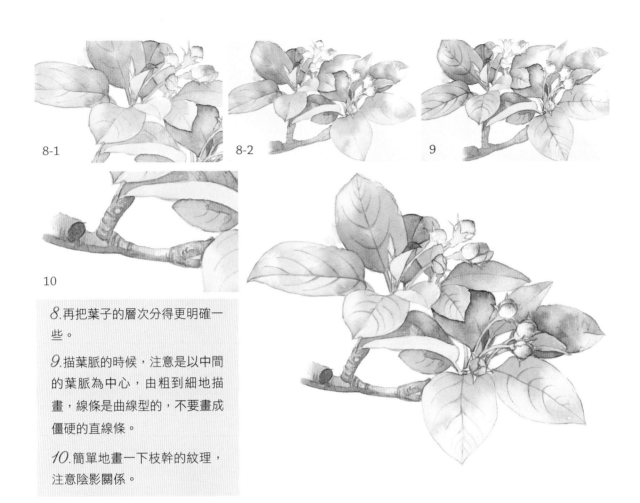

8-1 8-2 9

10

8. 再把葉子的層次分得更明確一些。

9. 描葉脈的時候，注意是以中間的葉脈為中心，由粗到細地描畫，線條是曲線型的，不要畫成僵硬的直線條。

10. 簡單地畫一下枝幹的紋理，注意陰影關係。

粉嫩的枝葉與小鳥

這是春季去逛公園的時候看到的，不知名樹上嫩葉。和前面兩種不同，它的葉片比較小、比較圓，而且葉脈不明顯，粉嫩粉嫩的非常可愛。

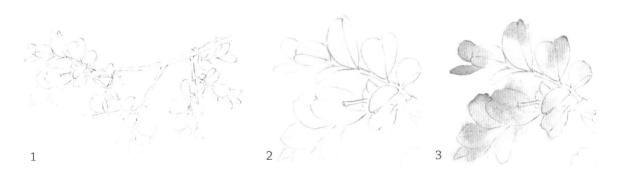

1 2 3

1. 畫出草圖。

2. 先塗水，再塗黃色，顏色滲到葉片外也沒有關係。

3. 在黃色未乾的時候，加入調淺的胭脂紅進行混色。

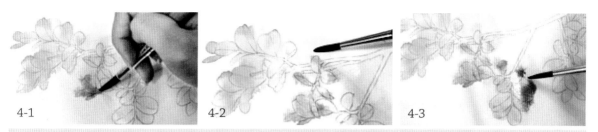

4-1　　　　　　　　　　4-2　　　　　　　　　　4-3

4.塗黃色的時候葉子頂端部分有意留白,然後快速用胭脂紅銜接上。同樣,滲到線條外也不要緊。如果不小心顏色太深了或者水分過多,就用比較乾的筆把多餘的水分吸掉即可。

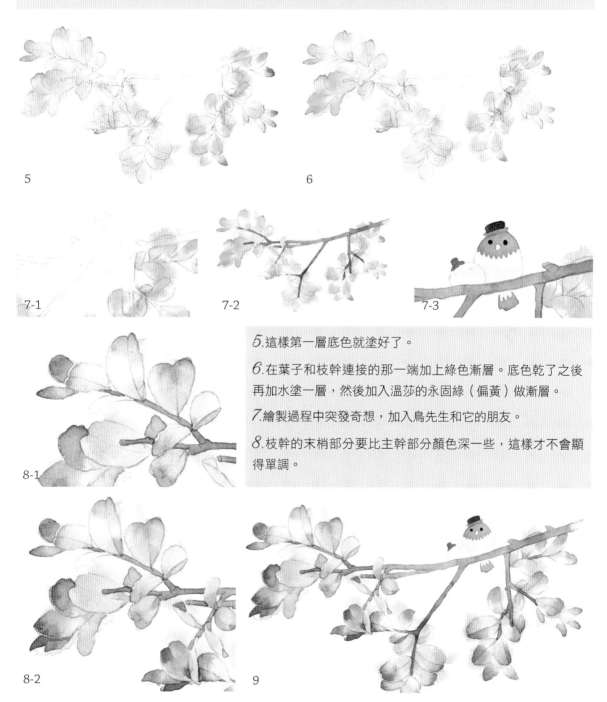

5　　　　　　　　　　6

7-1　　　　　　　　7-2　　　　　　　　7-3

5.這樣第一層底色就塗好了。

6.在葉子和枝幹連接的那一端加上綠色漸層。底色乾了之後再加水塗一層,然後加入溫莎的永固綠(偏黃)做漸層。

7.繪製過程中突發奇想,加入鳥先生和它的朋友。

8.枝幹的末梢部分要比主幹部分顏色深一些,這樣才不會顯得單調。

8-1

8-2　　　　　　　　9

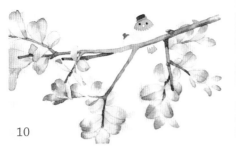

10

9. 開始幫葉片分層次，仍然用申內利爾的胭脂紅，這次水加少一點顏色就夠深了。

10. 枝幹的陰影用更深的棕色。

11. 這樣就完成了整體的上色工作。

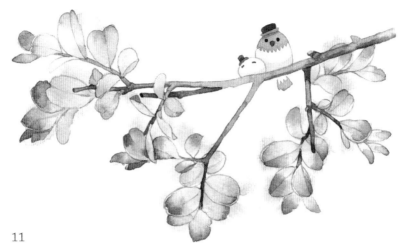

11

秋天的爬山虎

這個是秋天的爬山虎，紙用的是維達隆。

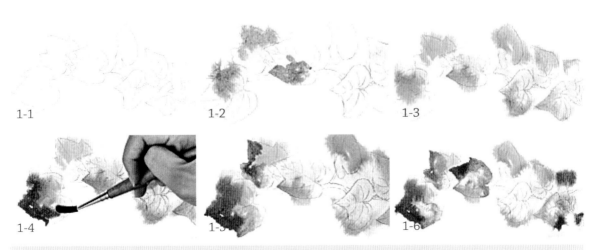

1-1　　　　　　1-2　　　　　　1-3

1-4　　　　　　1-5　　　　　　1-6

1. 先用吳竹的動物毛手繪筆打溼紙面，然後一層層地疊加顏色。第一層黃色，每張葉子都塗，但是不用塗滿。然後在顏色未乾的時候塗橙色，也是只塗局部，因為有的葉片還沒有完全變色，還保留一點綠色。但是又不能是太鮮豔的綠，所以加一點點淺綠進去。這次只塗一部分葉子，不用所有葉子都有綠色。等上面的顏色都乾了之後，在需要上色的葉片上塗水，塗上更深的朱紅和茜紅。

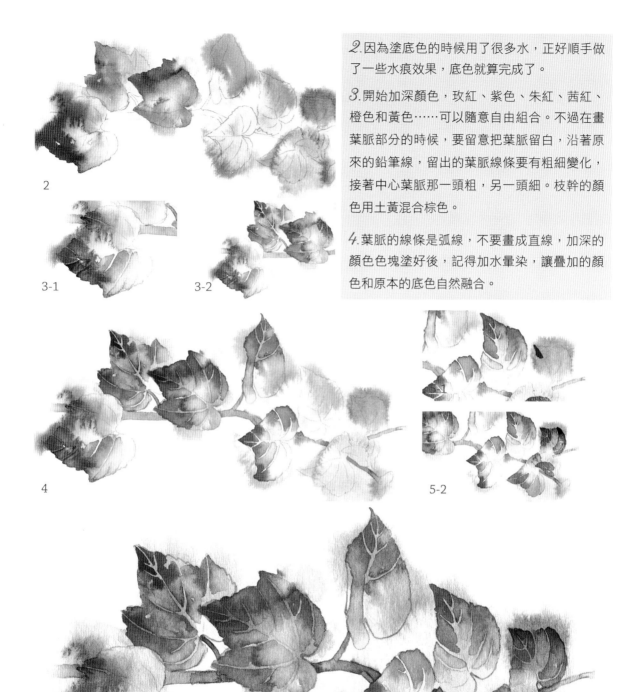

2

3-1　　　　3-2

4　　　　　　　　　　　　　　　5-2

6

*2.*因為塗底色的時候用了很多水，正好順手做了一些水痕效果，底色就算完成了。

*3.*開始加深顏色，玫紅、紫色、朱紅、茜紅、橙色和黃色……可以隨意自由組合。不過在畫葉脈部分的時候，要留意把葉脈留白，沿著原來的鉛筆線，留出的葉脈線條要有粗細變化，接著中心葉脈那一頭粗，另一頭細。枝幹的顏色用土黃混合棕色。

*4.*葉脈的線條是弧線，不要畫成直線，加深的顏色色塊塗好後，記得加水暈染，讓疊加的顏色和原本的底色自然融合。

*5.*耐心地把葉片一片片畫完，每一片葉子的顏色都不同，共同的規律是，最深的顏色一般在葉片尖端部分，從尖端開始往下做由深到淺的漸層過渡效果。

*6.*枝幹上面還加入一些棕色、綠色，讓顏色更豐富一點。

🌿 春花 🌿

春花 ①

這是春天在公園看到的不知名花朵，是常見的五片花瓣花形。

1

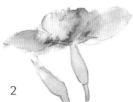
2

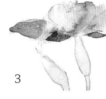
3

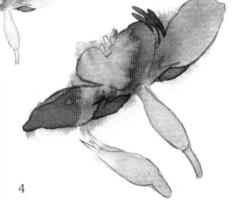
4

*1.*紙用的是維達隆中粗紋，先塗花瓣和花蕊的顏色。

*2.*下面的綠色部分，花苞部分的尖端混入一點黃色。

*3.*加上紫色的陰影。

*4.*畫好花蕊，完成。

春花 ②

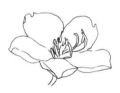

早櫻總是充滿著春天的氣息，我們來畫出它的小小細節。

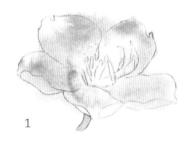
1

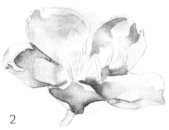
2

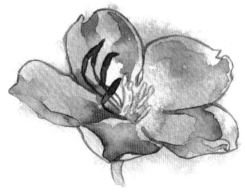
3

*1.*紙用的是維達隆中粗紋。塗水，塗花瓣的粉色，然後中間塗花蕊的黃色。

*2.*用比底色深的紫紅色塗陰影。

*3.*幫中間的花蕊塗上紫色，然後描邊，完成。

春花 ③

雖然和前面的花朵種類相同，但是換另一種畫紙。

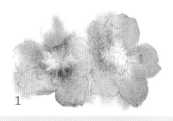

1

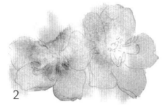

2

3-1

1.這次用的是獲多福細紋190克水彩紙。底色用兩種紅色混色，有點像玫紅的顏色是盧卡斯的原色紅。

2.顏色未乾的時候幫花蕊加黃色。

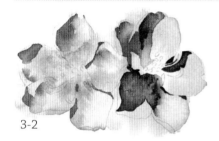

3-2

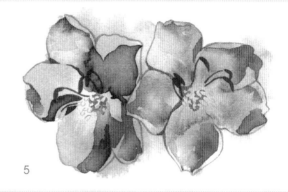

5

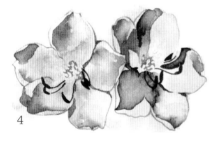

4

3.畫陰影，這種陰影是光線比較強烈的情況下才有的。

4.黃色花蕊裡面加入橙色畫出層次，再加上紫色花蕊。

5.完成。

春花 ④

這次畫的是一簇簇的花朵。

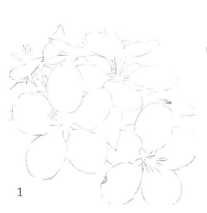

1

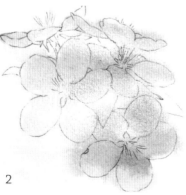

2

1.把在電腦中畫好的草圖複製到水彩紙上，這次使紙用的是阿詩中粗紋，描線的時候不用畫花蕊圓點的部分，只畫一些線條就可以了。

2.先塗水，再塗一層淡紅色。

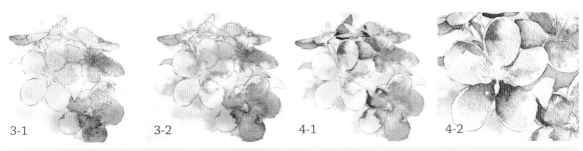

3-1 3-2 4-1 4-2

3.加入一點玫紅，再加上花蕊的黃色，還有葉片的綠色。

4.開始用深一點的玫紅畫出花朵的層次，有的花瓣故意留出的一條邊是用來表現花瓣的厚度。

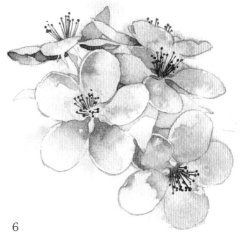

5-1 5-2

5.花蕊用更深的深紅色。

6.花蕊畫完之後，用一點藍色和紫色加深層次感。

6

迎春花

迎春花同在一根枝條上，但是方向角度各有不同。

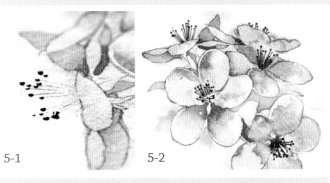

1 2 3

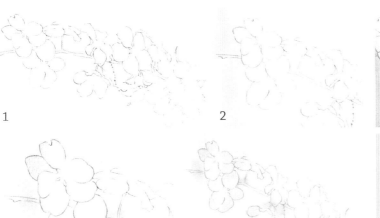

4-1 4-2

1.畫草圖。

2.塗水，塗黃色，背景和花上面都塗一些。

3.底色未乾的時候加入淺綠色。

4.用深一點的黃色把花朵再塗一遍。

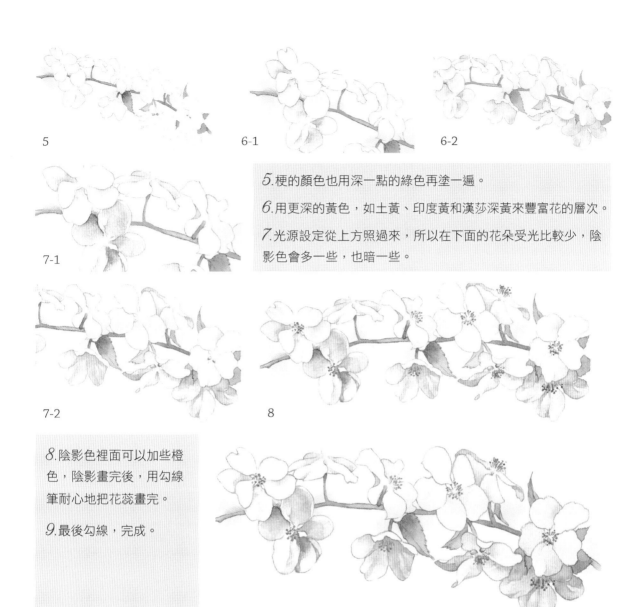

5

6-1

6-2

7-1

5. 梗的顏色也用深一點的綠色再塗一遍。

6. 用更深的黃色，如土黃、印度黃和漢莎深黃來豐富花的層次。

7. 光源設定從上方照過來，所以在下面的花朵受光比較少，陰影色會多一些，也暗一些。

7-2

8

8. 陰影色裡面可以加些橙色，陰影畫完後，用勾線筆耐心地把花蕊畫完。

9. 最後勾線，完成。

9

🌿 蘑菇森林 🌿

紅底白點蘑菇

這種紅底白點的蘑菇是童話故事中，出鏡率最高的蘑菇之一，因為實在是太受歡迎，所以在各種森林系插圖上頻頻出場。蘑菇是菌類的一種，由菌蓋、菌柄、菌褶、菌環和假菌根等部分所組成。

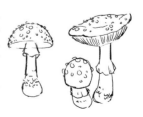

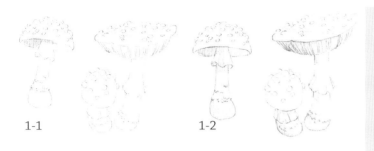

1-1 1-2

*1.*除了紅色的菌蓋之外，其他顏色都是米白色，但是白色在水彩裡面不太好表現，於是換成偏黃的顏色，不塗底色，直接塗陰影色的黃色。根部是一些類似小鱗片，或者絨毛的一層層東西，用陰影色簡單描畫一下。

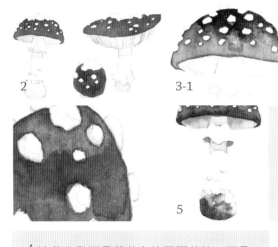

2 3-1 3-2 3-3

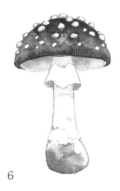

4 5

*2.*幫菌蓋塗上底色，用的是看起來有點像紅色的溫莎橙，注意白點部分要留出來。

*3.*底色塗完後，在蘑菇頂部加上更深的紅色，色塊塗完之後，加水做漸層。

*4.*這些白點不是蘑菇上的平面花紋，而是一些白色的點狀突起物，所以也要幫它們畫上陰影，陰影色用加了點白色的淺黃色。

*5.*加深一層陰影，黃色裡加入一些赭石。蘑菇根部一般都是帶著泥土，所以也加上一些深色做為泥土色。

*6.*陰影的色塊塗完之後，也要記得用水做局部暈染，這樣才不會顯得死板，如此就算完成了。

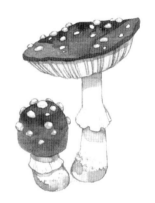

6

褐色傘菇

這種蘑菇看起來比較低調，適合畫在次要位置作為陪襯或補充。

1

*1.*塗水，塗黃色，不要用檸檬黃，顏色太鮮豔，因為很少有蘑菇是這種不自然的顏色。用沉穩一點的黃色，菌蓋和菌柄色彩深度不一樣，菌蓋的顏色要濃一些。

2.當然菌蓋的顏色不是黃色，而是棕色，用的是蜂鳥的透明馬尼斯棕。先把邊緣的顏色塗完，中間的部分留出來，塗水，這樣底色的黃色和疊加的棕色才能更好地混合，顏色會更豐富。如果全部塗完，黃色就看不到，而且可以順便做水痕效果。

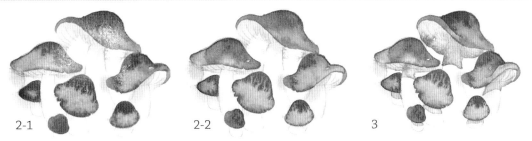

2-1　　　　　2-2　　　　　3

3.加深菌蓋的層次，同時塗一下菌蓋在菌柄上投下的陰影。

4.描線，主要描淺色的菌柄和菌蓋下的皺褶，皺褶線條兩端比較粗，中間比較細；前面間隔比較大，後面的間隔比較小，線條要連貫流暢，完成。

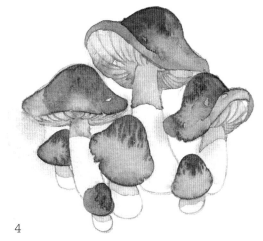

4

瘦高蘑菇和小兔子

小紙個人很喜歡這種高高瘦瘦的蘑菇，菌蓋圓圓的，有的會被撐開一些裂口，背後藏著一隻路過的小兔子。

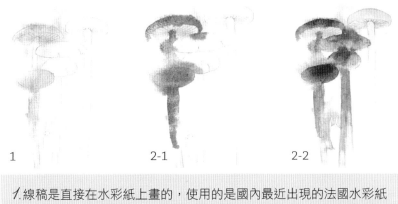

1　　　　　2-1　　　　　2-2

1.線稿是直接在水彩紙上畫的，使用的是國內最近出現的法國水彩紙Clairefontaine，細紋，封面是藍色，上面畫了兩朵花。兩面紋理不同，有一面很粗，另一面相對細一點，個人感受一般，而且價格比較高。

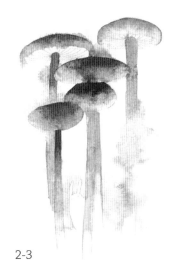

2-3

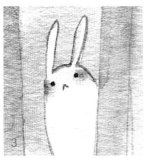

2-4　　　3

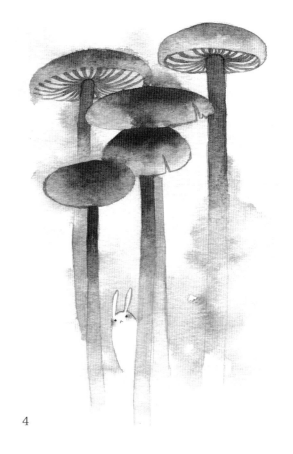

2.塗水，塗黃色，然後是深橙色。菌蓋中心加上大紅色，顏色故意暈染一些到空白背景裡，特意用顏色把兔子包圍起來。因為它是白兔，所以沒有深色背景做襯托，存在感就很稀薄。暈染菌蓋的時候發現有點起毛的樣子，看到毛糙的顆粒嗎？

3.幫兔子畫上眼睛和嘴巴，還有臉頰的紅暈，以及外輪廓也勾畫一遍。

4.這種蘑菇的皺褶凹進去的地方深一些，皺褶的陰影就粗一些。當然因為透視的關係，後半部分的線條比前面的細，完成。

4

藍色蘑菇

這是比較少見的藍色蘑菇，畫得神祕一些吧！

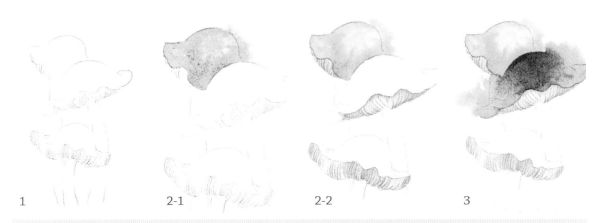

1　　　2-1　　　2-2　　　3

1.用的是阿詩明信片紙，中粗300克。

2.塗了藍色之後發覺，應該先塗顏色比較淺的黃色部分才對，於是停下來幫皺褶塗黃色。

3.塗水的時候也幫背景塗上，然後讓第一層天藍色自然地滲到背景裡。趁著顏色未乾的時候在菌蓋的中心塗群青，這樣漸層效果比較自然。

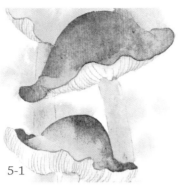

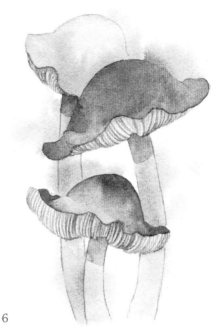

4

5-1

4. 讓底色的天藍色自然地滲到線稿外。

5. 為了和背後的蘑菇區分開來,加深菌蓋邊緣的顏色,強調輪廓。

5-2

6

6. 菌柄上的陰影也是群青色。畫皺褶部分的陰影,幫菌柄部分描線,完成。

白色褐花菇

這次畫的花形也是一簇簇的,不過不是三角形的堆積型,是分列兩邊的類型。不需要畫得對稱,花靠近枝幹的那一端比較尖細,向外的另一端比較圓潤飽滿。

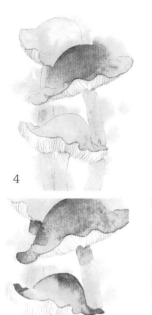

1

1. 這裡紙用的是albireo,它是荷爾拜因公司出品的木漿紙,218克。這個蘑菇的底色是白色,因為完全不上底色覺得存在感太低,所以用白色混了一點棕色。這個棕色加了很多水,否則調不出這麼淡的顏色。

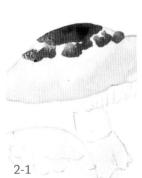

2-1

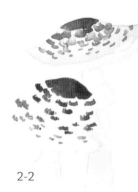

2-2

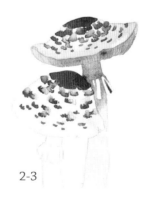

2-3

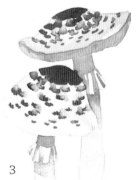

3

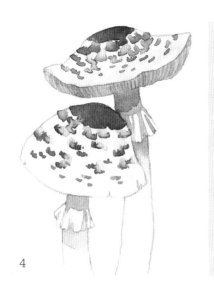

2.這種蘑菇上的斑點類似於一層一層的鱗片,小紙不喜歡形狀邊緣太清晰總要暈染掉,當然只是局部暈染。

3.灰黃色陰影裡面加入了一點點的綠色。

4.最後描線,完成。

高瘦蘑菇

同樣是高瘦型,但是這種蘑菇的菌蓋和前面那種圓圓的不一樣。

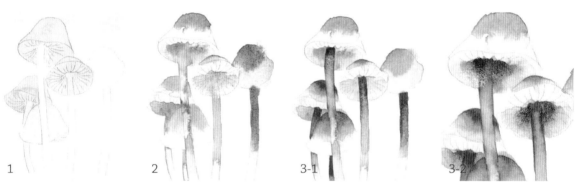

1　　　　2　　　　3-1　　　　3-2

1.這裡用的是夢法兒明信片紙,中粗紋,這是一款讓人愛恨交加的紙張,因為是木漿紙,所以小紙不太喜歡。

2.這種蘑菇的整體顏色都差不多,區別不大。當然僅是平塗就無趣了,要做漸層效果色彩才會豐富,但是木漿紙做的暈染效果不太理想建議先塗一層黃色,再加橙色做漸層,主要是菌蓋上從頂端往下的漸層和皺褶中心處往下的漸層。

3.觀察後發現顏色不夠深,所以再塗一層顏色加深一下。

4.在皺褶深處加點深色,做出中間深深凹進去的感覺,然後把皺褶的一條條陰影畫出來,這裡用加了很多水調出來的淺棕色。

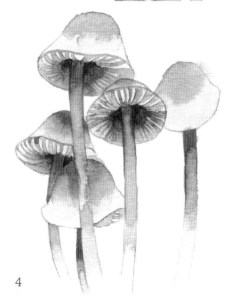

4

蘑菇森林

把不同種類、大小的蘑菇聚集在一起的蘑菇森林，外加迷路的小兔子，小紙被學生吐槽「人家小兔子外出覓食，好不容易看到一大片蘑菇，卻都是有毒的，太悲哀了」，沒錯，一般顏色好看的蘑菇都有毒……

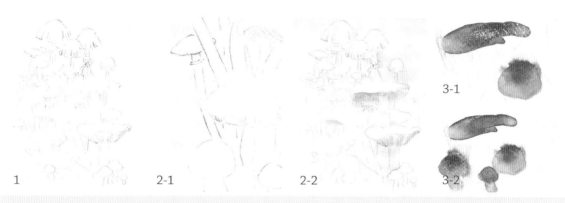

1 2-1 2-2 3-1 3-2

1. 此處選用的紙是義大利的法比諾亞中粗紋，事實證明很多我用得不順的紙都是木漿紙……

2. 塗水，底色塗黃色，有的菌蓋不是黃色的，要另外留出來，但若黃色滲進去一點是沒關係的。

3. 開始幫蘑菇塗底色，首先是左下角的矮蘑菇，菌蓋塗橙色和朱紅色，最矮的那兩朵蘑菇種類不一樣，所以菌柄部分也塗上橙色。

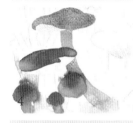

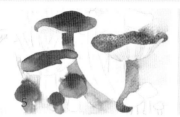

4. 這種蘑菇是紫紅色的，先塗一層淺一點的玫紅色，然後在菌蓋和菌柄部分加入更深的顏色。

4 5

5. 因為皺褶部分是淺黃色的，所以故意把玫紅色滲透出去，把黃色包圍住，這樣可以透過深色背景，強調出皺褶的外輪廓。

6. 先把蘑菇的底色塗一遍，然後往底色裡面加水，在黃色皺褶的周圍塗水，用調淺的顏色描一遍輪廓，讓顏色自然擴散開來。

7. 加點紫紅色，豐富蘑菇的層次感。

8. 把其他蘑菇的底色都塗完。

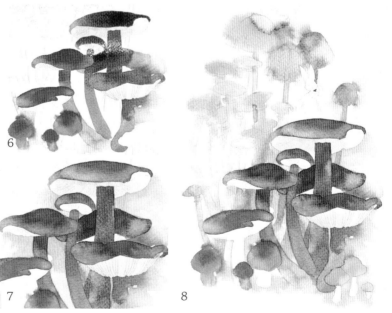

6 7 8

9.小兔子的裙子顏色也和整張圖的色調統一成暖色調，選用朱紅和深紅。

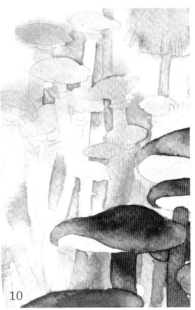

10.黃色蘑菇的輪廓有些模糊，因此加點粉色的背景來強調一下。

11.大朵的紅色蘑菇中間是凹下去的，因此加深中間顏色，做出凹下去的效果，然後畫一下皺褶的陰影。

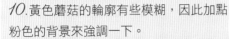

11-1

11-2

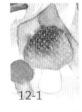

12-1

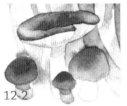

12-2

13

12.把旁邊這朵小蘑菇頂端的漸層顏色加深。另外兩朵小蘑菇的菌蓋是紅棕色的。

13.在黃色蘑菇塗一點菌柄的陰影，因為菌柄底色是白色的，所以陰影色也比較淺。

14.塗紫紅色蘑菇的皺褶部分，先用更深的顏色把一個大的陰影塗出來，然後再畫一條條的皺褶線。這裡皺褶很細密，畫線條沒什麼技巧，重要的是耐心。不要因為急躁而隨意亂畫，這樣會把細節破壞掉。

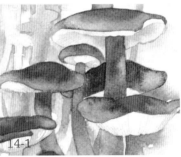

14-1

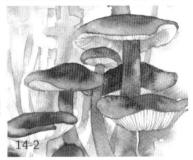

14-2

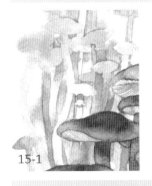

15-1

15-2

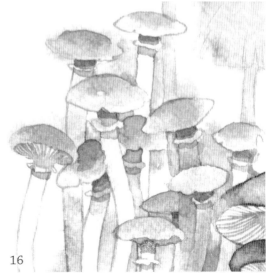

16

15.用橙色分出黃色蘑菇的層次，再畫菌蓋在菌柄上投下的陰影，然後再幫菌蓋中心加深色做漸層效果。

16.輪廓還是有點模糊，還是用描線的方式把輪廓勾勒出來，然後再把菌柄的陰影色加深一點。

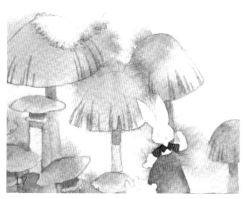

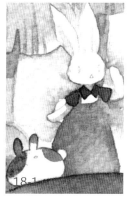

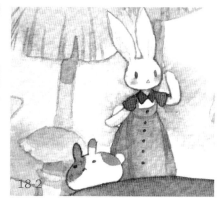

17. 粉色蘑菇在最後面，可以畫得隨意些。菌蓋上有一些紋理線條，以頂端最高點為中心，畫向頂端集中的弧線，不要畫成直線，否則會很僵硬。線條要有從邊緣向頂端，由粗到細的變化。雖然說隨意，但是該有的細節還是要注意。

18. 對於下面像饅頭又疑似兔子的生物，嘗試畫了棕色花斑。它旁邊的兔少女，也不用畫得很精細，畫一畫裙子的陰影，扣子和眼睛點一點，紅暈塗一塗，輪廓線描一描，就好了。

19. 完成。

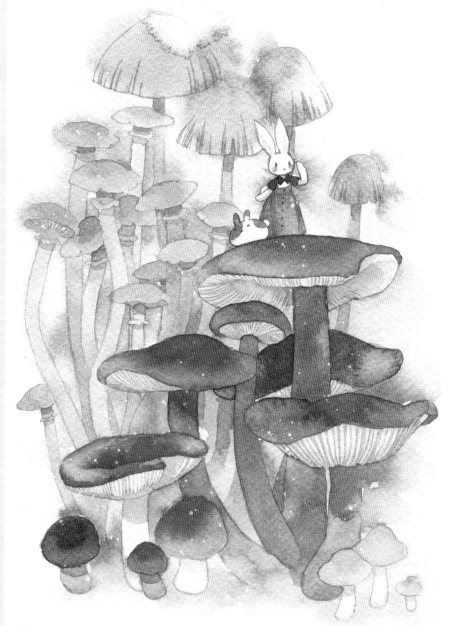

19

藍蓮荷花與鯉魚荷花

藍蓮荷花

這張是在水彩紙上直接打稿的，忘了保留線稿照片……水彩紙用的是保定的寶虹細紋，純白色，目前小紙對寶虹的感想就是還需要繼續加油。不想用巴比松，但是預算又有限的同學可以試試看，這個升級版還是比初級版的保定紙好用。

1 2

1.先用吳竹的手繪筆打溼紙，然後在花瓣的尖端塗一層達·芬奇的鈷綠松石。

2.在水分未乾的時候幫花蕊塗上鎘黃。

3-1　　3-2　　3-3　　3-4

3.打算幫兩朵蓮花塗不一樣的底色，左邊的是鈷綠松石，沒有這個顏色的同學可以用天藍代替，右邊的是蜂鳥的群青。先塗水，在花蕊周圍塗鈷綠松石，然後塗群青，這都要在底色未乾之前完成，不然會銜接得不自然。

4.這樣第一層底色就塗完了。

4

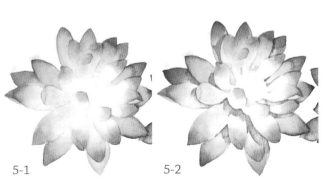

5-1　　5-2

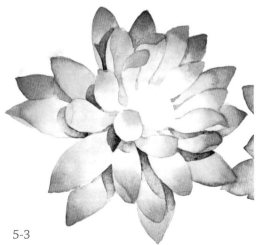

5.用比底色深一些的藍色一瓣一瓣地幫花瓣做漸層。

5-3

6. 塗陰影，設定光源在右上方，向陰影裡加一些群青，在靠近花蕊的部分畫一些黃綠色。觀察後發現立體感還不夠，因此再把陰影加深一層，調色時加一些普藍。

7. 最後畫花蕊部分，事實上花蕊周圍的藍色塗得淡一些會更好。因為如果顏色太深，花蕊的黃橙色會疊加不上去。

8. 另一朵也是一瓣一瓣地做漸層，底色是鈷綠松石和加了很多水的群青的混色。現在漸層疊加上去的還是群青，只不過加的水少一些，更深色的部分加入一點紫色。

9. 這朵的花蕊還是抱成一團，沒有散開來。在中間畫一個凹進去的洞，然後用陰影畫出立體感。

10. 完成。

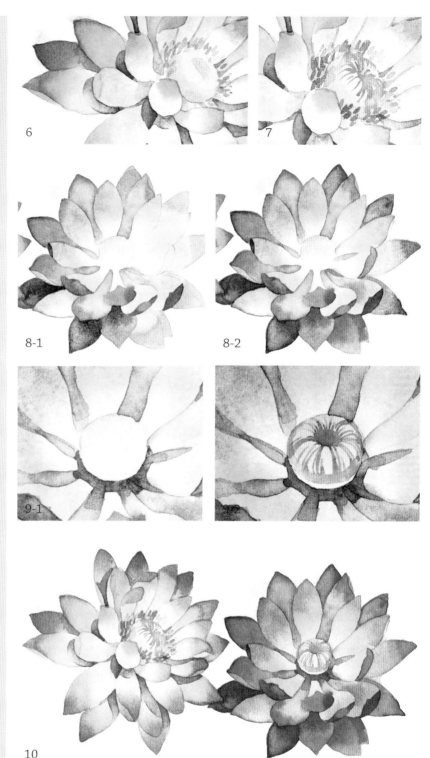

6

7

8-1

8-2

9-1

9-2

10

鯉魚荷花

這是最常見的一種荷花，天空飛的鯉魚和魚背上的小人是即興加上去的。

1

2

1.直接在水彩紙上起稿。此處使用的水彩紙是保定寶虹粗紋。

2.先塗哪個部分就打溼哪裡。整體先淡淡地塗一層蜂鳥的檸檬黃和酞青綠的混合色，然後再單獨一片一片地加深荷葉。左下方的兩張荷葉是達·芬奇的鈷綠松石和蜂鳥的酞青綠的混合色。

3.這一層就是用比較淺的綠色隨意混色，喜歡水痕的可以故意做一些水痕出來。

4.荷花的底色也可以畫得隨性一些。先塗水，用蜂鳥的橘色澱塗鯉魚，花蕊部分是檸檬黃和淺綠，花瓣用蜂鳥的原色紅塗尖端部分，不要忘了荷葉的背後還藏著一朵荷花喲。

3-1

3-2

3-3

3-4

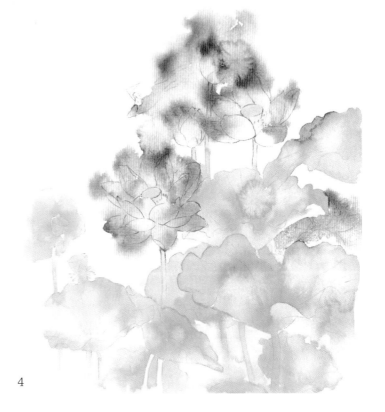

4

5

6

*5.*接下來就是用更深的顏色來分開荷葉的層次，先為蓮蓬和荷葉梗上色。

*6.*荷葉中間凹下去的部分顏色要塗深一些，做從中間向邊緣發散的漸層效果。

*7.*左邊的荷葉需要等顏色乾一些才能繼續上深顏色，先畫右邊的小荷葉。小荷葉位置靠後，大概畫一下荷葉起伏的皺褶陰影即可。

7

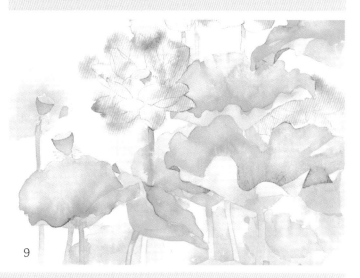

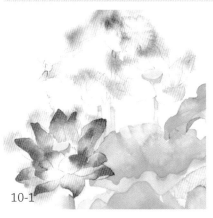

8

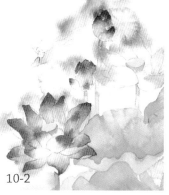

9

*8.*待左邊顏色稍乾，接著回來畫左邊的荷葉。

*9.*用各種綠色畫出層次感，如蜂鳥的永固淺綠、深銅綠、綠松石和盧卡斯的藍綠色、綠松石等。

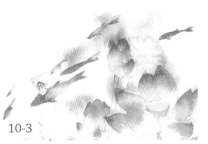

10-1

10-2

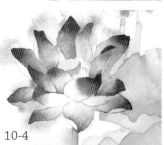

10-3

10-4

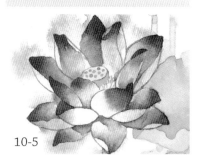

10-5

*10.*作為底色的原色紅是偏粉紅的顏色，但是實際見到的似乎偏朱紅比較多，於是在做加深漸層的時候，打算一朵盛開的和一朵花苞是偏正紅的，另外兩朵是偏粉的。左邊這朵用了斯蒂芬的朱紅，繪製方法和蓮花一樣，耐心地將一片片花瓣做漸層。

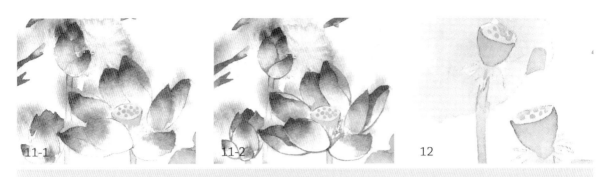

11-1 11-2 12

*11.*鯉魚用朱紅畫出剪影即可，畫完還要用水做局部暈染，因為是作為點綴的背景而存在的，需要畫得虛一點。注意魚群的游動方向要連成一條優美的弧線，小人的底色隨意塗一下就可以了。然後幫荷花加陰影、描線，荷花就畫完了，不要漏畫中間的蓮子。

*12.*簡單畫一下兩朵蓮蓬。

*13.*這朵在後面覺得顏色有點淡，因此把尖端和陰影的顏色加深了一些。

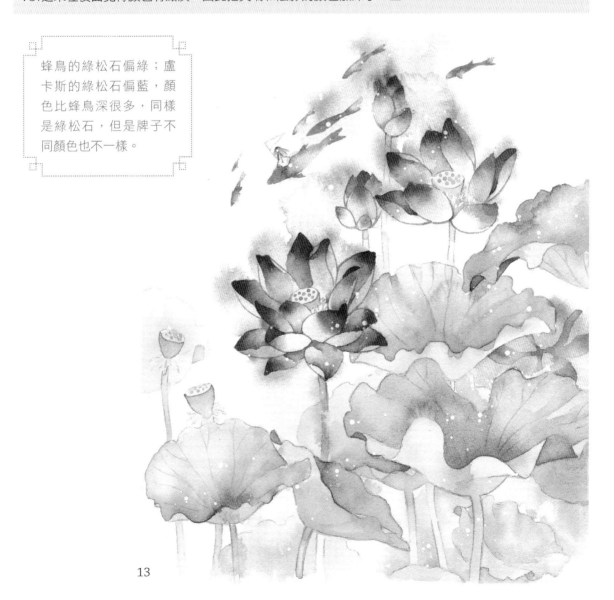

蜂鳥的綠松石偏綠；盧卡斯的綠松石偏藍，顏色比蜂鳥深很多，同樣是綠松石，但是牌子不同顏色也不一樣。

13

今天的幸運色是粉紅

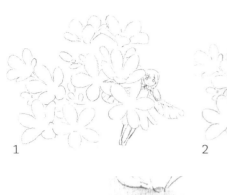

1

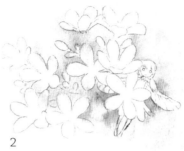

2

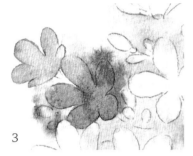

3

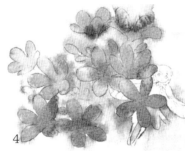

4

1. 紙是獲多福300克粗紋，普通版而非高白版。

2. 花是現實中一種不知名的小紅花，背景想用顏色低調自然的綠色，主要顏色還是偏暖色，但是不知不覺用色有點雜。把背景打溼後，用Daniel Smith（簡稱DS）的金綠、M·Graham（簡稱MG）的丁酮鎳金、蜂鳥的鐵棕、草綠。

3. 接著塗花朵的底色，先塗一層水，故意塗到線稿外一圈，可以讓背景的顏色更豐富，此處用的是蜂鳥的檀香紅和提香紅。

4. 另外還加了些玫紅色讓顏色豐富些。

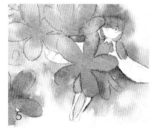

5

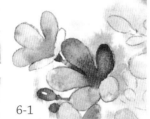

6-1

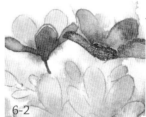

6-2

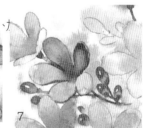

7

5. 小精靈的頭髮和花瓣裙子也是用和花朵一樣的提香紅，然後把她周圍的背景打溼，塗上一些紅色做暈染。

6. 開始細化花朵，用的還是那幾個紅色，只是這次調色的時候加的水沒有之前那麼多，顏色就顯得深些。畫的時候透過深淺對比，和簡單的漸層來表現花瓣之間的層次感。

7. 畫花苞的時候在頂端留出橢圓形的高光點，梗的顏色是蜂鳥的威尼斯紅。

8. 中心部分的背景色再疊加一層更深的紅色，用深色強調前面淺色花朵的輪廓。

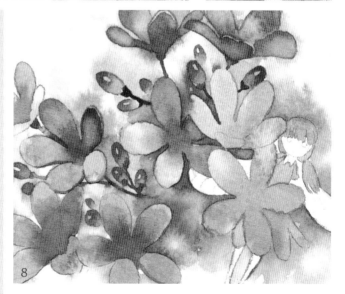

8

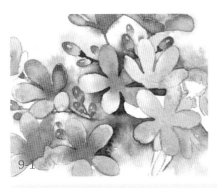 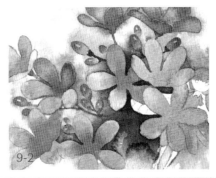 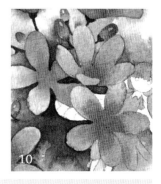

*9.*總覺得紅棕色的色系和花的底色很像,所以強調輪廓的目標沒有完全達到,於是不達目的不罷休的小紙繼續加了深藍色來折騰背景。

*10.*做好最後兩朵花的漸層,注意下面的花顏色要比上面的深,這樣才能層次分明。另外梗用更深的棕色再描一遍,原來的威尼斯紅和加深後的花兒顏色也有點接近。

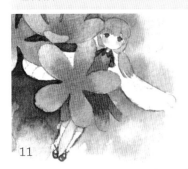 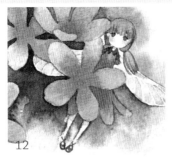

*11.*精靈的眼睛、領子、鞋子是和梗一樣的顏色,裙子也是花瓣的顏色,但要塗得比前面的那朵花深一點,否則會混淆在一起。

*12.*簡單畫一下頭髮的陰影,翅膀用比背景淺很多的顏色來營造半透明的質感。注意周邊背景是深藍色就用淺藍,周圍有紅色就混一點淺紅,顏色要和周圍背景色相統一。翅膀邊緣和脈絡的線條要留出一條白線。

*13.*小紙覺得左邊翅膀的顏色淺了點,於是在邊緣部分用深一些的顏色做漸層,然後用吳竹的白墨水加一點黃色,用勾線筆來畫花蕊,完成。

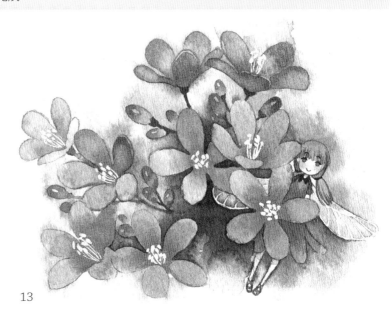

13

歡迎來看我的玫瑰

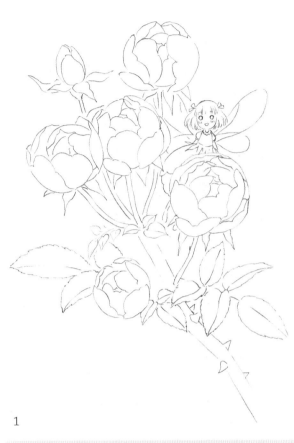

1.有人說這個玫瑰像牡丹，有人說是芍藥……在此強調，這是不折不扣的玫瑰！是小紙逛公園時看到的。當時公園有個玫瑰園，裡面是各種各樣的玫瑰，這個就是參考當時的照片畫的。它的特點是花形圓潤小巧，一個枝頭上有多個分支和很多朵花。紙是獲多福高白細紋190克，顏料是DS、MG 和蜂鳥混用。

2.先塗背景色，花朵有了陪襯才會更美。在要上色的部分塗水，不用一次將整張紙都打溼，先上黃色，再塗淺綠色，第一層底色塗到這個程度就可以了。

1 　　　　　　2 　　　　　　3

3.花朵也是先塗水再塗色，故意讓顏色暈染一些到背景，因為紅色和綠色是互補色，混色在一起容易出現髒色，所以沒有讓紅色暈出來太多。先塗一層淺淺的蜂鳥的提香紅，中間點上一筆檀香紅，這兩個顏色看起來很相似，但還是有差別，檀香紅要比提香紅深一些。

4-1

4-2

4.再來繼續畫綠色的枝幹和背景部分，花苞的花萼部分先塗一些黃綠色，花萼尖端的顏色塗深些做漸層。等花萼顏色乾了，在花萼周圍塗水，加深色暈染開來。因為獲多福很容易做水痕，於是順手做了水痕。

5.上半部的背景色從左塗到右，顏色用的是蜂鳥的深銅綠、藍綠色，DS的酞青綠（藍色調），MG 的鈷綠松石。

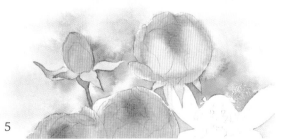

5

6

7-1

7-2

*6.*枝幹先塗黃綠色，雖然是同一個顏色，但是也用不同深淺做簡單的漸層。

*7.*背景色先嘗試塗一層淺的，覺得加深更能表現出空間感，於是又以花朵枝幹的分叉點為中心，做了一個由深到淺向外擴散的大背景底色。

8

9

*8.*接著畫下面的枝幹和葉片，先塗淺色。

*9.*再用深色做漸層，這裡的深色用的是MG的鈷綠松石和DS的純翡翠綠的混色。

*10.*下面的小刺顏色偏黃色，於是背景也用了些和枝幹一樣的綠色做暈染和水痕。

*11.*最後剩下的葉片先塗酞青綠，是個偏黃綠色的顏色，然後用MG的鈷綠松石和蜂鳥的深銅綠。

*12.*葉片畫完後開始繼續畫背景，因為枝幹和花朵無意中把背景分成了幾個小塊區域，所以就從上到下一點點地畫，畫的時候要注意整體的統一。先塗淺色，然後在底色未乾的時候加些DS的陰丹士林藍。

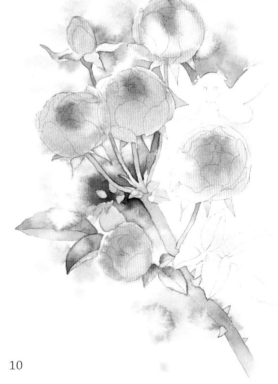

10

11

12-1

12-2

13-

*13.*這邊先塗水，再塗MG的鈷綠松石。

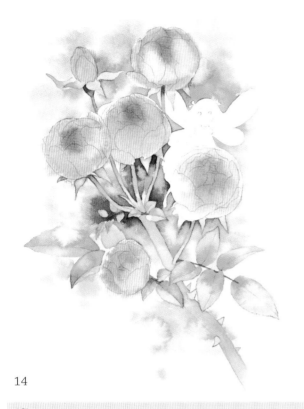

14.在花萼這些淺色部分周圍加上一點深色暈開，背景就算完成了。只有中心分叉的地方背景色是比枝幹深，其他的枝幹和葉片的顏色比背景色深。在這裡要注意顏色深淺的對比，這樣層次感和空間感才能凸顯出來，同樣是綠色系的背景和枝幹葉片才不會混淆。

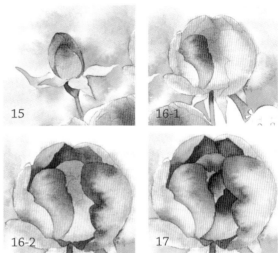

15

16-1

16-2

17

14

15.開始畫花朵的部分，其實比需要時時刻刻注意周圍顏色深淺對比的綠色要好畫。基本上就是做漸層，花苞頂端加些提香紅做漸層，下端也加是為了把前面花瓣和後面花瓣的層次分出來

16.為每一片花瓣做漸層。方法很簡單，先塗水，在花瓣尖端點上提香紅或者檀香紅。

17.中心部分的花瓣顏色深一些，邊緣的那幾片花瓣顏色比中心的淺一些。整體上和花朵的底色一致，是從中心向外擴散的漸層。

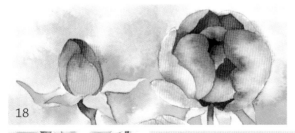

18

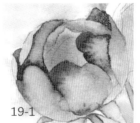

19-1

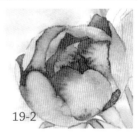

19-2

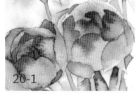

20-1

20-2

18.中心的部分因為不受光，所以可以加點紫紅色，塗得深一些以加深對比。

19.這裡加的顏色有花瓣本色的漸層色和花瓣的陰影色，陰影的部分用的是更偏向玫紅和紫紅的顏色。

20.做漸層的時候其實也要注意深淺對比，若兩片相鄰的花瓣顏色深淺度都一樣就容易糊在一起，所以要一邊畫一邊注意，用自然的深淺對比來劃分花瓣的前後層次。

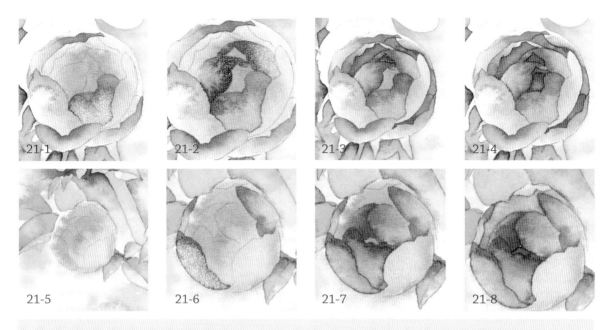

21-1 21-2 21-3 21-4

21-5 21-6 21-7 21-8

21. 後面這兩朵的畫法和注意要點跟前面的一樣，此處不再贅述。

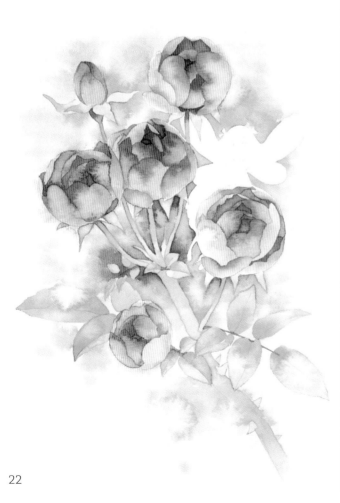

23-1

23-2

22. 玫瑰花總算是畫好了。

23. 開始畫小精靈的翅膀，翅膀是半透
明的，所以用的顏色是比周圍背景色淺
一些的顏色。先塗水再上色，邊緣處留
白出一條白色邊緣，然後邊緣的顏色比
中心部分的顏色要深一些，主要是黃綠
色調和鈷綠松石的疊加混合。

22

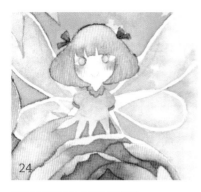
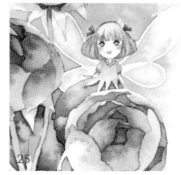
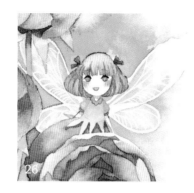

24.精靈頭髮和裙子
的顏色與玫瑰花同色
系,裙子的形狀模擬
了花瓣的形狀,上衣
則是模擬花萼,所以
塗了漸層的黃綠色。

25.在裙子上和花瓣
一樣做簡單的漸層,
再加一些簡單的陰影
色塊。

26.翅膀的脈絡紋路
用了吳竹的白墨水來
描繪,紋理參考了蜻
蜓的翅膀,但有一半
還是隨意畫的,畢竟
真實的蜻蜓翅膀紋理
更細、更複雜。

27.完成。

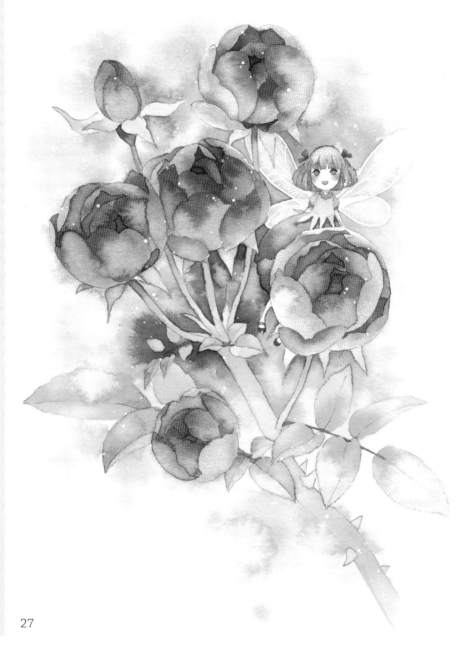

27

漿果季節

黃色漿果

一直想試試小鳥和果子的組合，但又覺得這就跟普通的花鳥畫差不多，於是加了隻擬人化的小鳥少女，這樣才更有插畫的感覺。

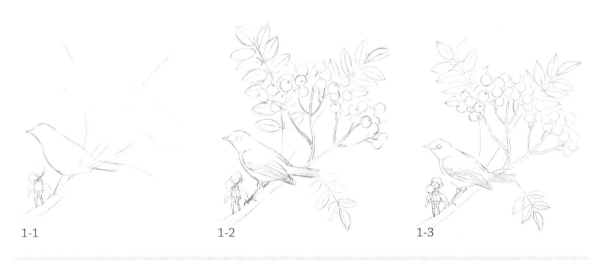

1-1　　　　　　　　1-2　　　　　　　　1-3

*1.*紙用的是阿詩細紋的反面，顏料是蜂鳥。

2-1　　　　　　　2-2　　　　　　　3

*2.*先前畫了一堆紅果子，覺得不能太「專寵」，因此這次畫黃果子，又不想要太鮮豔的黃，所以加了那不勒斯紅黃和檸檬黃調和在一起，先塗水，再上色，顏色有一些滲透到外面也沒關係。

*3.*葉片也先塗水，再塗上淡黃色和酞青綠。

*4.*上完底色，想要強調一下葉子的輪廓，便用黃色和酞青綠再加深一層，頂端的葉子顏色淺一些，下面的深些。

4-1　　　　4-2　　　　4-3

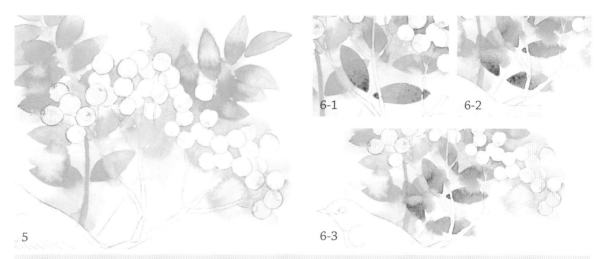

5

6-1 6-2

6-3

5.黃色果子因為顏色淺，本身的存在感就低。不過這次的主角是它，不能讓它當小透明，所以在果子周圍塗水。沿著果子的外輪廓塗加水調淺了深銅綠和草綠，這是為了把果子周圍的顏色加深，將淺色的果子給襯托出來。

6.下面的葉片顏色要塗深些，除了深銅綠，還加了綠松石。

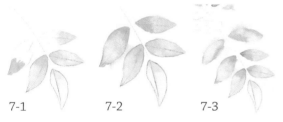

7-1 7-2 7-3

7.因為上面的葉片顏色深，所以最下面的葉片顯得有點淺。先用酞青綠畫3枚葉片，然後塗些酞青綠，在末端加點深銅綠做漸層。最後的兩枚葉片加水局部暈染，把輪廓虛化掉。

8.至此畫完了葉子的第一層顏色。因為蜂鳥的綠色非常好看，所以不用調色太多，直接往上塗即可，如此一來顏色顯得比較鮮亮。

9.鳥兒身上先用綠松石，然後用深群青。

10.因為頭部的絨毛不會有那麼明顯的邊界線，所以用水將深群青部分的邊緣柔化，肚子上是橘色澱。

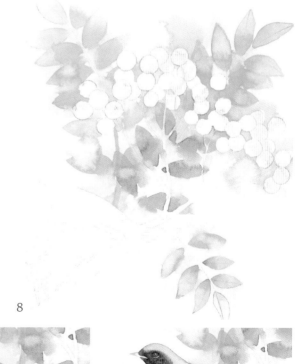

8

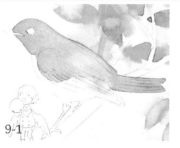

9-1

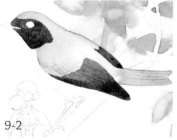

9-2

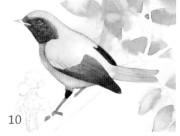

10

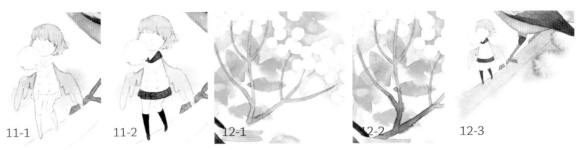

11-1　11-2　12-1　12-2　12-3

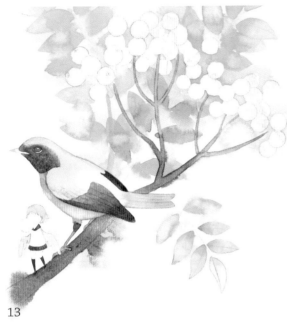

13

11. 整張圖是藍綠色調，所以少女也是用了綠松石、藍綠色和深群青。

12. 枝幹的部分先塗藍綠色，然後覺得太淺，又加了普魯士藍和中性灰壓深。

13. 下面的枝幹上色前先塗水，枝幹周圍也塗，然後讓顏色自然暈染。前面在葉子上做的水痕都不太如意，於是在這裡也做了兩個水痕效果看看。

14-1　14-2

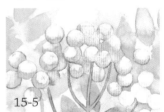

15-1　15-2　15-3　15-4　15-5

14. 等到第一層底色乾後，黃色顯得有點灰，因此把顏色調鮮豔一些，但是這樣一來顏色又深了一層。

15. 底色畫完後畫陰影，用鐵棕和鎘檸檬黃混合，因為圓球狀物體明暗交界線不會那麼清晰簡單，需要過渡面。所以陰影色塊畫完後，加水做適當漸層暈染。

16. 先將所有果子的陰影都用這個調好的顏色塗一遍。

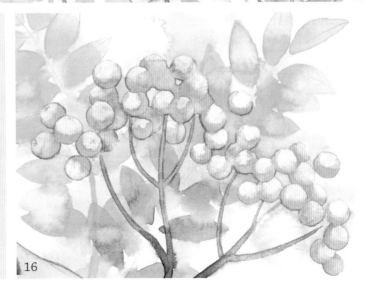

16

*17.*因黃色過於純粹顯得有點突兀，所以加點綠色作為環境色，然後把果子中間像朵小花的部分也塗上顏色。

*18.*用深色把葉片再加深一層，把中心的葉脈留出來，小紙這裡畫得顏色太重，大家可以不用畫得這麼深。

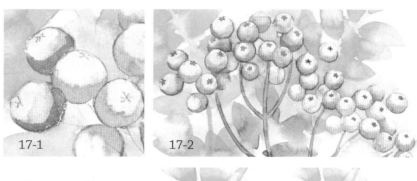

17-1　17-2

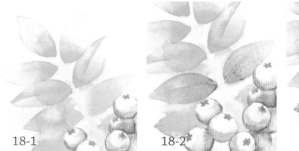

18-1　18-2　18-3

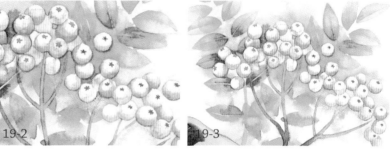

19-2　19-3

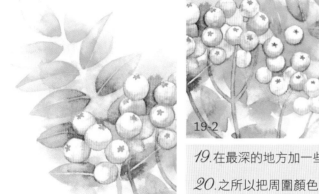

19-1

*19.*在最深的地方加一些綠松石。

*20.*之所以把周圍顏色畫得這麼深，是因為想突出果子，因為深銅綠的顏色非常漂亮，不想混入其他的顏色，所以就直接上色，卻導致整幅圖的飽和度偏高。

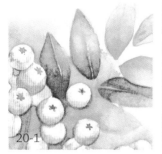

20-1

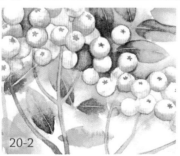

20-2

*21.*塗完深銅綠，發現底色水塗得太多，導致葉子輪廓沒有了，需要繼續加深。強調輪廓的同時，順便把葉脈留出來，最終導致整個畫面顏色過深，飽和度太高。

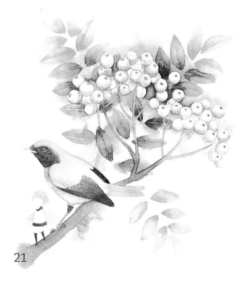

21

22-1　　　22

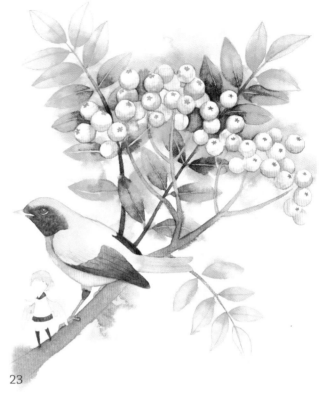

22. 因為顏色已經夠深，所以最下面的葉片就不加色了。把淺色葉片的邊描一描，用藍色和石榴色澱畫中間的梗。

23. 再石榴色澱是類似於淺紫紅色的顏色。

24. 對於果子下面更細小的梗，用比枝幹更深的普魯士藍來勾畫，至此就畫完了葉子和果實。

23

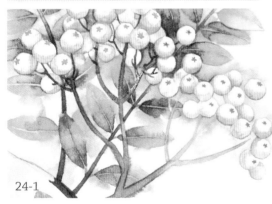

24-1

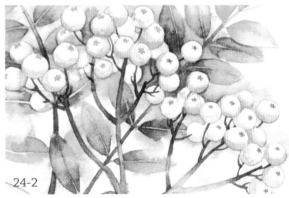

24-2

25-1

25-2

25-3

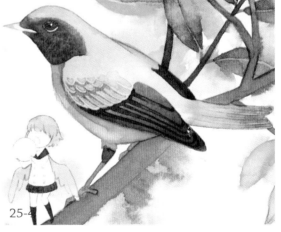

25. 輪到這兩隻貴客。翅膀的上半部綠松石，用藍綠色畫出簡單的羽毛層疊形狀，然後加上簡單的陰影，再加上群青部分的陰影。

25-4

26

27

*26.*畫好果子，幫少女加上皮膚的陰影，臉上和膝蓋上點一點朱紅做紅暈效果。

*27.*用淺藍色畫白色衣服的陰影，簡單畫一下頭髮的陰影、扣子的顏色、百褶裙的陰影，以及淺色部分的描線等這些小細節。

*28.*完成，但是掃描出來的圖顏色很深，比較暗沉、好灰。

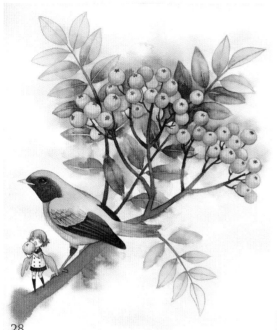

28

29

*29.*於是用Photoshop來搶救。先用快速鍵Ctrl+M調出曲線面板，把整體的亮度調高。

*30.*整體調完就開始各個擊破。把顏色最濃厚的果子和葉子部分都用套索工具圈起來，按一下滑鼠右鍵，選擇「通過複製的圖層」選項，然後用曲線把複製的圖層調亮。

*31.*覺得果子的部分，特別是陰影被調得淡一些，用柔和筆觸的橡皮擦，把不需要調整的部分擦掉，這樣果子的陰影色還是下面那層沒有變淺的圖層。

*32.*把複製出來的圖層和原圖圖層合併，可以用快速鍵Ctrl+E，也可以按住Shift鍵選中需要合併的圖層，按一下滑鼠右鍵「合併圖層」選項。

30

31

32-1

32-2

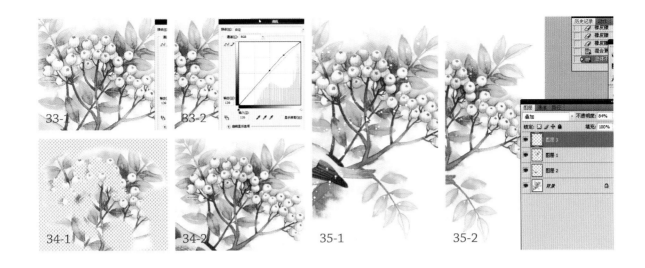

33-1　33-2　34-1　34-2　35-1　35-2

*33.*覺得中心部分的葉子顏色還是太過濃厚了，圈住，複製圖層，再用曲線調一次。

*34.*這裡只需要中間葉片變淺就行了，其他不需要改變的部分擦掉，和下面的圖層合在一起，調整到滿意的效果，就可以停手了。

*35.*新建一個圖層，用自己製作的白點筆刷點一些飛白點，然後把一些多餘的點擦掉，整理好後把這個圖層模式設定為「疊加」，不透明度適當降低。

*36.*完成。

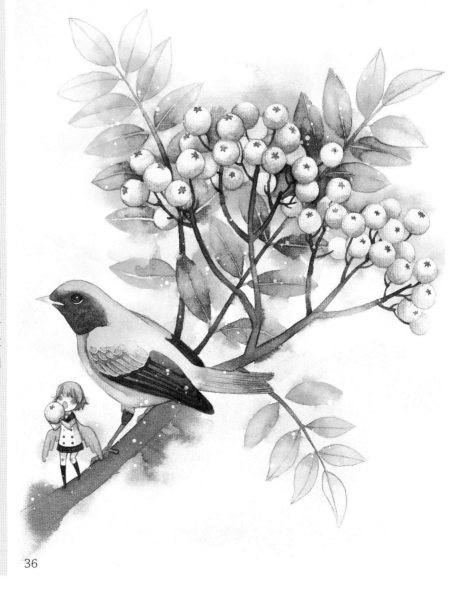

36

紅色漿果

說到精靈就想到在花叢中飛舞的長著美麗翅膀的小人兒們，翅膀大都是昆蟲類的——蝴蝶、蜻蜓，外貌年齡大都是少年以下，一般不會有大叔的精靈吧，右邊的卷髮精靈是半透明版的蝴蝶翅膀，裙子是參考了花朵的形態。

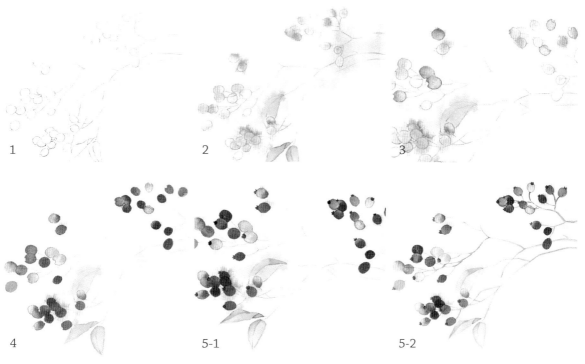

1　　　　　2　　　　　3

4　　　　　5-1　　　　　5-2

*1.*這張草稿是用電腦畫的，列印出來再複製到水彩紙上，用的是獲多福細紋。

*2.*用大筆將畫面打溼，然後塗紅果綠葉的基本色。

*3.*待底色乾後，單獨一個個塗上果子的底色，先幫其中幾個塗黃綠色。

*4.*大部分還是塗永固紅，有的是先塗黃色再塗紅色，或者塗綠色，有些混色效果顏色才會豐富。

*5.*幫果子尖端加上黑色的部分，用灰色或調色盤上的暗色、髒顏色即可，不需要純黑色，顏色過深會顯得很突兀。

*6.*枝條部分先用淺一點的綠色，然後右端用深綠色畫得粗一點。

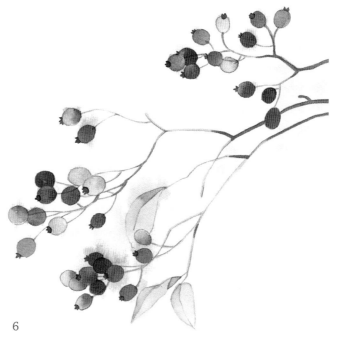

6

❦ 新鮮水果拼盤 ❦

雖然是畫水果拼盤，但如果完全是水果，就成了一張普通的靜物畫，沒有多大趣味，於是加了隻偷吃果子的兔子布偶。果子的形狀都是圓形或者半圓，整張圖就是各種大小不同的圓的組合，不想圖裡有尖銳的圖形，因此連最下面的方形托盤四個角都是圓滑的。

1-1　　　　　　1-2　　　　　　2

*1.*紙用的是阿詩細紋，顏料是各種牌子混合。

*2.*先塗托盤的顏色，顏色是用蜂鳥的那不勒斯紅黃、溫莎的喹吖啶酮金、溫莎橙混合，圓盤子是那不勒斯紅黃加了MG的丁酮玫瑰調和而成的。想要一個淺一點的紅色，但是覺得顏色太淺，應該加深一倍才好。

3-1　　　　　　3-2　　　　　　4-1　　　　　　4-2

*3.*西瓜塗了一層淺淺的蜂鳥的檀香紅和DS的透明橙，但很快發覺底色太淺，水痕也不好看，所以等到顏色乾後，再塗水，然後再塗一層比較深的透明橙色。
*4.*大葉子用DS的金綠色和盧卡斯的白色混合，先塗水，在上半部塗淺色，後面銜接的深綠色，是在原有的顏色上加了一點DS的酞青綠松石和MG的丁酮金調和成的。
*5.*用淺綠色塗一下西瓜皮。

5

6.開始畫蘋果，想畫同時有黃色、綠色加紅色的蘋果，當然這個時候這3種顏色只能有一種顏色比較深，其他都要淺一些。要是3種都很濃豔，這樣搭配出來的顏色會很不自然。蘋果凹進去的部分是蘋果上顏色最深的部分之一，用了深綠色。

7.另一個蘋果先塗水，塗黃色，再塗透明橙，留出高光的部分，然後左下方邊緣部分加上DS的紅色Pyrrol red，凹進去的部分用透明橙加蜂鳥的中性灰，下面的蘋果也是透明橙加紅色。

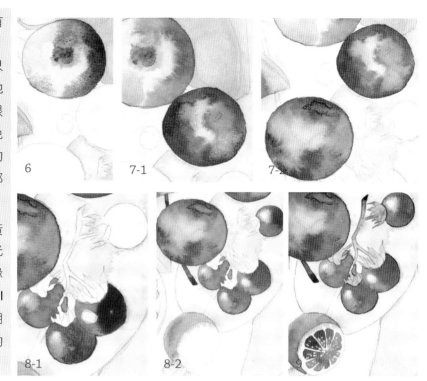

6　　7-1　　7-2

8-1　　8-2　　9

8.番茄的顏色打算畫得比蘋果淺一些，先塗盧卡斯的印度黃，這個有點接近淺橙色的顏色。留出高光的位置，在顏色未乾的時候加上透明橙，抹好兩種顏色之間的過渡。

9.枝幹和花萼的顏色要比下面的大葉子顏色深一些，不然顏色會混在一起。西柚的果肉顏色用的是MG的丁酮紅，畫西柚的時候要注意，把果肉的一些細碎的高光點留出來。

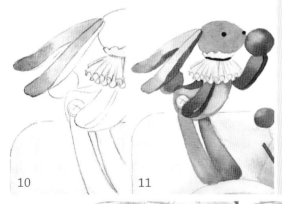

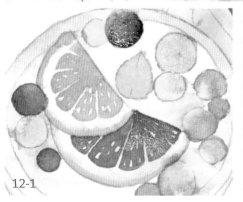

10　　11

10.開始攻略小兔子，耳朵先後用了兩種金色，先在上半部塗MG的Nickel Quin Gold，然後在耳朵末端塗溫莎的喹吖啶酮金做簡單的漸層。

11.當然兔子的顏色也是迎合主色調的紅色系，大部分顏色還是深淺不一的各種紅色。

12.現在開始要對這個水果蛋撻的配色進行調整了。原本計畫畫兩片檸檬切片，現在把其中一片用溫莎橙畫成柳丁切片。藍莓的藍色是消不掉，但是可以加點和藍色相配的紅色系，讓果子帶一點紅色。

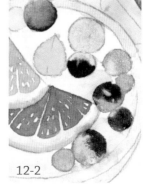

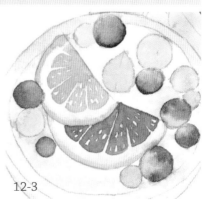

12-1　　12-2　　12-3

*13.*在藍莓上塗水，然後塗一點DS的玫瑰紅，不要塗滿，塗一部分就行了。然後讓顏色自然暈染，暈得不好看就用筆幫助一下，做簡單的漸層。

*14.*深入刻畫。把托盤顏色加深一層，先塗水，在邊緣部分加深色，讓顏色自然暈染開來。等到乾了，再把托盤四邊的厚度用陰影和留高光的方式表現出來，光源來自右上方， 所以上面和右邊的兩條邊留白做高光，左邊和下面兩條邊做陰影。

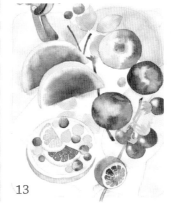

13

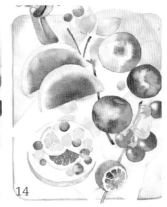

14

15

16-1

16-2

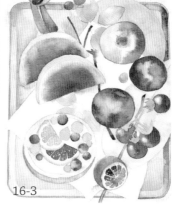

16-3

*15.*接下來是畫托盤高度和立體感的陰影，直接在原本剩下的托盤底色上，混入蜂鳥的中性灰，拿來做陰影色。塗陰影的時候注意留出邊緣的高光，這個陰影只有上面和右邊會有，在和左邊銜接的轉角部分，加水做由深到淺的漸層，做自然的過渡。

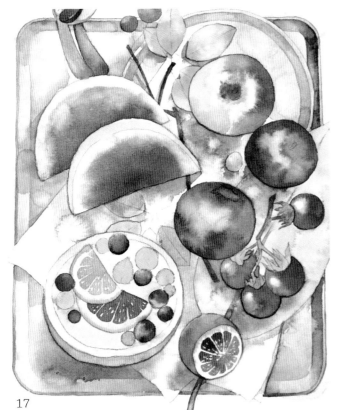

17

*16.*右邊的陰影比上面的深，所以加了一些留在調色盤裡的深紅色，最後調出的顏色偏紫紅，四角都加水做漸層。忽略盤子上的汙點吧……

*17.*左邊是被光照到的部分，需要做出高光的效果，把旁邊的盤底部分顏色再加深一層就可以了。這張圖裡面的東西很多，如果怕畫錯了光影關係，可以用淺一點的中性灰，先畫所有的物體投射在托盤、葉子和紙張上的陰影。

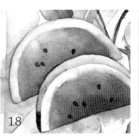

18

19

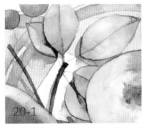
20-1

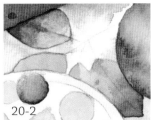
20-2

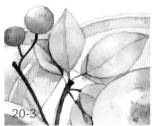
20-3

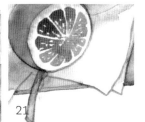
21

18. 大的陰影畫完後，就可以開始各個擊破了，幫西瓜加幾顆西瓜籽，然後用更深的綠色強調一下瓜皮，因為光源在右上方，所以左半邊的顏色塗深些做陰影。

19. 將西瓜投射在托盤上的陰影加深，用水做一下局部暈染，讓陰影有深淺過渡的變化。

20. 葉子陰影，除了交疊產生的陰影外，還有水果投射在上面的陰影，所以被西瓜、蘋果和水果蛋撻圍住的那4片葉子，顏色就比較深。葉子畫完，再加深枝幹顏色。

21. 把下方的紙張邊緣用暗粉色描繪一下。

22

22. 蘋果有一部分陰影是投射到小葉子上，所以把這部分陰影加深，另一部分投射到大葉片上，把這部分也加深。

23. 番茄的枝幹和花萼部分，顏色還需要加深，然後花萼的層次感也要用不同深淺的綠色分出來。這裡用的是蜂鳥的草綠和DS的酞青綠松石混合出來的顏色，顏色越深加的酞青綠松石越多。

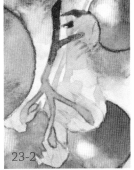
23-2

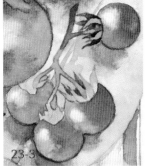
23-3

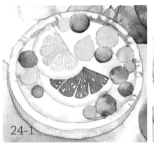
24-1

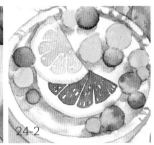
24-2

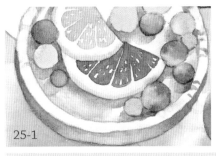
25-1

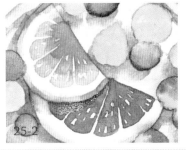
25-2

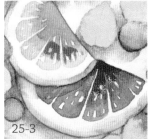
25-3

24. 幫蛋撻畫陰影。蛋撻的邊緣很酥脆，所以是凹凸起伏的，小紙之前畫的那道邊太圓滑了……用些陰影來補救吧！

25. 左下方的最為圓滑，所以用色塊在邊緣做些凹凸不平的感覺。然後中間的檸檬切片，中心部分加一點深色做漸層，邊緣的果皮顏色也加一點深色強調輪廓，還有留在下面柳丁上的陰影也別忘了。

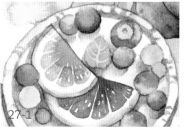

26

27-1

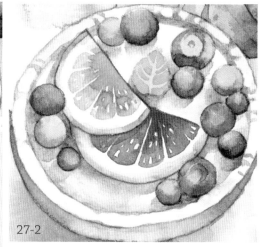

27-2

26. 這裡想做出檸檬切片的半透明效果，柳丁的中心也塗一些深色做漸層，然後在裡面混入白色，用調好的顏色在檸檬上畫柳丁的輪廓，然後加水做漸層。因為是半透明的，所以淺淺一層顏色就夠了。

27. 薄荷葉用更深的綠色疊加留白的方法，留出比葉片底色淺的葉脈來，接下來畫藍莓。畫陰影的時候注意不要蓋掉太多紅色部分，不然好不容易弄出來的紅藍混色效果就沒有了，陰影不用畫太多。

28. 回到右上方，來搞定上面的圓盤子，小紙覺得存在感不夠，便把陰影加深了一層。

28

30

29. 來看整體，圓盤的色彩深度和方盤的差不多，難怪那麼沒存在感。

30. 這也是前面説後悔底色塗淺的原因，現在陰影和高光都弄好，再把盤子整體的顏色加深就很麻煩，所以只能把局部的顏色加深一下。

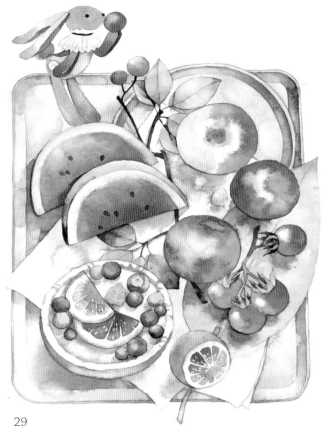

29

31-1

31-2

32-1

32

33

插畫不是靜物寫生，不用畫得太較真，真的想要把水果畫得很立體、很寫實，認認真真地畫一整天，時間都不嫌多。有參加過美術高考，整天在畫靜物寫生的同學們應該深有體悟……不同風格、不同要求，水彩插畫講求意境，不求像照片一樣寫實。

31. 再來雕琢一下這幾顆蘋果，畫出一些立體感，邊緣留出的邊是陰影面的反光。

32. 順手畫旁邊的謎樣小生物，下面的紅蘋果要加色的部分不多，中間的坑顏色肯定是最深的，然後用留白的方式把中間的梗留出來。

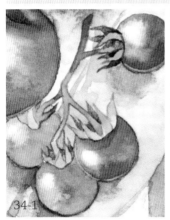

34-1

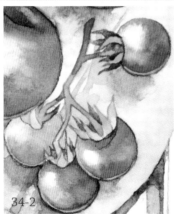

34-2

33. 一般底色塗得好看的話，我就不忍再加色去破壞這種美好了，所以這顆蘋果的加色部分主要也集中在凹進去的部分。

34. 也簡單畫一下番茄的陰影，注意番茄整體顏色要比紅蘋果淺，所以加的顏色不是很深，加色的面積也不大。

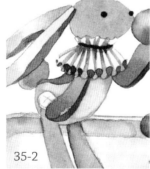

35-2

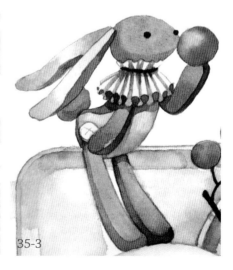

35-3

35. 果子終於都畫完了，輪到兔子。先畫脖子上這圈波浪皺褶的陰影，皺褶下面的陰影最深、最暗的部分，用的是MG的丁酮鏽色。再把其他部分的陰影畫一下，完成。

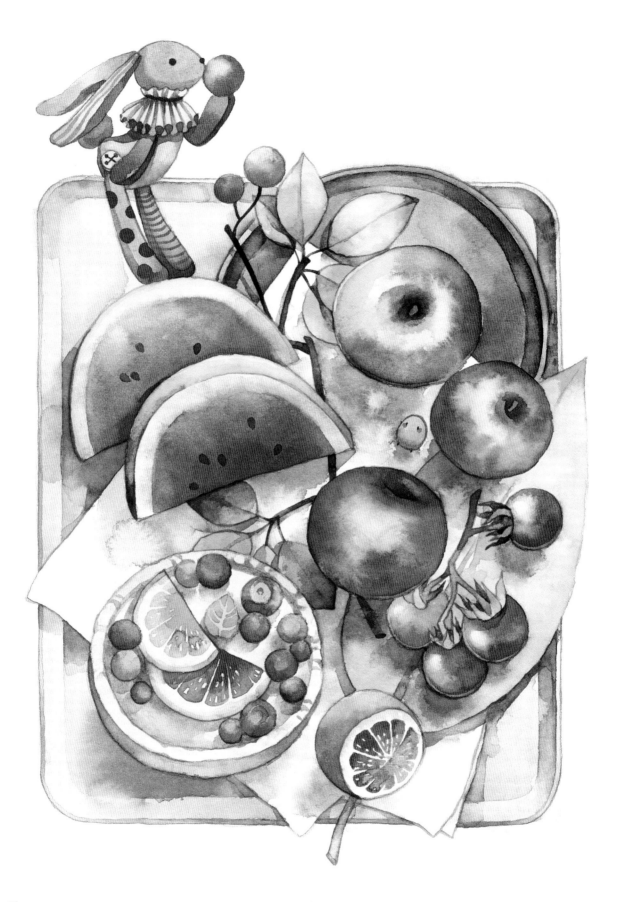

秋日的果味少女

秋天就是漿果成熟的季節，所以中間的少女服飾也是秋裝，打扮風格是很適合水彩插圖的森女系。

1-1　　　　　　1-2　　　　　　2　　　　　　3

4

*1.*在黃色草稿紙上打草稿，先把中間人物的動態畫好，才能決定周圍要畫什麼樣的果子。

*2.*這些果子雖然是按照不同大小、顏色的組合畫在一起的，但是實際上又是獨立分開，沒有互相疊加，沒有前後的空間透視關係。紙用的是維達隆，紋理比較細的那一面，各種牌子混合的顏料。

*3.*底色打算塗淺黃色，黃色加上白色，主要是想降低顏色的飽和度。幫先要下手的地方塗水，然後上完這部分，再接著塗水，塗色。

*4.*在維達隆上顏色的擴散性總是能得到充分的發揮，同時水的擴散也很好，所以水痕很容易做出來。不過維達隆還有個好處，就是有一定的可修改性，有的水痕覺得多餘可以用少量水輕輕抹掉。

5　　　　　　6　　　　　　7-1　　　　　　7-2

*5.*這個果子是參照外出遊玩拍的青果子照片畫的。畫完才意識到這張圖的主題是秋天，整體都是暖色系，只有左上角這麼一處是綠的多不和諧，只好等後面再調整了。

*6.*漿果用的是DS的Pyrrol orange橙色。

*7.*而葉子用的是DS的葉綠色，塗完後又意識到，這個葉子的形狀其實更適合畫成紅葉。

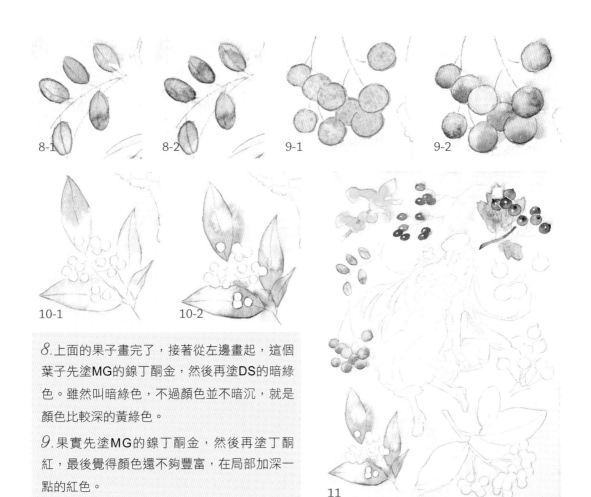

8-1　8-2　9-1　9-2

10-1　10-2

11

*8.*上面的果子畫完了，接著從左邊畫起，這個葉子先塗MG的鎳丁酮金，然後再塗DS的暗綠色。雖然叫暗綠色，不過顏色並不暗沉，就是顏色比較深的黃綠色。

*9.*果實先塗MG的鎳丁酮金，然後再塗丁酮紅，最後覺得顏色還不夠豐富，在局部加深一點的紅色。

*10.*這個葉片的配色和上面的果實差不多，只不過這裡的鎳丁酮金的顏色沒有被紅色大面積滲透，還保留了很多黃色調。

*11.*再來看看整體的效果，顏色最深的是右上方的果子，下面都是淺色的話，會顯得畫面深淺不平衡，頭重腳輕。

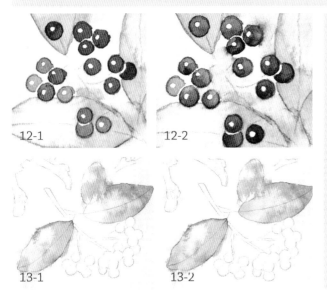

12-1　12-2

13-1　13-2

*12.*為了畫面平衡，下面的果子顏色要畫深一些，畫法和右上角的果子類似。塗色的時候有意留出圓形的高光點，然後兩個果子之間相接處留一條白線，這種留白的畫法是偏裝飾風格的畫法。當然和右上方的果子畫法還是有點不同，上面是一顆顆做混色。因為這裡果子的數量有點多，直接一口氣把所有的果子塗了溫莎的深紅色，當然是加水調淺的，然後再塗MG的丁酮紫色。

*13.*這裡的葉子也和前面差不多，黃色加淺紅，畫完後發現有雷同，於是加了一點DS的金綠色。

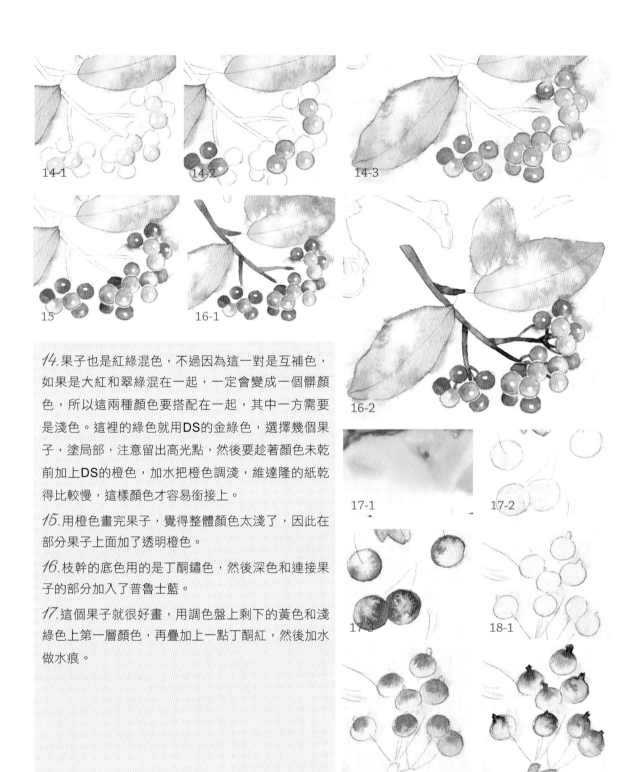

14. 果子也是紅綠混色，不過因為這一對是互補色，如果是大紅和翠綠混在一起，一定會變成一個髒顏色，所以這兩種顏色要搭配在一起，其中一方需要是淺色。這裡的綠色就用DS的金綠色，選擇幾個果子，塗局部，注意留出高光點，然後要趁著顏色未乾前加上DS的橙色，加水把橙色調淺，維達隆的紙乾得比較慢，這樣顏色才容易銜接上。

15. 用橙色畫完果子，覺得整體顏色太淺了，因此在部分果子上面加了透明橙色。

16. 枝幹的底色用的是丁酮鏽色，然後深色和連接果子的部分加入了普魯士藍。

17. 這個果子就很好畫，用調色盤上剩下的黃色和淺綠色上第一層顏色，再疊加上一點丁酮紅，然後加水做水痕。

18. 這個果子先塗水，再用DS的印度黃和白夜的白色調出來的淡黃色上色，有意讓底色滲透一些出去。然後在果子頂端點上橙色，讓顏色自然暈染開來。

19. 在最頂端塗紅棕色，這個顏色的面積要比橙色的部分小，否則之前的橙色被蓋住就白塗了。部分果子加水做了水痕，然後下面的枝幹也塗上綠色。

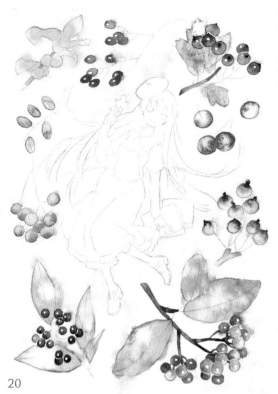

20

20. 終於把所有果子的底色都塗完了，發現左上角的綠果子非常不和諧，需要好好調整一下。

21. 果子上疊加了MG的鈷綠松石和丁酮紅，葉子上加了點丁酮鏽色，儘量加能和綠色自然融合的暖色。

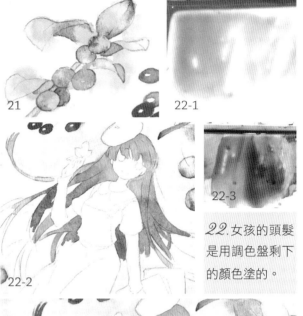

21

22-1

22-3

22. 女孩的頭髮是用調色盤剩下的顏色塗的。

22-2

23. 領子和裙擺的蕾絲用的是老荷蘭的yellow ochre light，長袖和背帶裙用的是MG的丁酮玫瑰，背帶裙塗大部分即可。然後塗DS的純鉻紅雲母，這個顏色是自帶微晶細閃效果的顏色，很美，是個比較淺的紅棕色，或者説暗紅色。

> yellow ochre light，是老荷蘭 6 色小套裝裡面的一個顏色，是個很鮮亮的黃綠色，比 DS 的金綠色淺一些。

22-4

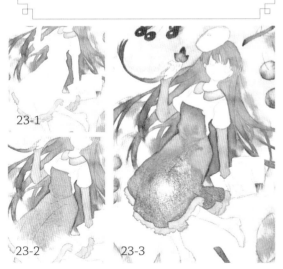

23-1

23-2

23-3

24-1

24-2

24. 紅色波點帽子是不是會讓人想到童話裡的紅蘑菇？第一層用橙色，畫完後趁著底色未乾，在帽子下半部分加點透明橙色，眼睛也是透明橙。

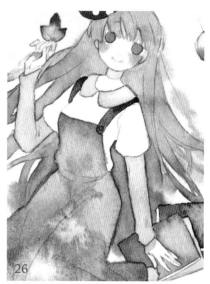

25-1　25-2

25. 紅鞋子的底色也是用橙色，留出鞋頭的高光，然後再加紅色，這個時候在高光處抹一點點水，讓高光的邊緣再柔和些，這樣顯得更自然。

26. 把女孩手邊的書本顏色填完，整張圖的底色就差不多了。

27. 細節先從女孩畫起，先把皮膚色塗上，接著畫頭髮的陰影，先用淺一些的棕色來畫。

26

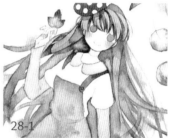

27-1　27-2　27-3　28-1

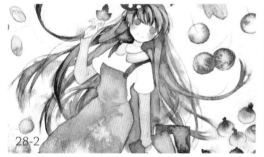

28. 再用深一些的顏色來加深層次。不過這裡的顏色太深了，顏色和後面髮尾的深色差不多，但是少了漸層色的感覺。

29. 一邊畫一邊加些髮絲，髮絲的曲線要順著頭髮整體的形狀。

30. 白襯衫和白襪子的陰影色用的是DS的葉綠，長袖用DS的紅色畫橫條紋。

28-2

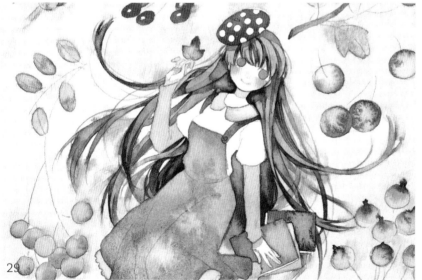

29

-1

30-2

31-1

31-2

31-3

31. 其實裙子也可以做漸層效果，但是下擺純鉻紅雲母的顏色最深就是這樣，現在加了些盧卡斯的青蓮來畫層次和陰影。

32

33-1

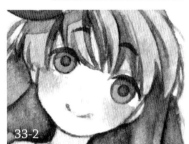

33-2

32. 因為下擺的花邊是黃綠色的，所以陰影色用了偏綠的顏色，不過好像偏綠偏得多了一點。畫裙子的時候發現，裙子後面那圈應該是能看到一些，但是畫線稿的時候沒有畫，這裡用色塊補上，這部分畫得虛一些沒關係。

34-

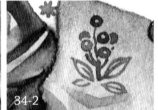

34-2

33. 貝雷帽的陰影分成白點部分的淺色陰影和紅色部分的陰影兩部分來畫，然後畫好眼睛，把嘴角也勾畫一下。

34. 在領子和袖口上畫兩種不同的繡花圖案，背帶裙上也畫些東西，但是也畫花就顯得重複累贅了，於是畫了果子，女孩的部分就搞定了。

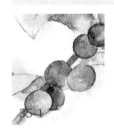

35-1

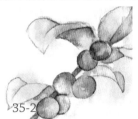

35-2

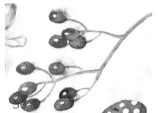

36

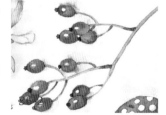

35. 把綠果子的細節修飾一下，下面有幾顆加了紅色後顏色變得暗沉，於是用水洗掉了一些。

36. 這邊的紅漿果，加了一些不同的紅色，讓顏色更豐富些，枝幹的層次用更深的綠色劃分好。

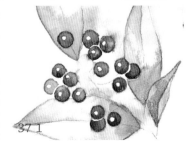

37-1

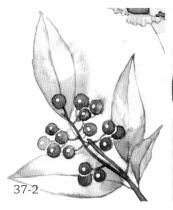

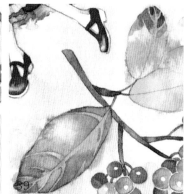

37-2

*37.*紫紅漿果也是，葉子和果子都在塗底色的時候畫得差不多，現在加上枝幹就行了。

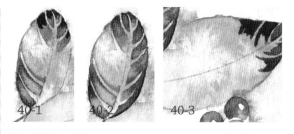

39

*38.*這邊的葉子底色和紫紅漿果很像，不過沒關係，加上葉脈就能變身了。葉脈是塗色的時候用留白的方式畫出來，每根葉脈不用都得畫清楚，只畫一部分就行了。用色塊將葉脈描出來後，再用水把顏色抹開，讓疊加的顏色和底色自然融合。

*39.*左下邊的畫完了，就開始畫上面的。

*40.*疊加的顏色是比底色深一點的同色系顏色，底色是紅的，加的顏色也是紅色系。底色是綠的，那加上去的也是深一點的綠色。然後葉子邊緣的顏色有意畫得深一點，有漸層顏色才會更豐富。

*41.*畫到這裡葉脈就算畫好了。還有一個要點就是葉脈的形狀，中心那頭比較粗，邊緣那頭比較細，這個粗細變化也是細節，要是畫得一樣就顯得太呆板了。

40-1 40-2 40-3

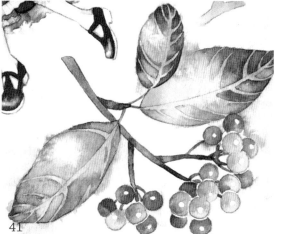

41

42-1

42-2

43-1

43-2

43-3

*42.*因為底色是淺黃色，這個果子的大色調和背景還是接近了些，所以再加點淺紅色把果子畫得偏紅一點，然後畫好枝幹，完成。

*43.*小紙覺得這個果子簡單了些，所以又多加幾個。新加上的果子顏色淺一些，然後加水局部暈染，畫得虛一點，用的顏色是金綠色和丁酮玫瑰。

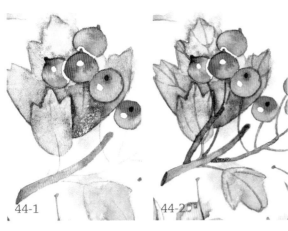

44-1　44-2

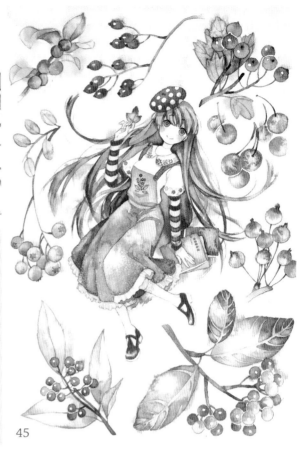

44.接著用棕色畫幾根梗,就算搞定了。

45.這樣果子部分的細節算是都畫好了,但是還是覺得果子的安排布置鬆散了些,於是又加了一點, 但也不是有空餘的地方都要填滿,只需要加女孩身邊的部分就可以了。

45

46-1　46-2

47-1

47-2

48

46.加上去的果子不用做複雜的混色,直接畫出形狀留好高光,然後加水把部分暈染掉。

47.大部分的果子都是圓的,所以這裡就畫幾個橢圓的。果子和後面加的葉子也都加水做局部暈染。

48.這些果子用的是蜂鳥的檀香紅,因為果子畫得夠滿,所以枝幹和葉子就可以不用加了。完成。

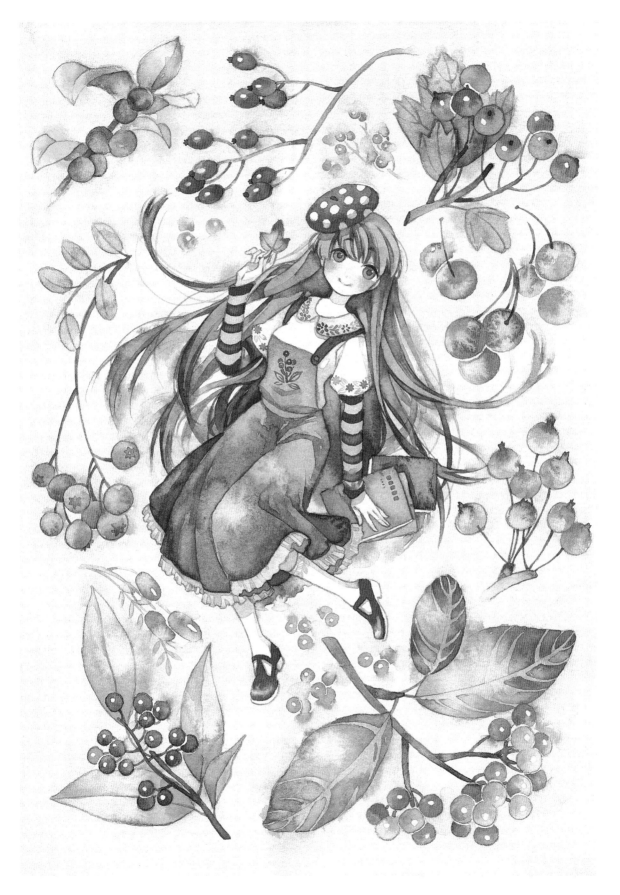

❦ 多肉植物控 ❦

多肉植物精靈

1

> 多肉很多品種都有綠色和紅色的混搭，實際上畫起來的時候，要避免大紅大綠，因為這是一對互補色。混色在一起會成為一個髒色，所以有一方的顏色要調淺、調淡，避免混色會髒的情況發生。

*1.*用的是獲多福細紋高白版，中間的小人是多肉擬人，亮點是她的小裙子。

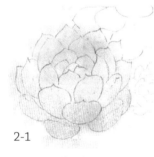

2-1

*2.*先把要上色的部分打溼，然後在中間塗淺綠色，因為有些多肉顏色不是純綠色，是有點偏藍的，所以也加入了一點DS的綠松石來混色，然後在左上方加黃色，下方加了很多水調淺的胭脂紅。

*3.*依次把需要上色的地方打溼，上色，混色，讓顏色自然暈染開來，即使暈染到線稿外也沒關係。此時依然是紅色和綠色搭配，只是這次是紅色濃一些，綠色淡一些，綠色用的是黃綠色。

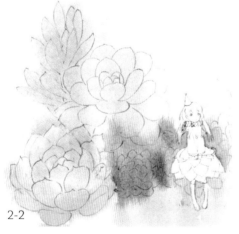

2-2

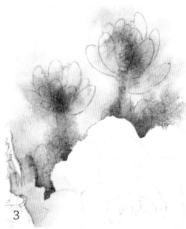

3

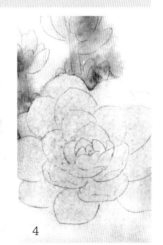

4

4.這棵多肉用了DS的綠松石，平時不覺得綠松石是自帶「顆粒」的，但是這次卻莫名有了顆粒效果，還抹不掉……

5.幫多肉小精靈填色，她背後的多肉設定是紅色，也是為了襯托出精靈的綠色裙子，裙子用了達·芬奇的鈷綠松石。

5

6-1

6-2

7-1

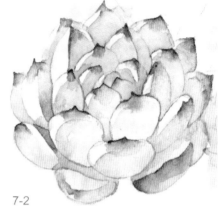

7-2

6.開始畫多肉。先從左下方開始，塗淺綠色的時候，注意留出高光的地方，光源設定在左上方。這種多肉葉片比較厚，用這種方法把厚度和立體感表現出來。最下面的葉片塗綠色，在未乾的時候混入一點點胭脂紅。畫最後一層陰影時，加入一點深藍色，如普魯士藍，注意邊塗色邊塗水做適當虛化暈染。

7.等顏色都乾了之後，幫葉片尖端塗上一點胭脂紅。色塊塗完後，用水把顏色自然地暈染開來，做簡單的漸層效果。這樣這棵多肉就完成了。

8.草地的顏色再加深一層，先塗水再上色。等到草地乾了之後，幫上面的多肉加上陰影色，用申內利爾的鎘紅，第二層陰影混入一點紫色。

8-1

9.畫這朵的時候也要留出高光的部分，填色的時候不要全塗滿，塗了局部後用水暈染開來，用的顏色是蜂鳥的酞青綠。下面的葉子比上面的葉子少受光，所以畫這部分的時候加入一點深綠色調色混合。第二層陰影主要塗在受光少的下半部分，用的是斯蒂芬的陰丹士林藍。這個藍色介於靛青和普魯士藍之間，是個深色，需要加多點水。

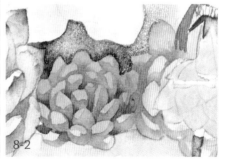

8-2

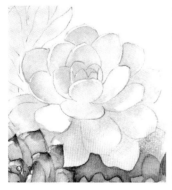

9-1

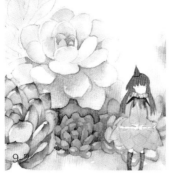

9-2

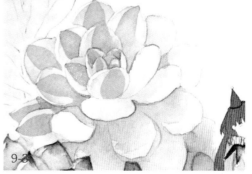

9-3

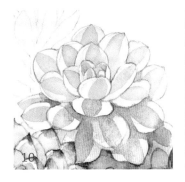

10.這個多肉是葉片中間有一道深色花紋的品種，這個顏色是用蜂鳥的酞青綠加一點斯蒂芬的綠松石調和成的。下面的葉片加綠松石色多一點，顏色就會深一點。

11.用達·芬奇的鈷綠松石把層次感分出來，注意留出高光。如果顏色不夠豐富，在頂端加入一點黃綠色即可。

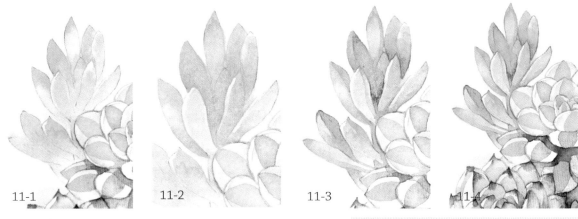

11-1　　11-2　　11-3　　11-4

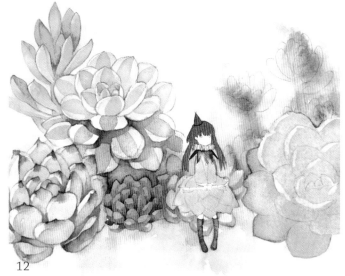

12

12.在調色盤裡原本的底色上混入一點陰丹士林藍，調出的顏色用來畫第一層陰影，注意表現葉片的厚度和立體感。用比底色深一點的顏色描線，加強多肉的輪廓。另外覺得旁邊的多肉光影對比不夠明顯，再加入一點紫紅色做加強。上色的時候邊塗色邊用水把顏色暈開，讓紫色和原本的陰影色融合在一起。

13.紫紅色是想要和下面的紅色多肉更好地融合在一起，而選擇的環境色。

14.陰影色用的是達·芬奇的鈷綠松石，再加一層陰影，主要集中在下半部分的葉片上，在原本的陰影色裡加入了一些陰丹士林藍。

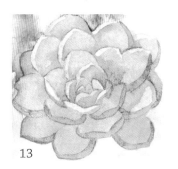

13

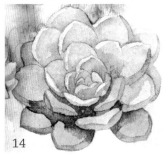

14

雖然國內很難買到達·芬奇，但是它和盧卡斯的鈷綠松石顏色很相近，而盧卡斯管裝便宜、量大，能用很久。

15-1

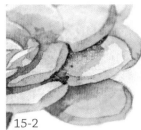

15-2

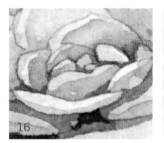

16

*15.*之前沒有拍暈染的過程，因為色塊塗好後就要趕著塗水，這裡快速拍一下。注意要適量加水。

17-1

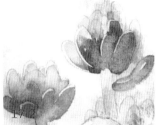

17

18

1-2

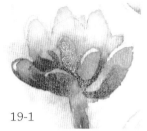

19-1

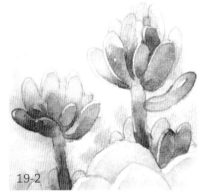

19-2

*16.*中心部分也加深一下，不過加深的面積不用太多，至此就完成了。這棵多肉的藍綠色非常漂亮，只是開始時的顆粒肌理弄不掉。

*17.*先在局部塗一點淺淺的黃綠色，然後加入朱紅色，注意留出邊緣的高光。

*18.*梗的部分也是紅色，先是深紅，然後用淺一點的紅色銜接，最後用水塗暈染開來，另一株也是這樣畫。

*19.*用更深的紅色把層次分出來。

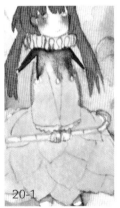

20-1

20-2

22-1

22-2

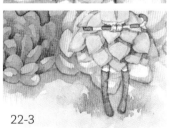

22-3

*20.*多肉畫完後就可以畫小精靈了。先幫臉頰塗上紅暈，然後用橙色塗皮膚的陰影。頭髮的陰影不用畫得太細，最深處的部分，即紫紅色混了一些藍色。

*21.*接著畫五官，畫豆子眼的好處就是只要平塗就可以了。脖子上那圈大波浪花邊的陰影色用橙色，手杖顏色的設定是紅配黃。

*22.*幫裙子畫陰影，注意畫出厚度和立體感，最深的部分也加入了深藍。

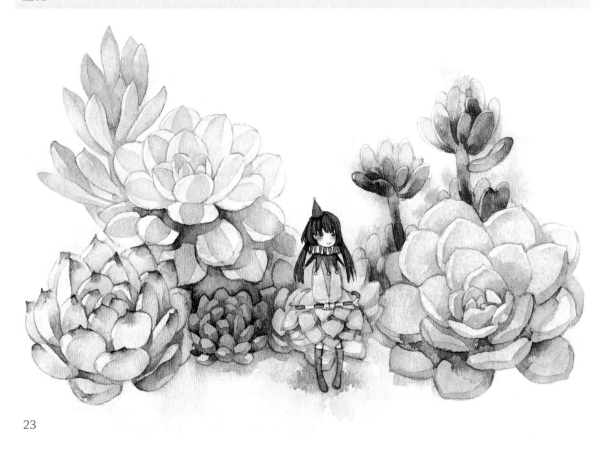

23

多肉植物與馬戲團小丑

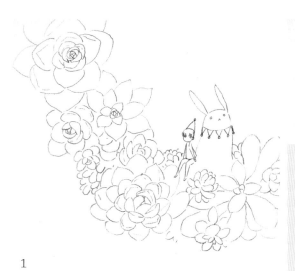

1

2-1

2-2

1.直接在水彩紙上起稿，紙用的是維達隆，想要畫一個多肉圍成的圓環，但是這樣就要畫很多多肉植物，會很煩瑣。於是只畫了環的一部分，加上兩個馬戲團小丑，馬戲團的打扮可以和前面的那張配成一個系列。

2.塗水，然後隨意塗一層酞青綠，最後在中心處點一點深綠。

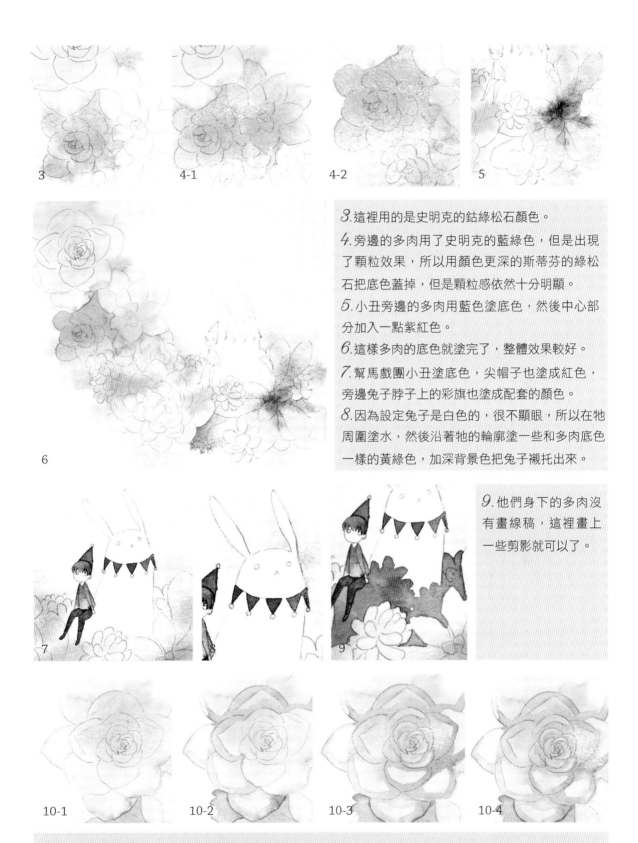

3. 這裡用的是史明克的鈷綠松石顏色。

4. 旁邊的多肉用了史明克的藍綠色，但是出現了顆粒效果，所以用顏色更深的斯蒂芬的綠松石把底色蓋掉，但是顆粒感依然十分明顯。

5. 小丑旁邊的多肉用藍色塗底色，然後中心部分加入一點紫紅色。

6. 這樣多肉的底色就塗完了，整體效果較好。

7. 幫馬戲團小丑塗底色，尖帽子也塗成紅色，旁邊兔子脖子上的彩旗也塗成配套的顏色。

8. 因為設定兔子是白色的，很不顯眼，所以在牠周圍塗水，然後沿著牠的輪廓塗一些和多肉底色一樣的黃綠色，加深背景色把兔子襯托出來。

9. 他們身下的多肉沒有畫線稿，這裡畫上一些剪影就可以了。

10. 接著畫其他多肉，觀察發現底色太淺了，因此再用黃綠色加深一層，用更深一點的綠色畫陰影。而光源設定在左上方，色塊塗完後加水暈染一下。

11-1

11-2

12-1

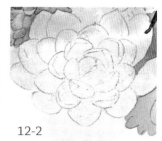

12-2

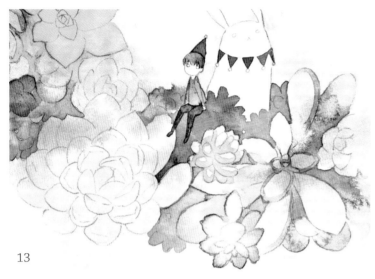

13

11. 這個多肉因為顆粒去不掉有點影響效果，因此加深和旁邊多肉接近的部分陰影。加深旁邊多肉的底色，兩棵接近的地方加一些酞青綠，其他部分還是塗藍色。

12. 基本底色都加深一遍。

13. 藍色多肉陰影部分加了群青及做水痕，這樣第二層顏色就塗完了。

14. 開始畫第二層陰影，邊畫邊加水暈染，靠近下邊紅色多肉部分的陰影，加入一點胭脂紅作為環境色。

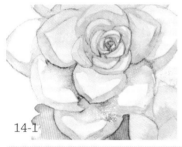

14-1

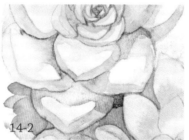

14-2

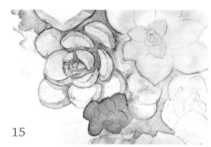

15

15. 藍色這棵多肉的陰影也用了群青。

16. 畫完紅色多肉的陰影後，上面那顆有顆粒的多肉還是有點灰灰的，用第二層陰影加強立體感應該會精神些，因此這層陰影裡面加入了紫紅色。

17. 紅色多肉的第二層陰影裡面作為環境色，也混入一點藍色，下面另一種圓嘟嘟的多肉，則不用考慮陰影，只要表現出肥圓的感覺就好了。在頂端部分塗一點朱紅，注意留出邊緣和中間的圓點高光，然後塗水做漸層。

18. 這棵多肉靠近紅色的部分，陰影裡面也加入一點洋紅。

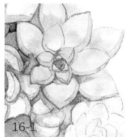

16-1

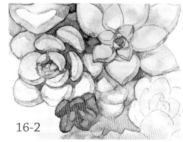

16-2

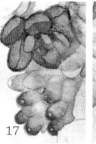

17

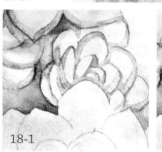

18-1

18-2

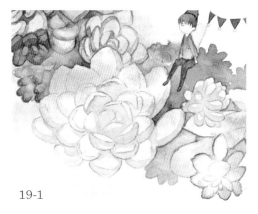

19-1

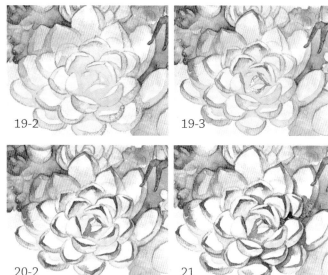

19-2

19-3

20-2

21

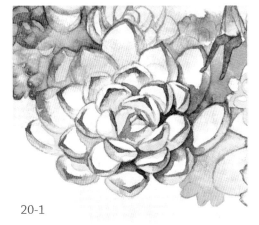

20-1

*19.*一部分陰影畫黃綠色，另一部分陰影畫橙黃色，把兩種顏色自然地銜接在一起。

*20.*在尖端部分塗鍋紅，形狀是從尖端到兩邊，由粗到細的變化，兩邊的末端加水暈染。

*21.*為了強調立體感，第二層陰影的顏色調得濃一些，因為光源在左上方，所以右下半部分的陰影比較重。

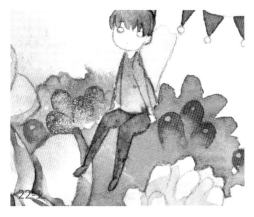

22-1

22-2

*22.*接下來畫小丑和兔子身下的紅色多肉。先畫一個類似橢圓的色塊，頂端部分要有圓點留白，加水把下半部分塗掉做漸層，然後隨意畫幾個這樣的部分。陰影部分只畫小丑身下的就好了，加點藍色調成藍紫色。

*23.*畫完周圍的小多肉陰影。

23

24

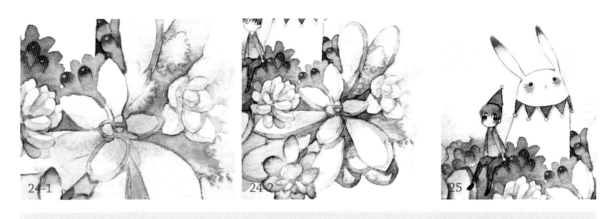

24.把剩下的這棵大的多肉畫完，步驟和前面一樣，此處不再贅述。

25.最後幫小丑和兔子臉上加點紅暈，彩旗下加些陰影，再小心描線，就完成了。

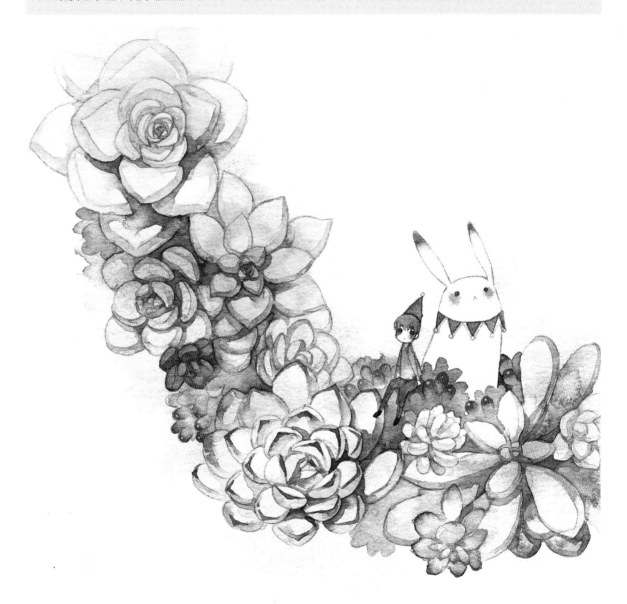

松鼠小子的堅果天堂

1-1

1-2

1. 堅果是松鼠的最愛，順帶著也成為在童話風、森女風中和漿果出鏡率一樣高的果子。小紙仔細翻了些圖鑒資料，發現堅果還有各種顏色、大小、形狀的區別，乾脆就把各式各樣的都集中在一起做一張畫了。

2. 紙用的是法國的克雷爾方丹Claire Fontaine的FONTAINE系列棉漿紙，300克粗紋，這個紋理叫作雲紋。顏料則是法國出產的申內利爾26色，原本是18色套裝，被我補充了一些顏色進去。這裡最主要用到的暖色系是566深拿坡里黃、636申內利爾紅、689茜草紅、699 茜草棕、623威尼斯紅、257金赭石、211焦赭、205暖褐和425透明棕，另外203棕綠色也用得很多。

3. 先將紙面打溼，塗深拿坡里黃，不用完全塗滿。接著塗金赭石，除小松鼠之外，下面的堅果部分都是黃色調，沒有選擇檸檬黃是因為這個顏色太鮮亮，還是低調一些的顏色更自然柔和。

2-1

2-2

3-1

3-2

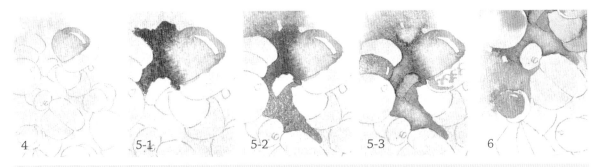

4. 接著單獨幫堅果一個個地塗底色，用的顏色也是金赭石，若用的濃一點就會比底色深，因設定光源在右上方，所以在右邊要留出長形的高光點。

5. 下面那層的顏色要暗一些，透過深淺對比來劃分層次，這裡用的顏色是焦赭石。

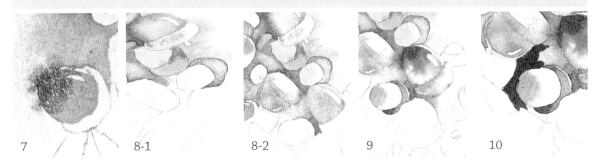

6. 上面用淺一點的黃色系，也有黃綠色的果子，而下面就用紅黃色系，一步步往下畫。

7. 用金赭石塗了底色後，在果子尖端的部分點一筆茜草棕，讓顏色自然暈開做漸層。

8. 果殼的顏色和果肉這兩部分顏色是不一樣的，乍看都是棕色系，其實一般果殼的顏色比果肉要淺一些，果殼是偏冷一點的褐色系，果肉則是偏暖的紅棕、黃棕色系。這裡的果殼的顏色用的是透明棕，雖然也是棕色，但是顏色較暗和褐色比較接近。

9. 慢慢地畫，注意和周圍前後左右的顏色深淺對比，上面那層的果子記得留出高光，比較大的果子可以在尖端加深色做漸層。

10. 除了棕色和褐色，也可以在局部加深紅色，這裡用的是申內利爾紅。

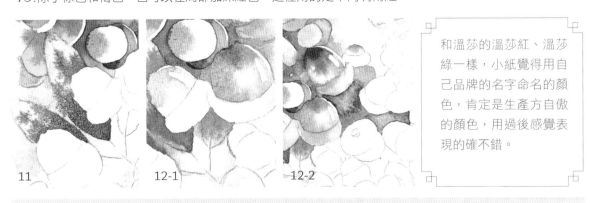

和溫莎的溫莎紅、溫莎綠一樣，小紙覺得用自己品牌的名字命名的顏色，肯定是生產方自傲的顏色，用過後感覺表現的確不錯。

11. 葉子先塗深拿坡里黃，然後加上法國朱紅讓紅色在黃色上自然渲染開來，法國朱紅是小紙覺得很正的一個朱紅色。

12. 到此其實還算是塗底色，此時不用畫陰影，最上面一層的堅果注意留出高光，然後順手做個漸層就可以了。

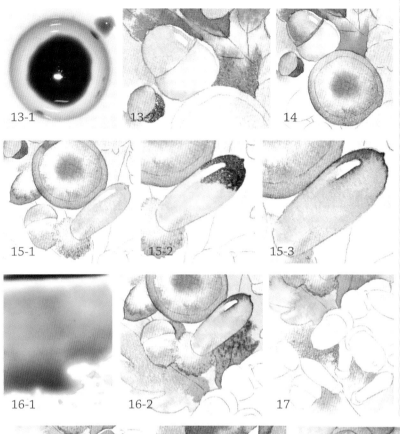

13.不想完全都是黃色調，可以挑幾個塗成綠的，沒成熟的時候堅果都是青澀的綠色。這裡用的是深酞青綠，看起來不深是因為調了很多水加進去。

14.繼續一個個從上往下畫。

15.加上綠色是讓顏色豐富些，成熟的和未成熟的果實都要畫一下。但是用的綠色飽和度不能太高，否則整體暖棕色調的圖上，有一小點刺眼的綠色會不和諧。底色的綠加入一點黃色調成黃綠色，然後在尖端塗深酞青綠，再用只有清水的筆把顏色往下抹做漸層，順便也把太深的顏色抹淡一些。

16.葉子的綠色是用永固綠和深拿坡里黃調出來的，再加上一點深酞青綠。

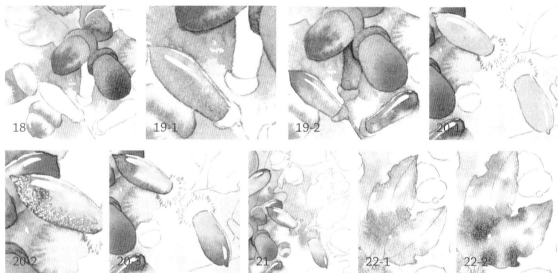

17.要畫一張精美細緻的畫，就要有細心和耐心繼續往下畫，先塗水，再上色，用暈染的方法畫這一角的背景。

18.接著畫果子，果子的底色比背景色深一點。

19.都是棕色系覺得有點單調，因此這裡用胭脂紅來畫底色。

20.繼續勇往直前，綠色的深色部分不一定要加綠色，也可以加一點棕色。

21.果子畫好後，打算畫葉子，不過先把左上方這片背景塗上黃色。

22.再把葉子打溼，先後塗茜草棕和威尼斯紅。

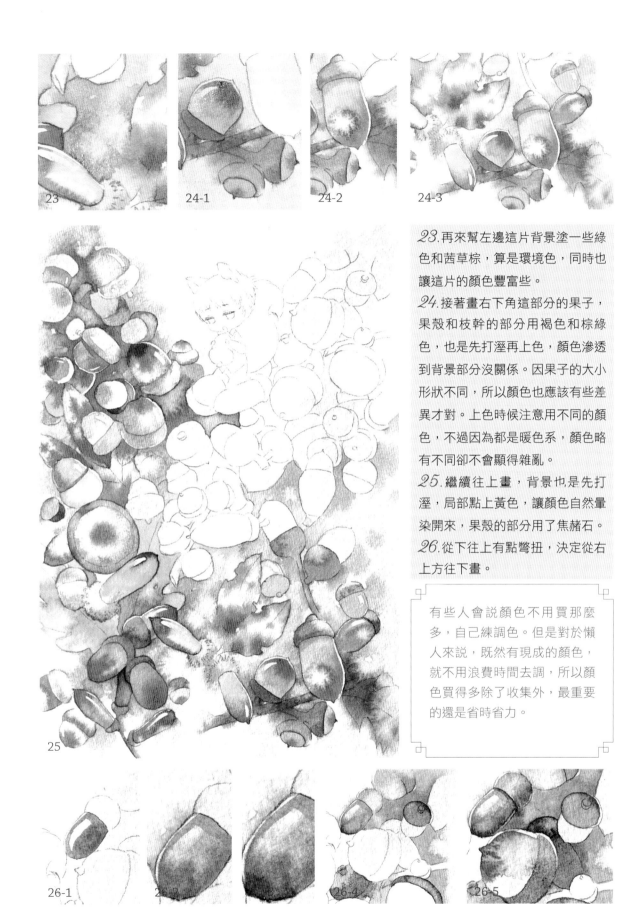

23

24-1

24-2

24-3

25

23. 再來幫左邊這片背景塗一些綠色和茜草棕，算是環境色，同時也讓這片的顏色豐富些。

24. 接著畫右下角這部分的果子，果殼和枝幹的部分用褐色和棕綠色，也是先打溼再上色，顏色滲透到背景部分沒關係。因果子的大小形狀不同，所以顏色也應該有些差異才對。上色時候注意用不同的顏色，不過因為都是暖色系，顏色略有不同卻不會顯得雜亂。

25. 繼續往上畫,背景也是先打溼，局部點上黃色，讓顏色自然暈染開來，果殼的部分用了焦赭石。

26. 從下往上有點彆扭，決定從右上方往下畫。

有些人會說顏色不用買那麼多，自己練調色。但是對於懶人來說，既然有現成的顏色，就不用浪費時間去調，所以顏色買得多除了收集外，最重要的還是省時省力。

26-1

26-3

26-4

26-5

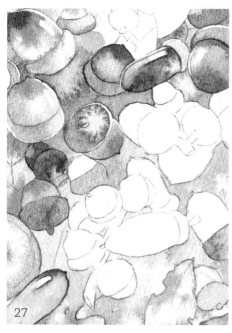

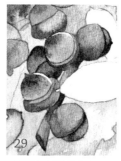

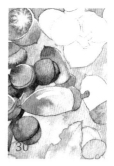

27.果子依次用金赭石、焦赭石和茜草紅。

28.把背景和下面一層的部分果子都塗上金赭石,果殼的顏色是暖褐色。

29.一點點往下畫。

30.這裡的果殼和枝幹部分先塗棕綠色,然後用暖褐色來加深層次,先塗色,再換清水筆以將顏色抹開的方式做漸層。果肉部分依次用金赭石、茜草紅和二🜍紫。

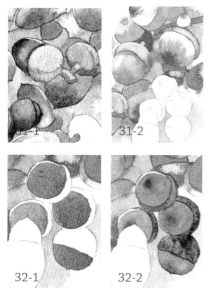

31-1 31-2

32-1 32-2

31.這顆大松果用的是深拿坡里黃和暖褐色,先把被埋在下面的果子畫完,再畫上面的。

32.也是先畫被壓在下面那幾顆,然後再畫上面的,因為黃棕色系的果子太多,這4顆用了偏紅的顏色。

33.果子部分的底色總算是畫完了。

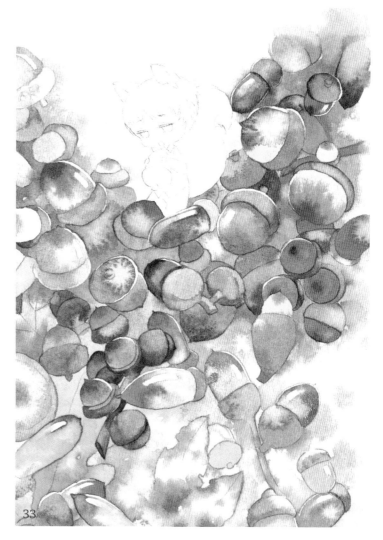

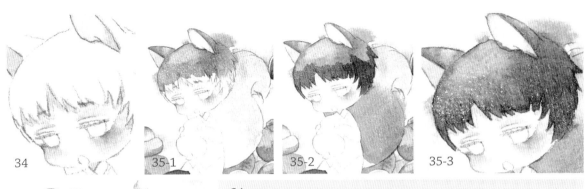

34　35-1　35-2　35-3

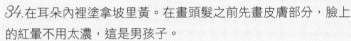

36-1　36-2

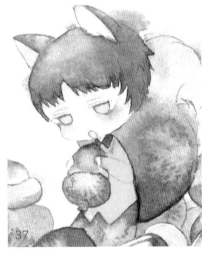

*34.*在耳朵內裡塗拿坡里黃。在畫頭髮之前先畫皮膚部分，臉上的紅暈不用太濃，這是男孩子。

*35.*頭髮一層層地疊加做漸層，因為是棉漿紙，所以不用擔心顏色銜接不好的問題。色塊塗好後，用水輕輕一抹漸層就完成了，尾巴的色系和頭髮是配套的。

*36.*手中果子的果殼用的是棕綠色，衣服的顏色選擇冷色系，可以在一堆黃棕色裡面脫穎而出，這裡用的是鈦綠松石。

*37.*眼睛也是用鈦綠松石，衣領和褲子是一樣的深藍色，松鼠小子的底色完成。

37　38-1　38-2　38-3

*38.*開始畫細節，加陰影以及劃分層次。下面那層果子要畫得比上面暗，大果子的果殼上畫點鱗片狀的紋理。

*38.*除了棕色系，也用了些紅色，同時加了點申內利爾紅。

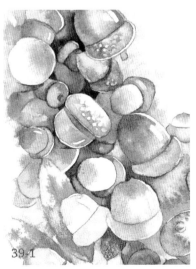

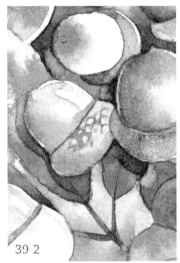

39-1　39-2

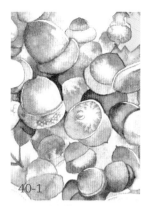 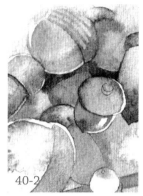 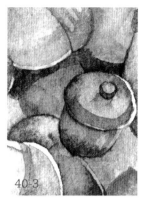 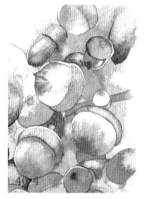

40-1　　　　40-2　　　　40-3　　　　40-4

40. 畫完左邊上半部，接著畫右邊的上半部分，覺得底層壓著的果子有點少，所以直接用色塊加了幾顆。

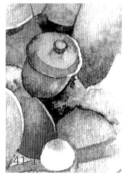 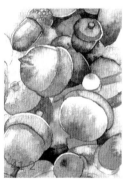 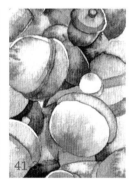

41-1　　　　41-2　　　　41-3

41. 底層深色的部分用了二㗖紫和佩恩灰。

42. 仔細看，覺得左邊比右邊協調，右邊看有點「亂」。比較下，是因為下面那層的果子有的是淺色，沒有畫深，所以上下層的層次就不夠明顯。

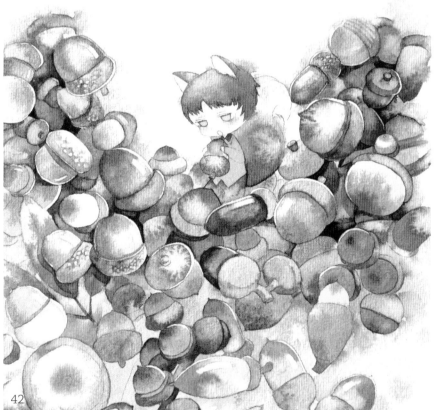

42

43. 把下層部分的顏色加深，這樣會使得右邊整體顏色過深，只能後期用Photoshop調整一下。

44-1

44-2

45-1

45-2

44. 搞定上半部，接著畫中間的部分。為了突出上層的果子，背景色可以壓得更暗一些。

45. 背景畫完後畫前面的果子。這類果子大部分是鱗片狀的紋理，只是鱗片的大小和形狀略有不同，只有一種是橫條紋，所以大部分是畫鱗片紋理。先用比底色深一點的顏色畫層疊的鱗片，不用畫滿，然後塗水模糊局部。

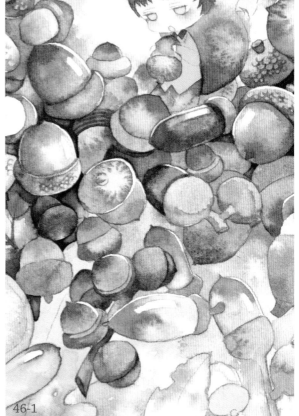

46-1

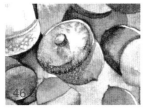

46-2

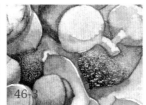

46-3

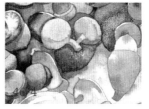

46-4

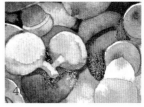

46-6

46-7

46. 為了讓上下層次更明顯，特地把下面那顆大的堅果和旁邊的背景畫得更深一些。

47. 幫果殼加上鱗片紋理。

48. 下面像「炸毛」一樣的部分加上簡單的陰影。

49. 葉子上畫些陰影，陰影裡面加一點暖色，讓葉子的色調和整體的暖色調更好地融合在一起，用的是焦赭石。

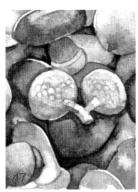

47

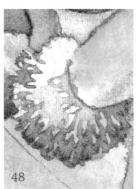

48

49

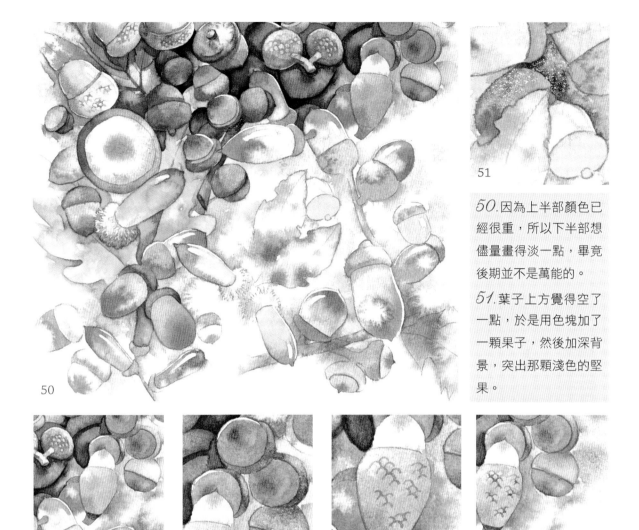

51

50. 因為上半部顏色已經很重，所以下半部想儘量畫得淡一點，畢竟後期並不是萬能的。

51. 葉子上方覺得空了一點，於是用色塊加了一顆果子，然後加深背景，突出那顆淺色的堅果。

50

52-1

52-2

52-3

52-4

52. 背景打溼，疊加上一點淡紅色，加深紅色堅果的果殼顏色，下面這顆的果殼部分面積太大，覺得不加細節不行，於是加了鱗片紋理，不用畫滿，分散著畫局部就行了。

53-1

53-2

53. 小紙覺得紅葉上只有紅色，顏色不夠豐富，因此加一些深拿坡里黃，周圍背景打溼，再加點紅色，葉子上的紅色也加深一層。

54-1

54-2

54. 綠葉這邊覺得太綠了，始終不夠合群，因此加上深拿坡里黃，然後把顏色用水輕輕抹開。空曠的地方加個堅果，背景加點更深的紅色和棕色。

55. 幫右下方的兩顆果子也加上鱗片，這堆果子就算畫完了。

56. 開始畫小松鼠，加深左邊的耳朵顏色，頭髮上塗水，在髮尾加深色做漸層。

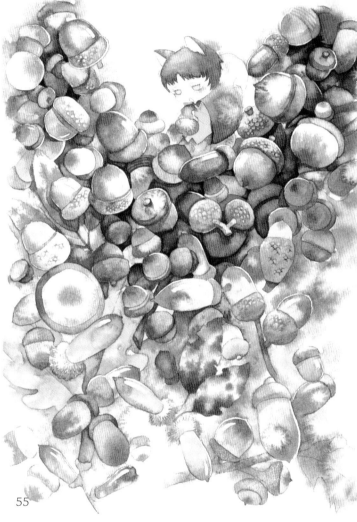

55

56

57. 加深果子顏色，和衣服形成深淺對比，簡單畫一下衣服和果子的陰影，細化眼睛。

58. 完成。

57

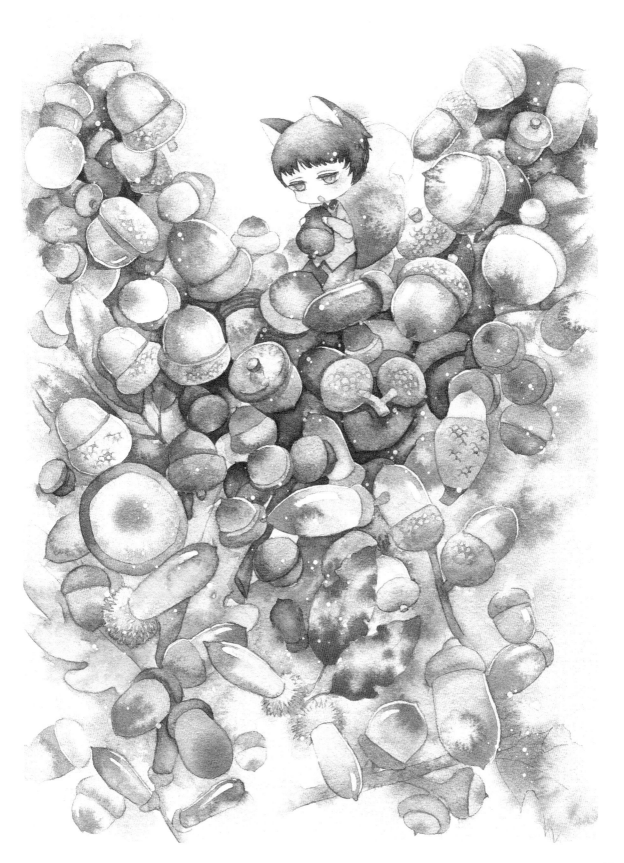

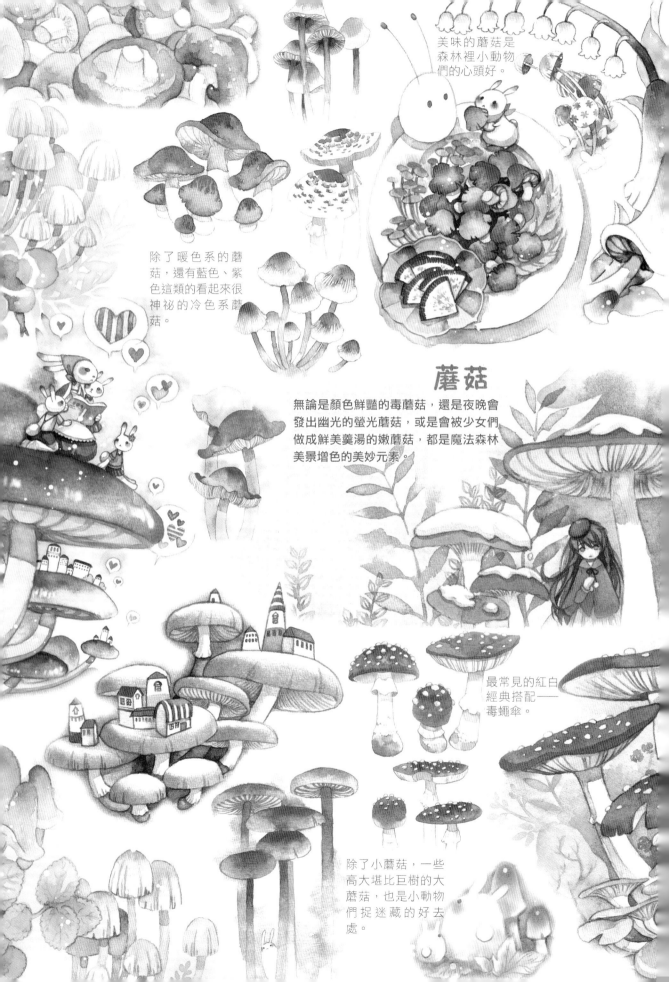

美味的蘑菇是森林裡小動物們的心頭好。

除了暖色系的蘑菇，還有藍色、紫色這類的看起來很神祕的冷色系蘑菇。

蘑菇

無論是顏色鮮豔的毒蘑菇，還是夜晚會發出幽光的螢光蘑菇，或是會被少女們做成鮮美羹湯的嫩蘑菇，都是魔法森林美景增色的美妙元素。

最常見的紅白經典搭配——毒蠅傘。

除了小蘑菇，一些高大堪比巨樹的大蘑菇，也是小動物們捉迷藏的好去處。

Chapter
3

魔法森林中的
小動物們

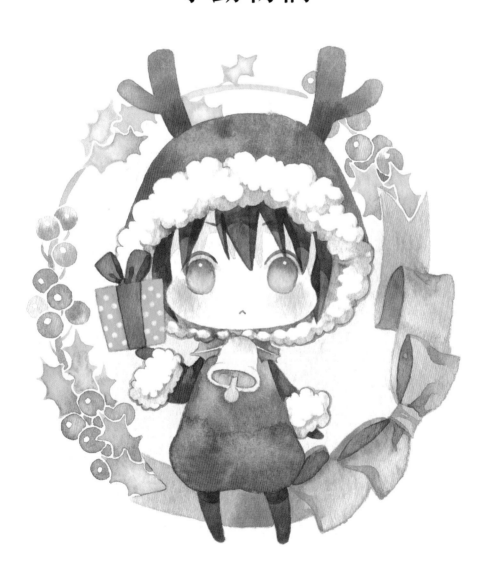

鹿少年

▓ 旅途中的鹿少年，萌點自然是鹿角和尾巴。

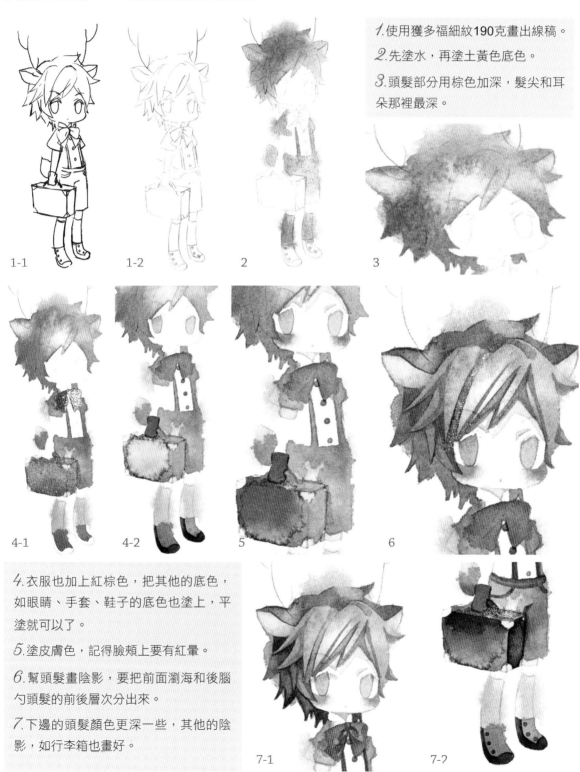

1-1

1-2

2

*1.*使用獲多福細紋190克畫出線稿。

*2.*先塗水，再塗土黃色底色。

*3.*頭髮部分用棕色加深，髮尖和耳朵那裡最深。

3

4-1

4-2

5

6

*4.*衣服也加上紅棕色，把其他的底色，如眼睛、手套、鞋子的底色也塗上，平塗就可以了。

*5.*塗皮膚色，記得臉頰上要有紅暈。

*6.*幫頭髮畫陰影，要把前面瀏海和後腦勺頭髮的前後層次分出來。

*7.*下邊的頭髮顏色更深一些，其他的陰影，如行李箱也畫好。

7-1

7-2

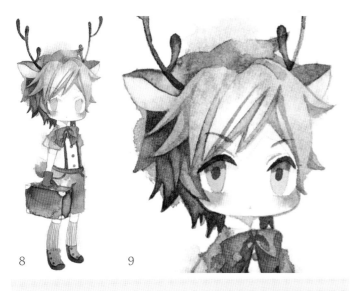

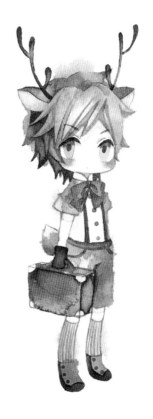

8.鹿角畫可愛一點，頂端部分不畫尖的，而畫成圓的。

9.畫好眼睛，完成。

魔法貓

說到魔法師，很多人會聯想到標準配備的小搭檔——黑貓如果這位搭檔也有魔力能化為人形的話，不就是升級版的得力小助手嗎！基於此設定畫出來的黑貓，有標準的尖頂帽，當然別忘了留兩個洞伸展一下耳朵，因為黑貓給人的感覺比較邪魅，所以不能畫成睜著無辜大眼的可愛蘿莉，要透點邪氣的眼睛才可以哦！

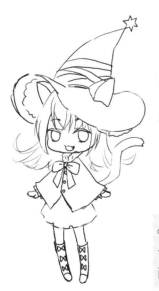

1.使紙用的是布列坦尼，畫線稿。

2.第一步基本都是塗皮膚色。

3.因為設定是黑貓，所以主要顏色裡面一定有黑色，但是純黑就顯得太單調了。於是決定用經典的紅黑配，先用DS的有機朱紅把畫面中紅色的部分填滿。

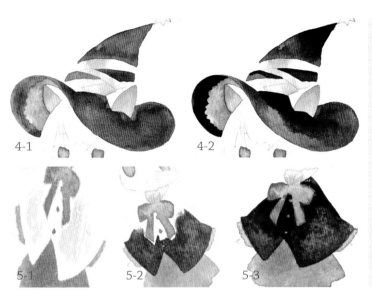

4-1 4-2

5-1 5-2 5-3

*4.*帽子的底色是DS的紅褐色，然後再疊加點黑色進去。

*5.*斗篷也是一樣的畫法。

*6.*頭髮和尾巴再用紅黑怕會和帽子斗篷混在一起，於是用了藍黑色。

*7.*畫眼睛，眼睫毛可以畫得細長些，注意要畫成向上翹的弧線，而不是往上的「鋼針」……

*8.*其他紅色部分，如蝴蝶結、裙子和蕾絲……把這部分的陰影畫完，別忘了帽子上的繡帶陰影，然後描線，完成。

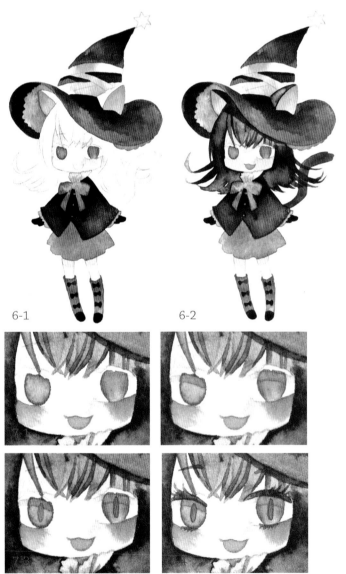

6-1 6-2

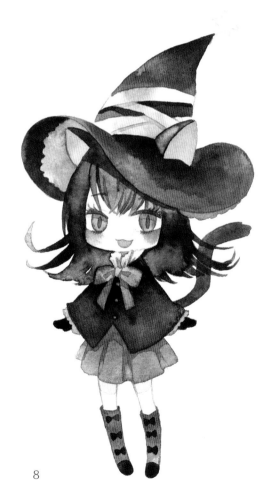

8

❧ 紅蜻蜓少女 ❧

構思的時候想到蜻蜓的大複眼，很自然地畫出一個包子頭少女，然後應該是穿旗袍的中國姑娘。
我們很喜歡喜慶的紅色，於是紅蜻蜓少女就誕生！

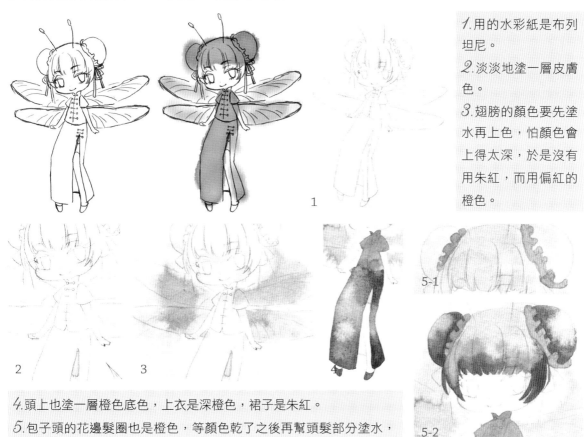

1

1. 用的水彩紙是布列坦尼。

2. 淡淡地塗一層皮膚色。

3. 翅膀的顏色要先塗水再上色，怕顏色會上得太深，於是沒有用朱紅，而用偏紅的橙色。

2

3

4

5-1

5-2

4. 頭上也塗一層橙色底色，上衣是深橙色，裙子是朱紅。

5. 包子頭的花邊髮圈也是橙色，等顏色乾了之後再幫頭髮部分塗水，加上朱紅做漸層。

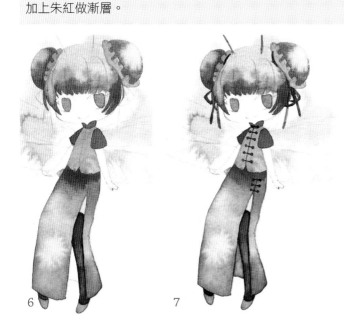

6

7

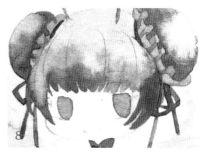

8

6. 眼睛上衣袖子和領子填上紅色，長襪部分做一個紅色到紫色的漸層。

7. 然後加上服飾的細節，髮帶和扣子都用紫色。

8. 幫花邊髮圈塗上陰影，最深的部分可以加入一點點紫色。

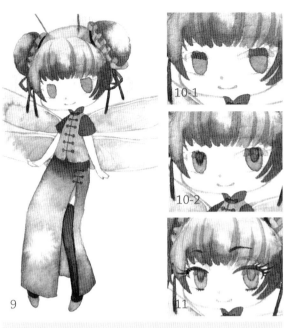

9.頭髮瀏海部分加上一些陰影。

10.幫線條比較淡的地方描線，翅膀的紋路先不描，只描外輪廓。

11.說到旗袍姑娘感覺都是性感俏皮的，於是決定畫一雙媚眼。上眼睫毛要畫得長一些，注意睫毛也是彎曲度和線條粗細變化的。

❧ 兔子紳士 ❧

這裡畫了一隻擬人化的兔子先生，懷錶是大家司空見慣的小道具，雨傘是我重溫愛麗絲原文的時候才注意到。當初兔子先生引誘愛麗絲進洞的時候，除了看懷錶，另一隻手裡還拿著傘，這次不是給女王吹小號的打扮，是引誘愛麗絲時的燕尾服裝扮哦！

1.使紙用的是保定寶虹細紋，先塗一層膚色。

2.然後再塗把需要塗紅色的部分。

1-1

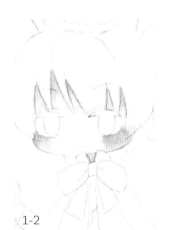

1-2

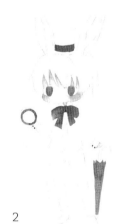

2

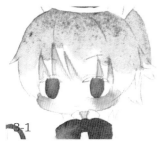

3-1

3-2

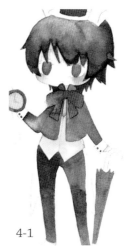

4-1

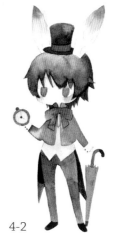

4-2

3.頭髮選擇和燕尾服一樣的藍黑色，畫完才想起來，白兔的毛髮顏色應該都是白的才對⋯⋯

4.把剩餘小配件的顏色都畫完。

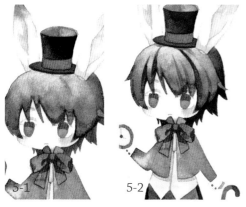

5-1

5-2

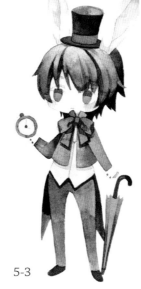

5-3

5.加強膚色的陰影，如耳朵裡、眉毛下、雙眼皮的陰影，還有紅色物件的陰影。因為是Q版，頭髮部分的陰影，可以不用畫得太複雜，簡單明快就好。再來就是深藍部分的陰影，紅色蝴蝶結的陰影裡也加入一點藍色來加深層次。

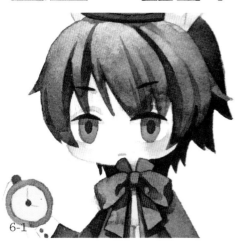

6-1

6.畫一下眼睛，小紙習慣留到掃描後用電腦來加上高光，沒有電腦的可以用覆蓋力強的白顏料點上。

7.用勾線筆劃一下扣子，懷錶的表面細節，當然還有幫顏色淺的部分勾線，完成。

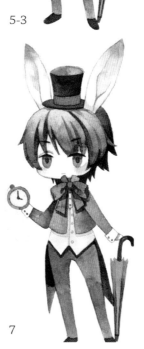

7

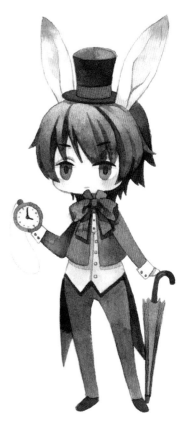

兔子小姐

有著古典卷髮和貴族千金打扮的兔子小姐，背景也選古典的裝飾花紋。

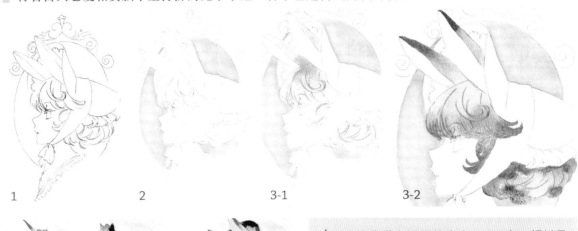

1　　　2　　　3-1　　　3-2

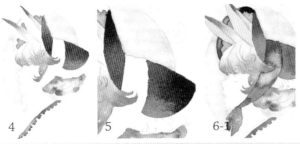

4　　　5　　　6-1

*1.*紙用的是獲多福細紋高白，190克。顏料是溫莎藝術家。

*2.*先解決背景，用的是淺鈷綠松石顏色，很清新的一種顏色。

*3.*頭髮上先塗水，再塗喹吖啶酮金，第一層多加水把顏色調淺，這樣顏色就像黃色，然後後面繼續用喹吖啶酮金，但是少加水，這樣顏色比較濃就偏紅棕色，注意後面的顏色是在前面的顏色未乾的時候疊加上去，這兩種不同深淺的顏色才會融合得較自然。

*4.*帽子的顏色是永固玫紅，帽子內裡的玻璃花邊是永固胭脂紅，領子下的花邊是溫莎橙，構思上整體的色調是偏玫紅色系，所以這裡使用各種各樣的紅色系。

*5.*在帽子上塗水，在兩端點塗上永固洋紅做漸層。

*6.*把其他部分的顏色都填完，領子選擇紫紅色是為了和帽子的紅色繫帶顏色有明顯的深淺對比，好把層次分開。

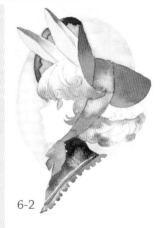

6-2

*7.*塗完後，再回過頭來搞定背景。先用黃色描一遍花紋，注意線條要有粗細變化，在各個尾端的地方加入溫莎綠來做漸層。顏色不要塗得太濃，背景要畫得清淡一些，不能搶了主角的風采。

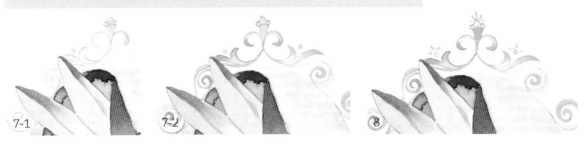

7-1　　　7-2　　　8

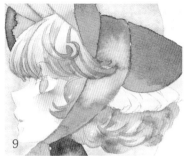

9

10

11

*8.*用淺鈷綠松石加上幾點。

*9.*接下來就是畫人物的細節,塗完皮膚色後,接著畫頭髮的第一層陰影。

*10.*第二層陰影用的是在調色盤上調出來的紫紅色系。

*11.*加了第二層陰影可以讓頭髮和層次感更豐富些。

*12.*帽子下的花邊,先用深色畫陰影色塊,然後用水輕輕抹開色塊的下端局部,這樣陰影才不會顯得生硬。

*13.*把帽子繫帶、領子下邊的花邊陰影畫完,用白色顏料在繫帶上畫點簡單的花紋系帶這個時候小紙手上還沒有白墨水,所以用的是水彩顏料的白色,覆蓋力差強人意系帶

*14.*最後一步就是畫眼睛,重點是睫毛是有粗細變化的。

*15.*完成。

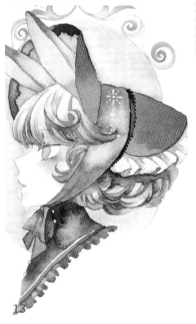

13

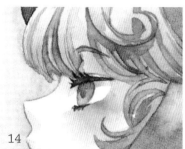

14

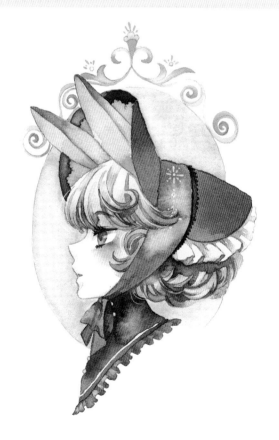

青鳥

小正太的表情草稿和複製的正稿有所不同，最後覺得呆萌和無口的角色有點多，還是畫個有明顯表情的。上身披著小斗篷，扛著一種毛茸茸的花。我不知道這種花的名字，只知道含羞草的花和這個類似系帶不過含羞草的花是粉紅色，也很可愛。

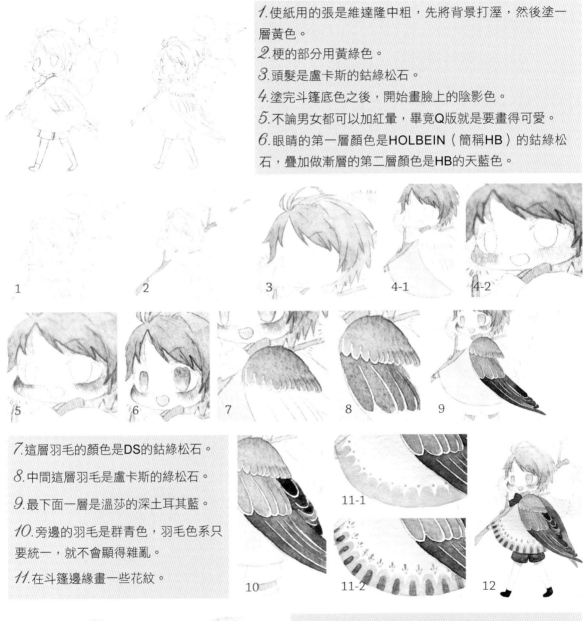

1. 使紙用的張是維達隆中粗，先將背景打溼，然後塗一層黃色。
2. 梗的部分用黃綠色。
3. 頭髮是盧卡斯的鈷綠松石。
4. 塗完斗篷底色之後，開始畫臉上的陰影色。
5. 不論男女都可以加紅暈，畢竟Q版就是要畫得可愛。
6. 眼睛的第一層顏色是HOLBEIN（簡稱HB）的鈷綠松石，疊加做漸層的第二層顏色是HB的天藍色。

7. 這層羽毛的顏色是DS的鈷綠松石。
8. 中間這層羽毛是盧卡斯的綠松石。
9. 最下面一層是溫莎的深土耳其藍。
10. 旁邊的羽毛是群青色，羽毛色系只要統一，就不會顯得雜亂。
11. 在斗篷邊緣畫一些花紋。

12. 蝴蝶結、短褲和鞋子都是普魯士藍，這樣整個底色就塗好了。
13. 在毛球花的邊緣畫一圈更深色的黃，然後暈開一點，後面幾個毛球乾脆將整個顏色都加深。

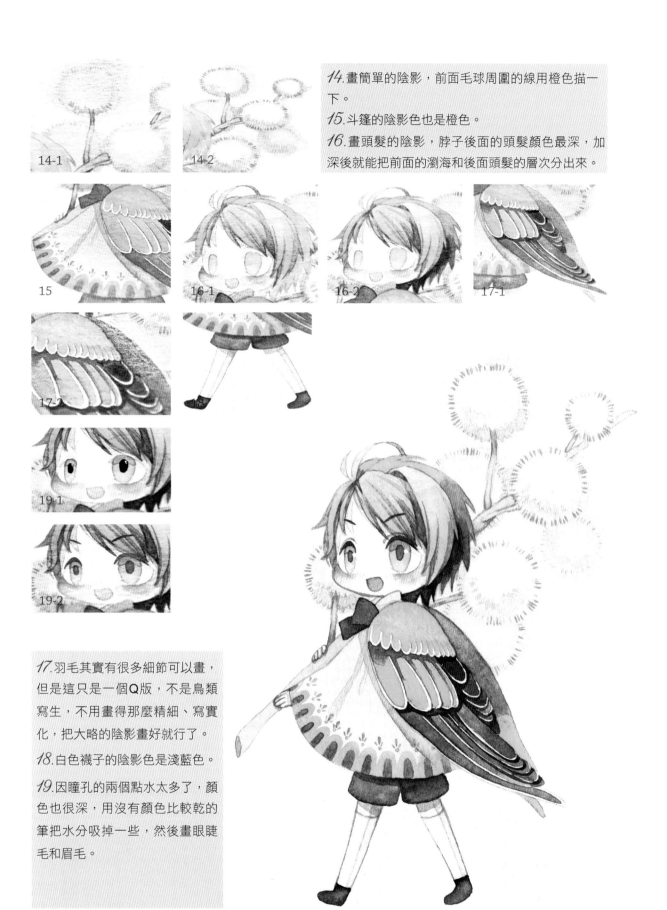

14.畫簡單的陰影，前面毛球周圍的線用橙色描一下。

15.斗篷的陰影色也是橙色。

16.畫頭髮的陰影，脖子後面的頭髮顏色最深，加深後就能把前面的瀏海和後面頭髮的層次分出來。

14-1

14-2

15

16-1

16-2

17-1

17-2

19-1

19-2

17.羽毛其實有很多細節可以畫，但是這只是一個Q版，不是鳥類寫生，不用畫得那麼精細、寫實化，把大略的陰影畫好就行了。

18.白色襪子的陰影色是淺藍色。

19.因瞳孔的兩個點水太多了，顏色也很深，用沒有顏色比較乾的筆把水分吸掉一些，然後畫眼睫毛和眉毛。

❊ 小熊 ❊

正在吃冰淇淋的小熊。畫了這麼多白熊，其實不是不喜歡棕熊，只是白色更省顏料……不對，是兩種都愛，所以乾脆把兩種融合在一起，衣服的一半是白色的，一半是棕色的。

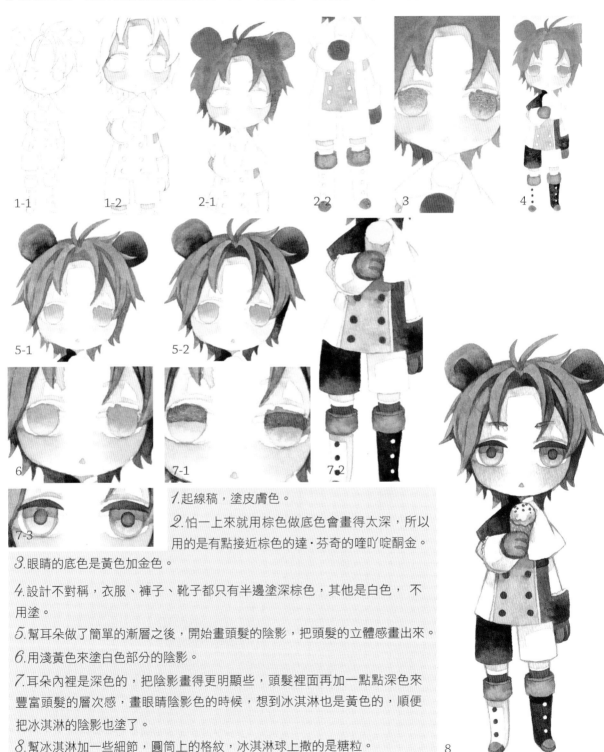

1.起線稿，塗皮膚色。

2.怕一上來就用棕色做底色會畫得太深，所以用的是有點接近棕色的達‧芬奇的喹吖啶酮金。

3.眼睛的底色是黃色加金色。

4.設計不對稱，衣服、褲子、靴子都只有半邊塗深棕色，其他是白色，不用塗。

5.幫耳朵做了簡單的漸層之後，開始畫頭髮的陰影，把頭髮的立體感畫出來。

6.用淺黃色來塗白色部分的陰影。

7.耳朵內裡是深色的，把陰影畫得更明顯些，頭髮裡面再加一點點深色來豐富頭髮的層次感，畫眼睛陰影色的時候，想到冰淇淋也是黃色的，順便把冰淇淋的陰影也塗了。

8.幫冰淇淋加一些細節，圓筒上的格紋，冰淇淋球上撒的是糖粒。

8

魔法師與精靈們的約會

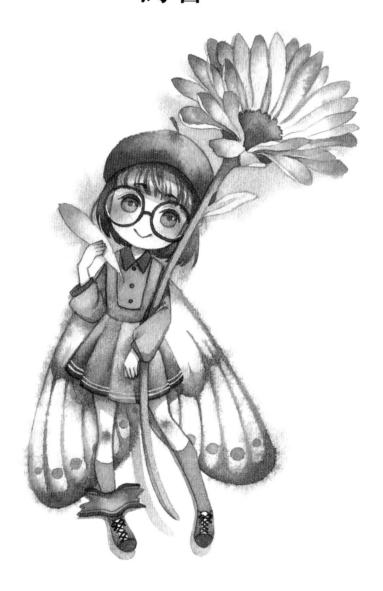

魔法學姐開課啦

這張圖是學弟和學姐的搭配，被人吐槽說學弟很像哈利・波特，這麼說倒是很像在魔法學院讀書的學姐和學弟，都勤奮好學地捧著書。提到魔法師就會想到經典的尖角魔法帽、飛行掃把和暗色的服飾，學姐也設定成面無表情的黑色長直髮冰山美人。當然兩個都「面癱」就不好辦了，學弟還是溫和愛笑的。至於是不是一肚子壞水，就不得而知了！

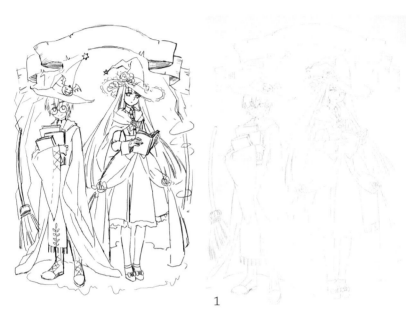

1

1. 紙張用的是莫朗細紋，這是特地買的，常用獲多福畫商業插畫效果還不錯，但是畫教程的時候因為獲多福發黃，拍的照片都顯得灰灰的。顏料用的是DS。

2. 這張因為人物的服飾細節多一些，所以畫得比較大，紙用的是4開的，背景色用了拿坡里黃和玫瑰金，然後做點水痕。

2

莫朗細紋還是很容易做水痕的，缺點是放久了容易脫膠，就是畫的時候覺得顏色浮在紙面上，紙上好像塗了一層膠、一層蠟似的。

3

3. 彩帶也是用淺一些的紅色，加了很多水去調的。

4

5-1　　　　　　　　　　　　5-2

5-3

4.帽子上的南瓜眼睛、嘴巴及帽尖上的顏色用新藤黃，南瓜皮的顏色
是透明層色，但有些濃豔的接近紅色。

5.衣服和帽子是一套的，所以上色方法和顏色都是一樣。不過水痕不
小心做多了……

6-1　　6-2　　7-1

7-2

6.魔法掃把也是先塗水，連掃把的周圍都
塗一下，這樣顏色才能滲出來和背景融
合，掃把頭用的是月光紫，一個自帶變色
和顆粒效果的顏色。

7.學弟頭髮底色故意暈染到線稿邊框範圍
外，其他物體也是。第一層底色畫得隨
意、灑脫些，如果完全被線稿框住，那還
不如用電腦來畫更整齊。

8-1

8-2　　　　　9

10-1

8.大面積的部分畫完了，繼續把學弟身上其他小面積的部分畫完，這些部分
太小就不用故意讓顏色滲出來。

9.接著開始刻畫學姐，帽子花邊用的是玫瑰洋紅。

10.頭髮先用水打溼，塗透明氧化紅，再塗玫瑰紫，玫瑰紫主要塗在頭部，
做一個簡單的由深到淺的漸層效果。

10-2

11

12-1

12-2

12-3

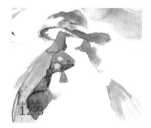

12-4

12-5

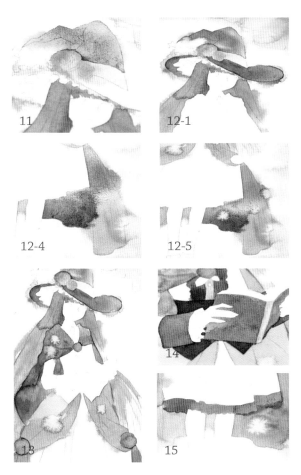

13

14

15

*11.*既然是同門姐弟服飾顏色當然要統一，不過不想用一模一樣的藍色，這裡用了盧卡斯的巴黎藍。

*12.*也是先塗水，再上色，故意讓一些顏色滲透到背景上。

*13.*繼續畫學姐身上的小物件，玫瑰簡單塗一下。

*14.*書本和玫瑰用的都是有機朱紅，這個朱紅很棒，是小紙最喜歡的朱紅之一。袖口和紅蕾絲部分用的是深茜草紅，腰封部分是靛青。

*15.*裙子下擺的花邊和鞋子也塗一樣的深茜草紅，想過鞋子是否用和衣服配套的藍色，覺得還是紅鞋子嬌媚些，所以選了紅色。

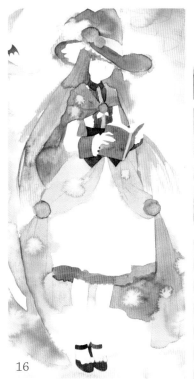

16

17

18

19-1

19-2

*16.*裙子設定是白色的，底色就不用塗了。

*17.*繼續把一些更小的細節補齊，這樣人物部分的底色就徹底完工了。

*18.*構思草圖的時候腳底下就有一片陰影，這裡用了月光紫。

*19.*頭上絲帶用玫瑰深猩紅來畫層次感和陰影，然後再用勾線筆描線。

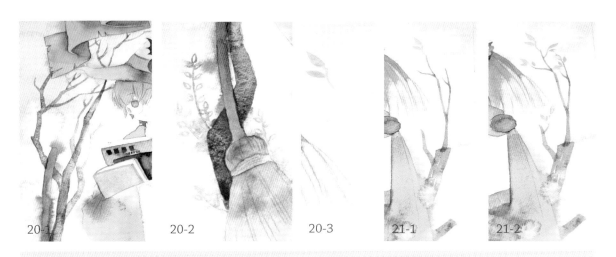

20-1　　　　　20-2　　　　　20-3　　　　　21-1　　　　　21-2

20. 掃把背後是棵枯樹，正好和掃把形成一個弧形把左邊這一半框起來，用的顏色是純天河石綠和月石藍，都是自帶細微顆粒的顏色，樹根上的葉片用的是鈷綠松石。

21. 右邊的樹用的也是鈷綠松石，畫了兩枚葉片後覺得還是先把主幹畫了才好畫葉片，於是先畫枝幹，畫的時候留些細條形做樹幹的樹皮肌理。

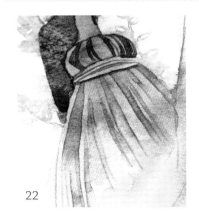

22

22. 掃把頭的陰影隨意畫一下。

23. 畫到這裡覺得這個背景還是簡單了些，後面還加了些蝴蝶在上頭。

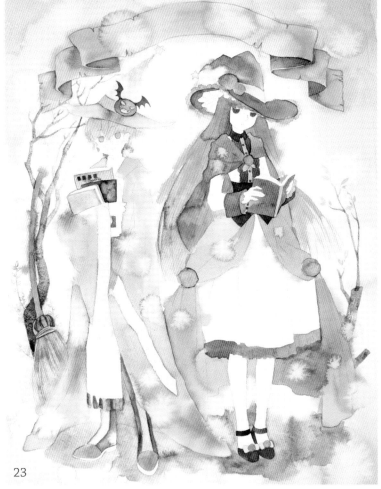

23

24-1　　　　24-2

24.開始刻畫人物。學弟臉上的皮膚色塗的時候故意為眼鏡的高光留白，色塊塗完後用清水筆做暈染，順便把原來多餘的厚重顏色吸掉一些，別忘了手上的陰影也要畫。

25.學姐沒戴眼鏡，畫起來更方便。在臉頰上塗水，然後塗HB 的明黃NO.2，用清水筆把多餘的顏色吸走，控制好紅暈的形狀和範圍，再加荷爾拜因的櫻桃紅，點在臉頰兩邊。

25-1　　　　25-2　　　　26-1　　　　26-2

27　　　　28　　　　29-1　　　　29-2

30　　　　31

26.手除了陰影外，還在指尖加了點嫣紅，因為書皮是紅色的，所以指尖的顏色不能太深，否則就和書融為一體。顏色塗上之後，還得換清水筆把多餘的水分和顏色吸掉。

27.小腿上的陰影加了點藍色，但覺得顏色還是淺了些，又加重了點。

28.嘴巴上加點唇彩。另外，這些照片的拍攝角度不是正上方，所以不是畫變形了。

29.開始畫學姐衣服上白色部分的陰影，調些藍色和白色混合。帽子裡的蕾絲和衣服是白色的，衣服的陰影不塗滿，先塗局部顏色，然後換清水筆將顏色順著方向抹下來。

30.書頁也是白色的，在兩端塗一點顏色，然後用清水做漸層。

31.裙子陰影也是一樣的畫法。塗色塊，不完全塗完，用清水把顏色往剩餘需要上色的地方帶。

32.畫到這裡白色部分第一層顏色就塗完了。

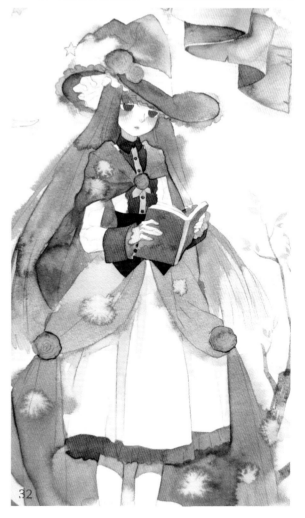

32

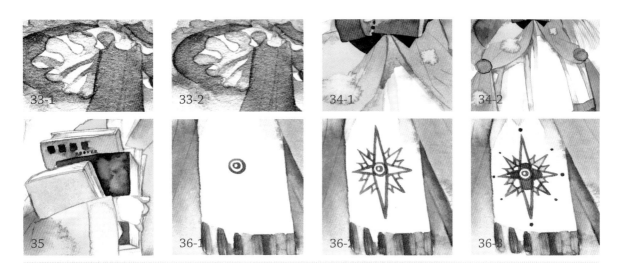

33. 第二層就是加深,顏色不一定要藍色加白色,還可以根據附近的物體顏色來加,如加點紅色。

34. 裙子加了點紫色,這樣學姐身上的白色部分算是畫完了。

35. 也不能忘了學弟身上的白色部分,書頁這裡用勾線筆描一下。

36. 這裡空白的部分太多,想著畫個魔法陣之類的,但是想來想去還是畫了另外一種星星。用勾線筆劃完線條後,覺得還是單調了些,於是又加了點小色塊。

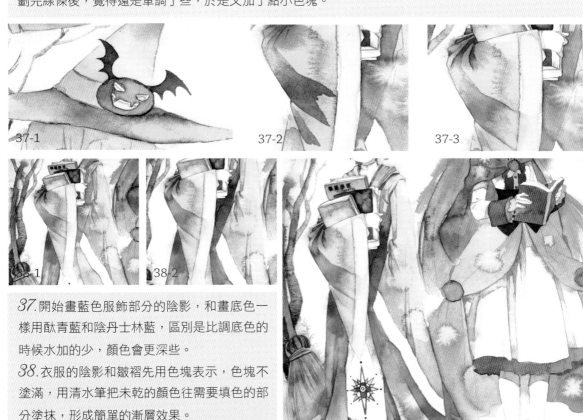

37. 開始畫藍色服飾部分的陰影,和畫底色一樣用酞青藍和陰丹士林藍,區別是比調底色的時候水加的少,顏色會更深些。

38. 衣服的陰影和皺褶先用色塊表示,色塊不塗滿,用清水筆把未乾的顏色往需要填色的部分塗抹,形成簡單的漸層效果。

39. 除了陰影和皺褶之外,還要注意前後的空間層次,為了把右手袖子和後面的身體部分區分開來,就要把身體部分的顏色加深一層。

40. 裡面的顏色要更深、更暗，此處用靛青。先塗水，水的範圍包括袍子的周邊，故意讓顏色滲出一些到背景上。

41. 學姐這裡的陰影色用的是普魯士藍。

42. 學姐的畫法和學弟一樣，原本覺得魔法師都要穿黑色的，但是兩個黑衣人做主角的彩圖不是很美觀，最後還是用暗藍色。結果DS的藍色都鮮亮漂亮，一不小心當初想要的暗沉都沒有了⋯⋯

43. 玫瑰加深用了紅色，原文是Pyrrol Red。

44. 畫法也簡單，把需要加深的部分塗上色塊，然後用清水筆暈染開來。

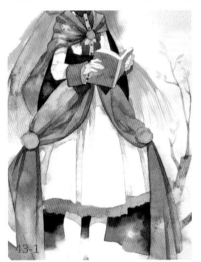

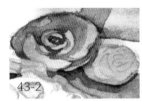

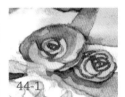

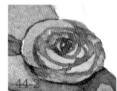

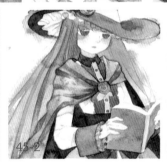

45. 現在幫頭髮畫些簡單的陰影和層次，順便畫些髮絲，用的顏色是透明氧化紅。

46. 先將陰影色塊畫出來，然後加水暈染。

47. 周圍都是藍色，所以陰影色裡也加些藍色，主要用來畫帽子投射在頭髮上的陰影，和脖子附近比較暗的地方。

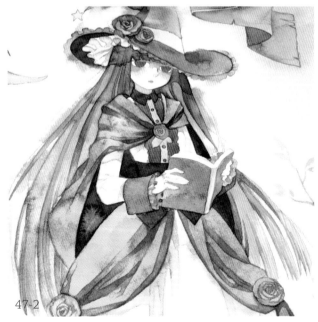

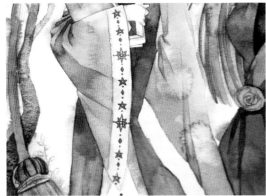

48.畫衣服上花邊部分的皺褶，用皮膚色把手的線條描一下。

49.覺得白色裙子少了些什麼，決定在裙擺部分加一圈圖案。

50.幫帽子畫上配套的圖案，學弟的袖子、帽子上也要畫同款圖案。

51.畫眼睛，因為設定是面癱的冰山美人，所以眼睛要畫得有點無神。

52.也別忘了鞋子的陰影。

53.頭髮的陰影色是玫瑰深金，脖子後面的部分加了點藍色。

54.學弟的眼睛就好畫多了，眼睫毛之類的可以不畫，眼鏡框簡單描線即可。

55.手上的書加些代表書目標題的方塊。

56.靴子畫上繫帶，然後畫陰影。

57.覺得背景太簡單，因此加了一些蝴蝶。用線條的形式表現，不用色塊，用的顏色是碳酸銅藍。蝴蝶要畫得有大有小，整體飛的方向也是把人物包圍起來的弧線。

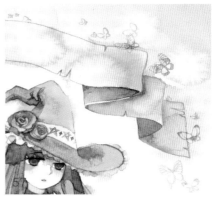

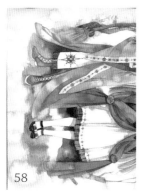
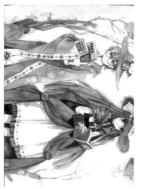
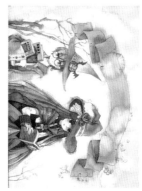

58

58.原圖比較大，只比4開小一點，小紙的掃描器是A4的，所以需要分段掃描。

59.導入Photoshop，對齊方式和之前的案例相同。都銜接好了，就可以用裁剪工具把四周多餘的邊裁掉。

60.用曲線稍微調一下整體的對比度。

61.樹葉的顏色太淺了，圈選，按一下滑鼠右鍵，選擇「通過複製的圖層」，這個圖層模式設定為正片疊底，降低不透明度，再把樹枝周圍多餘的部分擦掉。

59-1

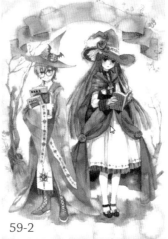

59-2

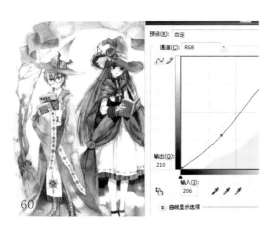

60

61

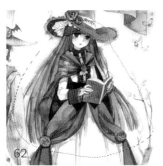

62

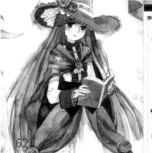

62

62.學姐的頭髮也調一下，用曲線調亮一些。

128

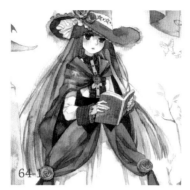

63

64-1

64-2

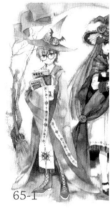

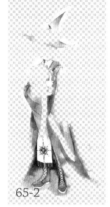

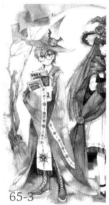

64-3

65-1

65-2

65-3

*63.*擦掉不需要的部分就可以了。

*64.*衣服上的藍色部分覺得顏色太鮮豔，圈選然後複製，使用曲線，在藍通道裡往下拉，這樣顏色就不會那麼藍了。現在顯得沉穩些，然後再把不需要的部分擦除。

*65.*學弟這邊也是一樣，把袍子顏色調深。

*66.*眼睛加上高光。

*67.*再加上飛白點，完成。

66-1

-2

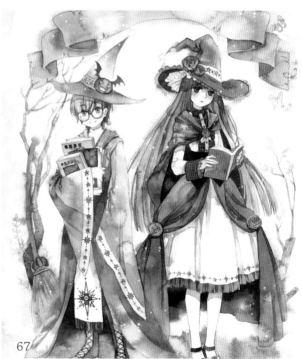

67

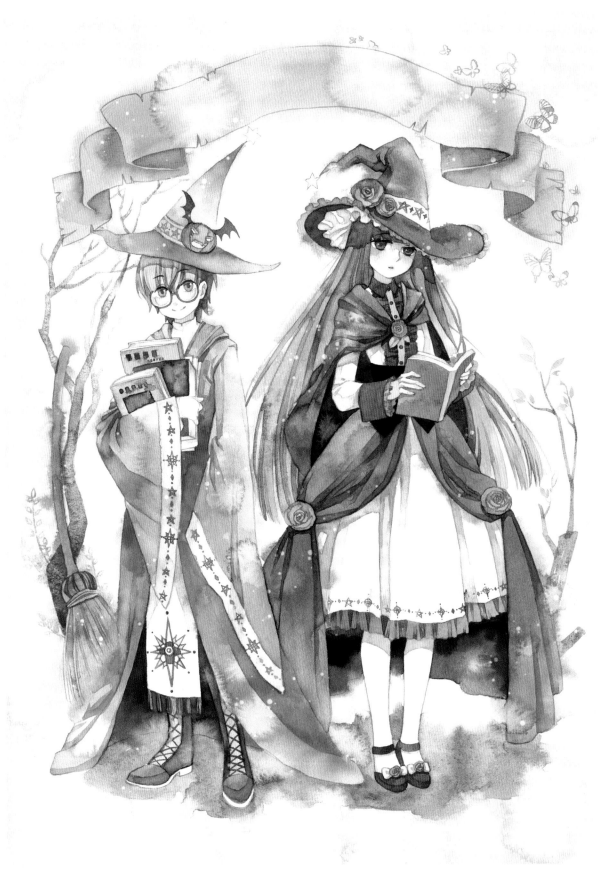

萬聖節的小魔法師

活潑小魔法師與冷面青年魔法師的組合，和另一對剛好相反。小魔法師的服飾造型和背後的南瓜靈感來自萬聖節，個人覺得會魔法的人都有些神祕感。而斗篷是必備扮神祕的小道具，當然小魔法師的斗篷要設計得可愛些。

1

2

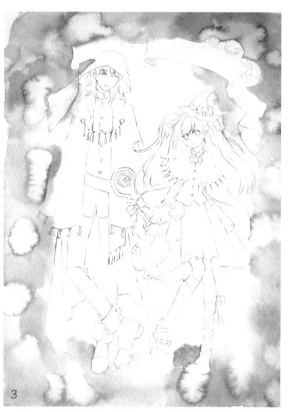

3

4

1.繪製草圖。

2.紙用的是莫朗細紋，顏料是各個牌子混合。顏色具體不記得了，反正就是類似茜紅的顏色，加很多水調得淺些。不過塗上後覺得有些粉紅，有些少女，魔法師的神祕感沒有了怎麼可以，於是又加上DS的月光紫來混色。

3.顏色上完之後點了一些水痕，不過水痕又不小心點得太多了。

4.頭頂絲帶的顏色是黃色加綠色。

5. 小魔法師的頭髮是DS的玫瑰珊瑚紅，也是很好看的紅色。

6. 魔法師的斗篷顏色就需要暗沉些，先塗水，再塗紅褐色和玫瑰紫，最深的地方塗紫棕色。

7. 塗水的時候故意在衣服周圍也塗些，讓顏色自然地滲透出來。

8. 頭髮的顏色是普魯士藍，腰帶是DS的鈷綠松石。

9. 內裡衣服的顏色是月光紫。莫朗溼的時候紙面會有小顆粒，雖然乾了之後會消失，但是和很多自帶顆粒的DS顏料搭配顯然是不太一致——塗顏色的時候淨看見一堆顆粒了。

10. 褲子的主要顏色是靛青，也加入了點褐色來混色。

11. 鞋子是藍色和黃色的補色搭配。

12. 開始為少女上色。

13. 裡面衣服的顏色是蜂鳥的透明馬尼斯棕。

14. 這個小號的帽子是故意設計成純裝飾品的樣子。先塗蜂鳥的石榴色澱，然後再塗上溫莎的深紫色和佩恩灰這兩個深色。

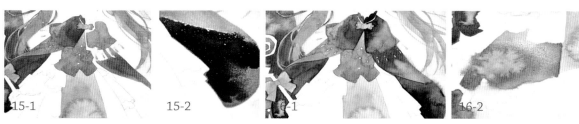

15-1 15-2 16-1 16-2

17

19

15. 斗篷的顏色是蜂鳥的維奇諾紫，領子的深色漸層和斗篷內裡的部分加了靛青。

16. 下面的半裙是多種布料的拼合款式，主色調是茜紅色，面積大的部分可以做一下水痕。

17. 除了純色，也可以畫有圖案的布料，這片波點用的是DS的透明橙色。

18. 先圈出圓形來，再把周圍空隙填滿。

19. 除了紅色還可以用黃色、淺綠色和紫色。

20. 鞋子先塗茜紅，覺得顏色不夠深，再加溫莎紫混合，注意留出鞋頭的高光來。另一隻襪子塗了玫瑰桃紅。

21. 魔法師的眼睛用的是DS的深紅，英文原文是Pyrrol Crimson，然後把其他的零碎部分顏色填完。另一隻襪子塗了玫瑰桃紅。

22. 塗完底色的整體效果像這樣。

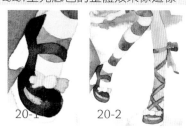

20-1 20-2

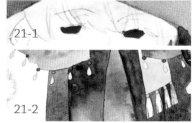

21-1

21-2

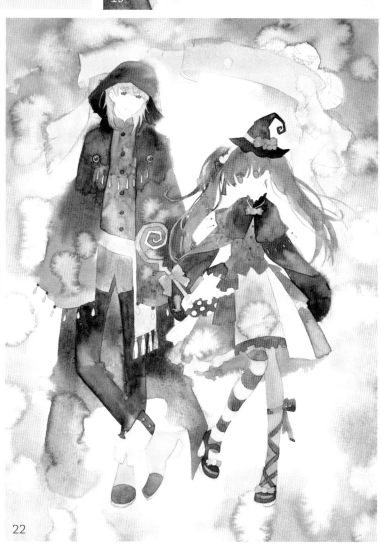

22

23

24

25-1

25-2

25-3

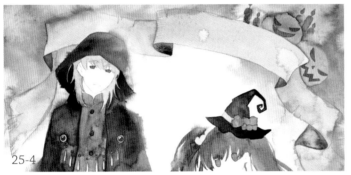

25-4

23. 塗完第一層底色，再來搞定背景。幫南瓜先塗水，用了兩種黃色，HB的淺鎘黃和印度黃。

24. 紅燭用的是HB的茜素深紅和申內利爾的法國深紅，眼睛和嘴巴也是用這兩個顏色。

25. 絲帶後面加上的綠色叫葉綠，英文是cascade green，比較少的處於等級1的奇葩色，大部分奇葩色等級都比較高、比較貴。這個顏色溼的時候是綠色，乾了之後會有淺藍色混合在裡面。

26-1

26-2

26-3

26-4

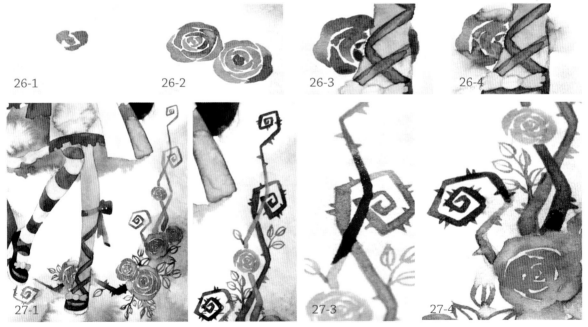

27-1

27-3

27-4

26. 小魔法師腳下畫些大小不一的玫瑰，色塊畫完後加水局部暈染。

27. 荊棘和葉片統一是紅棕色調，形成一個半包圍的邊框，畫完後覺得畫小了。

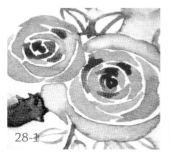
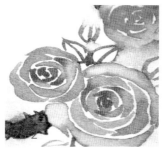

28-1

28.加深玫瑰中心的顏色，塗一點顏色，然後用清水筆暈染開來。

29-1　29-2　29-3　29-4

29.魔法師這邊畫蝴蝶，因為右邊的玫瑰荊棘畫小了，所以左邊的蝴蝶想要畫得大氣些。線條畫完後再填充些花紋色塊，腳下那隻小的局部暈染。另外用蝴蝶的紅色包圍鞋子一圈，讓鞋子從背景中跳脫出來。

30.蝴蝶的顏色用的是Pyrrol Crimson深紅色。

31.下面的蝴蝶最大，越往上越小，畫出一種越飛越遠的感覺。

30-1

30-2　30-3

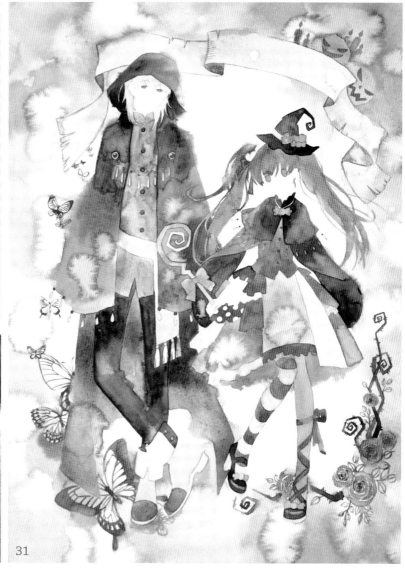

31

32-1

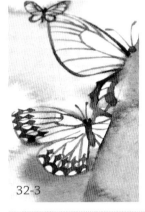

32-2

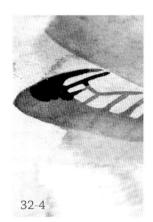

32-3

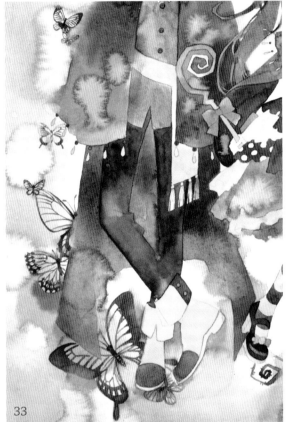

32-4

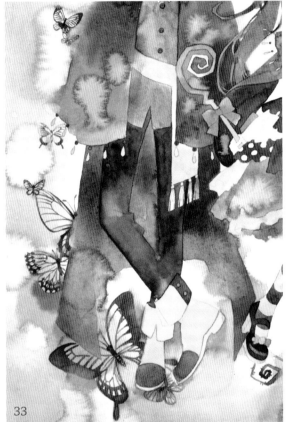

33

32. 覺得顏色略單調，加了點DS的玫瑰紫和蜂鳥的紫色。

33. 局部加了深色的效果。

34. 頭上絲帶加點荊棘，用的是蜂鳥的群青和紫色。

35. 枝幹部分用群青，尖刺用紫色，色塊畫完後加水暈開，讓深色的尖刺能自然的和枝幹部分融合在一起。

36. 尖刺也不用加得密密麻麻的，畫這樣就可以了。

34-1

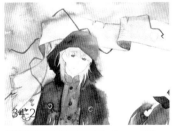

34-2

35-1

35-2

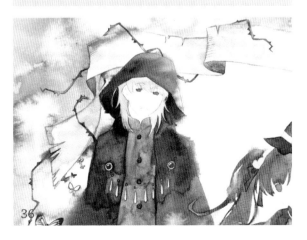

36

37

38-1

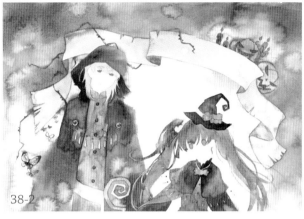

38-2

37. 畫一下南瓜和蠟燭的陰影。

38. 覺得絲帶的色彩深度和背景一樣，沒有深淺對比，於是在絲帶周圍塗水，然後再塗一層顏色，把周圍的背景加深。

39. 開始把注意力轉移到人物，先在臉頰上塗水，塗皮膚色，用清水筆調整出自己想要的紅暈範圍和形狀，另外手上的陰影也別忘了。

40. 頭髮的陰影，第一層畫完後主要加深帽子投射在頭髮上的陰影，先在最深的部分局部塗色，然後用水暈染開來。

41. 小魔法師的頭髮陰影用的是胭脂紅，慢慢把頭髮的層次分出來。長髮畫起來較麻煩……不過畫畫很多時候講求的不是技巧，而是耐心和細心。

39-1

39-2

39-3

39-4

40-1

40-2

40-3

41-1

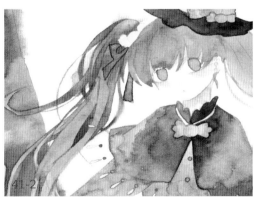

41-2

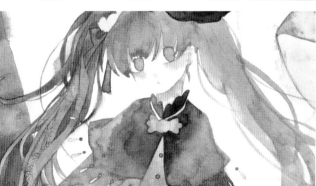

41-3

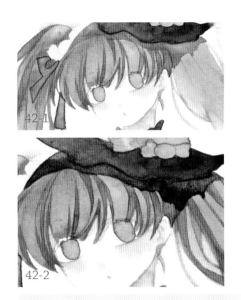

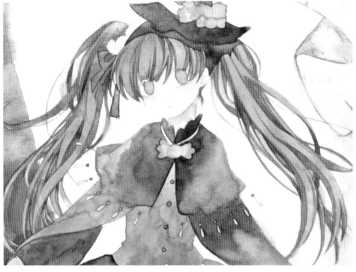

42. 別忘了畫帽子下的陰影。

43. 加深第二層顏色用的是玫瑰桃紅和靛青色的混合色，把該加深的地方加深一層，讓層次感更豐富。

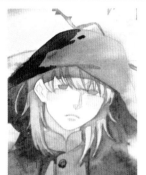

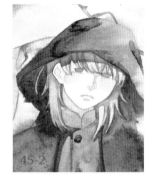

44. 接著再畫衣服的陰影，順便畫扣子的陰影。

45. 斗篷的陰影色是玫瑰桃紅和蜂鳥的石榴色澱的混合，先畫色塊，然後暈染。

46. 除了調好的紫紅色，肩膀的漸層部分也加了棕色。

47. 覺得顏色不夠深，於是還加了靛青做漸層。

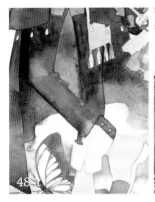

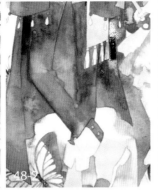

48.斗篷內裡的顏色更暗沉，但是顏色最深的是褲子，所以加顏色上去的時候還要注意不要深過褲子。

49.腰帶的陰影用的是斯蒂芬的綠松石，衣服部分的皺褶是DS的陰丹士林藍。

50.先把褲子顏色加深一下，再畫一些簡單的皺褶。用的顏色是普魯士藍和棕色。

51.鞋子的陰影也簡單畫一下。

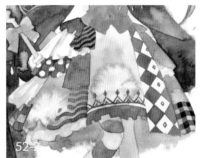

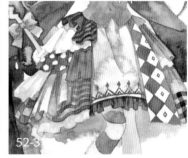

52.小魔法師的裙子花樣需要豐富，又要統一和諧。純色的布料畫個皺褶陰影就可以了，找些面積大的布料來畫簡單的圖案。

53.波點、格子和菱形格都比較好畫，而且畫上去不會太繁雜、太花哨的圖案。綠色部分的陰影第一層太鮮亮了，所以要加一層沉穩的顏色壓住，裙子畫完，再畫上衣的皺褶。

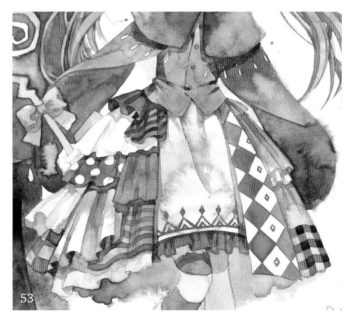

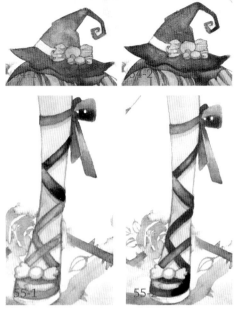

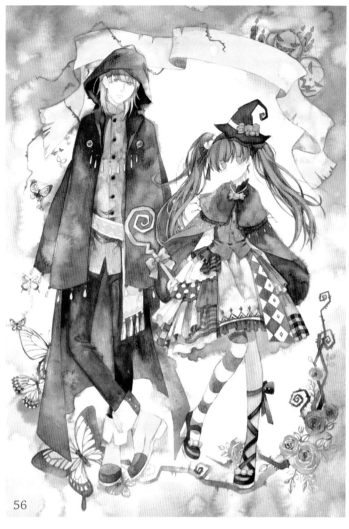

54. 先畫帽子上的裝飾糖果的皺褶，覺得帽子的顏色和頭髮陰影的深度差不多，於是又把整體的顏色加深一層。

55. 右腳的絲帶存在感低了點，於是用申內利爾的二惡嗪紫做漸層效果。

56. 畫得差不多，勝利就在眼前！

56

57. 魔法師的眉毛和眼睫毛都是用蜂鳥的群青。小魔法師也是同一個顏色。

58. 這張圖是用4開紙畫的，雖然邊緣是空著沒有畫滿，但是也很大。小紙的掃描器只有A4，這個時候只能分段掃描後在Photoshop裡拼圖了。小紙分上中下掃3段。

59. 新建一個檔案，大小是A4的兩倍，用移動工具把掃描好的這3段拖到新的檔案裡。

60. 上面這頭先對齊左邊，中間的一段，圖層要放在最上面。

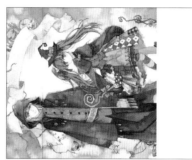

61. 用矩形選框工具選擇中間這段的兩端，按delete鍵，刪除這兩端。

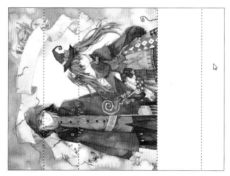

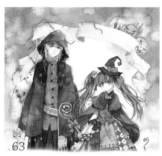

62. 用橡皮擦把邊緣柔化。

63. 順時針旋轉檔案，把中間的和上面的對齊一下。

64. 把重合有問題的地方擦掉。

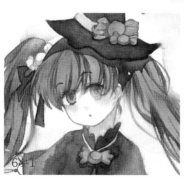

65-1

65-2

65-3

*65.*這個荊棘重合的地方有重影，把蓋在上面中間部分的荊棘擦掉就正常了。

*66.*把剩下的那一端對齊。

*67.*仔細尋找重合部分有問題的地方擦掉，擦的還是覆蓋在最上面的中間那段。

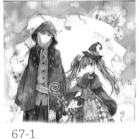

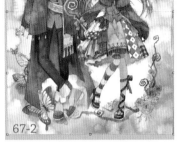

67-1

67-2

67-3

背景

68-1

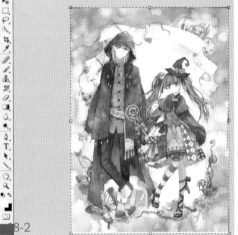

68-2

*68.*確定對齊，用裁剪工具把整張圖框住，把多餘的部分切掉，將之前的三個圖層合併成一個背景圖層。

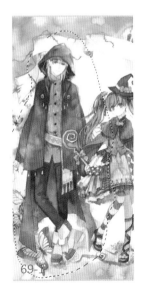

69-1

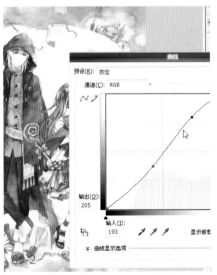

曲線

預設(R): 自定

通道(C): RGB

輸出(O)
205

輸入(I)
193

顯示修剪

曲線顯示選項

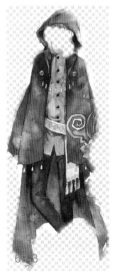

*69.*先用套索工具把魔法師圈住，按一下滑鼠右鍵，複製圖層，因為覺得顏色整體有點灰濛濛的，所以用曲線把對比度調了一下，然後把不需要更改的部分擦掉。

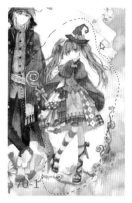

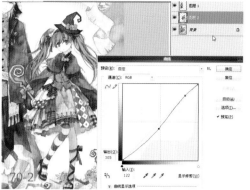

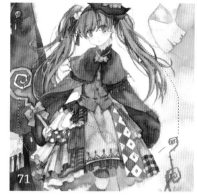

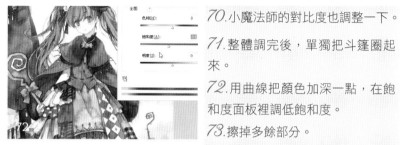

70.小魔法師的對比度也調整一下。

71.整體調完後，單獨把斗篷圈起來。

72.用曲線把顏色加深一點，在飽和度面板裡調低飽和度。

73.擦掉多餘部分。

74.把頭髮選擇複製圖層，曲線，紅通道，怕太紅印刷效果不好，可以往綠色調那邊拉一點。

75.皮膚色太淺，和整體的暗色調比起來，這兩個人顯得蒼白面無人色，所以把臉部框住，複製。複製的圖層模式為正片疊底，再把不透明度調低，用橡皮擦把多餘的部分擦掉。

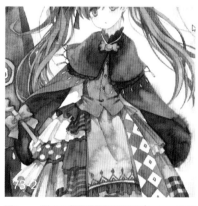

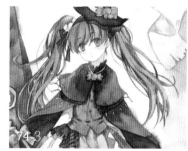

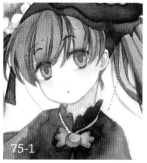

76.魔法師也是一樣的工序，複製，正片疊底，調不透明度，把多餘部分擦掉。

77.覺得魔法師一身衣服的顏色好像不夠深，原本想要一身黑的，結果卻覺得黑的畫彩圖不好看，換了其他顏色卻沒有畫深。於是和處理皮膚色一樣，複製，正片疊底，調不透明度。

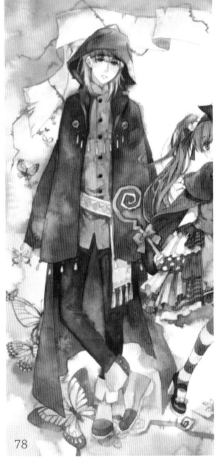

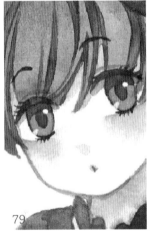

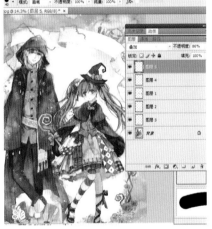

78.加的太深會顯得不自然，於是只加深了一點。這時如果圖層太多，可以繼續合併一些。

79.幫小魔法師加高光，魔法師還是用呆滯一點的眼神，不給他加高光。

80.新建一個圖層加飛白點，筆刷點完後把一些不要的點擦掉，再把這個圖層模式設定為疊加，降低不透明度。

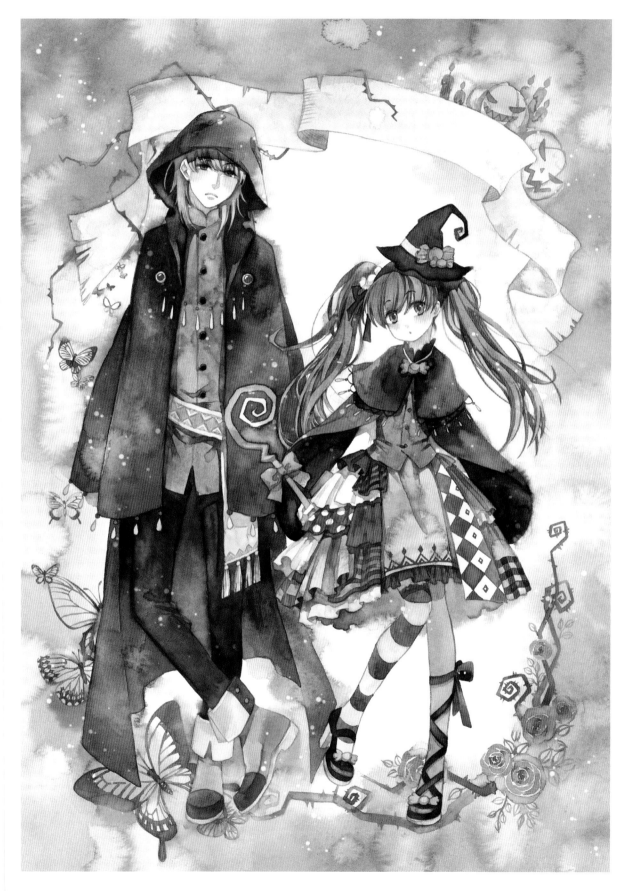

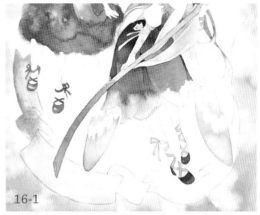

14-4

15

16-1

*14.*畫花的枝幹，在葉子周圍塗水，再塗永固綠
NO.1，讓顏色略擴散出線框外。

*15.*再用鈷綠加深了一下葉子的顏色，枝幹部分用
鈷藍和錳紫做混色漸層。

*16.*畫絲帶也是先在周圍塗水，故意讓顏色擴散。因
為沒有加牛膽汁，擴散不會很多，比較好控制。

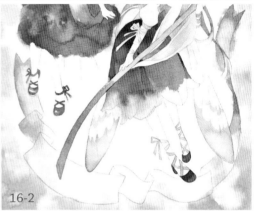

16-2

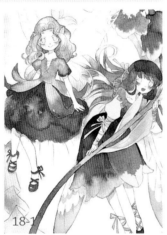

17

18-1

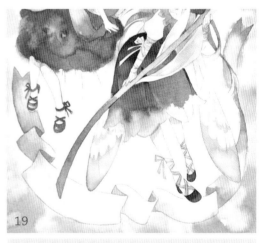

19

18-2

20-1

*17.*開始著手畫細節，先從皮膚色開始下
手，用的顏色是明黃NO.2。

*18.*塗完皮膚上的陰影，精靈臉上的腮紅要
另外對待，塗水，塗皮膚色，再加上一點
紅色，把漸層做得自然點。

*19.*接下來先解決掉背景，把絲帶的陰影色
塗好。

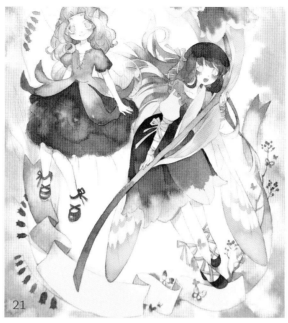

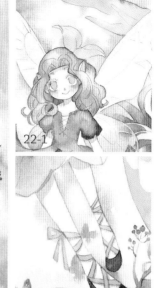

22-1

22-2

21

20. 用綠松石畫一些葉片，畫線條的時候就不用尼龍筆了，用的是達·芬奇V10系列的4號。再用永固紫畫一些花朵的剪影，右邊畫一些紅漿果。

21. 只有漿果覺得太單調，加了些在絲帶之間飛舞的蝴蝶。部分蝴蝶的色塊塗完後用水抹掉一些，讓顏色擴散出來，做出虛化的效果，另外順便在絲帶周圍局部加點和蝴蝶一樣的胭脂紅，用深色把淺色的絲帶包圍起來，可以強調一下絲帶的輪廓。

22. 其他的淺色部分，如精靈的翅膀和雙腳，也在周圍塗水，然後加胭脂紅暈染，加強這部分的輪廓。

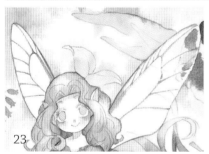

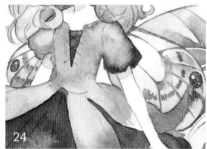

23. 開始畫小精靈，翅膀部分的脈絡線條用紅棕色來描繪。

24. 下面的翅膀描線用的是永固茜紅，用鈷藍畫翅膀上的圓點紋樣。

23

24

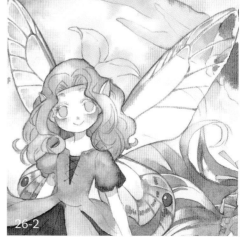

25-1

25-2

26-1

26-2

25. 在翅膀上塗茜紅的色塊，調色時多加水，讓顏色淡一點，色塊不要塗滿，然後用清水筆把顏色抹開做漸層。靠近翅膀邊緣部分的顏色深一點，另一端淺一點。顏色不要比背景色深，這樣才有半透明的效果。

26. 這邊塗和背景葉子一樣的綠色，然後把多餘的顏色和水分吸掉。

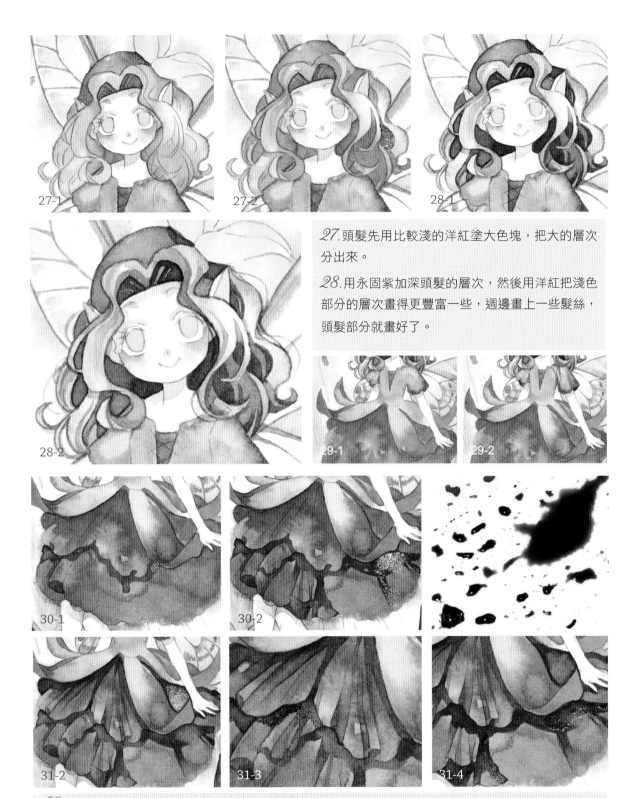

27.頭髮先用比較淺的洋紅塗大色塊，把大的層次分出來。

28.用永固紫加深頭髮的層次，然後用洋紅把淺色部分的層次畫得更豐富一些，週邊畫上一些髮絲，頭髮部分就畫好了。

29.花萼部分用比底色要深的顏色來畫一下陰影。

30.裙子部分的陰影用喹吖酮紫，先畫一些陰影色塊，然後局部加水暈染開來。

31.上面一層的陰影換用更深一點的顏色——永固紫，下面一層花瓣陰影需要加深的地方也用這個顏色，先填色後加水暈染，單純是色塊的話會顯得很死板。

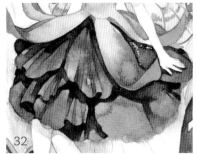

32

33-1

33-2

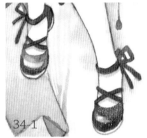

34-1

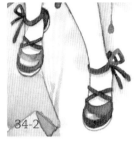

34-2

*32.*最深的部分用了普魯士藍。

*33.*花瓣下面是花蕊部分，畫些剪影就可以了，不用糾結立體感和陰影之類的，然後腳的輪廓還是得透過描線來強調一下。

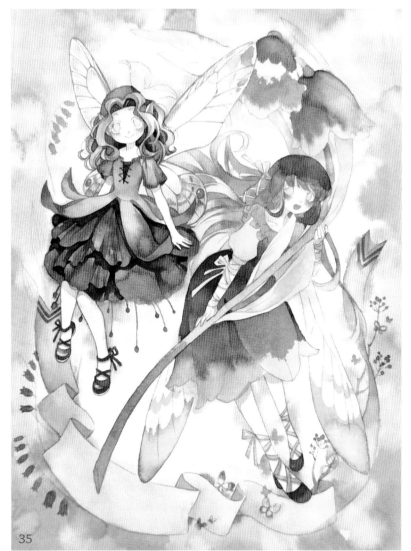

35

34. 鞋子上再塗一層深猩紅，注意留出鞋頭的高光部分，然後加一些陰影。

*35.*左邊的精靈畫完了，輪到右邊的。

*36.*用深黃畫頭髮、袖子和裙擺部分的黃色陰影。

36-1

36-2

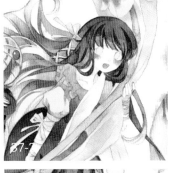

37. 跟塗底色的順序一樣，用洋紅加深中間部分的層次之後，再用永固紫畫頭部附近紫色部分的陰影。

38. 更深的部分可以加一些普蘭，畫一兩根髮絲。

39. 花邊領子第一層陰影用洋紅，內裡深色部分用紫色。

40. 用紫色把花瓣之間的層次分出來，注意和原來的黃色部分陰影的銜接，過渡做得自然一些。

41. 為綠松石絲帶加上陰影。

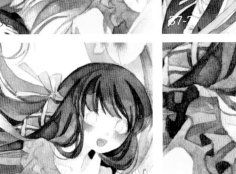

38

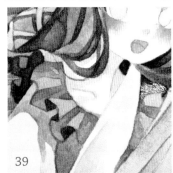

39

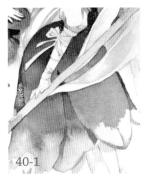

40-1

40-2

41-1

41-2

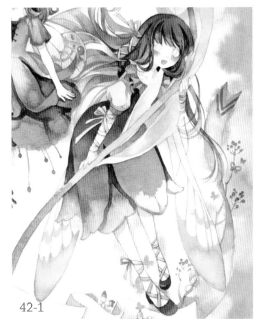

42-1

42-2

42. 再用綠松石把翅膀的脈絡描一下，右邊的精靈也完成得差不多。

43. 細化左邊精靈頭上的綠葉，用3種深淺不一的綠色來豐富層次。

43-1

43-2

43-3

44-1

44-2

44-3

44.因為覺得畫面右上角比較空，所以多畫了兩條葉片的剪影，畫完後趁著未乾在周圍塗水把剪影虛化。

45.翅膀旁邊的綠葉顏色加深一些，比翅膀裡面透出的綠色要深。

46.繼續加深葉片的層次，更深的部分加入了綠松石。

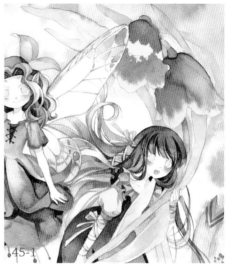

45-1

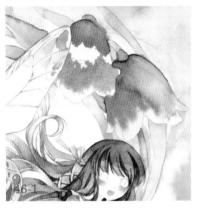

46-1

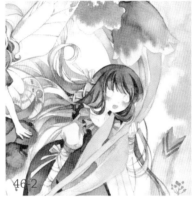

46-2

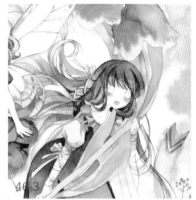

46-3

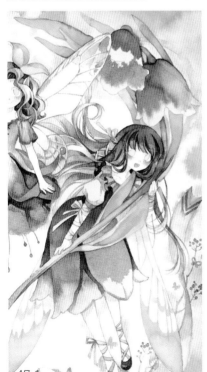

47-1

47-2

48-1

48-2

48-3

47.枝幹上畫了一些陰影，顏色用的是孔雀藍，葉片部分也加了這個顏色。

48.花朵部分的層次也是先塗淺色，再塗深色，動作要快點，要在淺色未乾的時候把深色加上去，這樣兩種顏色的融合會自然些。

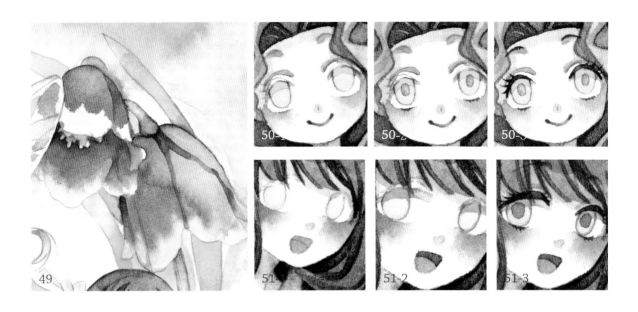

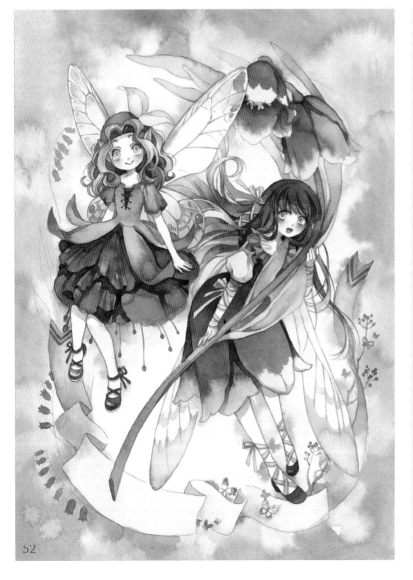

49.最深的部分用的是永固紫，這樣整株花都畫完了。

50.開始最後的點睛工作，仍然是由淺到深層層疊加。注意眼睫毛要畫得彎、翹，不要畫成僵直的直線，下睫毛就畫得短小些，不用太招搖。

51.眼睛顏色設定為黃色，是因為正好和全身的紫色形成互補色，搭配起來會很顯眼。

52.手繪部分完成了，把手稿從畫板上取下來，掃描進電腦。掃描時設定沒什麼特別之處，只要注意解析度要300dpi就行了。

53.打開Photoshop，然後在「檔」功能表裡選「導入」，直接用Photoshop來掃描。剛掃描進來的檔難免有些多餘的部分，如在畫手稿時的邊框線，用裁剪工具把四邊多餘的線裁掉即可。

54.再用汙點修復畫筆工具，把一些比較顯眼的雜點一顆顆消掉。

55.用快速鍵Ctrl+M調出曲線面板，把整幅圖的亮度調高一點。

56.覺得左邊精靈的裙子顏色重了些，用索套工具把裙子圈住，然後在選中範圍上按一下滑鼠右鍵，在彈出功能表裡選擇「複製圖層」，被選中的部分會自動多複製出一個新圖層，然後用曲線把顏色調亮一點。只能調一點，調得太過就會不自然，甚至有些曝光發白。

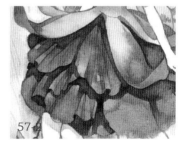

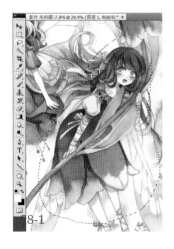

57.為了讓大家看清楚複製出來的圖層是什麼樣子，把其他圖層暫時關掉，用比較柔和的橡皮擦，把裙子周圍多餘的部分大概擦一擦，不用擦得很精細，只要蓋在背景圖層上不顯得突兀就行了。

58.這邊也覺得頭髮和裙子的紫色太深了，選取，複製圖層。

59. 用曲線調亮。頭髮、裙子和裙擺部分因當初上色時紫色滲透太多到黃色區域，導致顏色混合顯得暗沉，單獨把這部分選中，調亮，再用橡皮擦把邊緣柔化。

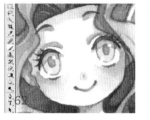

60. 這樣顏色就會稍微明亮些，其實Photoshop不是萬能的，原稿真的畫渣了是救不回來的，只能重畫。Photoshop只能消除些汙點，提亮一點點顏色，加點高光罷了。改得太多、太過就會不自然，Photoshop的痕跡太多就少了手繪的靈動之感。

61. 新建一個圖層，選擇一個模擬鉛筆效果的筆刷，小紙這些模擬手繪效果的筆刷是網上隨意下載的。這類型的筆刷網上應該不少，大家可以自行下載。

62. 然後用筆刷為兩個精靈的眼睛畫高光點。

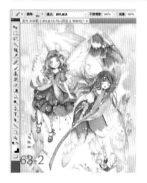

63. 再新建一個圖層，用小紙自製白點筆刷為畫面加一些白點，大家也可以找些模擬水彩飛白的筆刷來用，點好之後圖層模式設定為「疊加」，不透明度為75%。這個不透明度其實沒有硬性規定，完全是看個人的感覺和喜好。

64. 總算大功告成啦！

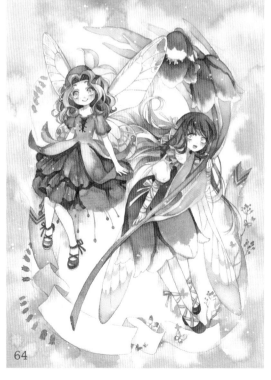

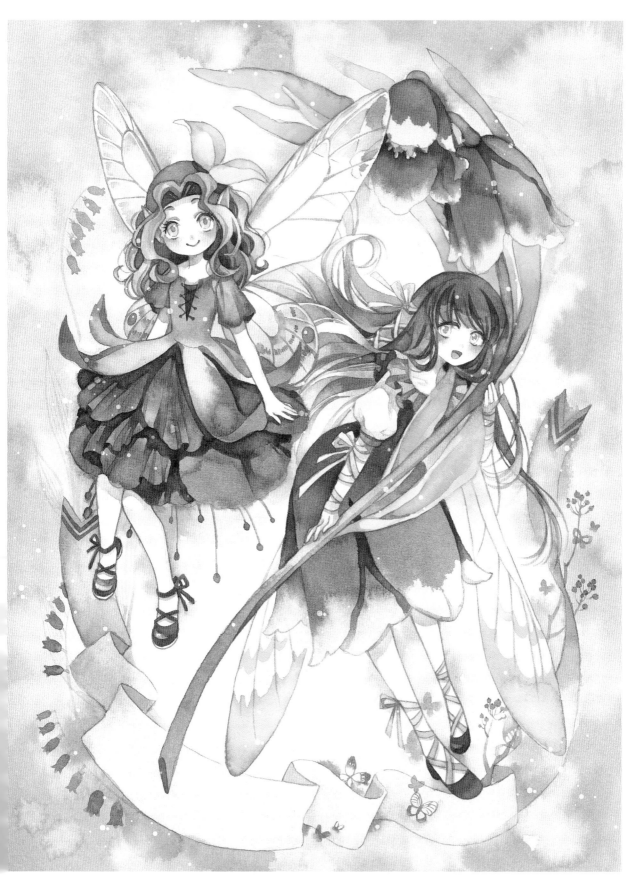

天使降臨日

天使的性別好像有幾種說法，一種都是男性，如歐洲中世紀壁畫上那些小天使們。一種是沒有性別，中性，總之是沒有女性的，所以畫了一個青年和一個正太。

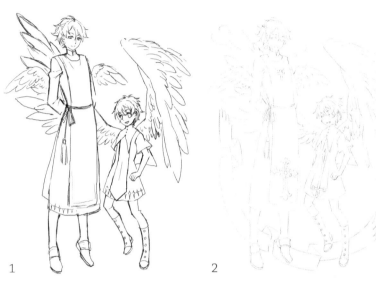

1

2

1.青年和正太的翅膀設定成不同的大小，大天使其實翅膀可以有六對，甚至更多，但是畫面沒有地方畫的下，服裝當然是以白色為主，若都是純白顏色就太少了，於是按自己的喜好搭配上藍色，十字架也是服飾上不可缺少的元素。

2.紙用的張是獲多福細紋190克，十字布紋的那一面。

3.背景的絲帶塗上黃色。

4.背景打算塗和藍天一樣的藍色，用的是盧卡斯的鈷綠松石和蜂鳥的綠松石。

5.簡單塗一下頭髮的底色。

6.青年衣服的藍色選用了兩種，蜂鳥的藍綠色和DS的酞青藍，先塗水，塗淺色，也就是藍綠色，並在衣服的兩端塗酞青藍，做由深到淺的漸層效果，下擺的部分嘗試做了下水痕。

3

4

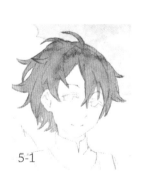

5-1

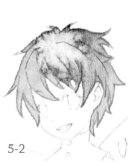

5-2

6-1

6-2

6-3

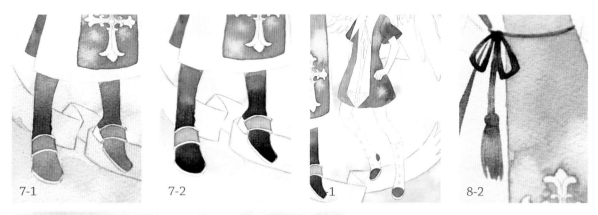

7-1 7-2 1 8-2

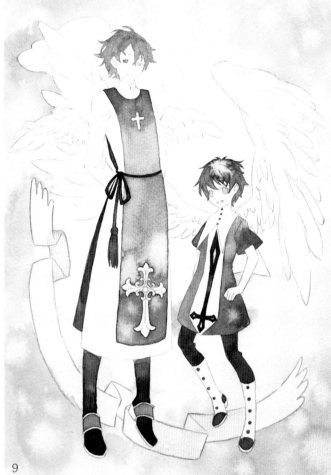

9

12-1 12-2

10-1 10-2

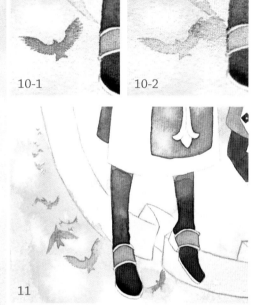

11

7.鞋子用蜂鳥原色藍和DS的靛青。

8.正太的衣服是荷爾拜因的深綠松石,腰帶用的是荷爾拜因的群青,用水量的不同來控制顏色的深淺。

9.正太身上的深色部分,如倒十字圖案和褲子的顏色,用的是DS的陰丹士林藍。剩下的衣服和翅膀是白色,不用塗底色,所以至此整張圖的底色就算是塗好了。

10.為背景部分添加幾隻小鳥,用的筆是華虹的9號筆,顏色是酞青藍。畫一個剪影色塊出來,然後加點水局部暈染,自然的和背景色融合在一起。

11.大一些的剪影就畫得細緻些,如翅膀上的羽毛細節,飛得遠一些的小剪影就畫得簡單點。

12-3　　　　　　　13-1　　　　　　　13-2

12. 用線條多加兩朵雲，雲的陰影也用線條表示，勾線的顏色不要太深，比底色深一點就行了。

13. 雲端上的城堡，用的是史明克的鈷綠松石和申內利爾的酞青藍。

14

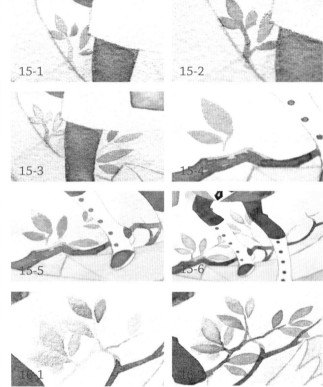

15-1　　　　　　　15-2

15-3　　　　　　　15-4

15-5　　　　　　　15-6

16-1　　　　　　　16-2

14. 再回到畫面的下半部分，絲帶上打算加一節樹枝，用的是調城堡顏色剩餘的顏色，加原本在調色盤裡的髒顏色。

15. 枝幹完成，接下來加些葉片，先用土黃色畫出形狀，在黃色未乾的時候，加一點淡酞青綠或者綠松石做漸層，部分葉片上完色後加水虛化掉。

16. 葉片用不同大小來搭配，全部一模一樣就太呆板了，上色的時候要是水分加多顏色變深，就用沒有顏料的筆把多餘的水分吸掉，顏色就變淺了，不然有幾枚非主流的深色葉片會顯得很突兀。

17. 畫完的結果。

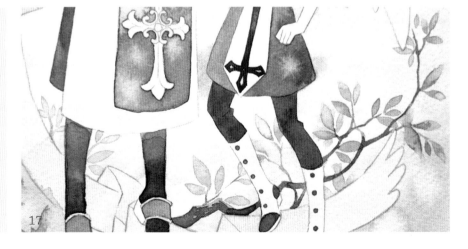

17

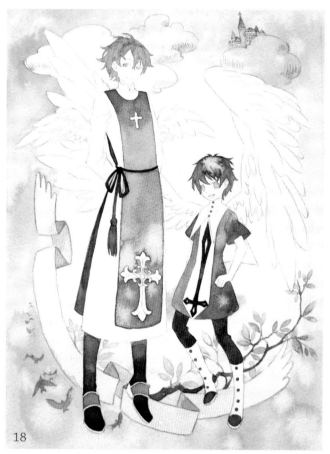

18

18.這次的背景邊框似乎簡潔了些，不過因為人物本身的服飾和顏色就比較簡潔，背景畫得太繁複會搶人物的風采的，這樣就可以了。

19.開始畫白色部分的陰影，調色盤上還剩很多藍色和綠色，加上一些白色混合，一般畫白色物體的陰影我都要加些白色去調和。要是直接用淺藍色或淺綠色畫陰影的話，就不是白翅膀，而是藍翅膀。

20.塗水，然後塗點加了白色的淺藍色，把翅膀的大層次區分出來。

21.開始畫翅膀上的紋理細節，色塊畫完後加水局部暈染。

19-1

19-2 19-3 20 21

22-1

22.小的翅膀畫起來簡單多了，不用一根根畫羽毛的細節，把主要的層次分出來就行了。

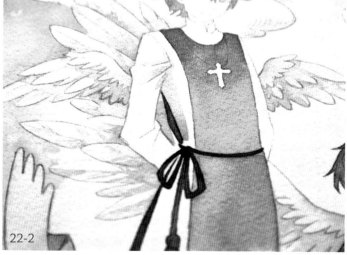

22-2

161

23 24-1 24-2

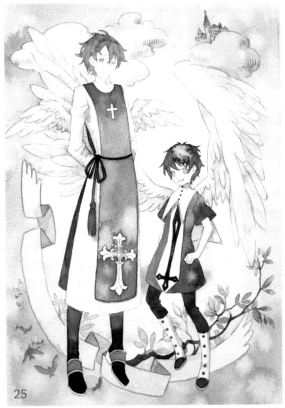

25

26-1

26-2

27-1 27-2

23. 青年身上衣服的白色部分陰影，加入了申內利爾的深群青，陰影主要集中在手臂上的褶皺部分。

24. 也畫一下正太身上的陰影。

25. 這樣看陰影的顏色還是淡了些，所以加第二層是有必要的。

26. 當然也不能忘了皮膚色，簡單上一層就行了。

27. 用更深的陰影色加深翅膀的層次，比較大的羽毛就畫得精細些，小的羽毛則畫得簡單點。

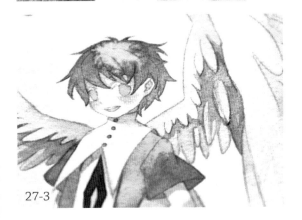

27-3

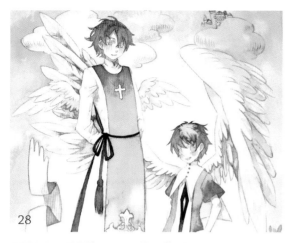

28

28.正太的翅膀畫得差不多了。

29.青年的翅膀陰影加了點紫色，大點的羽毛畫得精細些，其他從簡。

30.這樣翅膀部分就畫好了。

31.開始畫服飾上藍色部分的陰影，十字項鍊雖小，也畫一下陰影。

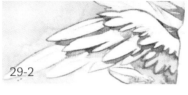

29-1

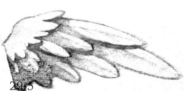

29-2

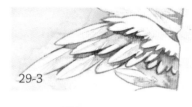

29-3

29-4

29-5

29-6

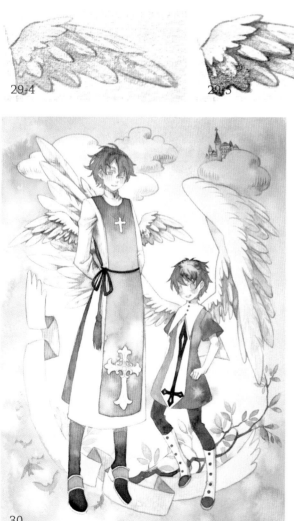

30

31-1

31-2

32-1

32-2

32.正太衣服上的陰影用了DS的酞青綠松石、史明克的普魯士綠、申內利爾的鈦綠松石來調和，都是比較深的藍綠色。小紙覺得前面的陰影畫淺了，於是又加深了一些。

34-1　　34-2　　35-1　　35-2

33. 也畫一下腰帶投射在衣服上的陰影和腰帶自己上面的陰影層次。

34. 而褲子、鞋子的陰影也簡單畫一下。

35. 十字架完全留白的話就顯得單調，用淺藍色畫些紋路細節，顏色要比周圍的藍色底色要淺。

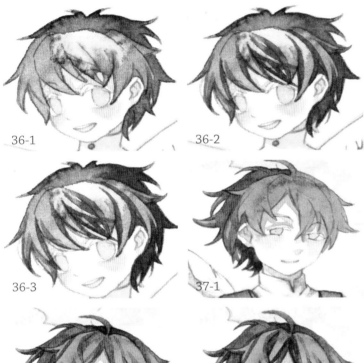

36-1　　36-2

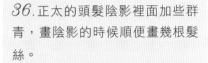

36. 正太的頭髮陰影裡面加些群青，畫陰影的時候順便畫幾根髮絲。

37. 青年頭髮脖子後陰影最深的部分也加入了一點藍色。

38. 最後畫龍點睛，手繪部分完成。

39. 掃描進電腦後，要改的地方不多，所以修圖部分就不囉唆，主要是把顏色提亮一點，就大功告成。

36-3　　37-1

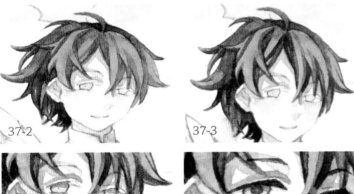

37-2　　37-3

38-3　　38

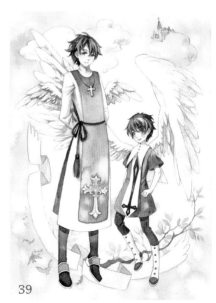

39

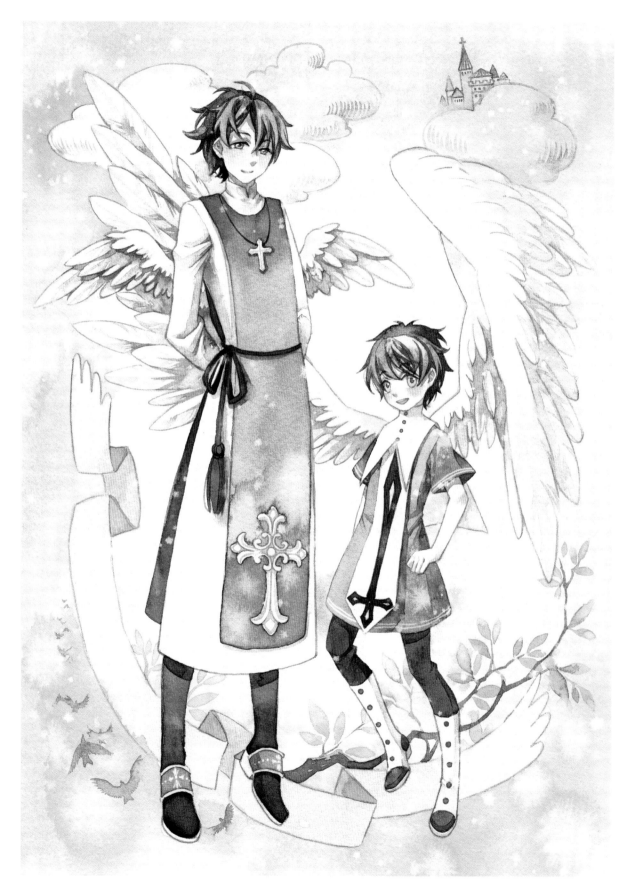

❧ 魔界人物登場 ❧

畫草稿的時候決定畫兩個魔界人物，魔界人物的翅膀很多是蝙蝠狀，還有長長的箭頭尾巴作為配套裝備。除此之外他們還有黑色的羽翼。

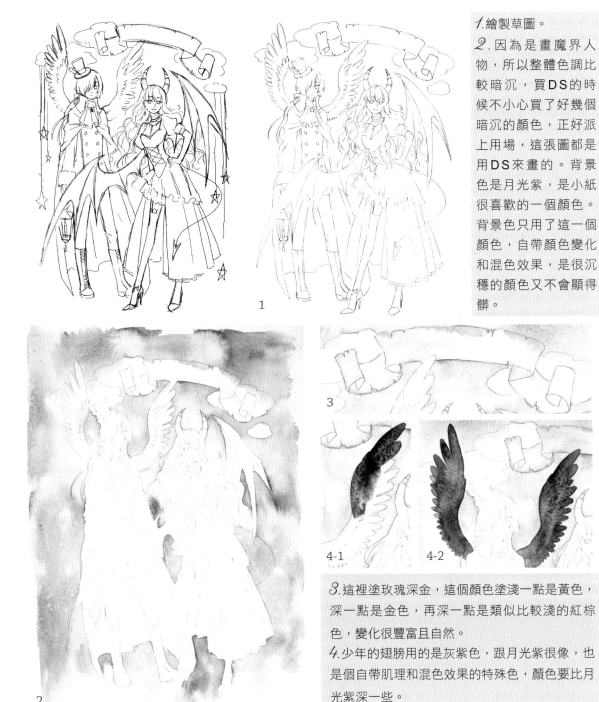

1

2

3

4-1

4-2

1.繪製草圖。

2.因為是畫魔界人物，所以整體色調比較暗沉，買DS的時候不小心買了好幾個暗沉的顏色，正好派上用場，這張圖都是用DS來畫的。背景色是月光紫，是小紙很喜歡的一個顏色。背景色只用了這一個顏色，自帶顏色變化和混色效果，是很沉穩的顏色又不會顯得髒。

3.這裡塗玫瑰深金，這個顏色塗淺一點是黃色，深一點是金色，再深一點是類似比較淺的紅棕色，變化很豐富且自然。

4.少年的翅膀用的是灰紫色，跟月光紫很像，也是個自帶肌理和混色效果的特殊色，顏色要比月光紫深一些。

5

*5.*想到黑暗的顏色，就會想到紅配黑，於是畫面上要有紅色，就把這個代表熱情的顏色先給女生吧。用的是DS的有機朱紅。

*6.*少年這邊打算用藍色，顏色是碳酸銅藍，衣服上顏色加的水比較多，比較淺，斗篷部分水加的比較少，在底色未乾的時候加上更深色的陰丹士林藍。

*7.*畫下面斗篷的時候，先塗水，再畫黃色的燈光，再淺淺地塗一層碳酸銅藍，最後再加陰丹士林藍，還混合了一點靛青。

*8.*畫蝙蝠翅膀時骨幹的部分留白，靠近燈的部分顏色要塗淺一點，第一層顏色用的是純蘇打石藍，是個自帶顆粒效果的顏色，和灰紫的大顆粒不同，純蘇打石藍的顆粒要細一些。深色部分疊加了陰丹士林藍。

*9.*另一邊的翅膀畫法也一樣，先畫淺色，再加深色。

*10.*頭上的角也是用純蘇打石藍。

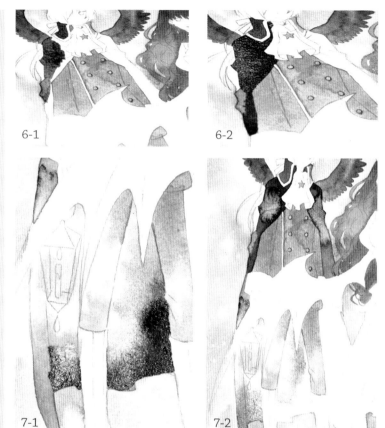

6-1

6-2

7-1

7-2

8-1

8-2

9-1

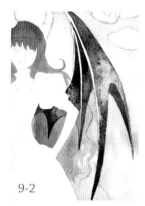

9-2

10

11-1

11-2

*11.*袖子部分用的是玫瑰金，鞋子是極有女人味的紅色高跟鞋。

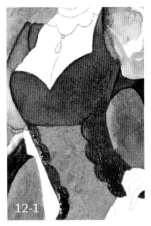

12-1

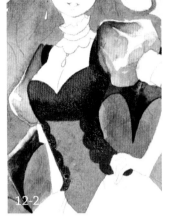

12-2

12. 這個部分原本用了玫瑰洋紅，但是覺得顏色不夠深，又加了玫瑰紫。

DS家很多紅色翻譯成中文都是以「玫瑰」開頭，原文是Quinacridone，實際上這個翻譯成中文不是「玫瑰」，而是喹吖酮，這個以Q開頭的紅色系是DS家的招牌顏料。有些原料已經被他們壟斷，只有他們家有這個顏色，顏色都很濃郁，屬於買了不會後悔的顏色。另外以Pyrrol開頭的紅色也不錯。

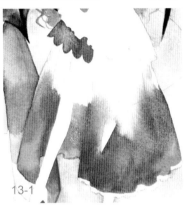

13-1

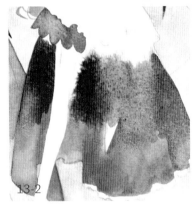

13-2

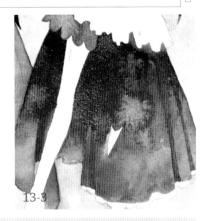

13-3

13. 裙子的面積大，正好做一下漸層效果。底色是深茜草紅，第二層是玫瑰洋紅，最後是玫瑰紫，後面再故意滴些清水做水痕效果。

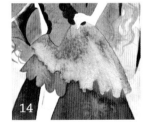

14

14. 這層裙子的顏色選擇失敗了⋯⋯其實這也是小紙個人很喜歡的顏色，葉綠色，Cascade Green，是個剛塗上去溼的時候是綠色，乾了之後會透出藍色自帶混色效果的特殊色。它的顆粒肌理比較大，所以不適合畫輕飄飄的裙子⋯⋯不過DS家很多特殊色都是等級比較高、比較貴的礦物色，這個顏色卻是等級1的，價格是最便宜的。

15-1

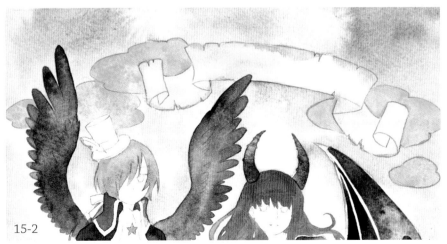

15-2

16

17-1

17-2

18-1

18-2

15. 少年的頭髮是純天河石綠，也略帶顆粒，不喜歡顆粒效果的同學，最好不要購買「純」字開頭的顏色，它們都是些礦物色，基本上都會帶有肌理效果。

16. 背後雲朵用的顏色是鈷藍綠。

17. 帽子和領巾都用紅色塗一下，順便幫眼睛也填色，同時做簡單的漸層。

18. 然後給燭燈和靴子填色。

19. 到此所有的底色都填完了。

20. 開始畫細節，先塗皮膚色，少年臉頰上直接塗皮膚色，女生就幫她加點腮紅。

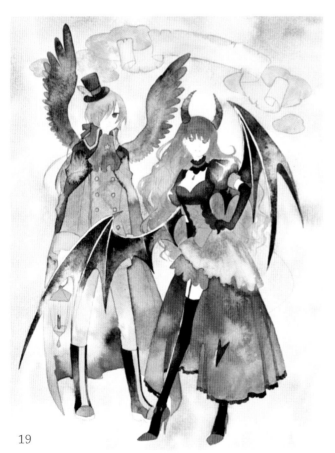

19

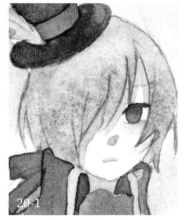

20-1

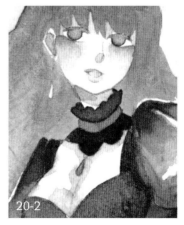

20-2

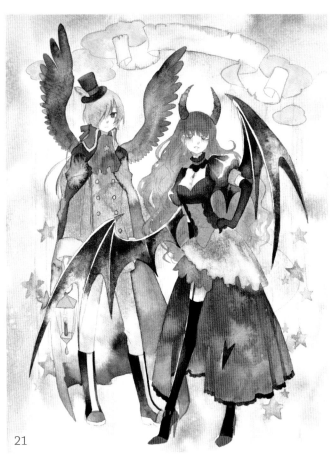

21

21.背景星星的輪廓不需要那麼明顯，於是加水把局部暈染掉，黃色部分的星星是用玫瑰金，是個深受歡迎的顏色。除此之外，還畫了藍色的星星。藍色也用深淺不同的藍，星星的大小也各有不同，這樣才不會單調。

22.這裡也使用玫瑰金，也只用了玫瑰金一種顏色，這個顏色淺色時像黃色，深的時候又偏棕色，是個變化豐富的顏色。

23.少年的頭髮陰影是底色的純天河石綠混一點藍色，柔順的長直髮很容易就畫好了。

24.最難刻劃的這位女生的長卷髮，先把前面瀏海和後面頭髮的前後層次用加深的顏色表現出來。

22

22

24-1

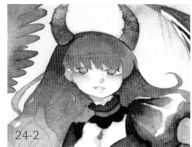

24-2

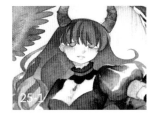

25-1

25-2

25.這層陰影色用的是紅色（Pyrrol Red），順便把領巾的陰影也塗了。

26.繼續把頭髮的層次畫得更細緻一些。

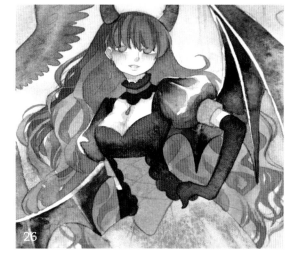

26

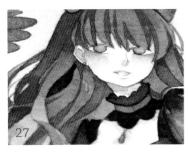

27. 再畫第二層暗沉一點的顏色來豐富頭髮的層次，往紅色裡面混入一點藍色。

28. 其他紅色底色的衣服陰影也畫好。

29. 翅膀的陰影不想畫太多繁複的層次，所以畫得簡單一些，用的顏色是靛青。

30. 靴子的繫帶，注意腳上的部分和靴筒上的透視不一樣。

31. 衣服上的陰影色是陰丹士林藍，也一併畫袖口陰影。

32. 斗篷上的陰影用的是佩恩灰，這是個偏藍的灰色。

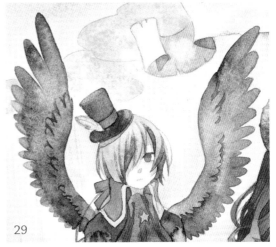

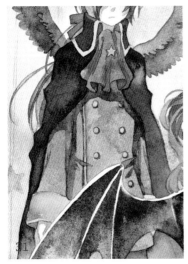

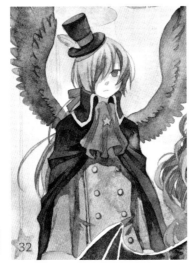

33. 這個裙子看起來就像在沙地上打滾一樣。陰影用純天河石綠，更深色的部分加入了靛青。

34. 覺得畫面的重心還是不夠明顯，想要有深色包圍住兩個人，然後是兩人的背後是淺色的效果，於是再用月光紫將顏色加深。這次調色的時候少加一點水，就會比第一層顏色深，也是先塗水，然後再上色。

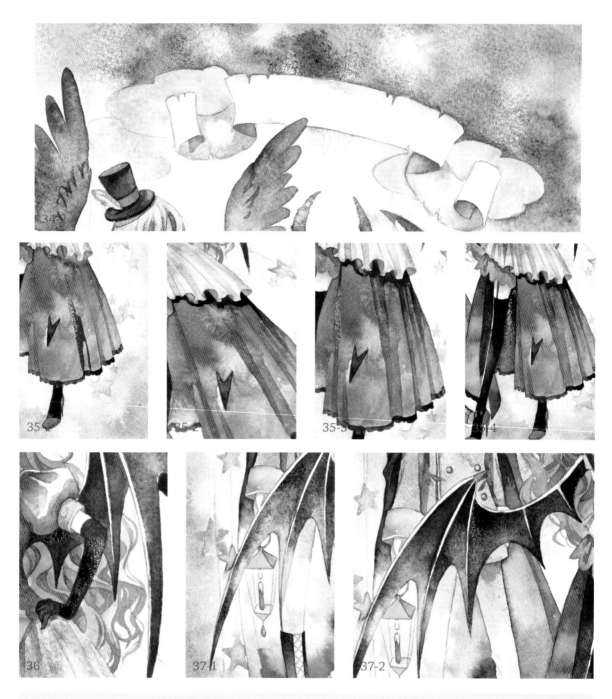

*35.*裙子的陰影，也是和底色一樣依次疊色做漸層的陰影效果。

*36.*黑手套和翅膀的顏色覺得不夠黑，於是加入局部黑色來加深，不需要太深的地方用陰丹士林藍。

*37.*先把黃色燈光映照在翅膀上的黃色加深，再加深翅膀本身的藍黑色。

38-1

38-2

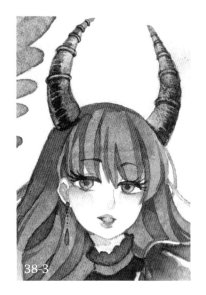

38-3

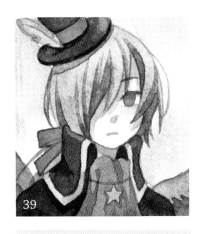

39

*38.*把一些要塗黑色的細節部分畫好，如女生的尾巴，衣服上的黑色蕾絲和繫帶，幫角加上陰影。

*39.*少年就這樣保持呆滯的眼神，瞳孔都不用畫了。

*40.*這樣手繪部分就完成，掃描進電腦進行最後的修整。

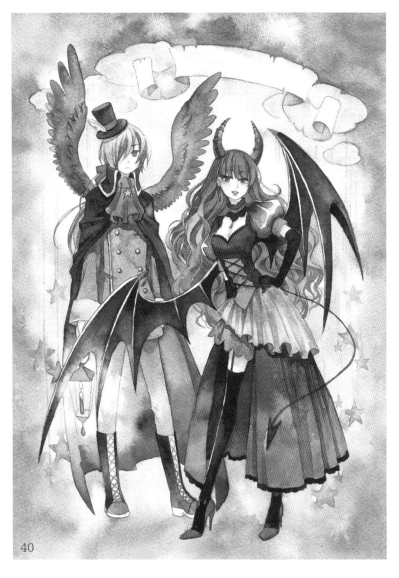

40

*40.*複製背景圖層。把中間的部分刪掉，然後圖層模式設定為正片疊底，不透明度降低些，把背景色加深，因為掃描出來的效果比原圖更顯得背景色不均，加深後不均的感覺就沒那麼明顯，但是又不需要顏色太深，所以把透明度降低，其實填充降低效果也是一樣的。圖層1是新建的圖層，以人物為中心的中間部分用筆刷塗了些白色色塊，和四周的深色背景邊框對比更強烈一些。

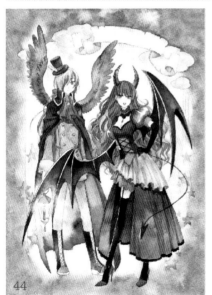

*42.*選擇橡皮擦工具，找一個柔和的筆刷，把第二層疊加的圖片留下的僵硬邊緣擦掉。

*43.*把邊緣柔化，兩個圖層就很自然地融合在一起了。

*44.*檢查一下四邊，發現有漏掉沒擦的地方就補上，不然要是後面合併圖層就不好改了，這樣背景色就加深了一些。掃描後才發現這張圖是這一章裡面背景最簡單的，總覺得虧待了這兩位，於是決定加點什麼來錦上添花。

*45.*選擇模擬毛筆筆觸的筆刷，由於背景色比較深，所以用淺色來畫，因為是畫這樣的角色，於是覺得荊棘很合宜。

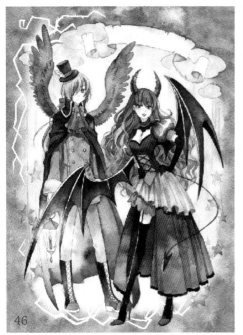

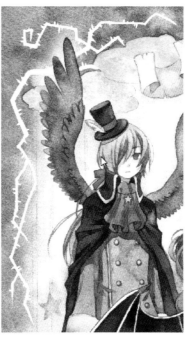

46

46. 先把大的枝條走向畫一下，估計線條畫得繃直、僵硬，畫完再加上些大小不一，等距不一的小刺。

47. 在筆刷裡選一個覆蓋力比較低的手繪筆刷。新建一個圖層，在右上角畫一些形狀簡單的玫瑰。畫的時候注意整體的搭配，大家可以看到右上角的玫瑰畫了又擦掉改過，左邊已經有荊棘就不畫那麼多玫瑰，只畫散落的兩朵。

47-1

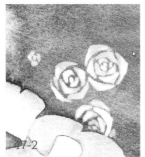

47-2

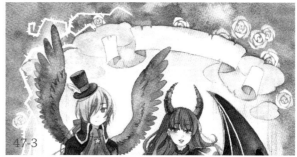

47-3

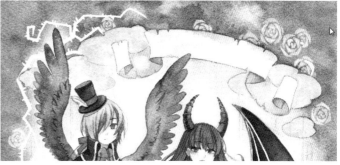

48. 玫瑰這個圖層模式設定為疊加，不透明度也降低一些，這樣能更好地和背景融合在一起。

49. 女生的頭髮火紅，但紅色是比較難印刷的，不同的紅色在原稿上很清楚，印刷出來卻是都差不多的一塊。所以用套索工具圈選頭髮部分，按一下滑鼠右鍵，選擇「透過複製的圖層」，然後用曲線把複製的圖層顏色調亮一點。

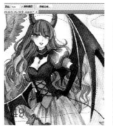

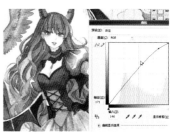

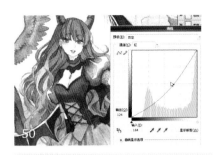 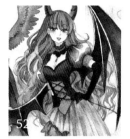

*50.*在紅通道中把曲線往下拉，讓顏色整體偏向綠那邊，頭髮裡面有些陰影原本太鮮紅，現在變得沉穩些，正好。

*51.*調完曲線，用柔化些的橡皮擦把多餘的部分大概擦一擦。

*52.*其實就是不要太紅，飽和度不要太高，以免印刷時不同深度的紅混在一起沒有層次。

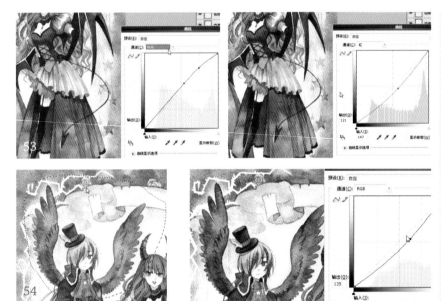

*53.*身上的紫紅色也覺得深了一點，圈住，複製圖層，曲線調亮，然後在紅通道裡往綠色那頭拉，原本紫紅色的部分會偏藍紫色一些。

*54.*圈住少年的翅膀，複製，加深。

*55.*擦掉尖端，只剩下下半部，這樣就只有下半部顏色加深了一點。

 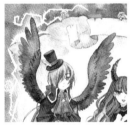

*56.*仔細看覺得絲帶的陰影不夠深，圈住，複製。

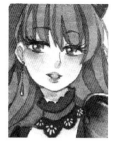

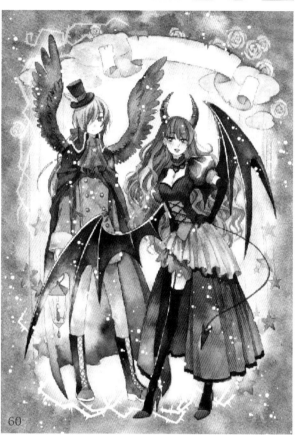

*57.*作為陰影，飽和度高了些，按快速鍵Ctrl+U調出「色相／飽和度」面板，把飽和度調低一些。再調出曲線，藍通道，讓顏色不那麼黃。

*58.*新建一個圖層，用鉛筆筆刷為惡魔畫眼睛和耳墜的高光，順便還畫了下脖子上蕾絲的鏤空花樣。

*59.*把多餘的部分擦掉，雲朵就改好了。

*60.*用自製白點筆刷加上一些類似飛白效果的白點。

*61.*擦除一些多餘的白點，圖層模式設定為疊加，降低一些不透明度，完成！

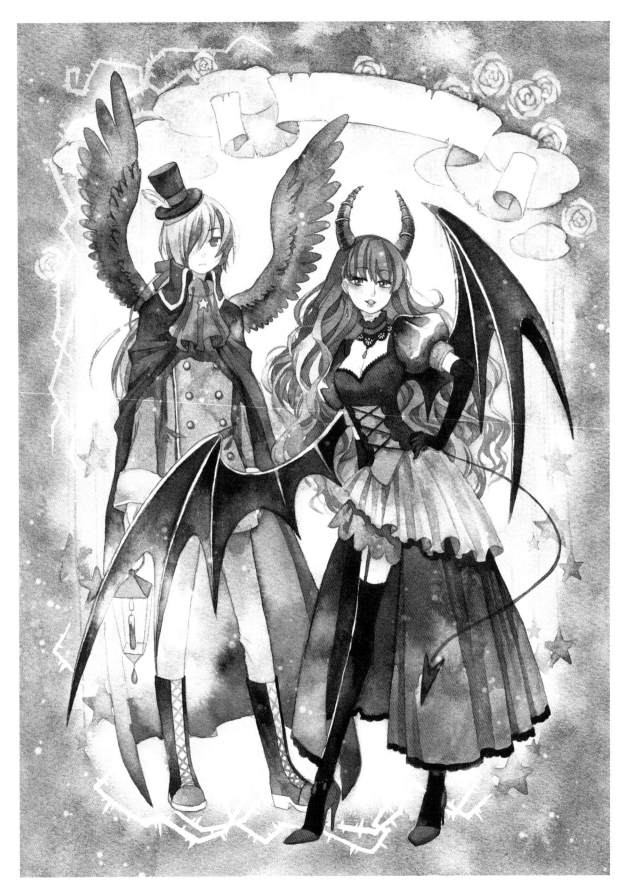

Chapter

5

水色小物
與美味

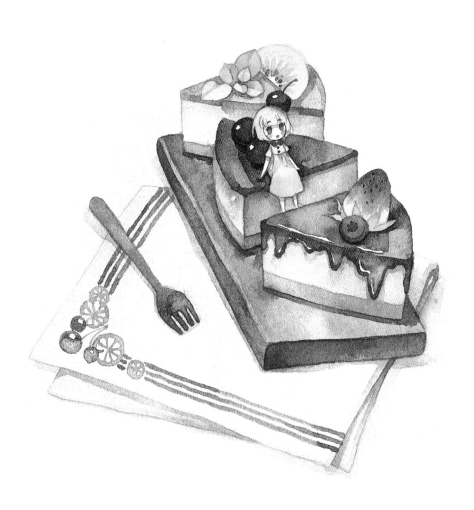

❦ 玻璃瓶裡的祕密 ❦

一般主體是小道具的話，我都是把道具放大特寫，人物縮小作拇指姑娘或者小精靈來「打醬油」。這裡把小人放在瓶子裡，還想在瓶裡插些花花草草。突然靈光一現，就讓花從他們頭上長出來吧！結果被學生看到了，吐槽「這是真的腦袋開花和腦袋長草啊」！

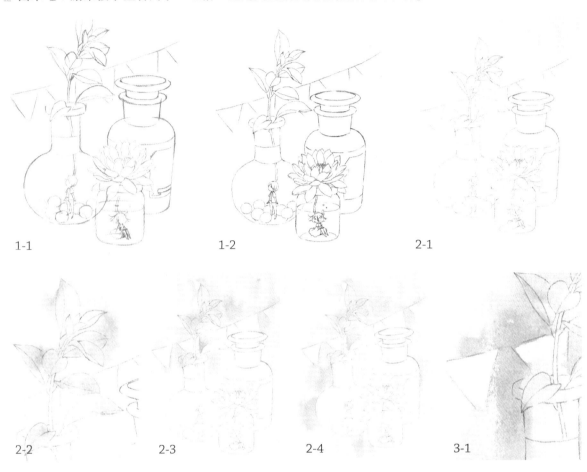

1-1　　　　　　　　　1-2　　　　　　　　　2-1

2-2　　　　　　　　　2-3　　　　　　　　　2-4　　　　　　　　　3-1

*1.*這次紙用的是哈尼姆勒的維納托系列，是可以同時作水彩紙和素描紙，180克，粗紋。顏料是日本的荷爾拜因。

*2.*把紙面打溼，蘸取史明克的固體牛膽汁塗上一層，然後塗葉綠色，這個顏色是偏黃色多一點的淺黃綠色，有一些塗到瓶子上也不要緊。葉子塗的是暗綠色，這個顏色是比較深的黃綠色系。

*3.*這個時候背景還是溼的，之前無論打溼還是上色用的都是秋宏齋的雪狐和蘭蕊，蓄水性比較強。這時繼續用永固綠NO.1來加深背景，顏色儘量不要塗到瓶子的邊緣。這個是玻璃瓶高光需要留白的部分，但是瓶子中間可以塗一點背景色，這裡的瓶子都設定為透明的玻璃瓶，所以會透出背景的顏色。

3-2

4-1 4-2

4. 再用鈷綠加深一層，這次顏色可以塗到葉子，但是不能塗到瓶子上。

5. 鈷綠太清新了，顏色還不夠深，所以又加了一點點綠松石藍在瓶子周圍，一邊上色一邊做水痕。剛開始覺得做不出想要的水痕效果，不甘心，不停地做⋯⋯ 然後不小心做了很多水痕。因為玻璃瓶要在深色背景中透明感才會更明顯，於是畫面下面用鈷藍加靛青來再次加深。

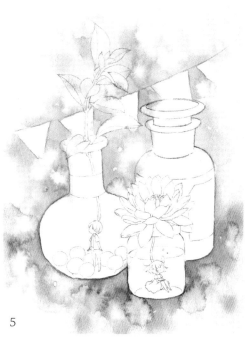

5

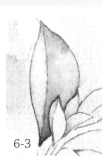

6-1 6-2 6-3

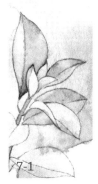
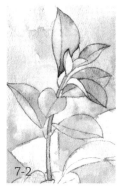
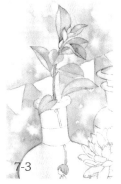

7-1 7-2 7-3

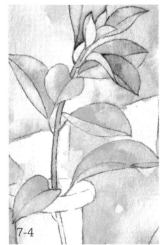
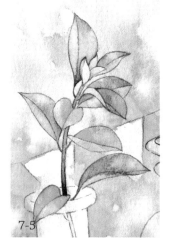

7-4 7-5

6. 終於畫完背景，先來搞定這個葉子，用暗綠色畫中間的嫩葉和旁邊大葉子的層次，覺得大的那片顏色濃了一點，用清水輕輕把多餘的顏色擦掉，用筆吸走，然後換用翡翠綠加深層次。

7. 慢慢從上往下畫，除了暗綠和翡翠綠，後面還加了鈷綠。但是覺得和背景色的深淺對比不明顯，於是在部分葉子裡加了綠松石來加強對比度。

8-1

8-2

9-1

8. 開始畫瓶子，先在中間塗淺鈷綠松石，然後用筆把顏色向四周抹開，用的筆是秋宏齋的秀意，覺得大面積塗色還是蓄水性強的筆比尼龍毛的筆好用。

9-2

10-1

10-2

9. 畫的時候留出高光和反光，瓶子周圍要留出一條白邊來。瓶子中間加了一點鈷藍，但是加上去的顏色不要太深，畫的時候注意和背景對比，不能比背景顏色深。

11-1

11-2

12-1

12-2

10. 瓶子下先塗水，再塗靛青作為瓶子的陰影，讓顏色和背景色一樣自然暈開。裡面的果子是青色的，光源設定右上方，所以右上小半部分作為高光留白，把永固綠NO.1塗在左半邊。

11. 用合成綠把果子顏色加深一層，再用白色加靛青調及一個深度和飽和度都被降低的顏色出來，作為果子投射在瓶底的陰影色。顏色滲透一些到未乾的果子上面也沒關係，正好可以做環境色。

12. 用清水把陰影色塊邊緣抹開一些，覺得整體的陰影還是淡了點，立體感不夠，於是把果子和瓶底的陰影都加深一點。

13. 為了更突出瓶子的透明感和強調瓶子的外輪廓，在部分輪廓外塗水，塗深色，將這個瓶子周圍的背景色加深一點。

13-1

13-2

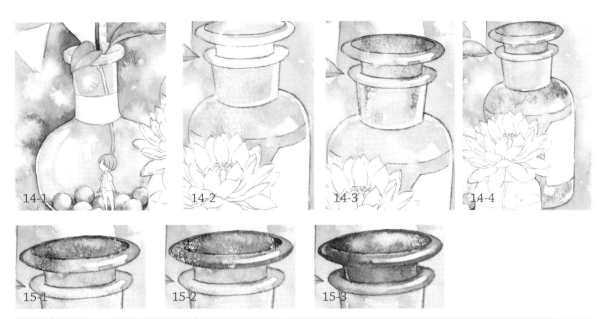

14-1 14-2 14-3 14-4

15-1 15-2 15-3

14. 前面那個瓶子是透明無色的，而這個是藍色的半透明瓶子。先塗淺鈷綠松石，一邊塗一邊估算會有高光的地方來留白。再加上碳酸銅藍，瓶子的顏色整體要比背景深，透過顏色的深淺對比從背景中凸顯出來。

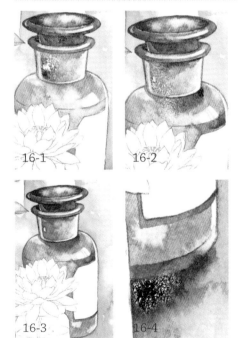

16-1 16-2

16-3 16-4

15. 瓶口用更深的顏色來刻畫細節，高光和反光部分注意留出來。

16. 整體上瓶口上面的顏色比較深，到了瓶身就顯得比較淺，做一個從上到下的大的漸層，瓶底下面也塗水，用塗靛青作為陰影。

17

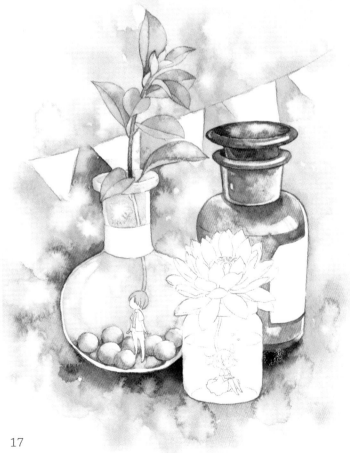

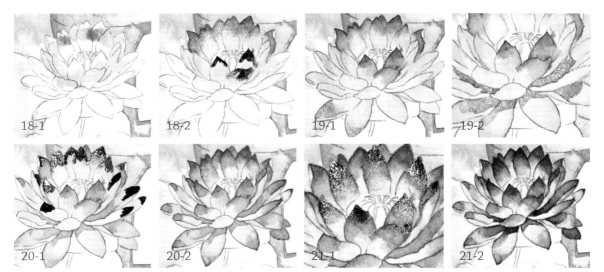

18-1　18-2　19-1　19-2

20-1　20-2　21-1　21-2

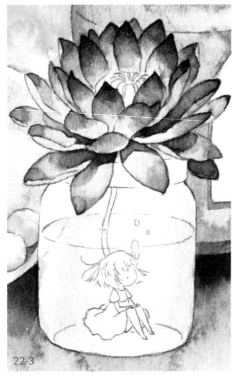

22-3

17. 這個時候畫面上顏色已經填得差不多，開始刻畫最前面的小瓶子。

18. 先幫蓮花塗黃色花蕊，花瓣上塗一圈孔雀藍。在花瓣尖端塗用喹吖啶酮洋紅和錳紫調和出來的紫紅色，上色後用清水筆將顏色輕輕地往下抹開來做漸層。

19. 下面的花瓣就不帶紫色了，花瓣尖端是比底色深一點的藍色，用暗沉一點的藍色來畫花瓣上的陰影。

20. 把花瓣上的紫紅再加深一層，想要比背後的藍色瓶子更深，強調出藍蓮花的外輪廓，才能把前後的層次更明確地劃分開來。仍是上色後加水往下抹來做漸層。

21. 最中間的幾片花瓣在最上邊再加上永固紫，陰影部分也用靛青再加深。

22. 畫得差不多了，開始畫下面的瓶子和小人兒。瓶子是無色的，但是水是碧藍色，先塗一層淡淡的藍色。

23. 上面這一圈先在邊緣處塗一點暖青藍，然後用水抹開，顏色不需要這麼深，所以用筆吸掉多餘的顏色，調整成淺色。下面這面先在邊緣處塗鈷綠松石，然後用水抹開做暈染。

23-1

23-2

23-3

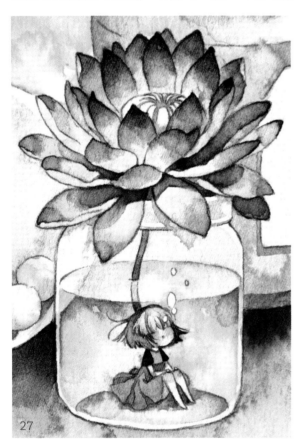

24. 再加一層暖青藍，裙子最先塗的是丁香紫，這是個不透明的淺紫色，因為塗太濃線稿都看不到，於是把多餘的顏色吸掉，加上一點其他的玫紅色系的顏色來混色。

25. 瓶子本身是無色的，但是也會有環境色和背後物體的顏色，沒有水的上半部分要比有水的顏色淺，先塗色再抹水暈染。

26. 瓶子部分顏色反而要畫得更深些，少女身下也塗一圈做陰影。簡單畫一下少女的頭髮和衣服上的陰影。

27. 臉頰、膝蓋和手關節用朱紅做紅暈，這個小瓶子的部分就算搞定了。

28. 接著畫男生。把衣服的底色塗好，上衣選擇暖色，因為整幅圖都是藍綠色系，這裡用暖色會顯眼一些，順便補上果子的陰影。簡單畫一下衣服和頭髮上的陰影，臉上加點紅暈。

 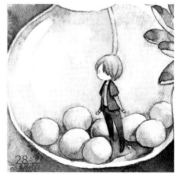

29-1

29-2

29-3

29. 接著完善瓶口部分，用更深一點的顏色來細化陰影和強調出高光，方法都是先塗色再塗水。

30. 在下面的瓶子中心部分再塗一層藍色，然後加水暈開。

31. 為瓶子上的花邊帶子畫圖案，不小心畫得複雜了些，玻璃花邊是用白墨水畫的。

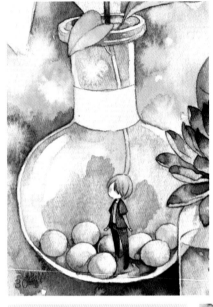

30-1

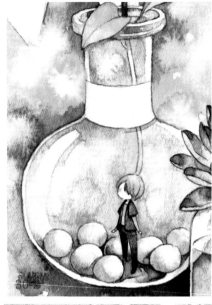

30-2

32. 用淺色為彩旗畫圖案。

33. 瓶子標籤上原本想畫花朵，想到前面花邊上的圖案畫得不是很如意，於是換成畫水果，然後……不知不覺畫得更複雜了……

34. 完成。

31-1

31-2

32

33-1

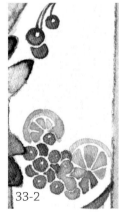

33-2

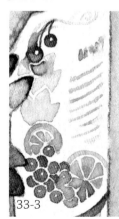

33-3

186

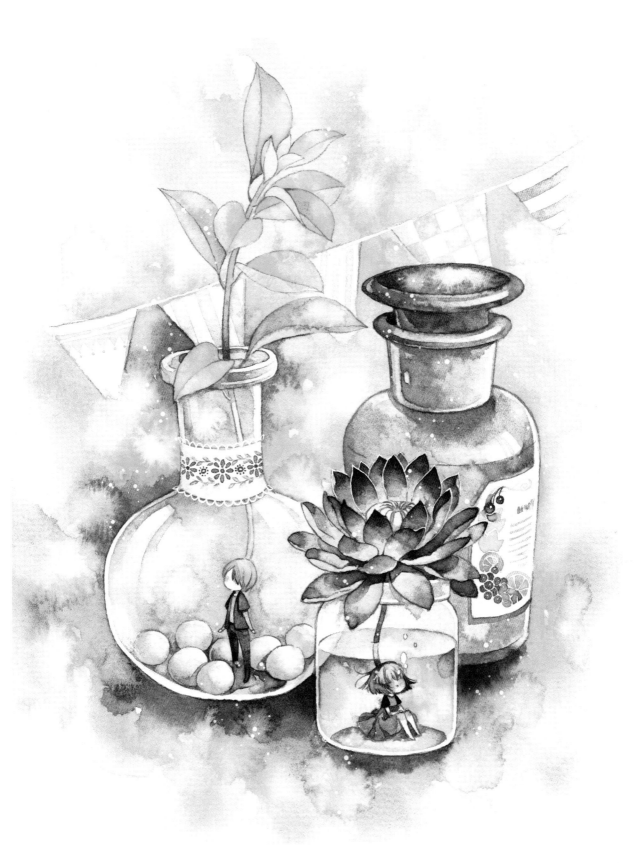

毛線球少女

把毛線球當花瓶是不是很別致？現在裡面插的花是金合歡，像是一個個黃色的毛絨小球，很可愛，和毛線也很搭。裡面的少女只探出一個頭，頭上有兩團故意畫成毛線球的形狀。

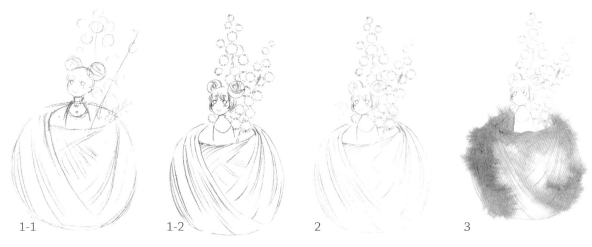

1-1　　1-2　　2　　3

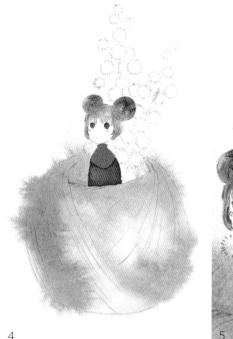

4

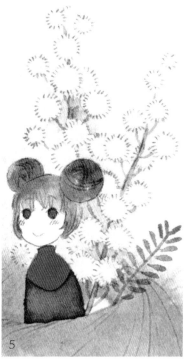

5

1.畫出草圖，紙用的是獲多福高白細紋。

2.背景先塗水，然後塗色，用檸檬黃和深拿坡里黃來調出一個自然點的黃色，單獨用檸檬黃的話會很鮮亮，作為背景不應該這麼高調、搶眼的。

3.毛線球也是要塗水，先塗MG的丁酮鎳金，在底色未乾前在局部塗上丁酮鏽色，讓顏色暈染出線稿外。

4.小人的整體顏色也是暖色系，然後要比毛線的顏色要深些，不然會混在一起。

5.用稍微深一點的黃色簡單區分一下金合歡的前後層次，然後用綠色描一下枝幹，再加一排葉子，因為是背景，不用畫得太精細，畫到這個程度就可以了。

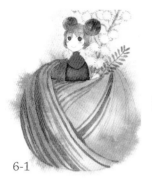

6-1

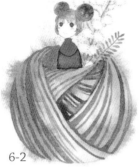

6-2

7-1

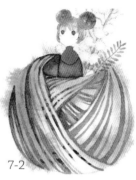

7-2

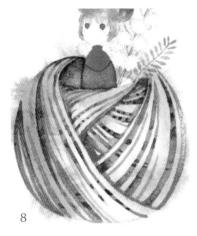

8

9

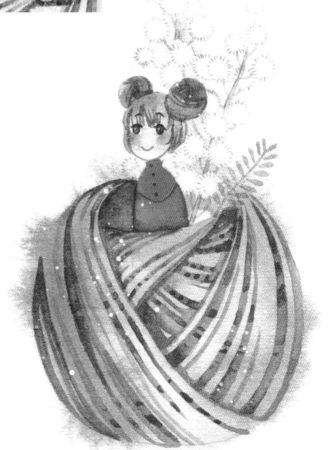

10

*6.*開始畫這張圖的主角——毛線球，先用丁酮鏽色把大致的陰影畫出來，被裹在裡面那層畫的時候局部用水暈開一些，故意畫得虛一點。

*7.*中心這個洞是整張圖顏色最深的地方，要比少女的衣服顏色深，不然少女的輪廓就顯現不出來了。

*8.*接著畫第二層更深的陰影色來細化和加深層次，裡面那層毛線雖然不需要一根根的畫清楚，但可以簡單畫一點陰影，畫得虛一點概括一下。

*9.*在這裡少女是配角，塗臉上的紅暈，頭髮陰影簡單畫了一下，就算完成了。

*10.*白點是掃描進電腦後加的，完成。

拼色茶杯

拼色茶杯是逛網路的時候看到的日本進口杯子，可謂一見鍾情，於是畫了個類似的。加上一個穿著配套拼色裙子的拇指姑娘。

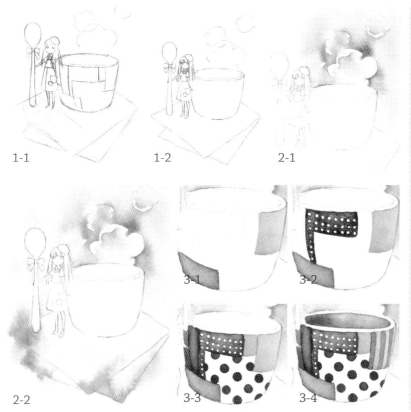

1-1　　　　1-2　　　　2-1

3-1　　3-2

3-3　　3-4

2-2

*1.*畫出草圖，為拇指姑娘加上貝雷帽後，覺得手上不應該拿勺子，應該拿畫筆。紙用的是獲多福高白細紋，190克。顏料是各個牌子混用。

*2.*把背景部分打溼，然後在茶杯上的水氣附近先塗淺橙色，然後在水氣邊緣再加一點粉紅色，水氣的外輪廓線部分注意留出一條白邊。杯子下的餐巾用黃色和橙色渲染。

*3.*杯子的整體顏色是偏紅色的暖色系，加上簡單的波點和條紋圖案，不同的波點大小就能給人不同的感覺。

*4.*拇指姑娘和勺子是和杯子配套的色系，連襪子都是不同的顏色。貝雷帽覺得大紅是最適合的。

*5.*整張圖的底色就算塗好了。

4-1

4-2

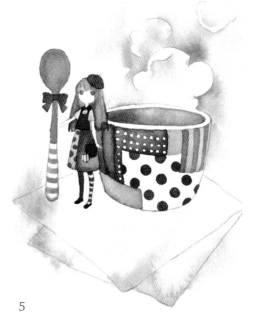

5

6-1

6-2

6.餐巾邊緣部分打算畫格子圖案。先畫橫豎粗細都差不多的幾道條紋，再用比底色深一點的紅色將橫豎線相交的方格再塗一次，模擬橫豎線都是透明的，然後重疊的地方顏色會有加深的效果。

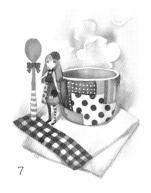

7

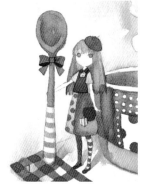

1

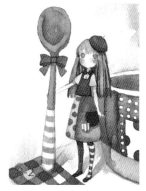

2

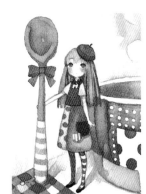

3

7.光源設定在左前方，幫勺子、拇指姑娘、杯子和餐巾畫上簡單的陰影，陰影末端用水抹一下，既是虛化，也是做漸層。

8.大的陰影畫完後，開始畫細節的陰影。先畫勺子及其上面的蝴蝶結陰影，然後再畫少女身上的陰影。因為原畫很小，想畫得很細也不可能，少女是陪襯的，主角是旁邊的杯子，所以也不必畫得很細緻。

9.完成。

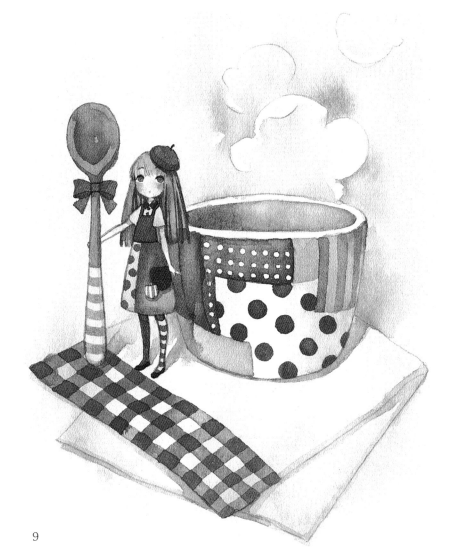

9

191

請問現在幾點了

說到時鐘，提到童話，腦海中就想起經典的愛麗絲裡的兔子先生和他的懷錶。鑒於懷錶已經被他坐到了屁股下，手上就只能端著杯咖啡。懷錶上的時間沒有什麼特殊意義，單純是正好這個形狀比較好看。

1-1

1-2

2

1.畫出草圖，紙用的是溢彩的亞克力，細紋，麻棉，360克，很厚。用複製臺複製線稿的時候不是很清楚。只用過這一張，所以對這種紙沒有太大感觸，使用感受一般。顏料用的是美國的MG。

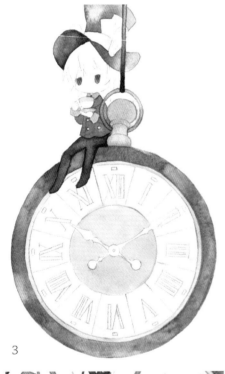

3

4-1

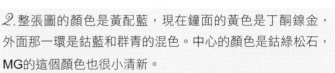

4-2

5

2.整張圖的顏色是黃配藍，現在鐘面的黃色是丁酮鎳金，外面那一環是鈷藍和群青的混色。中心的顏色是鈷綠松石，MG的這個顏色也很小清新。

3.鐘錶的顏色基本平塗就可以了，兔子先生身上的就用一些漸層，如帽子和褲子部分。大部分顏色是藍色系的，然後小面積的部分，如袖口和扣子用黃色，因為是白兔，所以頭髮和耳朵部分都是白的，不用塗底色。

4.錶盤上的數字顏色想要豐富點，來增加點細節，所以上色的時候分別用了深蔚藍和群青來混色。先塗一種顏色，塗局部，然後再用另一種把剩餘部分補上，這個時候前面的顏色還沒乾，所以會和後面上的顏色融合銜接起來。

5.中間指針想要顯眼些，所以顏色比其他部分的顏色都要深。

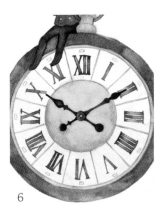
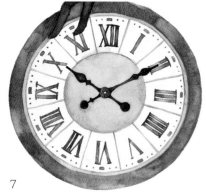
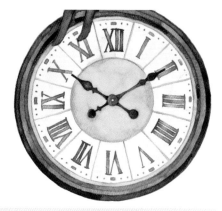

6 7

*6.*數字之間的分隔號也是用鈷綠松石來描，正好數字所在的圓環兩邊顏色都是綠松石，因此選擇這個顏色才最合適。

*7.*數字外那一輪小刻度用的是綠松石，這個顏色比鈷綠松石深很多。幫外面這圈畫陰影，製造立體感，光源設定在上方，所以最外面的這圈陰影上半圈顏色淺些，下半圈顏色深一點。而內裡那圈陰影就相反，用的顏色是普蘭和群青。

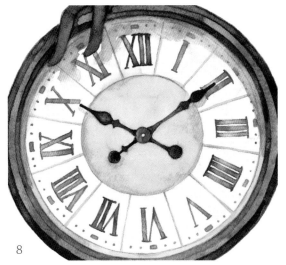

8

*8.*因為周邊藍色那圈是立體的，勢必會在上頭的黃色表面部分留下陰影，還有兔子先生腳的陰影也別忘了，簡單畫一下懷錶上面的陰影。

*9.*開始畫兔子先生的頭髮和耳朵的陰影，陰影色是用白色加淺藍色調和的，然後把帽子投射在頭髮上的陰影加深一層。

*10.*腦後的頭髮也加深一些，瀏海的陰影局部加深來豐富層次感。

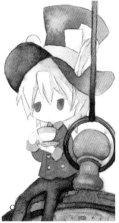
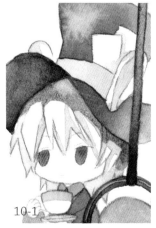

9-1 9 10-1 10-2

11.塗一下皮膚色和修
整一下小細節，如畫
上撲克牌的圖案和幫
耳朵加些紫紅色。幫
衣服和褲子加簡單的
陰影色塊，注意左腿
的顏色畫得深一些，
好和右腿的層次區分
開來。

12.畫好眼睛。

13. 完成。

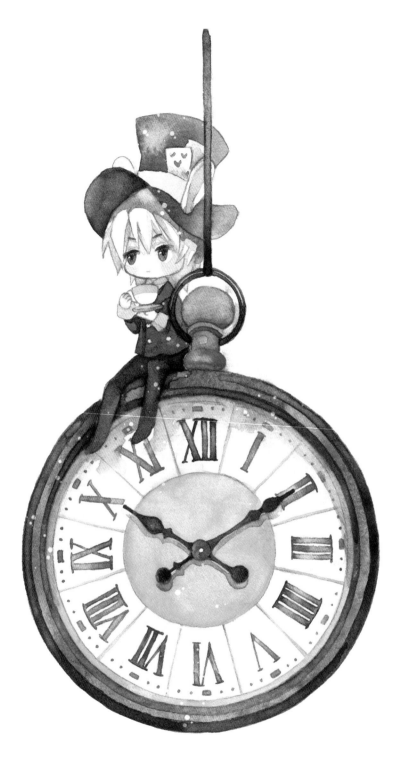

歐式茶杯姑娘

疊加的杯子故意畫得歪斜一點，若是正好的水平線會有點呆板。選擇形狀上比較歐式的茶杯，加上頂著小茶杯貴族打扮的姑娘。

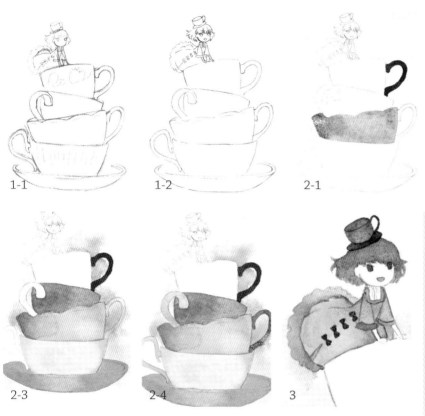

1-1

1-2

2-1

2-2

2-3

2-4

3

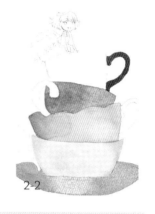

1.紙用的是獲多福高白細紋190克，顏料是各種顏色混用。

2.配色打算紅配藍，紅色主要是偏冷一點的玫紅色調，怕飽和度太高會刺眼，下面的盤子選擇一個比較暗沉的紅色做底色，但是後面就後悔了，最後畫得越來越暗沉……

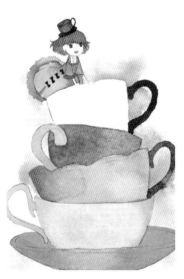

4-1

4-2

5

3.少女也是紅配藍，底色完成。選擇顏色的時候注意，選些深淺不同的顏色形成對比，所有色彩深度差不多會讓畫面有種「糊」在一起的感覺，最上面的杯子是白色底色所以不用塗。

4.白色杯子上畫水果圖案，因為是沒有打草稿直接畫的，最後畫的排列效果不太滿意，不過已經無法修改了。

5.下面的杯子加上藍色條紋，條紋順著杯子的形狀來畫，兩邊的條紋因為透視的問題要比中間的細一些。

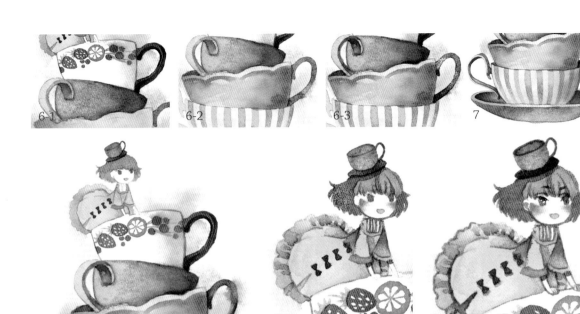

6-1　　　　　6-2　　　　　6-3　　　　　7

8

9-1　　　　　9-2

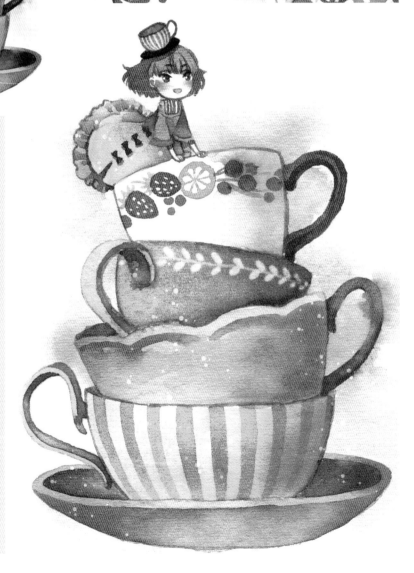

6.開始幫杯子加陰影，杯子身上的陰影都是先塗水，在右邊邊緣塗深色。把顏色往左邊抹做漸層，陰影的面積大概占杯身面積的三分之一 ——中間的藍紅杯子， 第一層陰影色畫完後覺得淡了，於是又加了一層。

7.把最下面的盤子陰影搞定。

8.杯子部分就算全都搞定，接著畫少女。

9.少女身上的陰影簡單畫一下，五官、頭上杯子、裙子蝴蝶結和裙子下擺花邊的陰影再細化一點，用勾線筆幫小手描線。

10.完成後的掃描圖非常灰暗。

下午茶的方糖姑娘

其實構思這張的時候想畫勺子為主題,但是只有勺子太孤單了,還是和杯子在一起比較好。於是成了愜意的下午茶主題,扔方糖的少女也特地設計成女僕裝打扮。

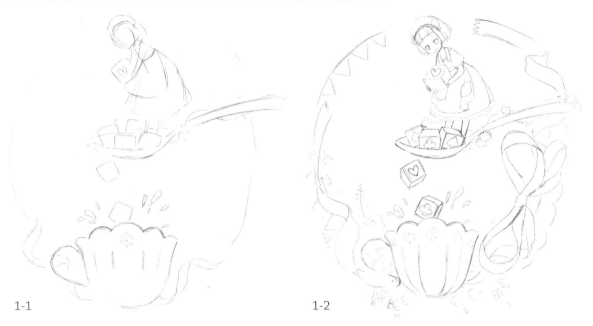

1-1

1-2

1.紙用的是阿詩細紋,描線的時候沒有把草稿裡的花果和彩旗畫進去,這些不需要描線也可以畫的部分可以不描,到時候還可以自由發揮,顏色主要用的是溫莎。

2.先塗水,然後塗淡淡的一層黃色底色,底色的形狀特地畫成一個把四周絲帶邊框都包圍起來的圓。

3.絲帶的顏色是永固玫紅多加些水調淺,上色前也先鋪一層水,故意讓部分顏色暈出線稿外。

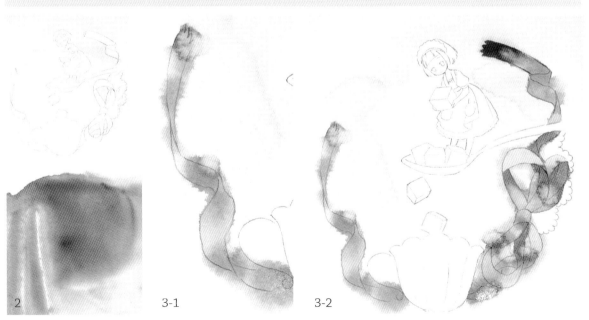

2

3-1

3-2

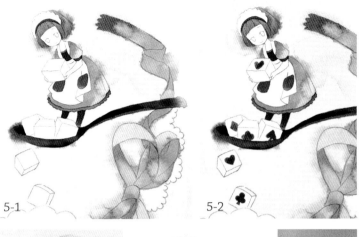

5-1　　　　　5-2

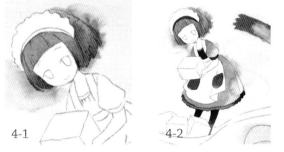

4-1

4-2

*4.*少女的頭髮也是用紅色，然後在頭髮尾端加更深的紫紅色做漸層效果。把少女身上其他部分的底色塗完，主要是玫紅和深紫色的搭配，圍裙和髮帶都是白色的，所以不用上底色。

*5.*想要讓勺子成為整張圖中最顯眼的部分，所以也用這張圖中最深的顏色深紫色，勺子內裡部分用更深的顏色，把大的立體感表現出來。方糖上的撲克圖案用的是金粉紅，但個人覺得很好看的一個紅色。

*6.*底色部分都上完了，開始刻畫背景的邊框部分，用溫莎橙和蜂鳥的那不勒斯紅黃調一個淺一點的橙色，用來畫小花。

6　　　　　7-1

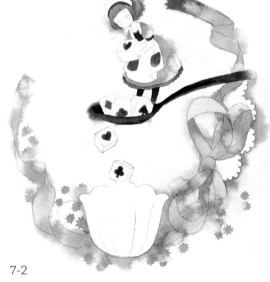

7-2

*7.*花朵主要集中在邊框的下半部分，注意不要畫超出之前用黃色底色的圓形邊框之外，不能破壞邊框整體的形狀，然後一邊畫一邊用清水暈開，畢竟是背景，有必要故意虛化一下。

*8.*勺子本身很簡單，所以畫草稿的時候設計讓小花纏繞上去裝點一下，畫的時候也不是隨處亂畫，按著草稿的枝條曲線來畫。

8

9-1

9-2

9.只有花似乎單調了，所以在右下角加些一些紅漿果，畫果子的時候注意留出圓點高光。左邊加上彩旗，不再是統一的紫紅色系，這種小面積的地方可以適當換成一些藍綠色，當然不能用太濃豔的顏色，以免喧賓奪主。

11

11.這樣背景部分就算是都搞定了。

10.用鈷綠松石來畫葉片，這個顏色清新又不會刺眼，和玫紅色系很搭配，比用翠綠之類的濃綠色好很多。葉片是兩頭尖的形狀，一片片地耐心畫，因為要是畫得怪異會很雜亂，最後幫果子加上深色的枝幹。

10

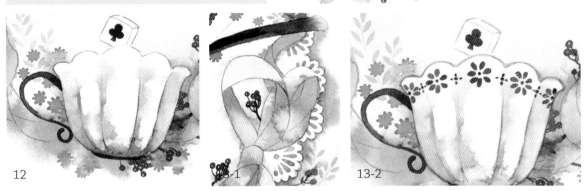

12

13-1

13-2

12.幫杯子塗水，然後在紙面溼潤的情況下，分別用淺紅色和淺紫色來畫簡單的陰影，因為杯子設定是白色的，所以陰影色不用太深。

13.在邊緣處加些小花圖案，然後用淺紅色為白色部分的邊緣描線。把杯子的輪廓強調出來，用畫杯子陰影剩下的粉紫色來畫蕾絲的鏤空水滴圖案。

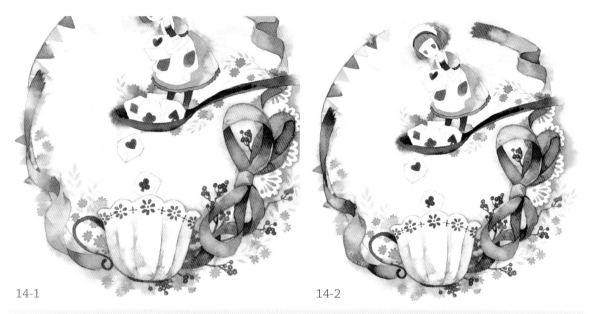

14-1　　　　　　　　　　　　　　　　14-2

14. 繼續用這個粉紫色畫粉色絲帶的陰影。先用更深的紫色把蝴蝶結部分的陰影加深，這樣立體感和層次感就更鮮明了。加上去的紫色都是先塗顏色，再用清水輕輕抹開做簡單的漸層，讓新加的深紫色和原來的粉色底色自然地融合在一起，再把絲帶的其他部分陰影也加深。

15. 用比黃色底色更深的灰黃色幫方糖塗第一層陰影，然後再加第二層深一點的陰突出加立體感。方糖落進杯子濺起的咖啡水滴要畫得大小不一，要是都一樣會顯得很呆板，然後再加深一點的顏色做簡單的漸層。

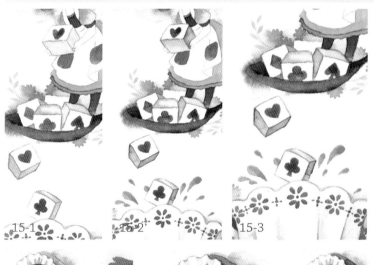

15-1　　　　　　　　15-2　　　　　　　　15-3

16. 圍裙和頭飾的皺褶先用加了白色的淺藍色，先塗色塊，再用清水抹開做漸層，然後在這個顏色裡混入一點紫色調出淺紫色，作為第二層陰影色來加深皺褶的立體感。

17. 臉頰和手關節上紅暈的漸層一定要自然，腦後的頭髮要比前面瀏海的底色深。用比底色深一點的粉紅色簡單畫一下瀏海的陰影，然後用紫色為後面的頭髮做漸層。

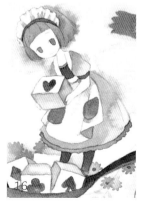

16　　　　　　　17　　　　　　　18-1　　　　　　　18-2

18.覺得裙子的顏色太淺了，於是用天然玫瑰簽繪
重新將裙子平塗一遍。用更深的紅色幫裙子畫陰
影，用深紫色為圍裙畫條紋和格子圖案，紫色花邊
的皺褶也是用這個顏色。

19.加上眼睫毛、眉毛和雙眼皮，瞳孔沒畫是因為
這張的原圖尺寸很小，這個少女也很小，不好畫也
沒必要畫得那麼細。

20.覺得方糖上的圖案只是平塗單調了點，疊加一
點紫色做漸層。

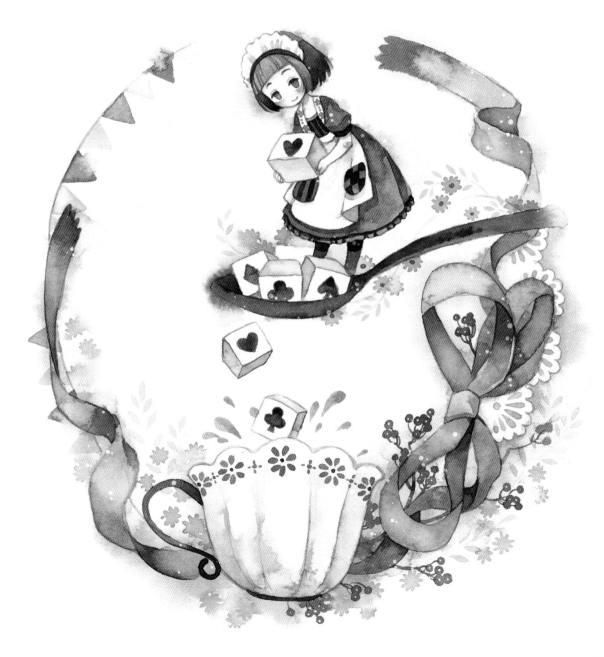

紙杯蛋糕與小姑娘

這次是裝飾性的蛋糕，其實除了蕾絲和杯子，還想加其他有趣的東西，但怕畫多了會顯得眼花撩亂，於是就去掉了。小姑娘手上原本想要拿著刀叉，後來覺得餐具太常見，就換成小姑娘和她自己的小叉子。最初畫面最上面的弧線是三角彩旗，後來覺得這樣背景有點散亂，最後也去掉了。

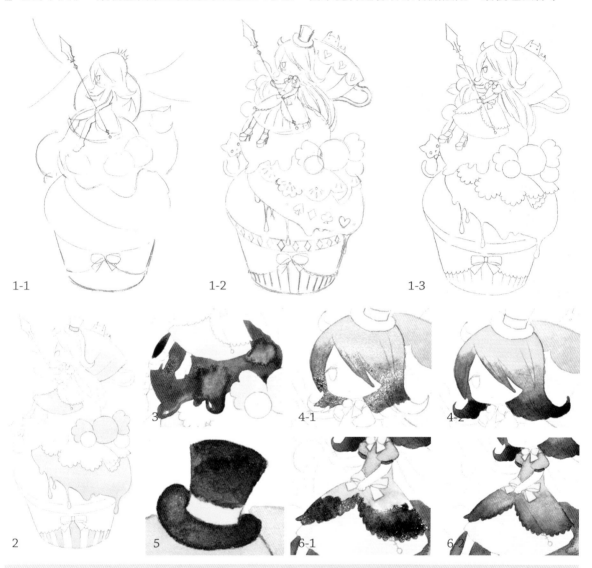

1-1

1-2

1-3

2

3

4-1

4-2

5

6-1

6-2

1. 紙張是獲多福高白版細紋，顏料是義大利的美利藍。

2. 畫食物類，我一般都是畫成暖色調，這裡最淺的暖色就是黃色。

3. 冰淇淋球先塗一層黃色，接著上透明馬尼斯棕，塗的時候在下邊留出一些高光部分。

4. 藍色頭髮是因為想這張的黃色部分那麼多，那麼藍紫色系在黃色附近就會很顯眼。先在頭頂塗藍綠色，然後用群青銜接上，髮尾混入一點點紫色。

5. 帽子是群青，再加普魯士藍。

6. 裙子的底色又換了另一種藍，原色藍，下擺是群青，這個時候上面的原色藍已經有點乾了，用水將藍色的邊緣輕輕往上抹開做漸層。

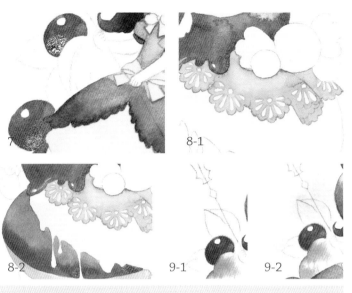

7 8-1

8-2 9-1 9-2

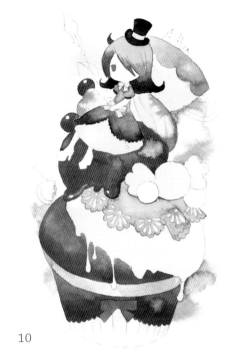

10

7.果子先塗橘色澱，再塗提香紅，在上方留一個圓形高光點出來。

8.蕾絲上先用黃色畫出水滴紋樣，然後再塗藍色，這樣是為了做出水滴圖案鏤空的感覺，所以會透出下面的黃色奶油。奶油下面的是巧克力蛋糕。

9.雖然沒有加背景，但是加點顏色做氣氛會更好，於是在背景部分塗水，再塗一些淺色。

10.葉子背後的背景用淺綠色，茜紅紙杯旁邊的背景用泛紅色，巧克力蛋糕附近的用橙黃色，背景色都選擇和附近的物體相近的淺色。

11-1 11-2

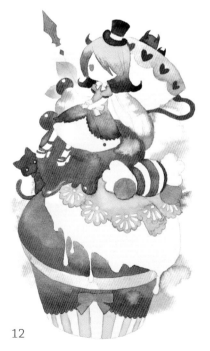

12

13-1

13-2

11.開始為小物件填色，貓咪和杯子裡的不明生物用的是石榴色澱，覺得顏色可以豐富些，大的這隻加了普蘭。

12.終於把所有的底色都塗完了。

13.用調和出來的淺橙色畫皮膚上的陰影色塊，先畫臉頰上的紅暈，塗水，塗皮膚色，在靠近眼角的地方點一點紅色，讓顏色自然暈開。

14 15 16

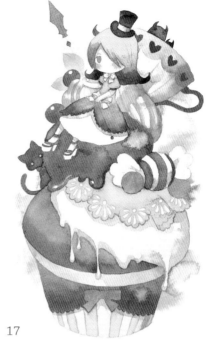

14. 用赭黃畫小姑娘身上、衣飾上黃色部分的陰影。

15. 因為整張圖黃色部分比較多,所以順手將其他的黃色部分陰影都塗了。

16. 這塊奶油除了本身的褶皺層次陰影之外,還有小姑娘投射在它上面的陰影。

17. 把黃色部分的陰影都塗完,塗色塊的時候同時用清水把局部暈開,這樣才不會很死板。

17

18-1

18-2

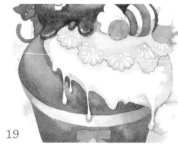

19

20-1

20-2

21

22-1

18. 接著畫巧克力冰淇淋的陰影,陰影色是用鐵棕色和普魯士藍調和的,用水把色塊邊緣暈開。

19. 下方的陰影也是一樣的畫法,下面的蛋糕覺得不需要這麼濃厚的顏色,所以陰影畫得相對淺一些。

20. 這時大面積的陰影畫得差不多,開始畫小面積細節,幫裙子畫紅色豎條紋圖案。

21. 用橙色幫小姑娘身後的奶油畫陰影,小姑娘投射在奶油上的陰影加了一點藍色作為環境色。藍色蕾絲投射到黃色奶油上的陰影裡也加了一些藍色。

22-2

22-3

23

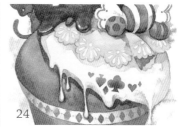

24

25-2

22.之前裙子上只塗了赭黃色作為黃色部分的陰影，新加上的紅條紋陰影用威尼斯紅再加深塗一次。幫糖果和奶油加上裝飾圖案。

23.覺得撲克圖案只是平塗顯得有點呆板，於是在圖案一端加上深色，然後用水抹開做漸層。

24.加圖案可以增加細節，但是加多了就會顯得雜亂，所以畫到這裡就可以了。蛋糕紙杯上也加上陰影。

25.小紙的作畫習慣就是人物留到最後做壓軸，現在只要搞定小姑娘就可以了。

26.小姑娘並不是這張圖的主角，所以不用畫得很精細，頭髮的陰影只簡單畫了瀏海和頭頂部分，衣服上的陰影也簡單畫一下。

27.其他細節如眼睛和手上的叉子加以完善，當初設定的箭頭尾巴最後放棄沒畫，完成。

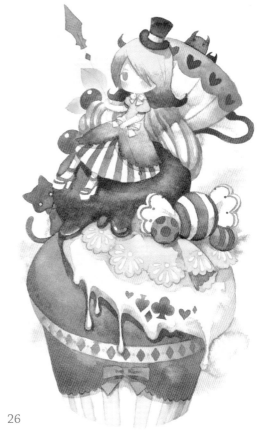

26

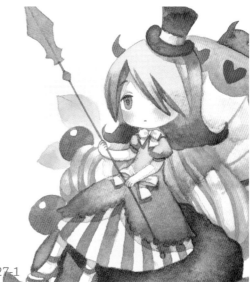

27-1

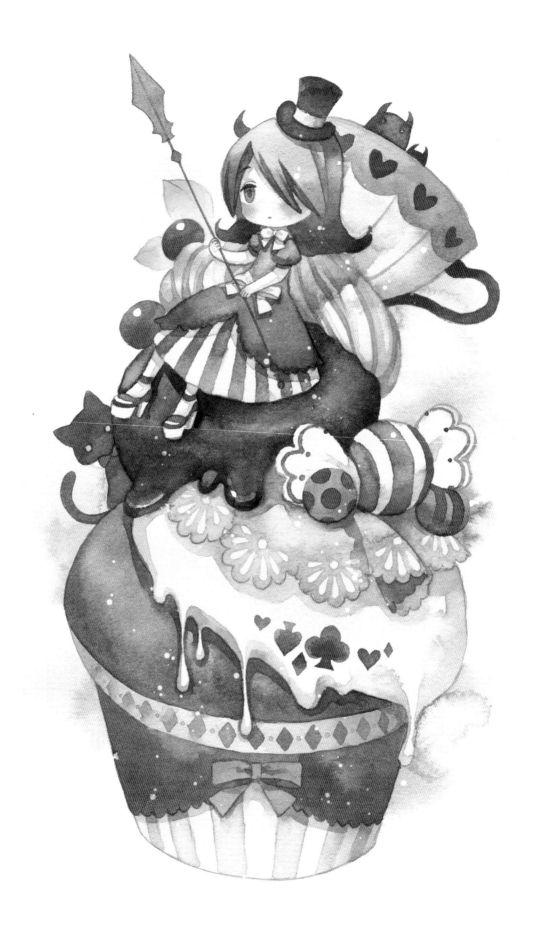

請你吃棒棒糖

說到糖果當然少不了經典的棒棒糖，搭配一個頭上都是糖果和蛋糕的哥特蘿莉，甜蜜度加倍！

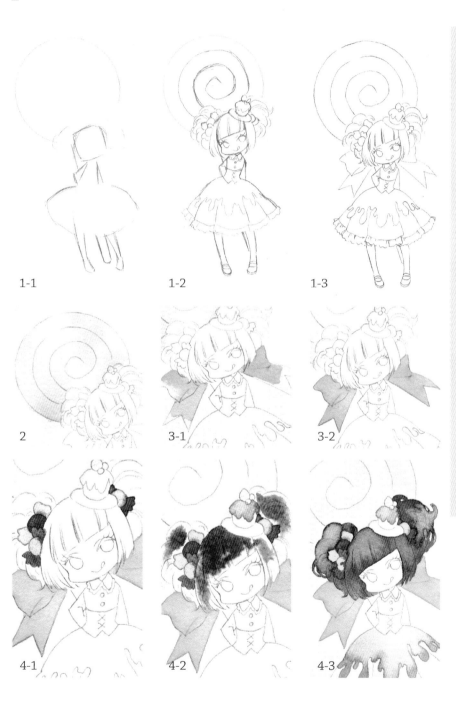

1-1

1-2

1-3

2

3-1

3-2

4-1

4-2

4-3

1.使紙用的是獲多福高白版，細紋，顏料是日本荷爾拜因。

2.棒棒糖的底色先塗一層永固亮黃。

3.棒棒糖上的蝴蝶結先塗翡翠綠，不用全塗完，剩下空白部分用鈷綠補上，就有兩種顏色混色的效果。

4.畫這類型的少女不知道為什麼就喜歡畫成粉紅色的頭髮，覺得這樣比較張揚。用的顏色是喹吖啶酮粉紅，顏色很豔，有點類似螢光粉紅，不想有螢光紅的感覺，於是加點紫色混色，把原有的粉紅沖淡了一點。

5-1

5-2　　　6-1　　　6-2

5.先把少女身上淺色的部分塗完，襪子用的也是喹吖啶酮粉。

6.裙子的顏色是先塗紅棕色，不塗滿，餘下部分用焦赭補上。整套裙子的設計靈感是巧克力蛋糕，裙子上的黃色部分是奶油。

7.把剩下的小配件的顏色也填完，整張圖的底色就完成了。

6-3

6-4

8.開始畫皮膚色，少女肌膚裸露在外的部分只有臉，所以畫好臉部就可以了。臉頰上塗水，塗明黃NO.2，趁著底色未乾，在接近眼角的地方點一點粉紅色，讓粉紅自然暈開。

8-1

8-2

7

9.用紅色幫棒棒糖畫上螺旋花紋，糖的表面不是完全平整的，用黃色的陰影色把每一圈的厚度表現出來。

9-1

9-2

10-1

10-2

10-3

10-4

11

*10.*黃色部分的陰影畫完了，別忘了紅色部分也需要陰影來強調立體感，先塗色塊，然後加水暈開，簡單的漸層效果就能讓顏色的層次更豐富。

*11.*耐心地一點點把紅色陰影畫完。

*12.*蝴蝶結的陰影就不畫得那麼繁雜，因為只是陪襯，不用畫得太精細。不過混色效果不太明顯，在下面部分加了點綠松石做漸層加深一下。

12-1

12-2

13-1

13-2

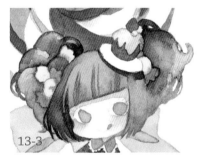

13-3

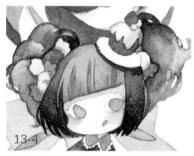

13-4

13-5

*13.*卷毛部分的層次不用做得太細緻，畫個大概就可以了。顏色主要用玫紅色系和紫色，瀏海部分做紫瀏海強調一下。

*14.*束腰部分也是紫紅色。

*15.*裙子在襪子上留下的陰影也是紫紅色。

*16.*裙子除了皺褶處有陰影之外，奶油部分下面也有陰影。

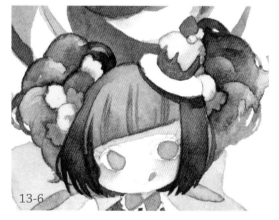

13-6

14

15

16-1

16-2

17-1

17-3

*17.*這類型的少女一定是長睫毛。這次瞳孔畫得比較小。

*18.*完成。

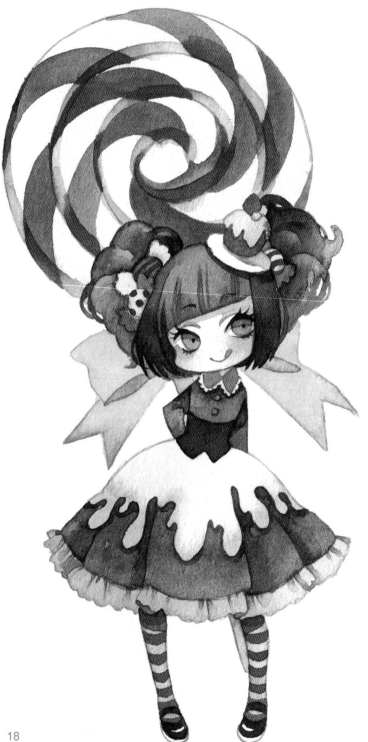

18

Chapter

6

歡迎光臨
奇幻場景

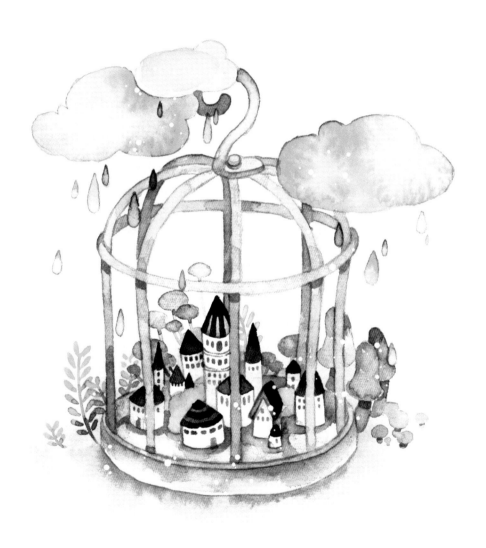

馬戲團兔的天空

1

1.單純畫藍天白雲有點無聊，於是即興在水彩紙中下的位置畫了一隻拿氣球的馬戲團兔子，只畫上半身就可以了。

2.用史明克的留白筆，先把兔子和氣球部分都填滿，等畫完後擦掉留白膠，還是有鉛筆線，除非描線的時候描得太淡。然後以兔子身下為中心，用留白筆劃用青草的剪影組成的弧線，可惜留白筆劃的線條不太好控制，儘量畫出有粗細變化的弧線，不要畫成直線。

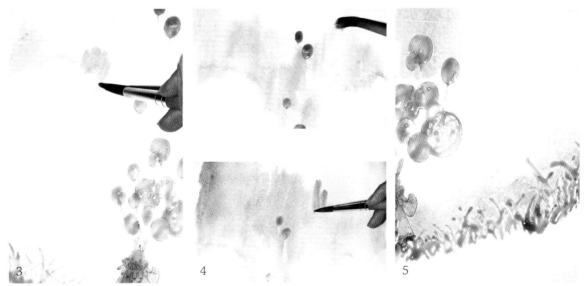

3 4 5

3.等到留白液乾後，先打溼自己要塗色的部分，然後用達·芬奇373系列的12號筆劃出雲的輪廓。

4.開始把藍天的部分顏色填完，先塗比較淺的藍，上面再加深一些的藍色做漸層效果。

5.設定上，白雲全集中在下邊，青草是不上色的，全都是白色剪影。為了突出青草的輪廓，先塗水，再做一層由下而上的漸層過渡，注意顏色不要塗到留白膠弧線下方的空白裡面。

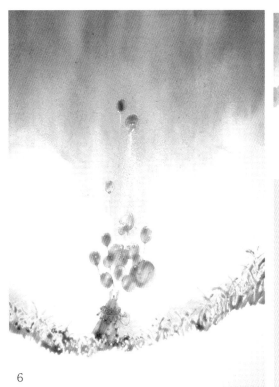

6

7-1　　　7-2

6.開始一層層地畫雲層，在要做暈染的地方事先塗水，然後用有顏色的筆劃雲的波浪弧線，讓顏色自然暈染。如果需要暈染的地方沒有事先塗水，可以後面再用清水筆把顏色抹一下，讓顏色擴散開來。

7.現在畫出來的效果，層次感還不強，層次需要再多加一點。

8.開始畫右邊的雲，邊緣比較模糊，所以先畫波浪邊，然後用清水筆向外抹開。

9.先把周邊的雲輪廓畫好，在內裡一層層疊加。

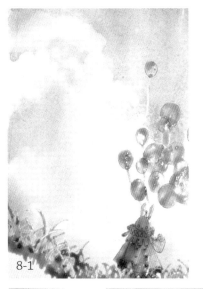

8-1

8-2

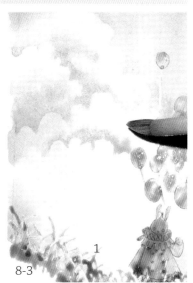

8-3

1

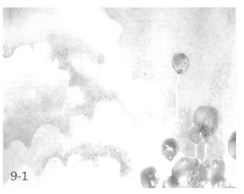

9-1

9-2

9-3

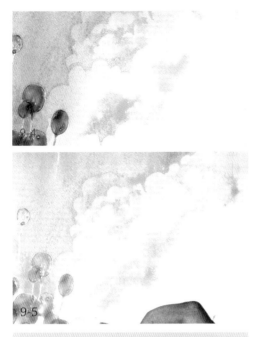

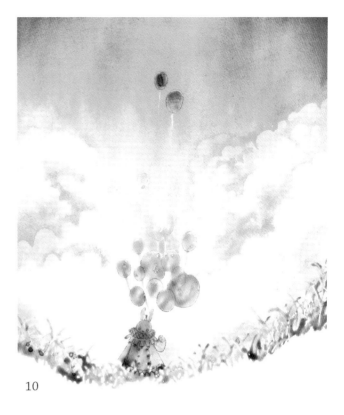

9-5

10.畫到現在雲的大輪廓算是畫好了。

11.用更深的藍色來讓雲的層次更分明一些，這裡使用的是申內利爾的灰青藍，是個很好看的藍色。

10

11-1

11-2

11-3

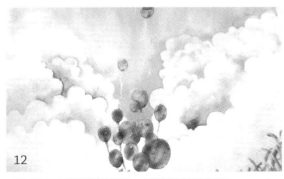

12

13

12.加了深色之後層次明顯了些，氣球附近的藍色太淺了，無論是氣球的輪廓還是雲的輪廓都不夠明顯。先在氣球周圍塗水，然後塗灰青藍。在這裡說明一下，小紙畫到這一步的時候，正要開始焦頭爛額地為暑期班學生上課的時候，於是這張圖放在一邊好幾天沒有動，有時間再繼續接著畫。

13.因為放置了幾天，這個時候留白膠比以前使用的時候難擦，黏力比以前強，黏的比較緊，擦了很久。但是擦完一看，原本留白液的地方發黃了，所以留白液不能留在畫上太久。

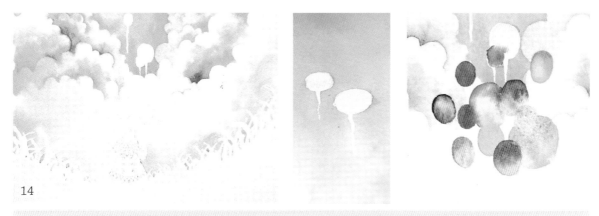

14

14.接下來開始畫被留白膠遮擋起來的兔子和氣球部分。氣球塗得五顏六色，但是注意朱紅不能與綠色相鄰相接，防止紅色和綠色會混在一起，這對互補色混在一起會成為一個髒色。

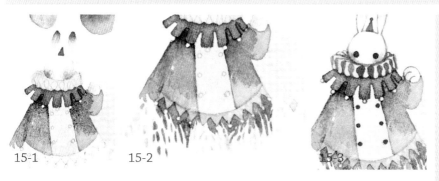

15-1 15-2 15-3

16-1 16-2 16-3

15.為兔子的皮膚上色。塗兔子下面的時候，故意留出青草的形狀，不知道怎麼留才好的同學，可以乾脆就塗一片藍色，然後用白顏料或者後期用電腦來畫草的剪影就可以了。另外中間的草比較粗大，越往兩邊越細，營造由近至遠的空間感。

16.氣球重疊的地方塗一層比底色更深的顏色。

17.交疊部分塗好之後，用勾線筆劃線，因為設定氣球的透明度很高，所以氣球後面的線也能透出來。

18.為衣服畫陰影。

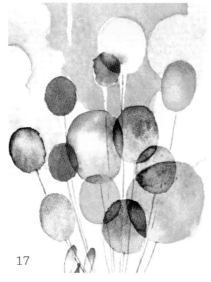

17

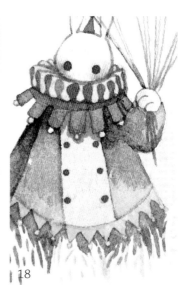

18

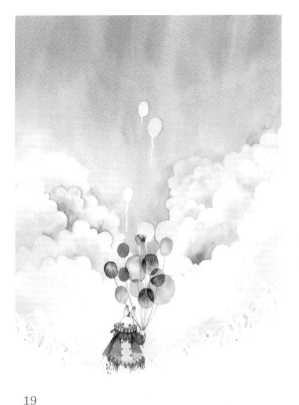

19

20

23-1　23-2

19.這樣手繪的部分就完成了。

20.先用曲線面板把亮度調高一點。

21

22-2

21.草叢的發黃痕跡也要調整，先用橡皮擦把下面的黃色擦掉。

22.青草葉子的部分不能用大筆刷一筆搞定，只能選擇一個合適的筆刷然後把畫筆調小。慢慢地把黃色大部分遮蓋掉。如果不想使用留白液，也可以後期在電腦中製作，效果也很好。

23.選擇撒鹽筆刷。

24.新建一個圖層，順著氣球的方向畫一條垂直的線，圖片模式設定為疊加。

25.完成。

24

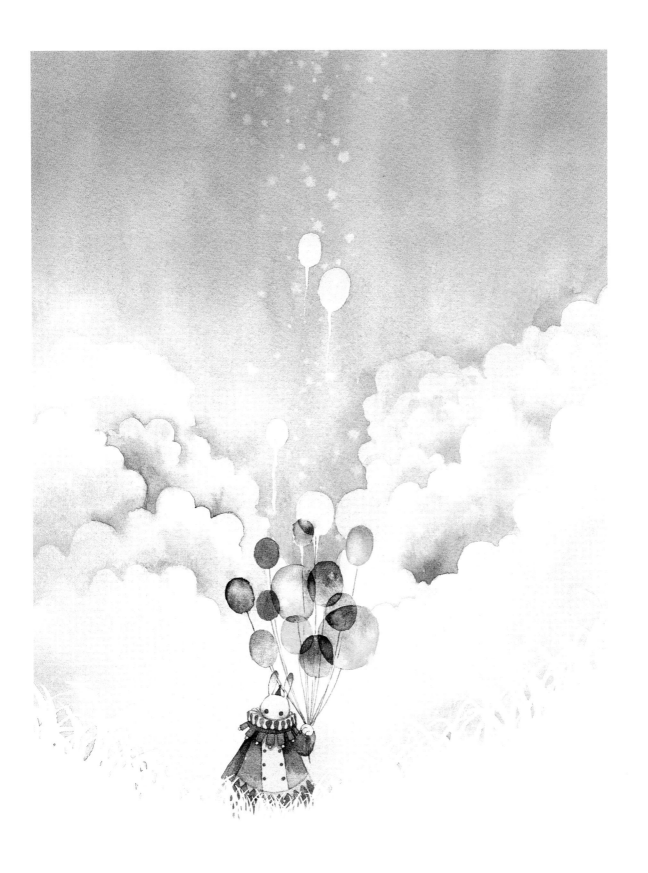

⚜ 童話小鎮 ⚜

小紙喜歡畫這種童話裝飾風的房子，因為不用太考慮透視和空間關係，注意遠近就可以了。房子類似歐洲小鎮的風格，但是又可以自己發揮想像力，加入很多現實中沒有的元素。向著畫面中間傾斜的房子，比垂直於水平線的房子看起來要自然、有趣得多，所以這裡的房子都是斜線，不是垂直的哦。迷茫著不知要往小鎮哪裡走才好的小兔子，和躲在小鎮房子背後的大兔子，是這張圖的可愛之處。

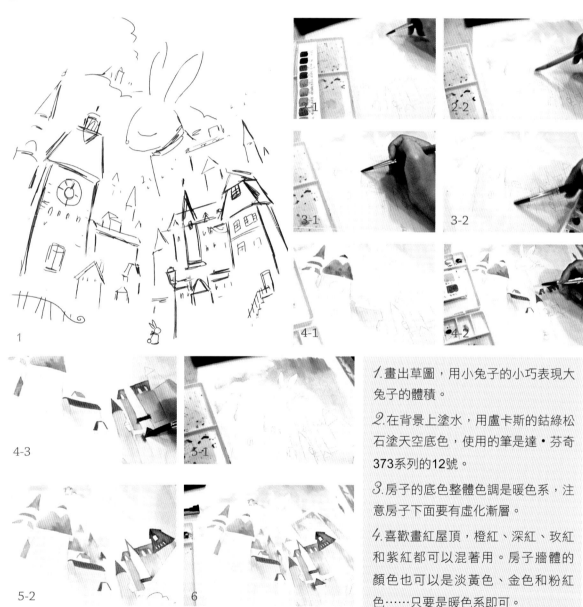

1. 畫出草圖，用小兔子的小巧表現大兔子的體積。

2. 在背景上塗水，用盧卡斯的鈷綠松石塗天空底色，使用的筆是達·芬奇373系列的12號。

3. 房子的底色整體色調是暖色系，注意房子下面要有虛化漸層。

4. 喜歡畫紅屋頂，橙紅、深紅、玫紅和紫紅都可以混著用。房子牆體的顏色也可以是淡黃色、金色和粉紅色……只要是暖色系即可。

5. 把背景的大兔子周圍用藍色包圍起來，強調一下兔子的輪廓，先在兔子周圍塗一層水，再點上一些藍色。

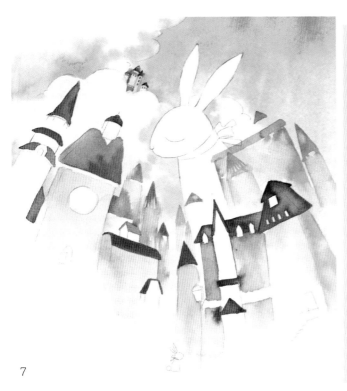

7

6. 繼續畫小房子，背景的小房子顏色要儘量淺一些，多加水虛化一下。

7. 這樣基本的底色就都塗好了，接下來開始刻畫細節。

8. 遠處房子的小窗戶和屋頂的裝飾圖案，都是塗完色之後再加水暈染，背景儘量畫得虛一些。

9. 幫房子加上陰影，房子底部的顏色用水暈開做漸層，讓顏色自然過渡到畫面下方的白色當中。

10. 用溫莎的印度紅畫出房子的裝飾花紋。

11. 畫出房子的大形狀，房子下面加水虛化，等顏色乾後，加上深色的屋頂。

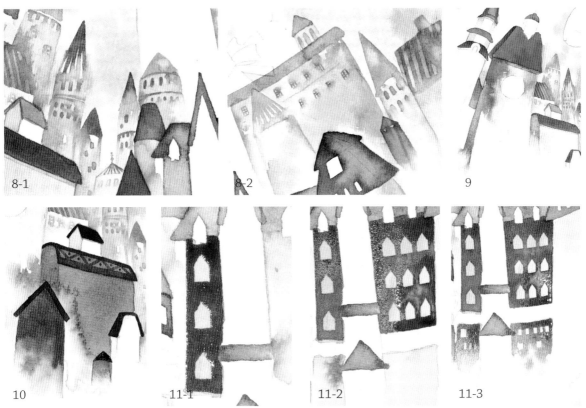

8-1　　8-2　　9

10　　11-1　　11-2　　11-3

12. 接下來畫這邊大房子的窗格子，先用色塊劃分出一個個長方形，再把長方形的上方修整成尖三角形。最下方的窗格不一定要和上面一樣，所以畫成更小一些的不規則排列的方塊。

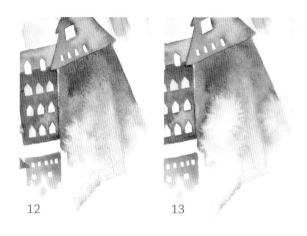

12

13

13.幫旁邊這棟房子塗上淺紅色底色，加水做了一下水痕，注意階梯的部分需要留白。

14.等到水痕乾後，再來幫中間的屋頂畫些裝飾紋。畫的時候雖然大的順序是從左到右，但是是較隨意的，看到哪個細節沒畫就畫哪裡。

15.這邊屋頂打算用比牆體淺一點的顏色，因為牆的顏色已經很深了，這裡用的是蜂鳥的維奇諾紫，是一個偏玫紅的顏色。為了強調屋頂和牆的顏色深淺對比，屋頂下方的牆顏色加深了一下。中間的尖屋頂用的是溫莎的深紫色。

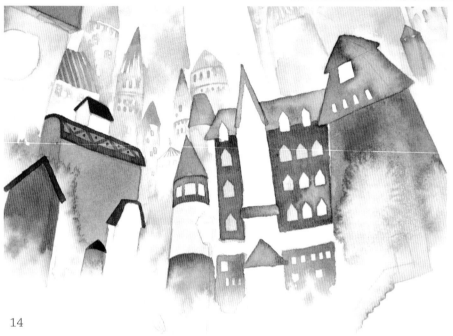

14

16.中間的屋頂用的是玫紅和紫色的混色。旁邊的屋頂也需要加深一下，加入藍色做混色。

17.開始畫兔子。兔子周圍先塗水，用深一點的藍色加深兔子的輪廓。

15-1

15-2

15

16-1

16-2

220

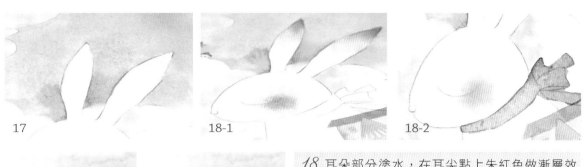

17 18-1 18-2

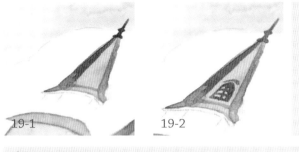

19-1 19-2

*18.*耳朵部分塗水，在耳尖點上朱紅色做漸層效果。臉頰上的腮紅也別忘了。如果腮紅的形狀做得不夠圓，可以用清水筆來修整，把多餘暈染出範圍的顏色吸掉。脖子上的絲帶是藍色混玫紅色。

*19.*再回頭來畫房子，開始仔細刻畫細節，如房子的尖端的形狀，以及不同大小和顏色的窗格子。

*20.*還可以在牆上加入一些裝飾花紋。

*21.*這邊的屋頂先用鉛筆畫出方格，然後用不同的暖色系填色，如橙色、朱紅、粉紅、玫紅和紫色。屋頂畫完後繼續畫下面的時鐘和窗格。

*22.*不停地畫不同類型的窗格，左邊這排房子就畫好了，要是頭腦裡面想不出這麼多不同的窗格，可以上網多看一些歐洲小鎮的房子素材，應該能有不少靈感。

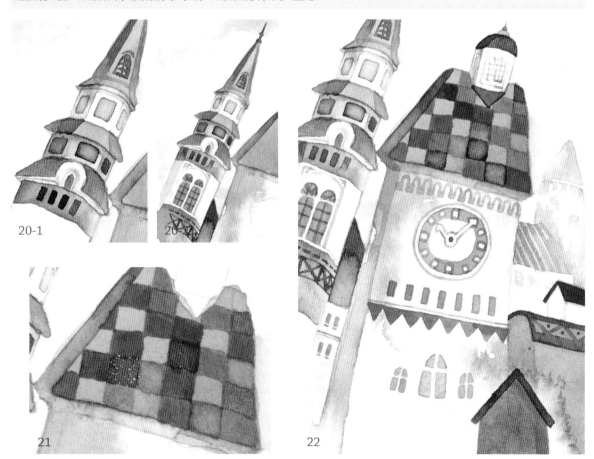

20-1 20-2

21 22

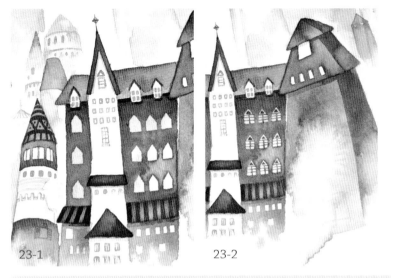

23-1

23-2

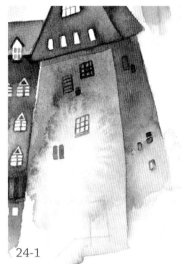

24-1

*23.*右邊的畫法其實也差不多，大房子裡面的窗格形狀很大，還可以往裡加入線條把窗框的形狀勾勒出來。

*24.*前面的房子窗戶排列得太整齊，這邊就弄個不規則的排列方式。把階梯上的柵欄和門口也畫出來，這樣房子部分就完成了。

24-2

25-1

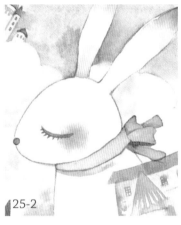

25-2

*25.*雲端上的小房子也簡單畫一下。背景的大兔子勾線，加上眼睫毛就完成了。

*26.*由於小兔子和路燈很小，只需要簡單地勾線和填色就可以了。

*27.*完成。

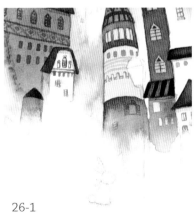

26-1

26-2

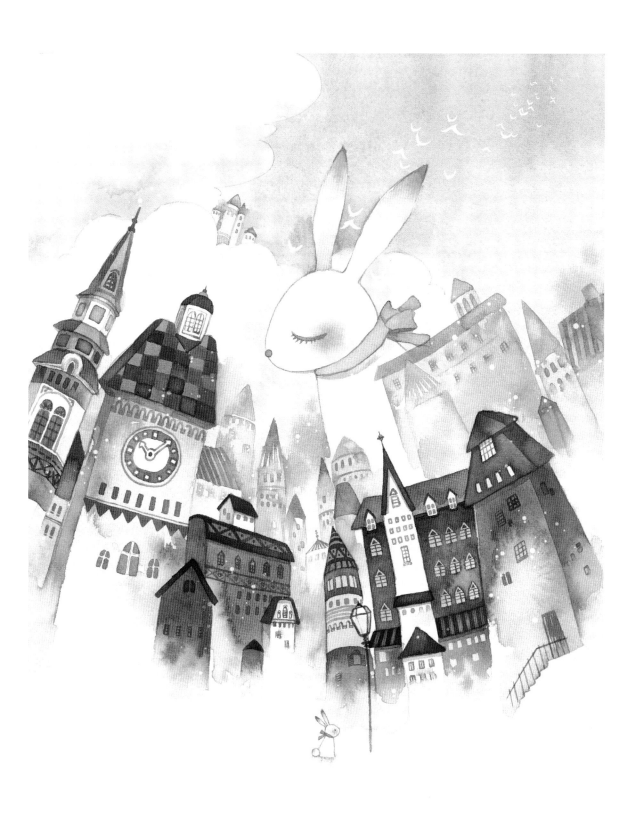

❧ 小小雜貨店 ❧

這張的主題是「雜貨店和沉默並喜歡躲起來看書的老闆娘」。草稿是在電腦裡畫的，畫的時候為了避免透視錯誤，還建立了幾根輔助線。關於空間透視的要點其他教程書都說過了，大家去看看畫場景設定的或者風景寫生的書就有詳細的解說，小紙就不在這裡囉唆了。

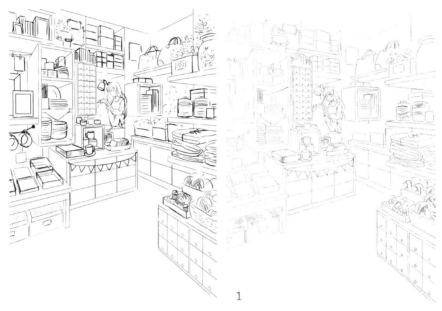

1. 紙用的是德國哈尼姆勒的威廉特納系列，棉漿紙，300克中粗毛邊，顏色是純白。顏料是溫莎藝術家。

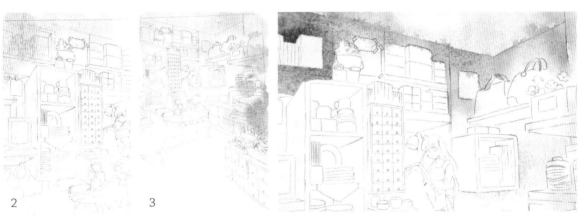

2. 先將紙打溼，然後塗一層淡淡的暖黃色調，用的是秋巨集齋的蘭蕊，這家的筆不但有好聽的文藝名字，而且挺好用。這張圖大面積的部分用的是蘭蕊，小面積的部分用的是秀意。平時最常用的373系列這是沒怎麼用就把這張圖完成了。

3. 先用土黃把牆壁和天花板的層次分出來。下面的木櫃用的是淺紅，色號362。名字雖然是淺紅，但是顏色並不是很淺，有點像淺一些的印度紅或者威尼斯紅。

4

5

6

4.設定上這張圖是以紅色和黃色為主色的暖色調，所以下面的櫃子也是暖色，不過每個櫃子的顏色都有些差別，顏色才會豐富些，這裡用土黃和熟赭做底色。下面的桌子用的是663的猩紅色澱。

5.這邊桌子的方塊抽屜打算用拼色，先塗丁酮金，等金色乾了，剩下的格子塗576的金粉紅。

7

8

9

10

6.嘗試做了下水痕，果然中粗紋做起來沒有細紋的痛快。其他部分的顏色用了更深一點的棕茜紅。

7.這個櫃子先塗鍋黃，不用塗滿，然後左邊用鍋紅接上。

8.下面的方櫃子因為受到裡面燈光的影響所以有一面顏色偏黃，這個時候大物件的底色已經鋪好大半了。

9.牆上隔板的顏色是猩紅色澱。

10.這個櫃子底色塗的是土黃和淺紅，為了和旁邊的紅色隔板分開，加了褐色在右邊暈染開來。

11.這個櫃子也是拼色，覺得這樣顏色會豐富些，先塗丁酮金，剩下的格子是熟赭，其餘部分是棕茜紅。

11

12

13

14　　　　15

12.覺得地板這塊有點空。把地板打溼，先塗一層土黃，用渲染的手法讓顏色暈開。

13.在底色未乾的時候趕快加上一點紅色系和黃色融合，這樣大的底色就鋪完了。

14.小物可以平塗，也可以做漸層，還可以故意把顏色暈開到背景處，就是怎麼美觀怎麼畫。

15.老闆娘的配色糾結了一下，身上的背帶裙原本想要深色的，後來還是先塗淺色，等後面覺得還是深色好的時候可以再加深，偏黃是因為旁邊燈光的效果。

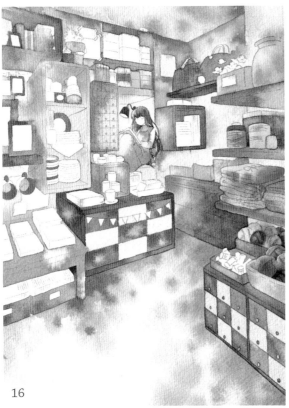

16

17-1

17-2

16.慢慢地把顏色填上，比較大的物件，如包包、收納盒和花瓶都是暖色系，其他的小物件可以塗些黃綠色和藍色。畫到這裡差不多了，下面進行細節的刻畫。

17.櫃子裡面照不到光，所以都是陰影色。先塗淺紅，然後加了點010的安特衛藍。下面是暗面也要塗深。幫書本加點細節，畫框裡畫朵小花。

18

18.綠色水桶和葉子的部分用了橄欖綠，字的部分是熟赭，這兩個部分都加水局部暈開，作為背景部分不用畫得太精細。暈開了還會有深淺和虛實變化，畫面會更豐富些。

19.開始畫下面櫃子的陰影，邊緣處加了點綠色調。櫃子內裡都是暗面所以都加深。

20.內裡的右側那面是其中最暗的一面，所以再加深一層。旁邊的畫框裡簡單畫上花草和松鼠。

19-1

19-2

20

21

22

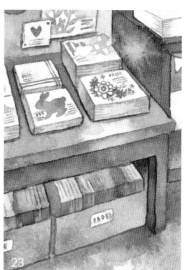

23

21.杯子是紅白條紋的。下面這一排其實有漂亮圖案的彩色餐巾紙和方巾。先塗一個大的陰影。

22.用小號的筆劃些圖案和字，畫字時要對齊不要畫得歪歪斜斜。牆上的招貼畫圖案也畫一畫。

23.畫好桌子的陰影層次，顏色最深的部分是桌腳的內側，然後幫包裝紙和箱子畫個大陰影，這個角落就完成了。

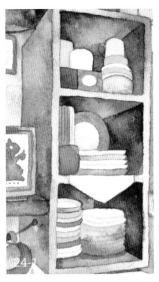 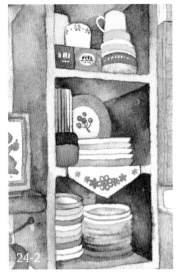

24-1　24-2

24. 這裡因為面積很小所以不用畫得太花哨，[直接]平塗底色，部分小物的底色就是白色，簡單畫些[圖]案或者點些字就好了。白色部分用的是吳竹的[墨]水，中間那格左邊的是筷子，不想都畫成木筷[就]是留出一雙白色筷子，盤子上畫的是紅漿果圖案[。]

25. 還剩下一大半要畫細節，其實小紙更喜歡塗[大]塊，一點點地畫這些小物件，看著簡單其實也[花]時間。

26. 上面櫃子裡放的方塊是小型收納抽屜，左邊[都]畫了木紋，畫完決定其他的純色就好了，旁邊[在]那個加點字就可以了。

26-1　26-2

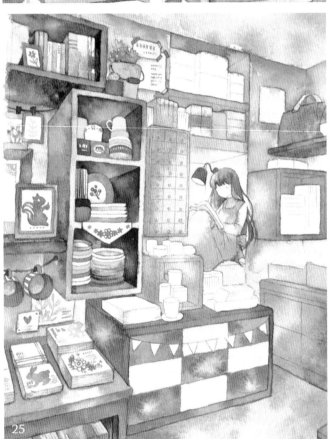

25

28

27. 櫃子受到旁邊燈光影響右邊偏黃，格子上的圓點是抽屜上的把手，因為太小就省略立體感。

28. 裡面杯子下面的盒子是它的包裝盒，塗著杯子想起來還要有白色杯子，於是留下3個。

29. 用勾線筆耐心地畫杯子上的圖案，右邊的方形托盤裡放的是方形杯墊。

29

228

30-1

30-2

30-3

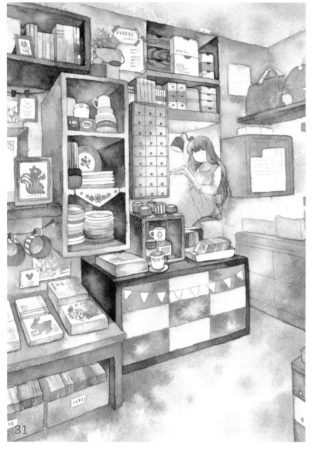

31

30.將桌子下面兩個面的顏色加深，左邊那個面最深因為最暗，然後覺得黃色抽屜的部分顏色淡了點，補了一層黃色上去。

31.大家可以仔細找找這張圖和前面相比有什麼改動。我畫的時候想到桌子的陰影應該會投射到旁邊的方巾上，於是在方巾上加了點陰影，也畫桌子上那些杯子托盤下面的陰影。

32.幫紅抽屜局部加深了顏色，然後畫一下彩旗的圖案，最後畫彩旗投在抽屜上的陰影，和抽屜上的半圓形凹槽。

33.在這裡設定左邊這面牆壁比右邊的暗，後面改成右邊比左邊暗。這裡加深了左邊的牆壁，簡單地畫了牆上的招貼畫，圖案畫完要用水局部糊掉，然後包包、櫃子和擱板都畫了陰影。

34.不停地完善細節，並將牆的顏色壓暗。

35.為櫃子畫陰影，上面的高光是白墨水，不需要純白把原來的顏色完全蓋住，所以畫的時候加了點水，半透明的效果把原本的顏色透出來就可以了。

32

33

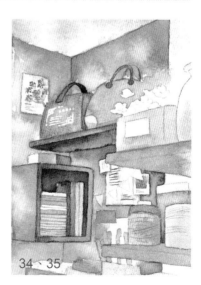

34、35

36-1

36-2

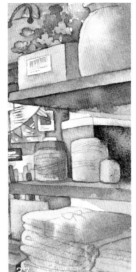

37

38-1

38-2

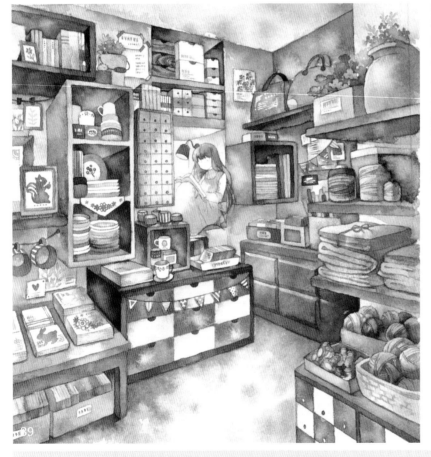

39

40

36. 這個模擬花可以畫得虛一些，左邊花的深色部分用藍色，右邊花用金粉紅點一些點作為花的剪影，葉子用的是橄欖綠，顏色不用太濃，和紅色混在一起也不用在意，幫盒子和花瓶加些陰影。

37. 從上往下畫，布料只畫陰影就可以了，不畫裝飾花紋，就當是純色布。

38. 櫃子格子的顏色加深一些，毛線的陰影不用畫得很細。

39. 場景完成，現在看整體效果不太滿意的是剛畫完的右半邊，這面牆是前景中的，但是和後面的空間感沒有很明顯地表現出來。整體顏色比後面淺一些就好了，可惜水彩能加深不能弄淺，只能看後期Photoshop能不能調整一下。

40. 最後畫人物，最後還是加深了背帶裙，在裙子下擺畫了格子圖案。

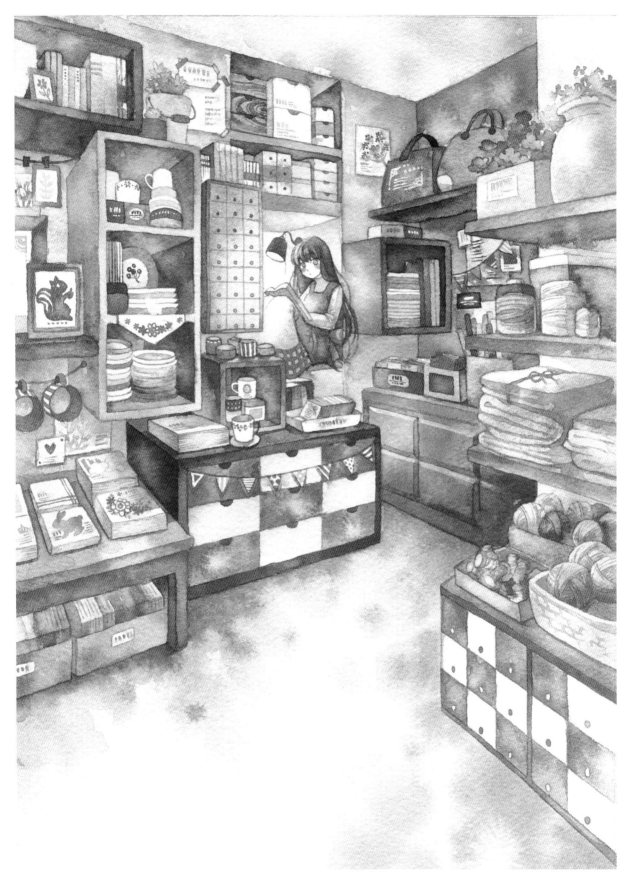

和小狐狸一起賞月吧

這張圖的設定關鍵字是月夜、雪地和樹林，而且要有一些日本傳統畫風的味道，於是設計了水手服少女，增加和風的感覺。

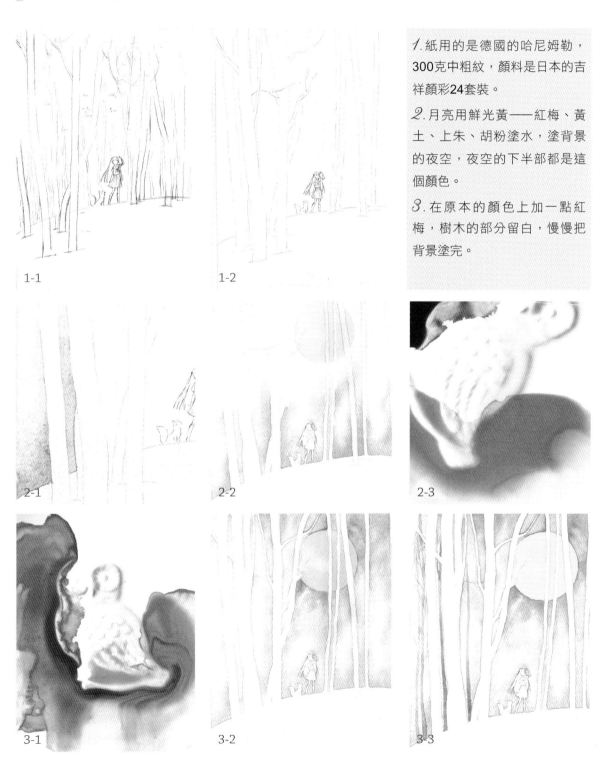

1. 紙用的是德國的哈尼姆勒，300克中粗紋，顏料是日本的吉祥顏彩24套裝。

2. 月亮用鮮光黃——紅梅、黃土、上朱、胡粉塗水，塗背景的夜空，夜空的下半部都是這個顏色。

3. 在原本的顏色上加一點紅梅，樹木的部分留白，慢慢把背景塗完。

1-1　　1-2

2-1　　2-2　　2-3

3-1　　3-2　　3-3

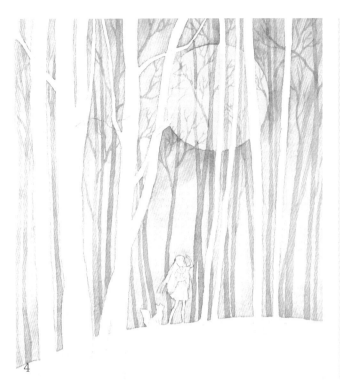

4.用比背景深的顏色畫樹木的剪影，可以有細微的弧度，不用畫得太直。

5.畫完後覺得，好像夜空的感覺不夠明顯，於是開始作死……背景下半部塗燕脂，上半部塗紫色，一邊避開之前畫的一堆樹杈，一邊畫一個整體的大漸層深色背景。

6.工程量略大，畫到這裡想試試做水痕，結果再次證明了中粗不太適合做水痕。為了更凸顯出月亮，在月亮周圍用了群青和本藍色。

7.顏彩溼的時候比較鮮豔，乾了之後會相對灰一點或者淺一點，因為那兩個水痕看不順眼，於是抹掉了，藍色調主要集中在月亮周圍。

5-1

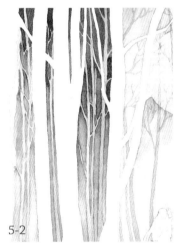

5-2

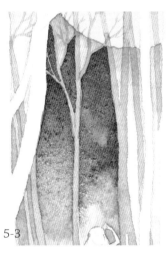

5-3

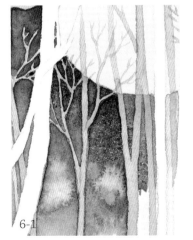

6-1

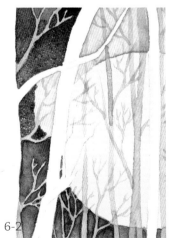

6-2

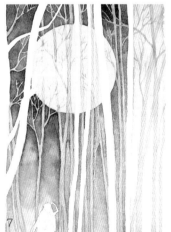

7

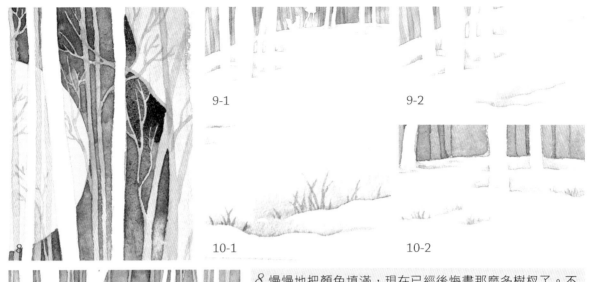

9-1　　9-2

10-1　　10-2

8

11

*8.*慢慢地把顏色填滿，現在已經後悔畫那麼多樹杈了。不過哈尼姆勒還是挺好用的，做漸層很自然。

*9.*雪地裡的層次感用調色盤裡剩下的粉色系和白群做的混色漸層來表現，雪地裡的坑的大小也是近大遠小的原則。

*10.*用黃土和金黃土調出來的顏色來畫雪地裡的枯草。

*11.*不用畫得太密集，畫幾根就行了，重點是要畫得有長短變化，這裡不知道能不能看得清楚，兩棵重疊在一起的樹，把後面的樹加上淺紅色做漸層，把前後層次分開來。

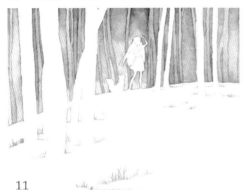

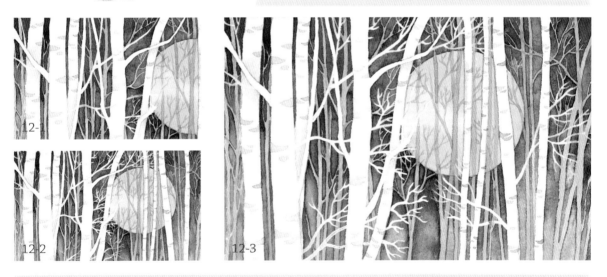

12-1

12-2

12-3

*12.*用上朱和胡粉調出淺紅色來畫樹上的紋理，用胡粉把一些細小的樹枝畫出來，說起來簡單，這步我卻畫到抓狂了。因為我用的是吉祥的胡粉，我這是第一次用吉祥，用的時候因為對新畫材的好奇心作祟會想試試各種效果，於是這個測試胡粉的覆蓋力實驗失敗了。眼前的效果是我抹了厚厚的一層顏料，塗了好幾遍的效果……畫完這張後我就去打聽哪種白顏料的覆蓋力高，答案是各種白墨水。買回來一用真是相見恨晚、淚流滿面……

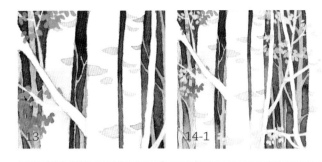

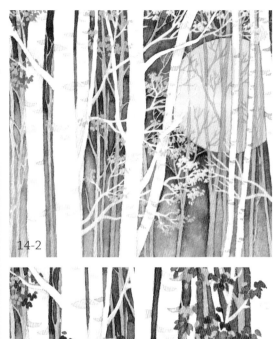

*13.*調了些加了很多胡粉的顏色來畫樹葉，原本設定這些樹只有樹杈，本來畫到這裡我只要把狐狸和水手服美少女搞定就可以收工了。但是我這個時候可能得了不作死就會死的病，突然想到給樹葉加點紅葉讓畫面豐富些，因為樹葉是比較小的點點，所以用華虹的**700**系列的**2**號筆點的。

*14.*覺得橙色不夠顯眼，於是換成顏色更淺的黃色。

*15.*在黃色上疊加紅葉。

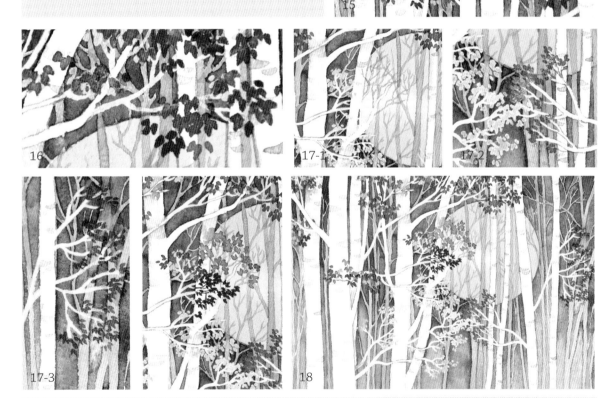

*16.*看起來很簡單，但是畫的時候要注意整體的形狀好不好看，而且為了保證每片樹葉的形狀都比較勻稱，所以都是慢慢點，累死了……

*17.*樹枝和主幹的顏色都是白色的，所以樹枝和主幹重疊的地方就看不到枝幹的形狀，這裡用淺紅色描線。雖然不想畫葉子，但只畫一半會覺得很怪，於是繼續淚流滿面畫下去。

*18.*紅葉大部分集中在樹枝末端。

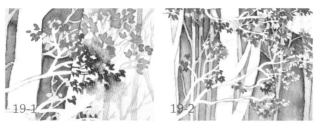

19.其實這裡沒啥技法好講的，就是耐著性子畫畫畫，至於為什麼要先畫黃葉再畫紅葉，也是因為紅色和背景對比起來不夠明顯，先用黃色打底之後會更顯眼一些。

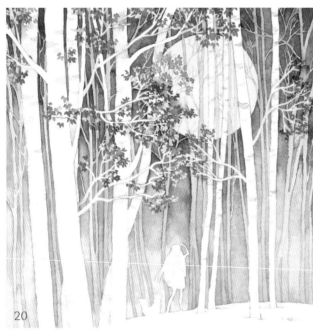

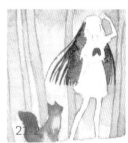

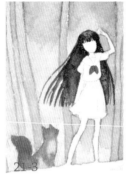

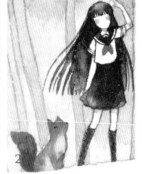

20.紅葉終於畫完了，畫到這總結出來的不是哈尼姆勒很好用，或者顏彩的遮蓋力沒有想像中的強，而是這種層層疊疊遮蓋的畫法很煩！再重來一次，小紙絕對不會這麼畫。看到這裡的大家請記取教訓。

21.先畫紅狐狸和紅領巾，用紫色和燕脂調出紫紅色，用來畫頭髮的下半部分，上半部分用本藍色。

22.裙子也是和頭髮一樣的顏色搭配，人這麼小，就不用畫五官了，只畫了兩點紅點做腮紅，然後用勾線筆勾線。

23.原本草稿裡是有飛鳥的，顯然不好畫上白色的飛鳥，於是在月亮這裡加上飛天的紅鯉魚。

24.雖然畫得很糾結，但是紅葉、鯉魚和月夜，組合起來還是有些和風的感覺。

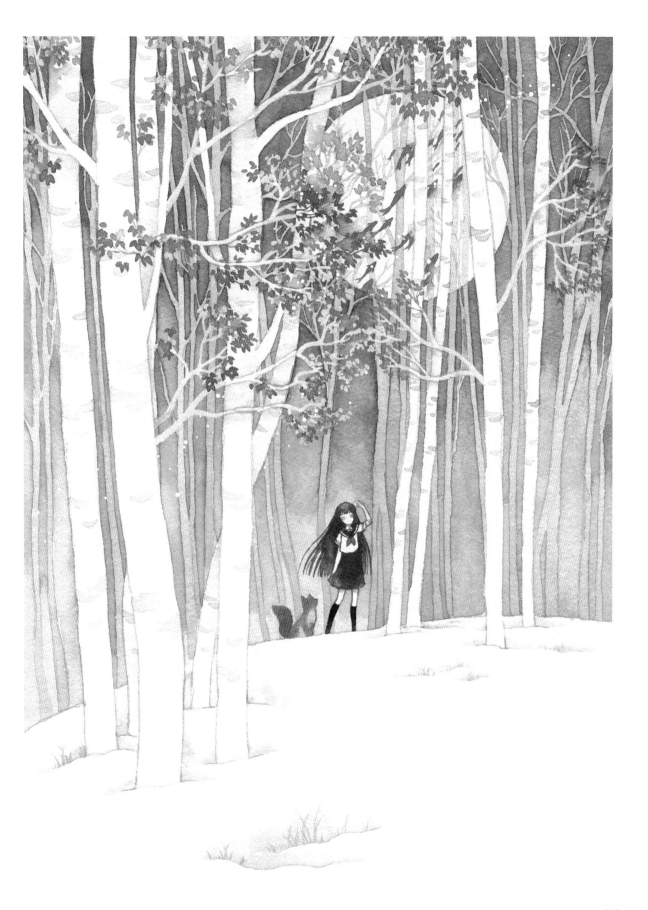

🌿 月圓之森 🌿

雖然是畫森林，但是完全畫樹木沒有人物的話，總覺得是風景畫而不是插畫，所以加了一隻大型帶著兔子頭套的少女。沒錯，是巨人少女，不是真的兔子……然後那個踩著空中臺階而上的小人兒才是正常人類的大小。

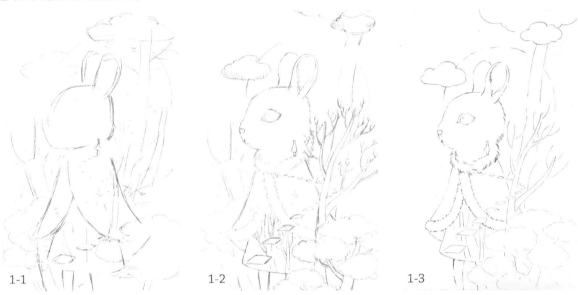

1-1　　　　　　1-2　　　　　　1-3

1. 小紙畫畫習慣畫中有部分留白。這個留白不是指真的留著一坨白色的，是留著局部地方不畫滿，整張圖畫得滿滿的，會覺得擁堵不透氣。這裡用了事物的擺放，以巨人少女為中心的構圖。紙張用的是德國哈尼姆勒300克細紋，毛邊，棉漿紙。顏色是純白顏料，是DS、MG和蜂鳥等顏料混用。

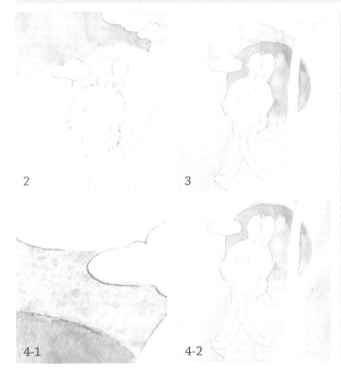

2　　　　　　　3

4-1　　　　　　4-2

2. 背景用大筆打溼，塗上丹尼爾的孔雀綠，是個很清新優雅的綠色。

3. 兔子頭背後的圓形是月亮，用的顏色是MG的丁酮鎳金。塗孔雀綠的時候發現紙面上很多起毛現象，以為這張紙沒保管好受潮了，後來發現紙面很溼的時候出現類似起毛和顆粒之類的效果，是很多棉漿細紋紙的通病，這也是喜歡獲多福而不是阿詩的原因，獲多福的細紋沒那麼明顯。

4. 孔雀綠和哈尼姆勒合不來，塗深了會有明顯的顆粒，於是把顏色塗淺了。其實就算塗淺了原稿上還是能看到淡淡的綠色，但掃描時會掃不出背景，看起來就是白色。把月亮打溼，再用MG的丁酮鎳金把邊緣加深一次。

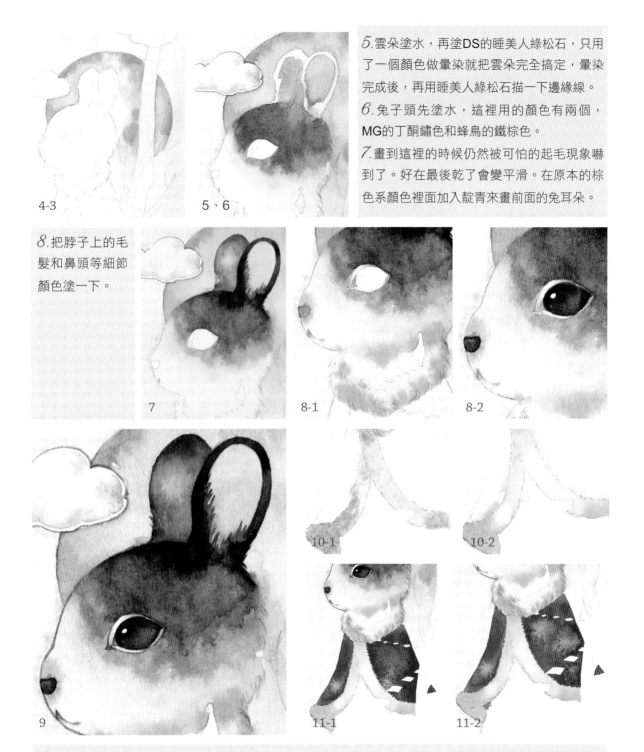

*5.*雲朵塗水，再塗DS的睡美人綠松石，只用了一個顏色做暈染就把雲朵完全搞定，暈染完成後，再用睡美人綠松石描一下邊緣線。

*6.*兔子頭先塗水，這裡用的顏色有兩個，MG的丁酮鏽色和蜂鳥的鐵棕色。

*7.*畫到這裡的時候仍然被可怕的起毛現象嚇到了。好在最後乾了會變平滑。在原本的棕色系顏色裡面加入靛青來畫前面的兔耳朵。

*8.*把脖子上的毛髮和鼻頭等細節顏色塗一下。

*9.*白兔子的眼睛標配是紅色的，但是其他毛色的兔子眼睛就不一定，這裡畫了紅棕色的眼睛。不打算留細節到後面再修整，這裡一口氣把眼睛畫完整，然後幫眼睛和頭部外輪廓勾線。兔頭這樣就畫好了。

*10.*斗篷的毛絨邊塗MG的丁酮鎳金，然後用水把顏色局部暈染開來，是想斗篷上也帶一點金黃色調。

*11.*覺得在綠色的森林裡就該和小紅帽一樣穿紅色斗篷，於是依次用了DS的透明橙色和紅色，英文是Pyrrol red。斗篷上沒什麼花紋圖樣，於是點上水痕豐富一下。

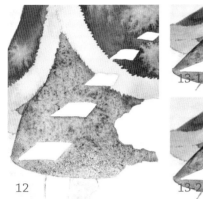

12

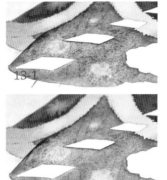

13-1

13-2

*12.*因為除了紅斗篷和小部分黃色調外，這張的主色調
是綠色，所以下面的裙子用了聖誕樹綠。

*13.*拍了兩張特寫，DS的特殊色中自帶混色效果的有好
幾個，基本是剛上色的時候只有一種顏色，如這個聖誕
樹綠，只有綠色，但是乾了之後，就會顯露出部分藍色
調，和一點赭黃色調。

*14.*因為打算畫幻想感濃厚一點，所以樹木沒打算畫得
很寫實。先用純蛇紋石綠畫一個斜著的樹幹，然後用水
把下半部暈開。畫出幾個分叉，再疊加上純磷灰石綠，
樹幹上畫一些長短不一的豎條紋做樹皮紋理。

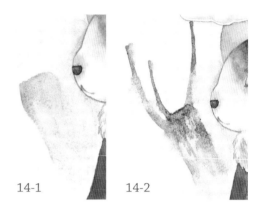

14-1 14-2

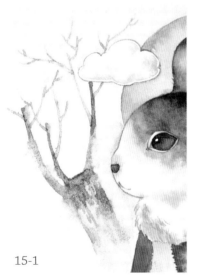

15-1

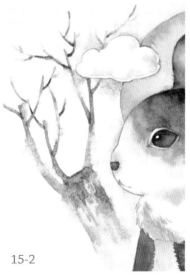

15-2

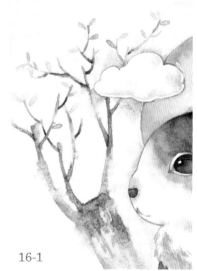

16-1

*15.*再用純磷灰石藍畫更小的分枝，看起來深淺不一，但是顏色都是同一個，只是塗色時候水加的多少造
成深淺變化。另外旁邊的雲朵周圍塗水，塗一點純蛇紋石綠暈染開來。這樣雲朵和樹木之間的層次感會
更明顯。

*16.*樹葉的顏色分別用了睡美人綠松石和碳酸銅藍。在樹的周圍塗水，然後塗葉綠色暈染開來做一些背景
色。特別是兔頭的周圍，這樣兔頭的輪廓會更突出。

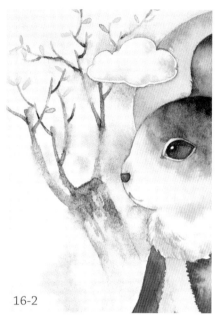

16-2

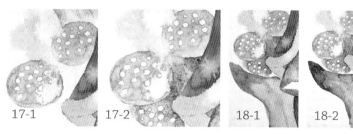

17-1 17-2 18-1 18-2

17. 畫幾個類似波點蘑菇一樣的圓形波點樹葉堆，也是葉綠，局部加水暈開，然後後面的樹葉還加了點純磷灰石藍。

18. 原本的構想是要畫很多種類的樹，所以波點樹畫完了，再畫另一種不同的。先用**MG**的丁酮鏽色畫主幹，彎曲的形狀是迎合背後的波點樹。因為主色調是綠色，所以覺得這個暖棕色系有點不和諧，加了蜂鳥的草綠疊加上去，分枝和主幹一樣也是彎曲的。

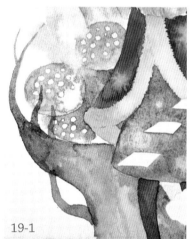

19-1

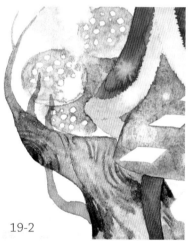

19-2

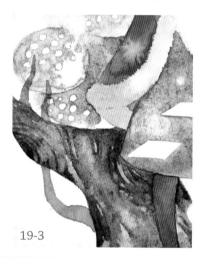

19-3

19-4

19. 再用調和出來的一個藍綠色畫樹幹上的紋路，紋路為了不死板，事先塗少量的水，在紙面略溼的情況下畫的，這樣顏色會局部暈開。靠近裙子的地方為了區分層次，先塗水再塗一點鏽色。

20. 覺得下面的位置空了點，於是畫了兩棵形狀簡單的小樹。兩棵好像不太夠，於是在背後加了棵更大的樹，進而形成一個小樹林。

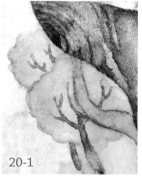

20-1

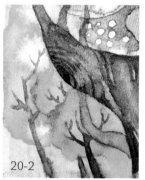

20-2

20-3

21

22-1

22-2

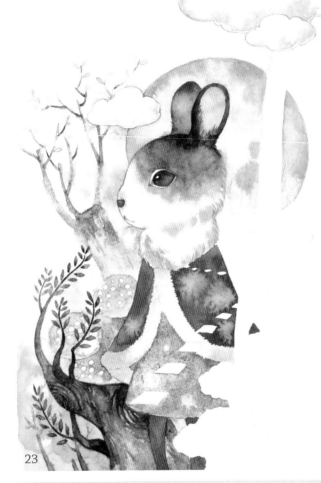
23

24-1　24-2

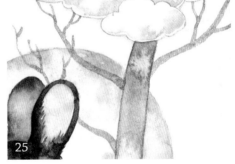
25

*22.*樹葉除了藍色還用了點淺紫紅色，畫到後面突然覺得樹幹顏色太深，覺得不夠合群，於是又把顏色用水抹淡了。

*23.*終於把左邊折騰完畢，開始刻畫右邊。

*24.*樹幹的主色是用純古銅輝石、透明橙色加MG的丁酮鎳金調和出來的，純古銅輝石是個帶有微晶細閃效果的顏色。底色塗完後，在樹幹兩端塗一點綠色，然後加點水痕效果。

*25.*用剛才主幹的底色來畫樹枝，注意樹枝粗細的依次變化。

26-1　　　　　26-2

26.在上半部的樹枝末梢加入綠色，這個顏色是用原本的棕色底色，加上睡美人綠松石和葉綠色和調出來的，然後在主幹上畫簡單的樹皮紋理。

27.在雲朵的周圍塗水，塗和樹幹一樣的綠色，強調作為前景的雲朵輪廓。

28.在旁畫兩棵粗細不一的樹，畫樹幹和分枝的時候都加水局部暈染，特別是樹幹的下半部分多加水弄得虛一些，畫到後面覺得應該畫一棵不同種類的樹，於是把中間的加粗、加深。

27

28-1

28-2

28-3

29-1

29-2　　　　29-3

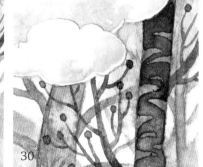

30

29.用調和出的一個深藍綠色在樹的上端畫紋理，只畫上端這一截，然後色塊下面的部分用水往下抹做漸層。

30.下面把顏色加水調淺畫幾筆簡單的紋理，然後加水暈開虛化，用畫紋理的深色畫樹枝，樹枝的形狀和前面的有所區別，然後在枝頭上畫個紅果子。

31.用DS的暗綠色畫樹葉剪影，剪影下塗水後並上色，讓顏色自然暈開。

32.因為原本的孔雀綠背景色實在太淺了，所以用葉綠色將背景空白補充一下，塗水，塗色暈染，做水痕。

31

32

 34-1

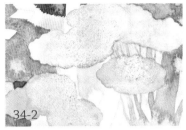 34-2

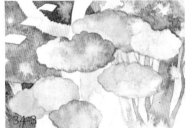 34-3

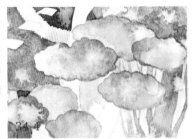 34-4

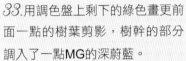

33

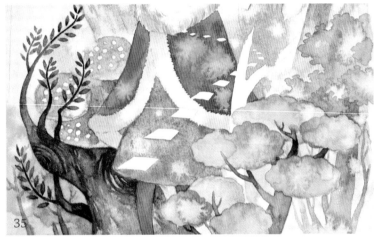 35

*33.*用調色盤上剩下的綠色畫更前面一點的樹葉剪影，樹幹的部分調入了一點MG的深蔚藍。

*34.*最前面的樹葉整體形狀和後面的有些不一樣，顏色用的是MG的鈷綠松石，覺得這個底色到底是偏藍了，於是加了一些DS的暗綠混色。

*35.*用DS的酞青綠松石加深在最前面的樹葉顏色，用深淺對比來劃分前後的層次，和背後的黃綠色樹比起來，這棵的主色調偏藍一點。不過也在裡面加了一些黃綠色調，加深顏色的同時順手做了些水痕。

*36.*樹幹的顏色是紫紅色。

*37.*這個背後還有一棵樹，主幹先塗了蜂鳥的普魯士藍，但是覺得藍得有些晃眼，於是在底色未乾的時候加了石榴色澱，這是個低調點的紫紅色。然後上端的枝幹是用聖誕樹綠，作為前景的樹需要比背景樹的顏色深很多才能和背景清晰的劃分開來，於是末端用了純翡翠綠再塗一遍。

 36

 37

 38-1

*38.*其實原本設定這棵是只有樹杈沒有葉子的，現在看來覺得光禿禿的在森林裡顯得蕭條了些，於是用蜂鳥的藍綠色畫葉子，檀香紅畫果子。

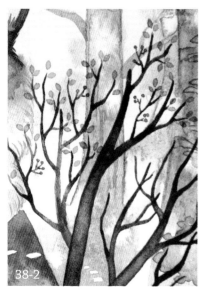

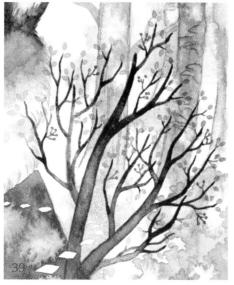

39.葉子基本集中在小樹枝的末端，但是因為分枝很多，所以不知不覺也畫了很多樹葉。這裡需要的就是耐心，葉子的形狀、大小、顏色都勻稱些，有些新手畫的急躁，葉子畫得性格各異、各有特色，然後視覺效果就是亂七八糟，明明很簡單的地方卻沒畫好。

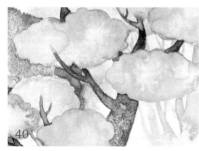

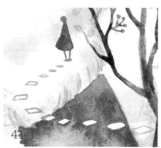

40.這邊樹的下方覺得空了點，用MG的鈷綠加了些樹葉剪影。

41.樹木部分終於搞定了。小人的剪影為了在一堆綠中顯眼些，選擇和斗篷一樣的紅色，空中臺階也用淡紅色描線。然後細化少女身上的服飾。先畫黃色絨毛部分的陰影，再畫斗篷的紅色襪子上的陰影。

42.也加上裙子上的陰影，同時覺得原來在上面的水痕做得不好看，於是用水抹掉了。

43.原本草稿設定上裙子這裡是小樹的剪影，但是覺得想畫不同類型的植物不想再畫樹了，於是臨時起意用藍色畫了這種草。畫完後悔了覺得還是樹好，因為這個草纏繞在一起的樣子好像蜈蚣。

44.右下角的樹幹顏色加了點藍色。

45.畫完後掃描進電腦，用白色鉛筆筆刷加了一群飛鳥，飛鳥的飛行軌道和空中階梯的曲線相合，越往上的小鳥越小，畫出越飛越遠的感覺，完成。

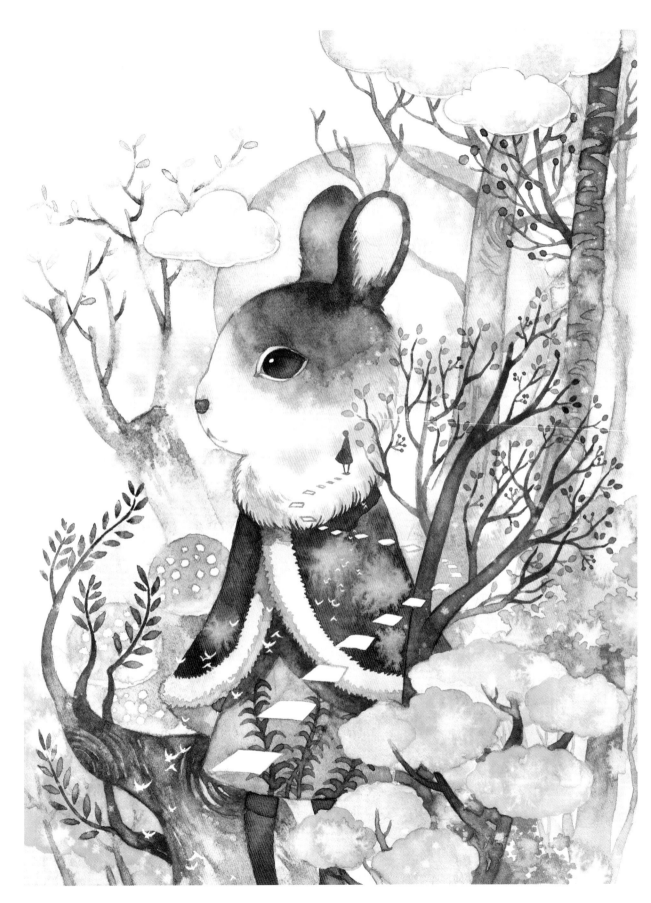

❦ 魔幻之夜 ❦

四四方方，充滿硬質冰冷感覺的現代樓房、都市，和非日常的童話怎麼掛鉤？其實很簡單，加上一些非現實的元素就可以了。如空中邀遊的魔法師，空中的游魚，月球上神祕的小鎮。選擇畫夜晚而不是白天，是因為月夜是各種魔性生物活躍的時間，且城市的夜景因為有璀璨的燈光，而比白天的普通樓房更有魅力。

1.紙是維達隆，顏料是溫莎藝術家級。

2.把紙面打溼，在大魚和月亮部分塗鎘檸檬黃。

3.夜空下半部分塗喹吖啶酮洋紅，因為受城市燈光影響，靠近樓房部分的天空顏色會比較亮，用芘紫色銜接上。

4.最上面的天空變為偏藍，用的是溫莎藍（偏紅色調）。

5.溫莎藍還不夠深，於是再用陰丹士林藍和湛藍壓深。

6

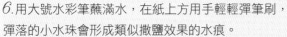

6.用大號水彩筆蘸滿水，在紙上方用手輕輕彈筆刷，彈落的小水珠會形成類似撒鹽效果的水痕。

7.可能是底色水塗太多，導致顏色被沖淡了一些，顏色乾後深度和飽和度都降低了。

8.不夠深就不像夜空了，再把顏色加深一次。顏色畫完後再彈小水珠，這次乾後雖然顏色仍然沒有溼的時候鮮豔，但是已經夠深了。

7

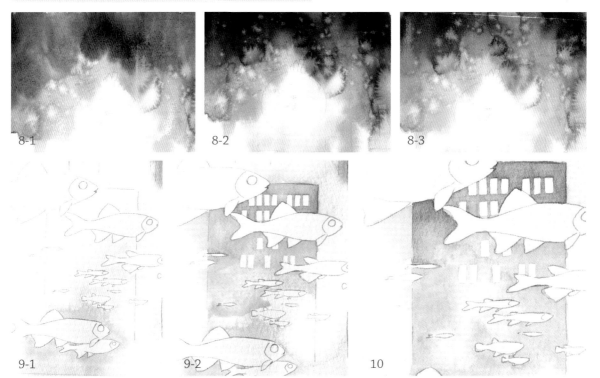

8-1　　8-2　　8-3

9-1　　9-2　　10

9.開始畫下面的樓房，這棟樓用的是特納黃和淺鈷綠松石的混合搭配。

10.在樓頂部分加一點酞青綠，讓漸層的感覺更明顯一些，最下面這排樓房的畫法是下面塗水，塗淺色做渲染效果，畫的虛一點。上半部的部分才能畫仔細些，用更深的顏色畫窗格子，從上到下、由深到淺的漸層。

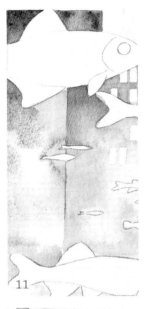

12

13

14

11

*11.*背後這棟樓上半部被魚擋住了，所以不畫窗格子，整體虛化掉。

*12.*這棟先在下半部塗土黃，然後加上永固沙普綠，用綠色畫出窗格。

*13.*晚上也不是家家戶戶都有人在家，不可能整棟樓的窗戶都亮著，於是疊加上淺鈷綠松石，把畫的不夠滿意的格子抹掉。

*14.*旁邊的樓也是類似的顏色，但是整體更淺一點。

*15.*中間這個地方沒畫具體的樓房，只做一下渲染效果就行了，在魚身邊塗深色是為了強調出魚的外輪廓。

15

16-1

16-2

17

*16.*這棟樓先塗酞青綠，上半部分加上溫莎藍。

*17.*後面那棟用的是溫莎藍加紫紅色混色，可以看出越後排的樓房用得顏色越深，然後窗格要畫得越小。

*18.*除了窗格的大小變化之外，窗子的形狀和排列方式都可以改變一下，這樣才不會呆板。

18

19

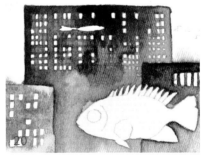

20

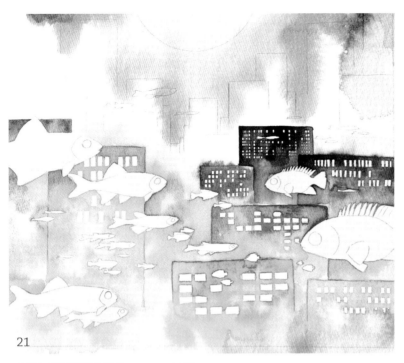

19. 前排部分的樓房畫好了，接著畫深色的後排部分。

20. 用了湛藍和紫紅。

21. 後面的樓房畫得虛一點沒關係，可以讓部分顏色暈染出去。

22. 這棟樓用的是溫莎紫和茜紫色，其實後面樓房的難度不在於配色，而是在於小格子真的好難——手一抖一大片的燈光就滅掉了⋯⋯

23. 慢慢從左往右畫。

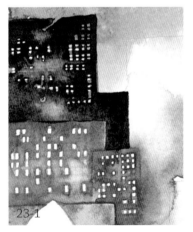

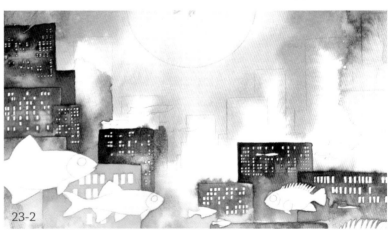

24. 還可以按自己的喜好故意做一些水痕。

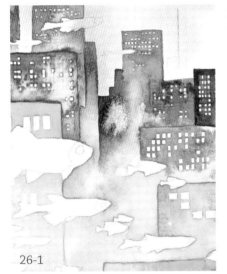

26-1

*25.*最後面的一些小樓窗格都不用畫，做個大致的漸層效果就可以了。後面一排樓房的顏色偏暖色多一些，這棟用的是溫莎橙加永固玫紅。

*26.*這棟是永固玫紅加鈷紫。

*27.*剩下的右邊3棟面積比較大，比較好畫些。

*28.*下半部是用黃色混淺鈷綠松石，然後疊加上法國群青，最上面加上永固淺紫，最後不想樓房的顏色太深，用水痕沖淡部分。

*29.*後面這棟的顏色就和其他後排一樣是紅色調。

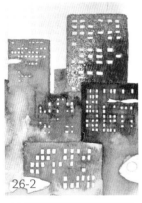

26-2

27-1

28

29-1

29-

30-1

30-2

30.最後這棟先塗湛藍，窗格子很細小，難畫死了，當然不能不合群，最後在上半部加入茮紫色來混色。

31.樓房部分完成，不得不誇一下溫莎的透明度，就算用深色也有通透的感覺。

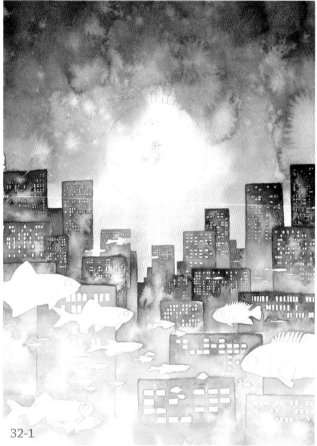

32.上空的魚群整體是偏紫紅色，顏色要比背景深，不然輪廓就不明顯了，靠近月亮的部分顏色可以淺一點。

33.其實夜晚很多東西都看得不清楚，把右邊部分越游越遠的魚兒塗水糊掉。

34.月球上的小房子可以加上一些條紋裝飾圖案，後來覺得房子被周圍深色背景搞的存在感低了點，於是用白墨水把房子部分提亮，好和背景區分開來。

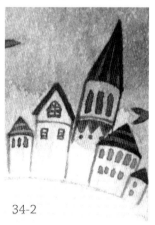
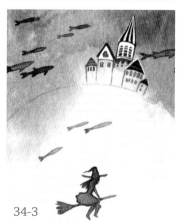

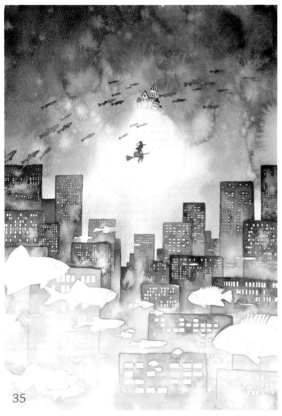

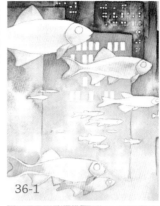

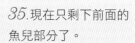

35. 現在只剩下前面的魚兒部分了。

36. 幫大魚畫條紋，眼睛畫的更深些會顯得比較有神。

37. 部分魚塗深色，要比周圍的背景色深。

36-1

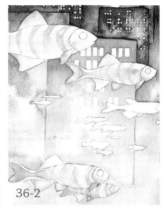

36-2

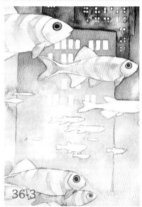

36-3

35

38. 魚整體的顏色都是偏暖色調，不是現實中有的品種，是翻看圖鑒時把自己覺得合適的元素提取出來，再重新組合起來的。

39. 把大魚的魚鰭用白墨水提亮一下。最後覺得月亮的外輪廓不夠明顯，於是先把天空的下半部分塗水，用鎘黃來畫月亮的周邊，然後靠近樓房的部分加上一點喹吖啶酮紅加深一些，完成。

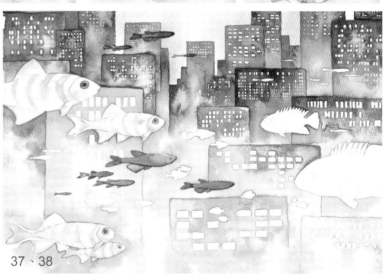

37、38

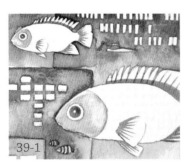

39-1

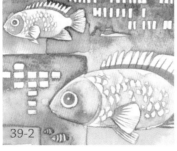

39-2

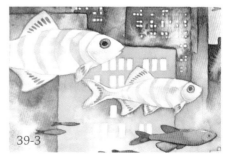

39-3

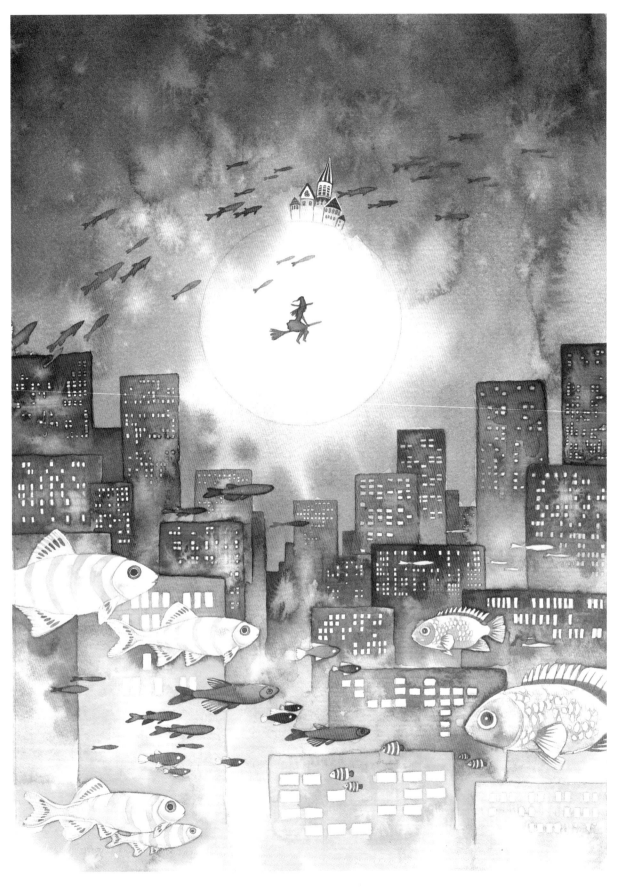

Chapter

7

小紙的
水彩問答課堂

初學者工具問答課堂

大家好，我是本書的作者小紙，謝謝大家觀賞到這裡，非常感謝！接下來是問題單元，小紙將在這裡一一解答大家的疑問哦。

1.如何才能成為漫畫家／插畫家呢？

當你經過多畫、多練把自己的畫技和審美觀提升到，你覺得可以透過編輯考驗的時候，就可以開始投稿了。

雜誌上經常會刊登徵稿啟事，目錄或末頁部分會有接收投稿。

稿件的電子郵箱位址或者實體郵箱位址，把自己的作品發過去等待回復就好啦。

呵呵

靠努力？

廢話！

現在網路發達了可以有電子郵箱，小紙中學時代可是要小心翼翼地把原稿寄出去的哦！

在擔心投稿失敗嗎？

加油！你能行的！

……

好擔心啊！

不，我擔心郵局會不會把稿子寄丟了，丟過好幾次信了

還可以上雜誌的官方論壇去查找投稿郵箱，現在很多編輯也開通了微博，請大膽地去「騷擾」吧！

另外可以在臉書及各大圖片類網站多放一些自己的作品，說不定就有編輯路過，被你的才能吸引，主動來詢問你了。

刷圖片網站的另一種作用，可以給自己打雞血，刺激自己更拼命地畫畫。

好美！

好晃眼！神作！

多畫、多練啊啊啊啊啊啊！

我是個戰鬥力只有5的渣渣……

拼了！

話說回來，小紙與人生中第一位責編的相遇，並不屬於以上列出的方式……
時間是小紙大四參加一次漫展的時候，

歡迎光臨！

當時是短髮

被拉下水的同班同學，其中一個是大美女。

當時畫了一些書籤、卡片、本子去漫展擺攤。

咦，昨天那個美女呢？

出去溜達了。

是啊。

不是美女真是對不起。

咦，這些是你畫的，不是那個美女畫的嗎？

我昨天來的時候沒見到你呢。

因為那個時候輪到我出去溜達了。

我是《XX》的編輯，這是我名片，請問有沒有意願為我們畫稿？

什麼！！！

這人怎麼回事？這裡只賣周邊不賣美人！

她到底要不要買？

是的，小紙的職業畫師生涯就從這裡開始了……

言歸正傳，來回答一下畫紙的問題吧！

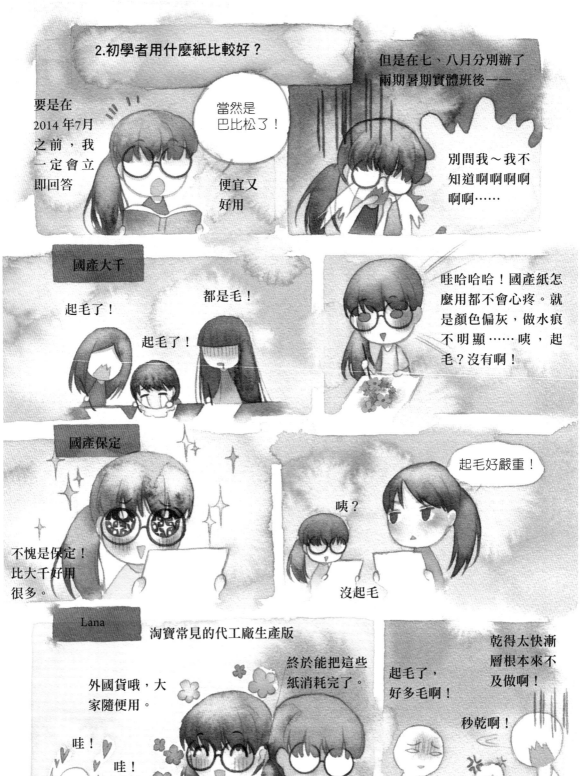

2.初學者用什麼紙比較好？

要是在2014年7月之前，我一定會立即回答

當然是巴比松了！

便宜又好用

但是在七、八月分別辦了兩期暑期實體班後——

別問我～我不知道啊啊啊啊啊啊……

國產大千

起毛了！

起毛了！

都是毛！

哇哈哈哈！國產紙怎麼用都不會心疼。就是顏色偏灰，做水痕不明顯……咦，起毛？沒有啊！

國產保定

不愧是保定！比大千好用很多。

起毛好嚴重！

咦？

沒起毛

Lana　淘寶常見的代工廠生產版

外國貨哦，大家隨便用。

哇！

哇！

終於能把這些紙消耗完了。

嘻嘻嘻……

起毛了，好多毛啊！

乾得太快漸層根本來不及做啊！

秒乾啊！

258

老師救命啊！！！

……

救不了的哦。
我用了之後就再也
不想用了。

咦咦咦！

因為秒乾這一特點Lana受到了大家的唾棄……

國產紙都比它乾得慢！

國產紙還比它好用，還便宜，真不敢相信怎麼好意思賣這麼貴！

我們用不來，不等於別人也用不來，還是有喜歡這款紙的人。

有兩個畫師是用lana的耶！

什麼！

勇士啊！他們是怎麼征服Lana的！

巴比松

當年，一直用國產紙的小紙第一次用巴比松的時候

好好好好好好用啊！

好喜歡！
好喜歡！

成為職業畫師也還在用巴比松畫稿，在移情獲多福之前，它都是我的本命。

於是，班上的幾個學生一起在同一家店買了巴比松

老師說便宜又好用耶！

來團購吧！

誰也沒想到這就是悲劇的開始……

上第二層顏色的時候第一層顏色被洗掉了，混蛋！多色漸層完全做不出來啊！

我這邊秒乾啊！
誰來救救我……

混色銜接不起來，一直出水痕

我已經無力回天了，再見。

結果就是——
大家都被玩壞了……

又起毛了，
嚶嚶嚶~

巴比松至少比國產紙好用。
看，以前《THE GIFT 1》的稿
子就是用巴比松畫的哦！

天啦！

好好看！

哇——

是吧！巴比松還是可以
畫得不錯的，大家再努
力一下吧！

是因為我們畫
功差才畫得不
順嗎？

技不如人，
不能怪紙呢！

老師，漸層效
果做不出來

哪裡
哪裡
！！！

我看看

畫法很簡單~
先這樣~

哦哦——

……

……

畫不出效果呢！

是啊！

很難用吧
哈哈哈……

以前明明那
麼好用！

不可能啊！

什麼時候已經
叛逆成我不認
識的「壞孩
子」了！

以前的
稿子

學生的
巴比松

啊

這兩張紙的紙紋
都不一樣耶……

我的

學生的

這個……

難道就是傳說中的盜版……

銷量比較大的畫材容易出現盜版，
請大家注意哦。

因為這個大家都對巴比
松心灰意冷了……

正版是不
是比較好
用？

不，感覺
已經愛不
起來了。

舉個極端的例子，給什麼都不會畫的小孩頂級的專家級畫材，能畫出大師級的畫嗎？畫出來的仍然是鬼畫符。

神

繪畫功底紮實的大師用最普通的馬利水彩顏料，畫出來的仍然是神作。

馬× 和美× 的國畫顏料很糟糕！

畫水彩就要用專業的水彩工具！用什麼水粉顏料、素描紙來畫水彩都是歪門邪道！

不聽老師言，吃虧在眼前！

1.顆粒大。
2.味道臭。
3.顏色暗。
4.會發黴。

老師，這個高手的這張美圖是素描紙畫的耶……

啊咧……

啪唧

有個高手在微博安利馬× 的國畫顏料，說超好用的

……我服，我服了還不行嗎

有些大神用很難用的工具，還有作畫自如的神技，此等神功非大觸不能練成，新手菜鳥請勿模仿。
並不是買到「大神」的同款畫材就能畫出神作的。

……

××素描紙是某大神作畫用過的。

神器啊！我們也用這個吧！

粉 粉 粉 粉

現在，來說説顏料……

小紙發現櫻花固體水彩、史明克、吳竹顏彩等都非常受歡迎。問了身邊買這些顏料的孩子，很多人回答都是——

看到很多人買，應該很好用吧。

我的偶像就是用這個畫畫的。

朋友和老師推薦的。

但是實際上，同樣的畫材，不同的人使用感受會不一樣

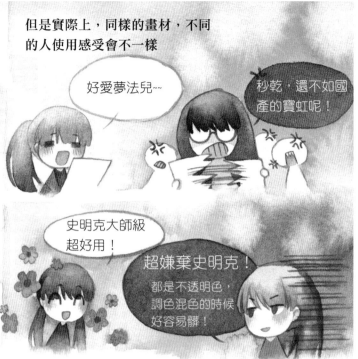

好愛夢法兒~~

秒乾，還不如國產的寶虹呢！

史明克大師級超好用！

超嫌棄史明克！都是不透明色，調色混色的時候好容易髒！

實際上，適合自己的畫材才是最好的。

就以小紙自己做為例子吧

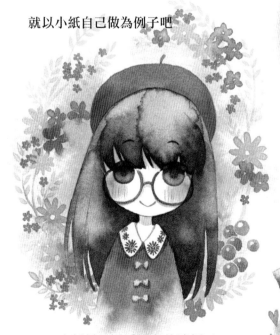

小紙偏好通透明亮的清新田園、夢幻童話風格。

所以喜歡高透明度的顏料，如溫莎藝術家。喜歡溼畫法的暈染和水痕效果，獲多福、阿詩、莫朗這些棉漿紙就很適合。

不喜歡大部分顏色透明度都不高的史明克，和全部都是不透明色的各種顏彩，紙也不太用木漿紙，因為木漿紙上無法做出水花。

不喜

史明克和顏彩在小紙心裡不受寵，並不是它們不是好顏料，只是它們更適合別的風格罷了。

顏彩的復古色調適合畫古風、和風的古裝插圖。

沉穩的史明克用來畫各種植物類、建築類的風景寫生，是再適合不過的了。

4.顏料是固體的好還是管裝的好？

這個問題很多人問，不知道為什麼，大部分人都認為是固體比較好。

請推薦給我固體的顏料。

固體一定比管裝的好很多！

我只收固體顏料。

哈？
你確定嗎？

櫻花固體水彩

……這個肉眼可見的沙子一樣粗的顆粒是怎麼回事？！

很多同學還會問我：「買那麼多管裝顏料，不怕脫膠嗎？」

大師級的顏料，擠出來幾個月，保存得好都不會脫膠。

白夜

夏天溫度太高和南方梅雨季太潮溼的情況下，會脫膠……

一般不用的時候，顏料盒子記得蓋好，密封，注意防潮。

國產各種圓形固體水彩

這個是給小朋友玩用的，有幾個牌子，便宜，但是顏色顆粒大，難蘸取。

梅雨季可以用密封袋、防潮劑。條件好一點的同學可以買電子防潮箱，或者買一個專門放顏料的小冰箱，放冰箱可以保鮮。

以上的固體顏料，你真的覺得很好？

另外其實脫膠了還是可以繼續用的~
優劣之分不看顏料是固體還是管裝，而是看顏料的等級

聽誰說的？！

聽說 12 色就足夠了，沒有的顏色可以自己調出來，順便練習調色，是這樣嗎？

那人怎麼這麼過分，要這樣忽悠你！

是跟你有仇嗎？

12 色去掉黑白只有10 個顏色了，初學者還特別不會調色，這不是折磨人嗎！

拍案而起

書上説用紅黃藍三原色就能調出所有的顏色。

有示範。

能夠調出很多顏色的三原色，是只有色料很純的大師級顏料才能做得出來。

製作原料比較一般的國產顏料和學生級是調不出來的。

摸摸

嗯嗯嗯

而且很多常用色——天藍、紫色、玫紅等基本是調不出來，最多只能調出類似色，所以建議買24 色以上，不會調色的新人更是顏色多多益善。

唉，又一隻被忽悠的可憐小羔羊……

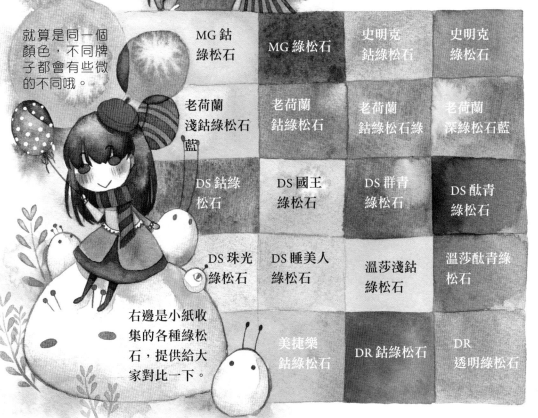

就算是同一個顏色，不同牌子都會有些微的不同哦。

MG 鈷綠松石	MG 綠松石	史明克鈷綠松石	史明克綠松石
老荷蘭淺鈷綠松石藍	老荷蘭鈷綠松石	老荷蘭鈷綠松石綠	老荷蘭深綠松石藍
DS 鈷綠松石	DS 國王綠松石	DS 群青綠松石	DS 酞青綠松石
DS 珠光綠松石	DS 睡美人綠松石	溫莎淺鈷綠松石	溫莎酞青綠松石
	美捷樂鈷綠松石	DR 鈷綠松石	DR 透明綠松石

右邊是小紙收集的各種綠松石，提供給大家對比一下。

以上是小紙對畫材問題的一些解答，接下來看看商業稿件方面的問題吧！

商業稿件問答課堂

問題 1：小紙老師，我要怎樣才能接到稿？

只要畫得好就可以了喲！

如果你畫得好，哪怕自己不去主動找編輯部、出版社，只要勤奮更新微博多放圖，自然就會有各種人來主動向你約稿。反過來說，如果畫得不好，就算主動去投稿，哪怕主編是你的親戚都沒有用。

問題 2：等畫功達到要求後，要怎樣才能接到稿呢？

有兩種辦法，懶人可以只使用其中一種，當然雙管齊下功效更佳。

① 被動法。你可以經常在微博、微信這些社交平臺上發表自己的新圖，或者作畫過程，其他人氣高的圖片類網站，比如lofter、花瓣、pixiv和塗鴉王國等也別忘了同時更新。美圖多了不僅能吸引粉絲，還能吸引到各種編輯。只要守株待兔，等著被美圖吸引過來的編輯們就好了。

② 主動法。你可以透過各種方法毛遂自薦，不過自薦時一定要拿出相當的作品量，不能兩手空空一張圖都沒有就跑去跟人加說：「我畫得很好，但是我一張圖都沒有，請一定要讓我試試接稿哦！」

主動法②向雜誌投稿。最直接的就是去書店或者雜誌攤，翻一翻哪一本上面的插圖自己比較喜歡，或者跟自己目前的畫風比較一致，就可以鎖定那一家為投稿目標。雜誌裡通常會有專門的徵稿頁面，上面寫清楚徵稿的要求和投稿方法。如果沒找到徵稿頁，可以翻到目錄頁，一般那附近會有雜誌的官方電子郵箱位址，可以投稿看看。

還可以到這個雜誌的官網、論壇和官方微博等發電郵或私信聯繫。如果能找到你想投稿的那個欄目編輯名字，還可以搜索一下他的微博，跟他直接私信聯繫哦。

主動法①參與網路漫畫。現在網路上各種條漫很受歡迎，稿費也比紙質書的要多。微博上就能找到很多漫畫工作室，還有不少漫畫App也需要作品。同樣的，先看各個工作室裡的主流風格跟自己的合不合，然後找到官方微博私信自薦一下。

主動法②做各種周邊產品。現在需要插畫稿最多的產品是紙膠帶和明信片，你可以去找銷量不錯的淘寶店（注意一定要找到膠帶品牌的官方店，去找各種分裝店授權寄賣店的店主是沒有用的），跟店主聯繫，或者去找這個膠帶工作室的官方微博、微信，發私信溝通。

總結起來，就是等編輯來搭訕，或者自己去搭訕編輯。

通常，彩稿比黑白稿的稿費要高一、兩倍，鑒於現在漫畫基本都是彩色居多，來說彩稿的稿費。

總結來說，稿費的高低一般是根據作者個人的人氣度、畫面的複雜度及美貌度而定。

而從雜誌的角度來看，不同類別、等級的雜誌給的稿費也不一樣。專業的一流暢銷雜誌，不但稿費高，而且編輯也專業。當然，同時對作者的畫功要求也高。普通的小雜誌稿費偏低，而且編輯都不太靠譜，要你改來改去不算，還會因為對插畫專業知識不夠，而提出各種讓人啼笑皆非的要求。但相對的，對作者的畫功要求也不高。

怎麼區分雜誌的等級呢？主要看雜誌的銷量、裝幀、印刷和裡面內容的品質，還可以看所在公司的規模大小。

據小紙的瞭解，目前的大雜誌給畫功一般的新人稿費不高，一張可能才500~900元。而知名大觸再加上畫面很精細，稿費可能就有500元以上。不過現在雜誌稿費普遍不算很高，平均下來，估計畫得很好的也就一張300~600元左右。小雜誌稿費更低，只有200~500元左右，但是要求也低，不會找很有名的插畫家，會找一些沒名氣，但畫功還行的學生約稿。

因為單張的稿費不算高，所以學生賺零花錢，或者上班族的業餘愛好還可以。要做以此為生的專職插畫師的話，可同時多接幾家的插圖稿，或轉型成繪本作家，每個月畫十幾、二十頁的小故事才行。

另外，雜誌封面和封底的稿費通常比內頁彩圖高很多，大雜誌3000~6000元一張；小雜誌1000~2000元一張。可惜每本雜誌每個月的封面、封底加起來就兩張，還換不同的作者來畫，競爭很激烈。

出書也分幾種，有的只是幫書或小說配插圖和封面，這種屬於幫書的原作者錦上添花，一般是不能跟原作者分享版稅的，只能得到一次性稿費。數量一般跟雜誌的稿費差不多，之後書的銷量多少跟插畫師就沒有關係。

另一種情況是，多個作者合作出一本主題一致的書，這種通常也不按版稅分成，同樣是一次性稿費結清。

以上兩種情況，同樣都是封面、封底的圖比內頁插圖的稿費高。

只有自己單獨出一本書，不管是畫集、教程書、漫畫還是繪本，就可以按版稅來分成。版稅的多少主要取決於畫師的人氣和畫功，同時也和出版社的大小有關。有些沒人氣的新人可能才6%，而一些可能10%以上，平均7%~8%占最多。

這樣的周邊產品，稿費結算方式有兩種。

一種是一次性稿費，一般一組膠帶是900~4,500元不等，交稿後就能到手；另一種是除了基礎稿費外，還帶提成。銷量越多畫手賺得也越多，但基礎稿費會比一次性稿費低一點。提成是過一段時間按照銷量結算，很多是按季度結算或者半年結算。

問題 5：有沒有其他的稿費來源？

臺灣出版商給的稿費不低，通常需要幫耽美小說或者古風小說的封面和內頁插圖。

而國外的稿費往往會比國內高很多，所以基本功紮實的實力派畫師可以考慮一下，想辦法接國外的單子。中國有一些公司或工作室是專門物色中國畫師，然後推薦給法國出版商畫漫畫，稿費比國內高。腳本方面自己要是有才華也可以自己編寫，不過大部分情況是法國方面提供腳本，畫師只需要畫就行了。

比如微博上有幾個漫畫高手就是這樣，他們的作品在國內看不到，但是在國外出版。這些負責幫畫師和國外出版商聯繫的工作室也有官方微博，有心找的話可以去試試看。

如果自己有機會出國留學的話，就更方便了，只要畫得不錯，語言也過關，在國外聯繫雜誌社、出版社更容易。義大利、法國、美國、英國和日本都是不錯的選擇。如果畫風偏日系，並且不想轉型成歐美畫風的話，建議去日本發展。好處是那邊的動漫市場發展更成熟，壞處就是競爭也更激烈……

還有一些國內、國際公司會需要畫手畫廣告圖、遊戲公司需要卡牌圖等，一般大公司給的稿費單張都是上千元的。

問題 7：聽說有的畫手被騙稿，什麼叫騙稿呢？

騙稿，就是畫手交稿後，出現了以下不正常的情況。

第一，畫師的原稿已經交了，但稿費只給原來約定好的一部分，也就是把應得的稿費壓低。

第二，稿費拖延很久很久，畫手不停地催，甚至要鬧到不可開交的地步才拿到錢。第三，交稿或出版後，編輯失蹤，出版社裝糊塗，拿不到稿費。

第四，畫手交了構思草圖或半成品圖後，對方忽然說，不好意思這張稿我們不要了，與畫手解除合約。但偷偷讓公司內部人員把半成品完成，或抄襲構思，用在雜誌上出版。

總之，就是透過各種途徑拿了畫手的稿子，但又不想給錢，就是騙稿。

問題 8：騙稿好可怕！怎樣才能防止被騙呢？

騙稿的人和普通編輯的做法很相似，會在一些畫畫論壇貼出徵稿貼，或者在各大圖片類網站、微博等主動向畫手搭訕約稿。所以一定要注意分辨。具體辦法如下。如果你和這個約稿方之前沒有成功合作過的經驗，那最好先在百度、微博搜索一遍，看看對方有沒有不良紀錄。一般雜誌或編輯如果經常騙稿，肯定會被受害者在網上掛出來的。另外可以查一下這個雜誌或者出版社的情況，一般大型出版社信用比較好，而那些三、四流的小雜誌坑騙畫手的可能性比較高一點。至少小紙目前看到被掛的大部分是平時聽都沒聽過的雜誌。

如果查了這家出版方沒有任何負面資訊，通常是可以合作的。但交稿的時候可以謹慎一點，給草稿和完成稿的時候，記得只給小圖，更謹慎一點的話可以打浮水印，浮水印要打在礙眼的地方，如人物的臉上。

大圖要等合約簽了才給，如果單子涉及的稿費比較高，可以和編輯商量要先給一部分定金。

　　水彩手繪稿的原稿只有一份，所以下面的工具很重要。

① 紙張

　　小紙推薦細紋紙，如果你喜歡有點紋理的，可以選中粗紋，但是不推薦粗紋，因為坑洞太大印刷效果不太好看，而且精細的細節部分就畫不了。

　　如果不想印刷時畫面色調偏灰、偏黃，小紙覺得用純白的紙會比米白色的好。

　　常用的畫稿尺寸要求是A4，如果是畫雜誌跨頁，不是在A4紙上畫，而是用A3紙。

　　另外，提醒一下，畫的時候最好要裱紙，不然凹凸不平的稿子掃描出來效果可不太好。

② 複製臺

　　複製臺是為了讓線稿更乾淨。當然，如果你畫功好到能一次性在水彩紙上起稿，而不需要反覆修改的話，就不用了。

③ 掃描器

　　自己掃描是最靠譜的，可以自己調色，一般印刷品要求的解析度是300畫素。

　　小紙推薦掃描器的牌子是愛普生。

　　實惠款是兩千左右價位的愛普生V30、V33，最好用的據說是V600，但是全新的要八千多，能接受二手的話，淘寶目前有2600~3600元的。V600的最大一個和別款不同的功能就是去紙紋，這個功能其他的掃描器目前應該都沒有。不過，不想要紙紋的話，只要畫圖的時候用細紋紙就好了，何苦用粗紋呢。

　　不願意買掃描器的話，可以把原稿快遞給編輯部，讓編輯去掃描，但是你捨得把珍貴的原稿寄來寄去嗎？何況來回的快遞費也不便宜。想做專職畫師的話，還是把快遞費換成一臺屬於自己的掃描器吧。

④ 顯色正確的電腦顯示器

　　掃描後的效果，如果需要在電腦後期修改一下的話，顯示器的顯色就很重要了。如果顯示器有嚴重偏色，你看到的效果和調整出來的稿子色調，可能跟你實際上看到的不一樣，最後的印刷效果就會相差很大。如果電腦顯色不準，可是會讓畫手哭死的。趕快把電腦配置成最佳狀態吧！

NOTES

【珍藏版】水色魔法森林

精靈植物水彩插畫全技法（隨書附贈日日美好・水彩小時刻畫冊）

作　　　者： 小紙

主　　　編： 陳鳳如
校　　　對： 吳琇娟
封 面 設 計： 莊媁鈞
內 文 排 版： 何怡欣

法 律 顧 問： 建業法律事務所
　　　　　　　張少騰律師
　　　　　　　地址：台北市110信義區信義路五段7號62樓（台北101大樓）
　　　　　　　電話：886-2-8101-1973
法 律 顧 問： 徐立信律師

監　　　製： 漢湘文化事業股份有限公司
出 版 者： 和平國際文化有限公司
　　　　　　　地址：新北市235中和區建一路176號12樓之1
　　　　　　　電話：886-2-2226-3070　　傳真： 886-2-2226-0198

總 經 銷： 昶景國際文化有限公司
　　　　　　　地址：新北市236土城區民族街11號3樓
　　　　　　　電話：886-2-2269-6367　　傳真： 886-2-2269-0299
　　　　　　　E-mail：service@168books.com.tw
　　　　　　　歡迎優秀出版社加入總經銷行列

初 版 一 刷： 2019年5月
定　　　價： 依封底定價為準

香港總經銷： 和平圖書有限公司
　　　　　　　地址：香港柴灣嘉業街12號百樂門大廈17樓
　　　　　　　電話：852-2804-6687　　傳真： 852-2804-6409

國家圖書館出版品預行編目(CIP)資料

【珍藏版】水色魔法森林 / 小紙著.--初版. -- 新北市：
和平國際文化, 2019.05
面；　公分
珍藏版
ISBN 978-986-371-169-8(平裝)
1.水彩畫 2.繪畫技法

948.4　　　　　　　　　　　　　108004930

www.168books.com.tw

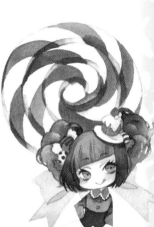